,,"남자들이란 구혼할 때는 4월이지만 결혼하고 나면 12월이지요.
여자도 처녀 때는 5월이지만 결혼하고 나면 변덕스러워지지요."

― 좋으실 대로, 4막 1장

셰익스피어, 그림으로 읽기

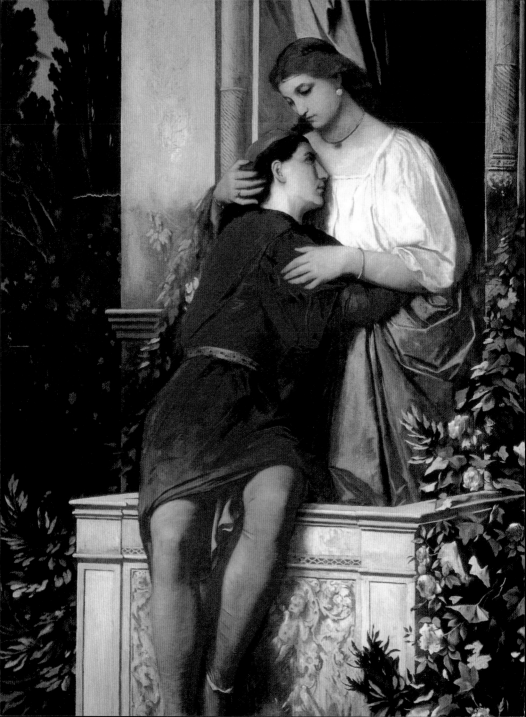

아트가이드

6

Shakespeare plays in Art

셰익스피어, 그림으로 읽기

권오숙 지음

예경

권오숙 은 한국 외국어대학교 대학원에서 셰익스피어를 연구하여 박사학위를 받았으며, 현재 한국외대,
덕성여대, 경희대에서 영문학을 강의하고 있다. 저서로는 《셰익스피어와 후기 구조주의》(동인),
《영문학으로 문화읽기》(공저, 신아사) 등이 있고, 역서로는 《마법》, 《햄릿》(웅진출판) 등이 있으며,
다수의 셰익스피어 관련 논문을 발표하였다.

셰익스피어, 그림으로 읽기

지은이 | 권오숙
펴낸이 | 한병화
펴낸곳 | 도서출판 예경

초판 발행 | 2008년 4월 10일
3쇄 발행 | 2013년 1월 25일

출판등록 | 1980년 1월 30일(제300-1980-3호)
주소 | 서울시 종로구 평창동 296-2
전화 | (02)396-3040~3
팩스 | (02)396-3044
전자우편 | webmaster@yekyong.com
홈페이지 | http://www.yekyong.com

값 25,000원
ISBN 978-89-7084-367-4(04600)

"이 저술은 2005년 정부(교육인적자원부)의 재원으로
한국 학술진흥재단의 지원을 받아 수행된 연구임."
(KRF-2005-선도연구자 지원-A00552).

✛ 일 러 두 기

1. 셰익스피어의 작품에 사용된 인명과 지명 등의 고유명사는 외래어표기법을 참고했으나, 현재 학계에서
 일반적으로 통용되는 표기법을 우선했으며 따라서 외래어표기법에 어긋나는 표기들이 있음을 밝혀 둔다.
2. 그 밖의 일반적인 인명과 지명 등의 고유명사는 국립국어원의 《표준국어대사전》과 문교부의
 외래어표기법을 따랐다.
3. 작품 출전의 맨 끝 숫자는 행을 나타낸다.

✽ 들어가는 글

셰익스피어의 작품들은 성경, 그리스 로마 신화와 함께 인문학의 필독서 가운데 하나이다. 셰익스피어는 세계 연극사에서 가장 위대한 극작가이자 세계 문학의 최고봉이라 할 수 있다. 햄릿, 로미오와 줄리엣 같은 유명한 캐릭터들을 창조해내고 모든 이의 머릿속에서 영원히 지워지지 않는 명언들을 수없이 남긴 그를, 동료 극작가 벤 존슨은 '한 시대가 아닌 만세萬歲를 위한 작가'라고 평했다. 존슨의 말대로 셰익스피어의 작품들은 오늘날에도 전 세계에서 끊임없이 공연되고 있으며, 최근에는 영화로도 많이 만들어져 현대 대중문화 속에서 변함없는 인기를 누리고 있다.

그럼에도 불구하고 국내에 일반 독자들을 위한 셰익스피어 대중서는 사실상 전무한 상황이다. 국내 독자들에게 셰익스피어 경험은 어린 시절에 읽은 찰스 램과 메리 램 남매가 이야기체로 풀어쓴 〈셰익스피어 이야기〉가 전부인 경우가 많다. 그런 이들을 위해 이 책이 '쉽게 이해할 수 있는 셰익스피어 입문서'로서의 역할을 해주기를 기대한다.

이 책은 크게 셰익스피어 극의 소개와, 그 극들을 소재로 그려진 그림들에 대한 소개로 이루어져 있다. 총 37편의 희곡 내용을 책 한 권 안에 충실히 요약 및 정리했으며, 극의 이해를 돕는 감상 포인트를 함께 실었다. 또한 극중 대사 속에서 유독 아름답거나 인생에 대한 진리를 담은 명언들도 선별하였다.

거기다 각 장면에 해당하는 그림들을 싣고 그 그림에 대한 자세한 해석을 덧붙여, 그림만 보고도 극의 내용을 어느 정도 파악할 수 있게 했다. 각 화가별로 셰익스피어 극을 그림 속에 어떻게 재현했는지 비교해보는 것도 재미있을 것이다. 독자마

다 자신이 좋아하는 작품을 발췌해 읽을 수도 있도록 구성했으며, 그동안 쉽게 접할 수 없었던 비인기 극들을 만날 수 있는 기회도 될 것이다.

연구부터 집필까지 장장 2년이 걸렸다. 총 37편의 셰익스피어 희곡을 요약하고 작품에 대한 개요와 감상 포인트까지 담아낸 텍스트의 양도 적지 않았으나, 무엇보다 양질의 그림들을 수집하는 데 많은 시간이 소요되었다. 어렵게 그림을 확보하자 그 다음에는 연도나 소장처가 확인되지 않는 자료들이 발목을 잡았다.

이런 어려운 과정을 거치는 동안 나름대로 최선을 다했으나 미진한 구석이 너무 많다. 비전문가이다 보니 간혹 그림을 잘못 해석한 것은 없나 걱정이 이만저만이 아니다. 부족하나마 방대한 양의 셰익스피어 소재 그림들을 한 권의 책으로 엮어 국내 셰익스피어 학자들이나, 공연 관계자들, 혹은 일반 독자들에게 소개하는 작업을 시도했다는 데서 위안을 찾고자 한다. 아울러 전문 미술 비평가들의 이해와 조언을 기다려 본다.

오랜 시간 연구하고 집필하면서 신세를 진 분들도 많다. 우선 수많은 귀중한 장서를 리서치하고 필요한 그림 자료들을 찾아볼 수 있도록 배려해준 예일 대학교 영국 미술 센터에 감사의 마음을 전한다. 또한 돌아보면 다소 무모한 기획안이었을 텐데 출간 결정을 내려 주신 예경의 한병화 사장님께 감사드린다. 책이 완성되어 나오기까지 나의 글과 그림들과 씨름을 해준 예경 편집부에도 무한히 감사한다. 늘 관심을 갖고 도움말을 주셨으며 처음부터 끝까지 함께 읽어주신 박우수 교수님께도 깊은 감사의 마음을 전한다.

마지막으로 이런 독특한 주제에 도전해보도록 격려하고 용기를 준 남편과 2년여에 걸친 연구 및 집필 기간 동안 소홀했던 사랑하는 혜정이와 승현이에게 이 책을 바친다.

권오숙

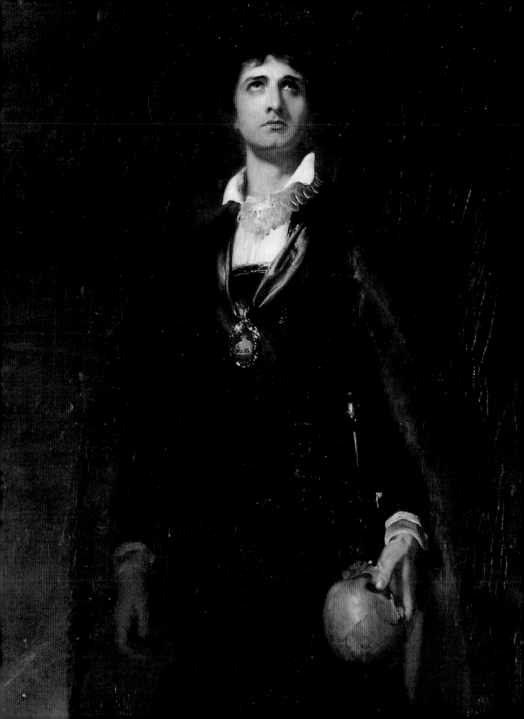

햄릿 Hamlet

부왕의 유령 ✥ 오필리아 ✥ 햄릿의 독백
오필리아의 슬픔 ✥ 극중극 ✥ 뜻하지 않은 살인
실성한 오필리아 ✥ 죽음에 대한 상념 ✥ 비극적 결말

✥ 작품 개요

배경: 덴마크

장르: 비극

집필연도: 1600-02년경

원전: 삭소 그라마티쿠스의 《덴마크 역사》에 실린
　　　'암렛 이야기'
　　　벨포레가 쓴 《비극적 이야기》
　　　작자 미상의 〈원原 햄릿*Ur-Hamlet*〉

특징: 셰익스피어 비극 중 가장 길고 유명한 독백을 많이
　　　남긴, 영문학사상 최고의 작품으로 꼽힌다.

▶ 토머스 로렌스 경,
　〈햄릿 역의 켐블〉(부분),
　1801, 런던, 테이트 미술관

부왕의 유령

햄릿은 갑자기 돌아가신 아버지의 유령으로부터 그가 숙부에게
독살 당했다는 사실을 듣는다.

● **감상 point**

실존주의 철학자 햄릿
4대 비극 가운데서도
〈햄릿〉이 최고의 작품으로
손꼽히는 것은 이 극이
인간의 가장 보편적인
주제인 삶과 죽음의 본질을
논의하고 있기 때문이다.
셰익스피어는 이 극 속에서
삶과 죽음의 문제들을 많이
제기하고 이들을 깊이 있게
성찰한다. 또한 햄릿의
끊임없는 독백을 이용하여
인간 심리에 대해 깊이
통찰하고 묘사하는데, 바로
이 점이 이 극을 세계 문학
사상 최고의 작품으로
꼽히게 만들었다.

독일 비텐베르크에서 수학 중이던 덴마크의 왕자 햄릿은 부왕의 갑작스런 서거 소식을 듣고 덴마크로 돌아온다. 숙부 클로디어스의 말에 의하면 돌아가신 왕은 궁정 정원에서 낮잠을 자다가 독사에게 물려 사망했다고 한다. 너무나 갑작스런 아버지의 죽음으로 햄릿은 비통에 젖었다.

그런 햄릿에게 또 하나의 충격적인 일이 벌어진다. 아버지가 돌아가신 지 얼마 지나지 않아 어머니인 거트루드 왕비가 숙부와 재혼을 한 것이다. 이로써 숙부는 선왕의 왕관뿐 아니라, 선왕의 잠자리까지 차지하게 되었다. 정숙하다고만 생각했던 어머니의 변절은 아버지의 죽음보다 햄릿을 더 비통하게 만들었다. 햄릿에게는 이 세상이 잡초만 무성하며, 온갖 더럽고 저속한 것들만 우글거리는 곳으로 여겨졌다. 결국 그는 깊은 우울증에 빠져 버렸다. 그는 평소에 즐기던 일들을 멀리 했고 그의 얼

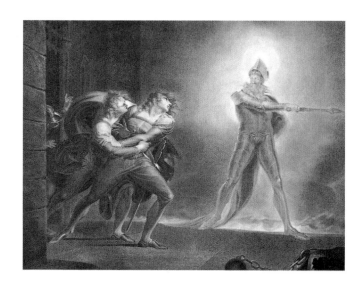

▶ 헨리 퓨젤리가 그린 〈햄릿과
유령〉을 로버트 슈가
동판화로 제작, 1796

굴에서는 더 이상 밝은 미소를 찾아볼 수 없게 되었다. 어두운 상복만 입고 그 상복만큼 어두운 표정을 짓고 있는 햄릿을, 주위의 사람들은 우려가 섞인 눈으로 바라보았다.

이렇게 괴로워하고 있는 햄릿에게 그의 충직한 친구 호레이쇼 일행이 찾아왔다. 놀랍게도 그들은 밤에 보초를 서고 있을 때 선왕의 유령이 두 번이나 나타났었다는 이야기를 전했다. 이 믿을 수 없는 소식에 햄릿은 몹시 놀라며 밤에 그들과 함께 망을 서기로 했다. 예상대로 그날 밤, 생전 그대로의 모습을 한 선왕의 유령이 햄릿 앞에 나타났다.

햄릿은 선왕의 유령으로부터 숙부가 선왕을 독살했다는 끔찍한 비밀을 듣게 된다. 햄릿은 내심 숙부의 짓일지도 모른다는 짐작은 하고 있었으나, 아버지의 유령으로부터 직접 사실을 듣게 되자 걷잡을 수 없는 분

◀ 윌리엄 텔빈 경, 〈성 앞의
계단: 햄릿, 아버지의 유령을
만나다〉, 1864, 런던,
빅토리아 앨버트 미술관

부왕의 유령

노에 사로잡혔다. 그리고 그런 극악무도한 암살에 대해 복수를 부탁하는 선왕에게, 자신은 오로지 아버지에 대한 복수를 하기 위해 살겠다고 맹세했다.

> 햄릿 :
>
> 아, 너무나 더러운 이 육체. 차라리 녹고 녹아
>
> 이슬이나 되어버렸으면! 아니면 하나님이
>
> 자살을 금지하는 율법을 정하지 않으셨더라면!
>
> 아, 하나님. 하나님.
>
> 세상만사가 다 지겹고, 진부하고, 시시하며 쓸데없구나.
>
> 에이, 이 더러운 세상은 잡초만 무성히 자란 정원.
>
> 온갖 저속하고 속된 것들만 우글거리는구나.
>
> ……
>
> 겨우 한 달 만에……. 아예 생각을 말자.
>
> 약한 자여, 그대 이름은 여자로구나!
>
> (1막 2장 129-46)

14

▼ 프랑스의 대표적인 낭만주의 화가인
들라크루아가 최초로 그린 셰익스피어
그림으로 추정된다.

동이 트는 듯
밤하늘이 수평선부터
밝아 오고 있다.

햄릿이 충격을 받은 듯 비틀거리고
있다. 온 몸에서 표출되는 감정의
표현과 거친 붓 터치 등에서 낭만주의
화풍이 엿보인다.

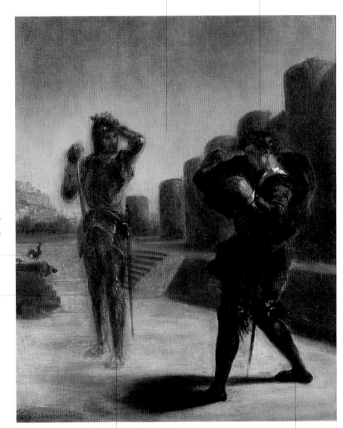

대포의 총구 위에 앉아
우는 수탉은 동이 트는
새벽임을 나타낸다.

유령은 지휘봉과
칼까지 완전 무장을
하고 있다.

원전에 묘사된 대로 유령은 갑옷을
입고 있다. 하지만 이 그림은 다른
그림들과는 달리 유령을 온화하고
부드러운 이미지로 재현하고 있다.

햄릿은 검은 타이즈에 검은 망토를
걸치고 있다. 상복인 검은 옷과 해골은
햄릿의 상징물이다.

▲ 외젠 들라크루아, 〈햄릿, 아버지의 유령을 보다〉,
1825(?), 크라쿠프, 야기엘로니스키 대학교 박물관

오필리아

햄릿은 숙부의 측근인 폴로니어스 재상의 딸 오필리아를 사랑했다.

감상 point
영원히 살아 숨쉬는
문학적 인물 햄릿

셰익스피어는 햄릿의 행동을
단순한 복수의 차원을 넘은
정신적 고뇌와 갈등으로
가득 메웠다. 또한 그의
성격도 당대의 회의적
사고와 결합시켜, 사색과
행동 사이의 아슬아슬한
균형을 유지하도록
만들었다. 그리고
무엇보다도, 실존적 삶의
조건에 대한 햄릿의 비극적
통찰에서 독자들과 시대를
초월한 공감대를 지닐 수
있게 하였다.

숙부의 사악한 범죄를 알게 된 햄릿은 숙부의 교묘한 감시의 눈길을 피하기 위해 미친 사람처럼 행동했다. 그런데 햄릿의 그런 미치광이 행세를 안타깝게 지켜보는 사람이 있었다. 바로 햄릿이 사랑하는 여인 오필리아였다. 비극적이게도 오필리아는 현왕의 충복이라 할 수 있는 폴로니어스 재상의 딸이었다.

오필리아는 햄릿의 사랑을 진심이라 믿었고 그녀 역시 그를 사랑했다. 그러나 오필리아의 아버지 폴로니어스 재상과 오라버니 래어티스는 햄릿의 진심을 믿으려 하지 않았다. 그들은 오필리아에 대한 햄릿의 열정이 젊어 한 때의 일시적 감정이라고 생각했다. 그래서 래어티스는 오필리아에게 햄릿의 정욕의 화살을 피해 몸가짐을 잘 해야 한다고 충고하였고, 폴로니어스는 이보다 더 강압적으로 햄릿과 절대 만나서도, 이야기를 나누어서도 안 된다고 명령했다.

그러던 어느 날, 햄릿은 미친 사람의 행색으로 오필리아의 침소에 나타났다. 오필리아로부터 이 이야기를 전해들은 폴로니어스는 햄릿이 오필리아에 대한 사랑의 열병으로 실성한 것이라고 판단하게 되었다. 그래서 그는 클로디어스 왕에게 햄릿이 미친 것은 오필

▶ 윌리엄 고든 윌스(1828~91),
〈오필리아와 래어티스〉,
개인 소장

리아에 대한 상사병 때문이라고 보고했다.

　　밤하늘 별들이 타오르는 것을 의심할지라도
　　태양이 움직이는 것을 의심할지라도
　　설혹 진리를 거짓이라 의심할지라도
　　내가 당신을 사랑하는 것만은 의심 마오.
　　(2막 2장 115-24)

　　－ 햄릿이 오필리아에게 보낸 편지 중에서

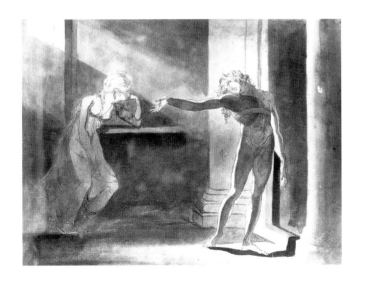

◀ 헨리 퓨젤리, 〈햄릿과
　 오필리아〉, 1775-76년, 런던,
　 대영 박물관

오필리아

▼ 햄릿이 폴로니어스를 죽인 뒤 미쳐 버린 오필리아의
모습이다. 워터하우스는 그녀의 고뇌나 광기는 모두
배제하고 화사하고 아름다운 모습으로 재현했다.

연못 위에 수련 잎이 그득하고
군데군데 흰 수련이 피어 있다.

머리에 꽂은 꽃은 흔히
광기의 상징물이다.

도상학적으로 오필리아는 흔히
흰 드레스를 입고 머리에
들꽃을 꽂거나 화관을 쓰고
물가를 배경으로 묘사된다. 흰
드레스는 성적인 자각 이전에
세상을 떠난 그녀의 순결함을
상징한다.

금박 장식이 달린 흰 드레스를
입고 있는 오필리아는 배경에
있는 흰 수련과 흡사하다.
그녀 자신이 마치 한 떨기
수련 같다.

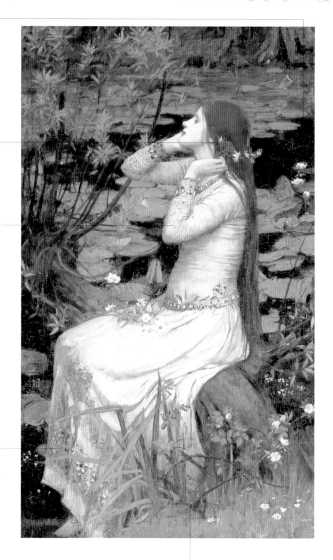

▲ 존 윌리엄 워터하우스, 〈오필리아〉,
1894, 시드니, 세퍼 컬렉션

자연주의적 세부 묘사에 중점을 두었던
라파엘 전파의 그림답게, 이 그림도
한눈에 나무와 꽃의 종류가 식별될 정도로
배경 묘사가 아주 섬세하다.

햄릿의 독백

왕권을 가로챈 클로디어스는 햄릿의
이상한 행실의 원인을 알아내려고 했다.

형을 살해하고 왕권을 가로챈 클로디어스는 평소와 다른 햄릿의 행동거지를 보고 몹시 불안을 느꼈다. 그래서 늘 햄릿에 대한 감시를 소홀히 하지 않았으며, 폴로니어스를 비롯한 모든 측근들을 동원하여 햄릿의 속내를 캐내려 했다. 급기야 햄릿의 어릴 적 친구들인 로젠크랜츠와 길던스턴까지 왕궁으로 불러들였다.

하지만 왕의 음흉한 속셈을 알고 있는 햄릿은 호락호락 그의 덫에 걸려들지 않았다. 그는 옛 벗들에게 자신의 우울한 심정을 솔직히 털어놓았다. 하지만 그런 우울증의 원인을 알아내려는 두 친구의 질문에는 교묘한 방법으로 빠져나갔다.

그 뒤 클로디어스는 폴로니어스의 제안대로 오필리아를 미끼로 사용하여 햄릿의 속내를 알아보기로 했다. 그들은 오필리아를 햄릿이 자주 거닐곤 하는 궁정의 한 회랑에 있게 하고 그들의 만남을 숨어서 지켜보았다. 햄릿은 늘 하던 대로 혼잣말을 중얼거리며 그곳으로 왔다. 이때 햄릿은 그 유명한 "사느냐 죽느냐, 그것이 문제로다."라는 독백을 한다.

◀ 벵케&스콧, 〈햄릿 역의 에드윈 부스〉, 1873, 워싱턴, 미국 국회 도서관

햄릿의 독백

● **감상 point**
독백

연극에서 독백이란
등장인물의 내면, 혹은
심리적 갈등을 독자에게
전달하는 기능을 한다.
〈햄릿〉은 다른 어떤 극보다
독백이 차지하는 비중이
크며, 그만큼 심오한
정신세계를 탐구하는
극이라고 볼 수 있다.

햄릿:

사느냐 죽느냐, 그것이 문제로다.

가혹한 운명의 돌팔매와 화살을

참고 사는 것이 장한 일인가.

아니면 고통의 바다에 대항하여 무기를 들고

대항하다 죽는 것이 옳은 일인가.

죽는 건 그저 잠자는 것, 그뿐 아닌가.

(3막 1장 56-61)

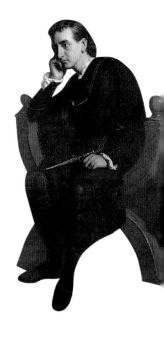

▶ 윌리엄 잉그러햄
 레이(1845-90), 〈햄릿 역의
 에드윈 부스〉,
 스트랫퍼드어폰에이번, 왕립
 셰익스피어 극단

▼ 다른 무대 초상화들이 배경 묘사 없이 인물만 그린
 것과는 달리, 테이블과 의자라는 소품과 무대
 배경까지 그리고 있는 점이 특이하다.

햄릿의 고뇌에 가득 찬
표정은 대단히 강한
호소력을 지니고 있다.

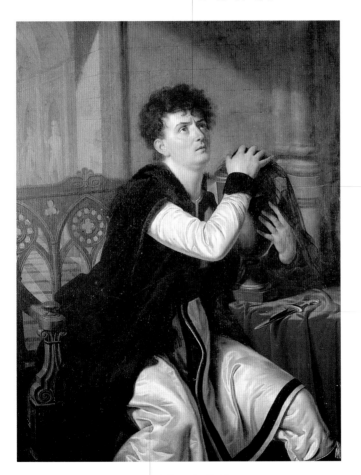

선왕의 유골이 담긴
단지이다. 이성과 상식을
강조하던 프랑스 무대에서는
유령 장면이 비상식적인
것으로 여겨져 삭제되고,
햄릿이 선왕의 유골이 담긴
단지를 안고 선왕의 죽음을
관객들에게 전한다.

빨간 테이블 위에 놓여
있는 날이 선 단도의
칼끝이 햄릿을 향하고
있다. 이것은 그의 자살
충동을 상징한다.

탈마는 프랑스 혁명과
왕정복고기 사이에
프랑스 무대를 주름잡던
스타 배우였다.

▲ 앙텔므 프랑수아 랑그르네(小), 〈햄릿 역의
 탈마〉, 1810, 파리, 코메디프랑세즈

오필리아의 슬픔

순수한 오필리아마저 햄릿의 속내를 캐내기 위한 덫으로 이용된다.

● **감상 point**
햄릿의 여성 혐오 담론
햄릿은 이 극 속에서 "약한
자여, 그대 이름은
여자로다."와 같은 여성
비하적인 대사를 많이 한다.
이는 변절한 어머니에 대한
혐오 때문으로, 그는
어머니의 변절을 모든
여성의 변절로 일반화하고
있다. 그래서 오필리아를
비롯한 모든 여성에 대한
혐오감을 표출한다.

그렇게 미친 사람처럼 혼자 중얼거리던 햄릿은 혼자서 기도서를 읽고 있는 오필리아를 발견했다. 오필리아는 아버지가 시킨 대로 그동안 햄릿에게서 받았던 여러 가지 사랑의 정표들을 그에게 돌려주었다. 어머니의 재혼으로 여성의 정조에 대해 깊은 불신을 품게 된 햄릿에게, 오필리아의 이런 행동은 또 다른 여성의 변절로 여겨졌다. 그에게는 이제 모든 여성이 부정해 보였다. 햄릿은 여성에 대해 극단적인 혐오감을 느끼고 오필리아에게 모진 말들을 퍼부었다.

비록 아버지의 지시 때문에 햄릿의 사랑을 받아들이지는 못했지만, 오필리아는 마음 깊이 햄릿을 사모하고 있었다. 그런 햄릿에게서 심한 모욕을 당한 오필리아는 몹시 상심했다. 하지만 그녀는 자신의 마음의 상처보다 햄릿의 마음의 병에 더 가슴 아파했다.

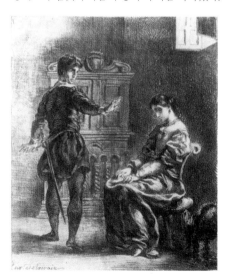

▶ 외젠 들라크루아, 〈'햄릿'
3막 1장, 햄릿과 오필리아〉,
1834-43, 워싱턴, 폴저
셰익스피어 도서관

한편 휘장 뒤에 숨어 이 장면을 지켜보던 클로디어스는 햄릿의 실성이 사랑 때문이 아니며, 분명히 가슴 속에 뭔가 위험한 것을 품고 있는 것 같다고 판단했다. 그래서 더 큰 위험을 막기 위해 당장 햄릿을 영국으로 보내기로 마음먹었다. 하지만 폴로니어스의 제안대

로 마지막으로 왕비가 햄릿의 의중을 떠보게 하기로 했다.

> 햄릿 :
>
> 수녀원으로나 가시오.
>
> 왜 그대는 죄 많은 인간을 낳고자 하는 거요?
>
> ……
>
> 난 당신네 여자들이 하는 화장에 대해 너무 많이 들었소.
>
> 신이 주신 얼굴을 완전히 딴판으로 만들어 버리고
>
> 엉덩이를 흔들며 살랑살랑 걷고,
>
> 혀 짧은 소리로 말을 하며
>
> 신의 창조물에 엉뚱한 별명이나 붙이며
>
> 음탕한 짓을 하고도
>
> 모른 척 잡아떼기도 하지…….
>
> 어서 수녀원으로 가시오, 가라고.
>
> (3막 1장 141-51)

극중극

햇릿은 확실한 증거를 잡기 위해 왕 앞에서 선왕 독살 장면을 공연한다.

감상 point

극중극(Play-within-play)

셰익스피어는 〈햇릿〉을
비롯한 여러 극에서
극중극의 형식을 사용하고
있는데, 그 기능은 다양하다.
〈햇릿〉에서는 클로디어스의
비밀을 캐내기 위한 도구로
극중극을 활용하고 있다.
〈한여름 밤의 꿈〉에서는
신분이 낮은 직업 조합의
장인(匠人)들이 준비하는
극중극을 통해 다양한
관객층의 욕구를 만족시켜
준다. 유명한 〈말괄량이
길들이기〉는 여자들에게
구박받는 불쌍한 땜장이
슬라이를 위해 준비한
극중극이다.

클로디어스가 이렇게 햇릿의 속내를 캐내기 위해 온갖 음모를 꾸미는 동안, 햇릿 또한 클로디어스의 사악한 범죄 사실을 확인하기 위한 궁리를 하고 있었다. 그는 마침 덴마크 궁정에 도착한 비극 단원들에게 선왕의 죽음과 비슷한 내용의 연극을 준비시켰다. 햇릿은 클로디어스의 비밀을 캐내는 데 치명적인 역할을 할 대사도 직접 작성하고 배우들의 연기도 일일이 지도하는 등, 만반의 준비를 하였다. 그리고 믿을 만한 유일한 친구인 호레이쇼에게 연극이 진행되는 동안 왕의 안색을 잘 살펴봐 달라고 부탁을 했다.

곧 '쥐덫'이란 제목의 극이 시작되었고 햇릿은 오필리아 발 아래에 누워 마치 그리스 비극의 해설자처럼 장면마다 설명을 덧붙였다. 극이 진행되면서 클로디어스는 자신이 저지른 살해 방법과 극의 내용이 너무나 유사하여 불안해 했다. 극 속의 조카가 왕인 숙부의 귀에 독약을 넣어 살해하고 그의 왕비를 차지하리라는 햇릿의 설명에 그는 결국 비틀거리며 자리에서 일어나 퇴장했다. 이로써 유령의 말이 모두 사실임을 확인

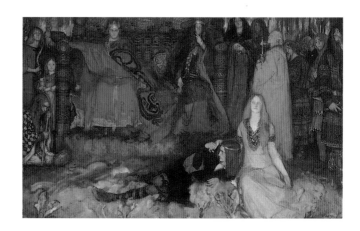

▶ 에드윈 오스틴 애비,
〈'햇릿'의 극중극 장면〉,
1897, 뉴헤이번, 예일 대학교
미술관, 에드윈 오스틴 애비
기념 컬렉션

극중극

한 햄릿은 비로소 복수의 의지를 확고히 했다.

연극을 보다 왕이 마음이 상해 퇴장하자 왕비가 햄릿에게 자신의 처소로 들라고 사람을 보내왔다. 햄릿은 왕비를 만나러 가다가 혼자 기도 중인 클로디어스를 보게 된다. 마침내 복수를 할 수 있는 절호의 기회가 온 것이다! 햄릿은 칼을 빼 들었다. 그러나 방금 전의 복수의 다짐이 무색하게 또다시 햄릿의 머릿속에는 지금이 복수를 행할 적당한 때가 아니라는 생각이 떠올랐다. 숙부가 참회를 하고 있을 때 그를 죽이면 그는 천당으로 가게 될 것이고, 그것은 복수가 아니라 오히려 그에게 득이 되는 일을 해주는 셈인 것이다. 햄릿은 칼을 다시 칼집에 넣으며 숙부가 씻을 수 없는 사악한 짓을 행할 때 그를 처단하리라 다짐했다.

햄릿:

내 언젠가 죄를 저지른 자가 연극을 구경하다가

그 진실한 장면에 감동해 그만 그 자리에서

자신의 죄를 모두 털어놓은 일이 있다고 들은 적이 있다.

살인죄는 입이 없어도 스스로 그 죄를 실토한다고 하지 않았던가?

(2막 2장 584-90)

햄릿 :

연극의 목적은 예나 지금이나 자연을

거울에 비추어 보이는 일이라고 할 수 있네.

옳은 건 옳은 대로, 그른 건 그른 대로 고스란히 비추어,

그 시대의 양상을 있는 그대로 보여주는 것이지.

(3막 2장 21-24)

다른 사람들이 대체로 어둡게 그려진 데 비해 흰옷을
입은 오필리아만 유독 밝게 그려져 있다. 다소곳이 두
손을 모으고 햄릿을 지그시 내려다보는 그녀는 대단히
성스러우며 작품 전체에 광채를 뿜어내고 있다.

무대 한가운데를 차지하고
있는 극중극에서는 왕의
귀에 독약을 붓는 장면이
공연 중이다.

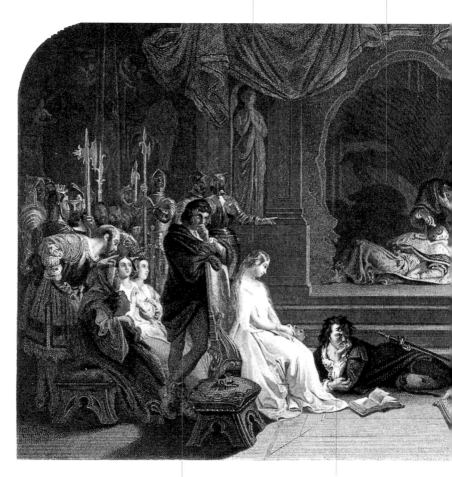

호레이쇼는 햄릿의
부탁대로 왕에게 시선을
고정시키고 있다.

잔뜩 인상을 찌푸린 햄릿이 오필리아의 발 아래 누워
왕을 관찰하고 있다. 잠시 뒤 왕비의 처소로 가다가
기도하는 클로디어스에게 빼들 칼을 차고 있다.

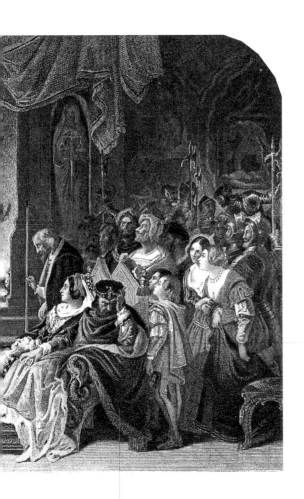

주요 인물 가운데
극을 관람하고 있는
사람은 왕비뿐이다.

클로디어스는 극을
보기가 괴로운 듯 고개를
돌리고 있다.

▲ 대니얼 매클리스가 그린 〈극중극 장면〉을 찰스 롤스가
동판화로 제작, 1842, 워싱턴, 폴저 셰익스피어 도서관

뜻하지 않은 살인

햄릿은 왕비와 실랑이하던 중 휘장 뒤에 숨어 엿듣고 있던 폴로니어스를 찔러 죽인다.

감상 point

햄릿형 인간과
돈키호테형 인간
러시아의 소설가
투르게네프는 인간을
'햄릿형 인간' 과
'돈키호테형 인간' 으로
나누었다. 햄릿형 인간은
햄릿처럼 어떤 행동을 하기
전에 먼저 신중하게 생각을
하는 사람들을 말하고,
돈키호테형 인간은
생각보다는 행동을 먼저
하는 사람들을 말한다.
햄릿형 인간은 논리적이고
체계적인 생각을 통해
시행착오를 줄일 수 있지만,
너무 생각이 많은 탓에 쉽게
실행에 옮기지 못하는 게
흠이다. 반면 돈키호테형
인간은 일을 밀어붙이는
추진력은 있지만, 즉흥적인
감정이나 성급한 결정으로
시행착오를 반복하게 된다.

왕비의 처소에서 왕비와 햄릿은 심하게 논쟁을 하였다. 왕비는 현왕에 대한 햄릿의 무례한 행동을 꾸짖었고, 햄릿은 선왕에 대한 왕비의 변절을 비난했다. 왕비가 햄릿의 거친 말과 무례한 행동을 참지 못해 그 자리를 떠나려 하자, 햄릿은 왕비를 붙잡아 침대에 앉히고는 가지 못하게 했다. 순간 햄릿의 완력에 위협을 느낀 왕비는 살려달라고 소리쳤다.

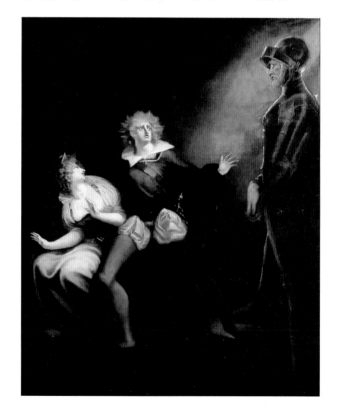

▶ 헨리 퓨젤리, 〈거트루드,
햄릿, 선왕의 유령〉, 1793,
파르마, 마냐니 로카 재단
미술관

28

휘장 뒤에 숨어 모자간의 대화를 엿듣고 있던 폴로니어스는 왕비의 고함 소리를 듣고 놀라 왕비를 구하라고 소리쳤다. 비열하게 숨어서 대화를 엿듣고 있었다는 사실에 분노한 햄릿은 생각할 겨를도 없이 휘장 뒤의 인물에게 칼을 휘둘렀다. 그렇게 햄릿은 뜻하지 않은 살인을, 그것도 사랑하는 여인의 아버지를 죽이고 만다.

이 끔찍한 광경에 벌벌 떨고 있는 왕비에게 햄릿은 욕정에 사로잡혀 더 이상 죄를 범하지 말라고 애원했다. 이때 선왕의 유령이 다시 햄릿 앞에 나타난다. 유령은 자신을 잊지 말라고 다시 당부하고, 두려움에 떨고 있는 왕비를 달래주라고 하고는 사라졌다.

햄릿:
어머니, 제발 부탁입니다. 양심에다 그렇게
위안의 고약을 바르지 마세요.
……
고약은 썩은 종기의 겉을 덮어줄 뿐입니다.
그러면 더러운 염증이 점점 살 속으로 번져들어가
보이진 않지만 온몸을 감염시키고 맙니다.
(3막 4장 148-53)

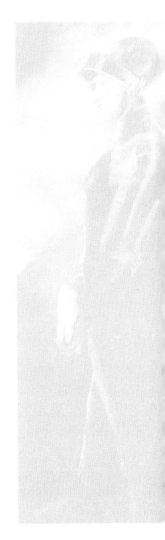

뜻하지 않은 살인

왕비는 허공을 향해 소리치고 있는 햄릿을 놀란 듯이 바라보고 있다.

햄릿의 창백한 얼굴과 몸짓으로 보아 몹시 놀란 듯하다.

왕비가 강제로 주저 앉혀진 의자 옆의 탁자에는 펼쳐진 책과 십자가에 못 박힌 예수상이 놓여 있다.

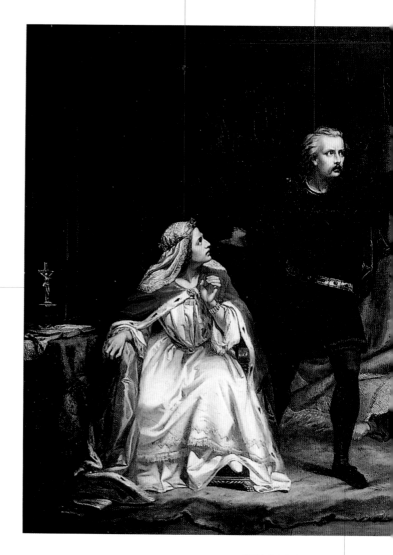

▲ 윌리엄 살터 헤릭, 〈왕비의 침소에 간 햄릿〉,
1857년경, 워싱턴, 폴저 셰익스피어 도서관

햄릿을 화면 중심에 배치하고 왕비와 선왕을 양옆에 배치한 구도는 공연을 보고 무대를 그대로 옮긴 것이다.

햄릿에게 살해된
폴로니어스의 머리가 휘장
뒤에 드러나 있다.

▼ 헤릭은 주로 초상화를 그린 화가로,
셰익스피어의 오필리아, 줄리엣, 포샤 등
벽걸이용 미인화를 주로 그렸다. 이 그림은 그가
최초로 그린 셰익스피어의 비극 장면이다.

선왕의 유령이 눈에 잘
보이지 않는 투명한
형체로 재현되었다.

햄릿의 피 묻은 칼이
바닥에 떨어져 있다.

실성한 오필리아

오필리아는 비극적 운명을 감당하지 못해 미치고 만다.

감상 point

순종적 여성상, 오필리아
아버지와 오라버니의 말을
그대로 따르는 오필리아는
수동적이며 대단히 순종적인
여성의 전형으로 볼 수
있다. 이것은 오랫동안
남성들이 만들어 온
바람직한 여성상이다.
그래서 많은 남성 화가들이
그녀를 그 어떤 셰익스피어
여주인공보다도 성스럽고
아름다운 이미지로 수없이
재현했다.

섬세한 여인 오필리아는 연인의 손에 아버지가 목숨을 잃는 비극적 사건에 그만 정신의 끈을 놓고 만다. 실성한 오필리아는 흐트러진 모습으로 시냇가를 헤매고 다녔다. 이렇게 실성한 가운데 아비의 죽음을 슬퍼하는 노래를 부르며 떠도는 오필리아는 많은 이들의 동정과 연민을 불러 일으켰다.

아버지의 갑작스런 비명횡사에다 사랑하는 여동생까지 실성해 버리자, 래어티스는 한없이 비통한 심정에 빠졌다. 그는 이 모든 비극이 햄릿 때문이라고 여기고 그에 대한 복수를 다짐했다.

정신이 나가 헤매고 다니던 오필리아는 결국 물에 빠져 죽음으로써 이 세상의 아픔과 상처에서 벗어난다. 무대 밖에서 벌어진 그녀의 죽음을 왕비가 전한다. 풀과 꽃으로 엮은 화관을 버드나무 가지에 걸려고 올라가다가 가지가 꺾여 그 아래에 흐르는 시냇물에 빠지게 되었다고.

한편, 햄릿은 클로디어스에 의해 즉시 영국으로 보내진다. 클로디어스는 영국 왕에게 햄릿이 도착하는 대로 죽여 버리라는 비밀 친서를 호송을 맡은 로젠크렌츠와 길던스턴 편에 보냈다. 그러나 이런 음

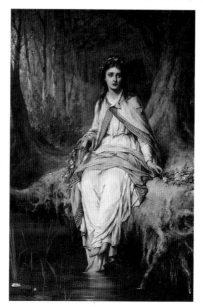

▶토머스 프랜시스 딕시,
〈오필리아〉, 1875,
매사추세츠, 미드 미술관

모를 눈치 챈 햄릿은 몰래 그 친서를 위조하여 로젠크렌츠와 길던스턴
을 죽이도록 고쳐 썼다. 그러다 그들의 배가 해적의 공격을 받게 되고 햄
릿은 해적들의 인질로 잡혔다. 햄릿은 호레이쇼에게 편지를 보내 해적
들이 요구하는 몸값을 치르고 풀려났다. 햄릿은 그동안의 일들을 호레
이쇼에게 이야기하며 돌아오는 길에 오필리아의 무덤을 파는 곳을 지나
게 되었다.

왕비:

그 애가 늘어진 버들가지에 올라가

그 화관을 걸려고 했을 때

샘 많은 은빛 가지가 갑자기 부러져서

오필리아는 풀로 만든 화관과 함께

흐느끼며 흐르는 시냇물 속에 빠지고 말았다는구나.

그러자 옷자락이 물 위에 활짝 펴져 인어처럼

잠시 물 위에 떠 있었다는구나.

그동안 오필리아는

마치 자신의 불행을 모르는 사람처럼,

아니, 물에서 나서 물로 되돌아간 사람처럼

옛 찬송가 몇 소절을 부르더란다. 하지만 얼마 안 있어,

물이 스며들어 무거워진 그 애의 옷이

아름다운 노래를 부르고 있던

그 가엾은 것을 시냇물 진흙바닥으로

끌고 들어가 죽고 말았다는구나.

(4막 7장 171-82)

실성한 오필리아

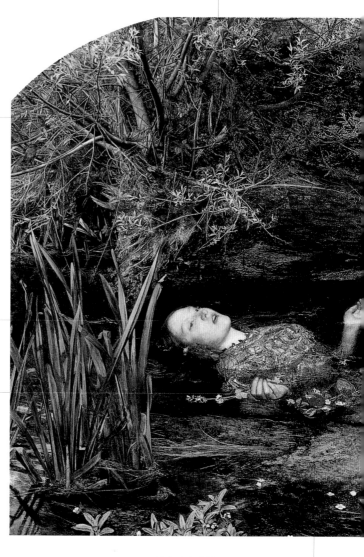

그녀는 왕비의 설명대로 노래를 부르고 있는 듯 입을 약간 벌리고 있고, 볼은 아직 홍조를 띠고 있다.

밀레이는 라파엘 전파 특유의 세부 묘사를 위해 호그즈밀이란 강가에서 이 배경을 그린 것으로 알려져 있다.

당시의 유명한 모델 엘리자베스 시달이다. 밀레이는 물에 빠진 장면을 사실적으로 재현하기 위해 그녀를 자신의 화실 욕조에 누워 있게 한 뒤 그렸다고 한다.

손바닥을 위로 향한 채 벌리고 있는 손은 죽음을 의연히 받아들였던 예수의 모습을 떠올리게 한다.

상징주의적 경향을 지닌 라파엘 전파의 특징에 따라, 배경에 그려진 꽃들은 저마다 상징성을 담고 있다. 양귀비 꽃은 '죽음'을 상징하는 꽃이다

흰 들장미는 그녀를 '오월의 장미'라고
불렀던 래어티스의 말에 근거하여
오필리아를 상징한다.

세부적으로 묘사된 꽃과
초목들이 마치 관처럼
그녀를 에워싸고 있다.

오랑캐꽃은 '헛된
사랑'을 뜻한다.

▲ 존 에버렛 밀레이 경, 〈오필리아〉,
1851-52, 런던, 테이트 미술관

죽음에 대한 상념

무덤 파는 사람이 내던지는 해골들을 보며 햄릿은 인간의 존재의 허무함에 대해 생각한다.

● **감상 point**
셰익스피어 극의 광대,
광인, 바보
셰익스피어는 엄격히
양분되어 있던 지배 계급의
고상한 문학과, 민속에
기반을 두고 있던 하층민의
문학을 혼합했다. 하층민의
문학에는 광인, 광대, 바보가
자주 등장하는데,
일상성에서 벗어난 그들은
기존 사회의 모든 규범이나
인습을 맹렬히 공격한다.
〈햄릿〉에서 무덤 파는
광대의 부분도 이런
하층민의 문학에 해당한다.

곡괭이로 땅을 파며 무덤 파는 사람이 꺼내어 던지는 해골들을 보며, 햄릿은 다시 죽음에 대한 깊은 상념에 빠진다. 생전의 삶과는 상관없이 누구나 구더기 밥이 되고 결국 한낱 먼지가 되고 만다는 생각에 햄릿은 심한 허무감에 사로잡힌다.

햄릿이 이렇게 상념에 빠져 있을 때 너무도 초라한 오필리아의 장례식 행렬이 묘지로 들어왔다. 왕비는 오필리아의 관 위에 꽃을 뿌리며 "잘 가거라, 오필리아! 네 신방을 꾸며 주려던 꽃을 네 무덤에 뿌리게 되다니!" 라며 슬퍼했다.

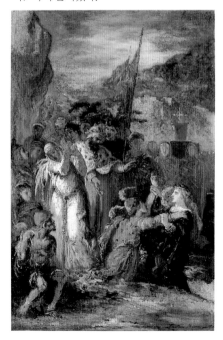

▶ 귀스타브 모로, 〈오필리아
무덤 속의 햄릿과 래어티스〉,
1850, 파리, 귀스타브 모로
미술관

사람들이 관을 흙으로 덮으려 하자 슬픔을 참지 못한 래어티스는 무덤 속으로 뛰어들었다. 그리고는 자기도 오필리아와 함께 묻어 달라고 소리쳤다. 이런 래어티스의 모습을 보고 햄릿도 무덤 속으로 뛰어들었다. 그는 몇 만 명이나 되는 오라비의 사랑을 합쳐도 자신의 사랑만은 못하다고 부르짖으며 자신을 오필리아와 함께 묻어 달라고 소리쳤다.

햄릿 :

사람은 너무 천한 쓰임새로 돌아가는구면, 호레이쇼!

그럼 알렉산더 대왕의 존엄한 유해도 결국 추적하다 보면

어쩌면 술 단지 마개가 됐을지도 모르는 일일세.

알렉산더 대왕이 죽어 땅에 묻힌다,

그래서 결국 뼛가루로 변한다.

뼛가루는 결국 흙 아닌가?

우리는 그 흙으로 진흙 반죽을 만들지.

그럼 그 진흙 반죽이 맥주 통 마개가 될 수도 있는 것 아닌가?

(5막 1장 196-205)

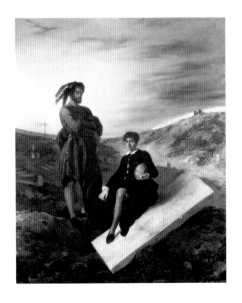

◀ 외젠 들라크루아, 〈묘지에
있는 햄릿과 호레이쇼〉,
1835, 프랑크푸르트, 슈타델
미술관

죽음에 대한 상념

▼ 들라크루아는 이 장면을 그린 여러 점의 그림들을 남겼다. 이 그림은 낭만주의적 경향이 두드러진다.

구름과 같은 배경 묘사에서
낭만주의 특유의 음울한
분위기가 담겨 있다.

햄릿의 표정에서는 복수심에 불타는
분노보다는 명상적이고 우울한
비애감과 우수가 엿보인다.

이 무덤 파는 장면과
죽음에 대한 명상
때문에 해골은
햄릿을 상징하는
물건이 되었다.

신고전주의 시대에는
광대 장면이 비극에
저속하게 삽입된
희극이라고
비난받았기 때문에,
초기에 그린 이
장면(37쪽 참조)에는
무덤 파는 광대들이
나타나지 않았다.

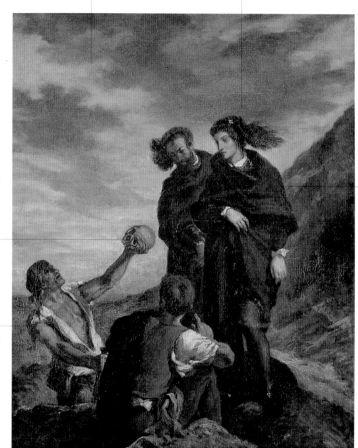

▲ 외젠 들라크루아, 〈묘지에 있는 햄릿과
　호레이쇼〉, 1839, 파리, 루브르 박물관

화면이 전반적으로 어둡지만
노을에 물든 하늘이나 무덤파기
광대의 붉은 옷 등에
들라크루아 특유의 타는 듯한
광채가 담겨 있다.

햄릿은 아버지의
죽음을 애도하는
검은 상복을 입고
있다.

비극적 결말

영국 왕의 손을 빌려 햄릿을 죽이려 했던 계획이 실패로 돌아가자, 클로디어스는 아버지와 오필리아에 대한 복수심으로 불타는 래어티스를 이용하여 햄릿을 제거하려 했다. 그는 검술 시합을 통해 왕비나 백성들의 의심을 피하면서 햄릿을 제거하는 계획을 세웠다. 오로지 복수의 일념밖에 없는 래어티스는 검에 치명적인 독약을 발랐고, 사악한 왕은 햄릿이 그 검을 피할 경우를 대비하여 그의 승리를 축하하기 위한 술잔에 독약을 바른 진주를 넣었다.

결투가 시작되었고 햄릿이 1, 2회전에서 득점하자, 왕은 햄릿의 승리를 축하하며 그에게 독주를 권했다. 햄릿이 시합이 끝난 후에나 마시겠다고 하자 햄릿의 승리로 기쁨에 넘친 왕비가 그 술을 마셔버렸다.

한편 1, 2회전을 놓친 래어티스는 심판이 두 사람을 떼어놓는 틈에 비겁하게 달려들어 햄릿을 독검으로 찔렀다. 두 사람의 몸싸움이 벌어지고 그런 혼란의 와중에 서로의 칼이 바뀌었다. 햄릿의 손에 들린 독검에 찔린 래어티스는 결국 자기가 놓은 덫에 자신이 걸려 죽어가면서 왕의 모든 음모를 밝혔다. 왕비 또한

● 감상 point

존재의 연쇄성

셰익스피어 시대에는 인간계, 자연계, 우주계의 모든 존재들이 서로 연결되어 있다고 믿었다. 따라서 주인공의 잘못된 선택에 의해 비롯된 고통은 그 혼자만의 파멸이나 죽음으로 끝나는 것이 아니라 죄 없는 주변 사람들도 죽음으로 몰고 가며, 나아가 자연계와 우주계에까지 혼란을 가져온다고 여겨졌다. 그래서 셰익스피어 비극에서는 극이 끝날 때, 악인이든 선인이든 가릴 것 없이 거의 모든 등장인물들이 죽음을 맞이한다.

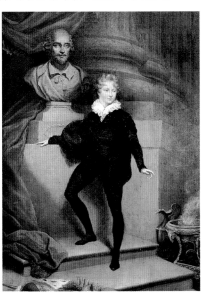

◀ 제임스 노스코트, 〈햄릿 역의 마스터 베티〉, 1805, 뉴헤이번, 예일 대학교 영국 미술 센터

비극적 결말

감상 point
햄릿의 성격적 결함은
우유부단함

햄릿은 숙부에 대한 증오와
복수심에 불타면서도,
복수를 실행에 옮기지
못하고 고통을 겪는다.
그렇게 햄릿이 복수를
지연하는 동안 폴로니어스,
오필리아, 왕비 등이
희생된다. 즉, 〈햄릿〉에서
비극을 불러오는 주인공의
성격적 결함은
우유부단함이라고 흔히
학자들은 주장한다.

자신이 마신 술이 독주였음을 밝히고 숨을 거두었다.

왕의 비열한 음모에 분노하면서 햄릿은 독검으로 그를 찌르고 남아
있는 독주를 억지로 마시게 함으로써 마침내 아버지의 원수를 갚은 뒤,
그 자신도 곧 숨을 거두고 만다.

햄릿의 유언에 따라 노르웨이의 왕자 포틴브라스가 덴마크 왕위를
계승했다. 포틴브라스는 이 안타까운 운명의 손아귀에 휘둘리지만 않았
다면 위대한 군주가 되었을 햄릿의 죽음에 군악을 울리고 조포를 쏘면서
예우했다.

> 햄릿 :
> 참새 한 마리가 떨어지는 데도
> 특별한 섭리가 있잖은가.
> 죽을 때가 지금이면 나중에 아니 올 것이고,
> 나중에 올 것이 아니라면 지금일 것이다.
> 그저 준비만 되어 있으면 되는 법.
> (5막 2장 215-18)

▼ 영국 최고의 초상화가로 조지 3세를 비롯한 당대 최고 권력자들의
초상을 그렸던 토머스 로렌스 경이 그린 무대 초상화이다.

데이비드 켐블은 개릭의 뒤를
이어 셰익스피어의 주인공
역을 풍미한 배우이다.

햄릿의 표정은 당장 눈물이 터져 나올 듯이
슬픔과 우수가 가득하다. 햄릿의
멜랑꼴리한 캐릭터를 잘 담아내고 있다.

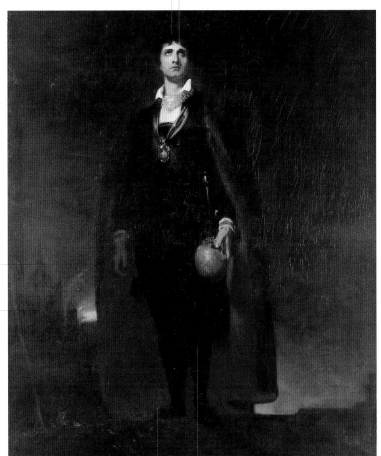

죽음에 대한
명상을 많이 했기
때문에 해골은
햄릿을 나타내는
상징물이 되었다.

달빛에 엘시너
성이 어렴풋이
보인다.

18세기에 무대 초상화는 별다른 배경
그림 없이 등장인물 한 명만 크게
그리곤 했다. 이 그림에서도 햄릿은
시커먼 밤하늘을 배경으로 하고 있다.

아버지의 죽음을 슬퍼하며 우울하게
지냈던 햄릿은 늘 검은 상복 차림이다.

▲ 토머스 로렌스 경, 〈햄릿 역의 켐블〉,
1801, 런던, 테이트 미술관

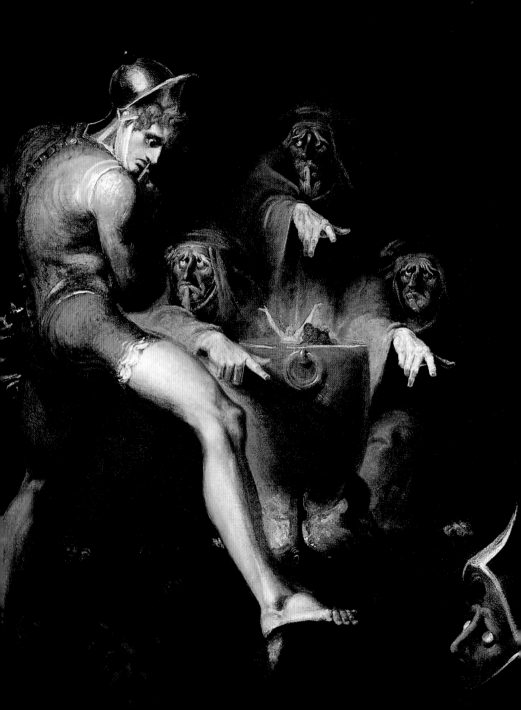

맥베스 Macbeth

세 마녀 ❖ 예 언 이 들 어 맞 다 ! ❖ 맥 베 스 부 인
덩 컨 왕 의 암 살 ❖ 보 위 에 오 르 다 ❖ 허 망 함 과 두 려 움
세 마 녀 를 찾 아 가 다 ❖ 말 콤 왕 자 의 세 력
맥 베 스 부 인 의 죽 음 ❖ 맥 베 스 의 최 후

❖ 작품 개요

배경: 스코틀랜드
장르: 비극
집필연도: 1606년경
원전: 홀린셰드 《연대기》의 스코틀랜드 편 '맥베스 전기'
특징: 셰익스피어 비극 중 가장 짧고(2082행, 햄릿의 1/2),
 마녀와 유령 등 초자연적 요소가 많은 작품이다.

▶ 헨리 퓨젤리,
 〈무장한 머리의 환영을
 저주하는 맥베스〉(부분),
 1793, 워싱턴, 폴저
 셰익스피어 도서관

세 마녀

맥베스는 역모를 진압하고 돌아오는 길에 세 마녀로부터 장차 왕이 되리라는 예언을 듣게 된다.

● **감상 point**

셰익스피어의 초자연적 요소

셰익스피어 시대 사람들은 유령, 마녀, 요정 같은 초자연적 존재나, 마법, 예언, 주술 같은 초자연적 능력에 대한 믿음을 갖고 있었다. 셰익스피어는 이를 작품에 반영하여 초자연적 존재들을 많이 등장시켰다. 특히 마녀들의 예언으로 시작하는 〈맥베스〉는 마녀들의 마법과 예언뿐만 아니라 뱅쿠오의 유령, 마녀들이 불러내는 미래의 왕들의 혼령 등, 그 어떤 작품들보다 초자연적 요소가 많은 작품이다.

스코틀랜드의 덩컨 왕의 재위 중에 맥돈월드라는 자가 역모를 일으켰고, 코오더의 영주가 노르웨이 왕을 도와 스코틀랜드를 침략하는 것을 도왔다. 덩컨 왕은 역모 진압을 위해 용감하고 충성스러운 사촌이자 글래미스의 영주인 맥베스 장군을 파견했다. 맥베스는 전장에서 맹장다운 기개로 적장의 목을 베고 역모군을 진압했다. 그리고 적장의 목을 성벽에 효시하여 역모의 결과가 어떤 것인가를 천하에 알렸다.

또한 맥베스는 대군을 거느리고 스코틀랜드로 쳐들어온 노르웨이 왕의 군대도 격파하였다. 이런 맥베스의 무훈을 보고 받은 덩컨 왕은 크게 감동하여 그를 높이 찬양했다. 그리고 그의 은공에 대한 보상으로 참형된 코오더 영주의 작위를 그에게 하사하였다.

이런 사실을 알지 못한 채 맥베스는 뱅쿠오 장군과 함께 개선하고 있었다. 이들이 황야를 지나고 있는데 갑자기 늙고 마른 노파인 듯하나 수염이 난 이상한 형상의 세 마녀가 그들 앞에 나타나서 맥베스에게 그가 장차 코오더의 영주가 되고 왕이 될 것이라 예언했다.

맥베스는 자신이 장차 보위에까지 오를 거라는 해괴한 예언에 영문을 몰라 어리둥절해 했다. 옆에 있던 뱅쿠오는 세 마녀에게 미래를 예측할 능력을 지녔으면 자신의 미래도 알려 달라고 요구했다. 그러자 그들은 뱅쿠오의 자손이 대대로 왕이 되리라는 더욱더 수수께끼 같은 예언을 했다. 이렇듯 앞뒤가 맞지 않는 아리송한 예언을 하자 맥베스는 그들에게 좀더 확실히 말해보라고 호통을 쳤다. 그러나 그들은 연기처럼 홀연히 사라지고 말았다.

맥베스 :

만일 내가 왕이 될 운명이라면

내가 애쓰지 않아도

은총이 내게 왕관을 씌워줄 것이다.

(1막 3장 154-55)

덩컨 :

사람의 얼굴만 보고는

그가 어떤 사람인지를 알 길이 없구나.

내가 그 자를 진정 믿었건만.

(1막 4장 11-14)

◀ 프란체스코 추카렐리,
〈마녀들을 만난 맥베스〉,
1760년대 중반,
스트랫퍼드어폰에이번, 왕립
셰익스피어 극단

세 마녀

우톤은 스포츠를 즐겨
그렸는데 그 중에서도 승마
장면을 많이 그렸다. 맥베스와
뱅쿠오의 말에 그런 자신의
특기를 담고 있다.

천둥과 번개, 나무들의 흔들림으로
폭풍우가 몰아침을 느낄 수 있다. 이런
험한 날씨는 "이렇게 궂으면서도
아름다운 날은 처음 보는군."이라는
맥베스의 대사를 재현한 것이다.

저 멀리 맥베스
부대가 정렬해 있다.

까치, 올빼미 등은
모두 극 속에서
언급되는
짐승들이다.

부러진 나뭇가지는 맥베스가
앞으로 저지르게 될 질서의
파괴와 전복을 암시한다.

세 마녀가 황야의
동굴에서 나와 맥베스와
뱅쿠오에게 수수께끼 같은
예언을 하고 있다.

▲ 존 우톤, 〈세 마녀를 만난 맥베스와 뱅쿠오〉,
1750, 개인 소장

예언이 들어맞다!

얼마 지나지 않아 왕의 사신들이 도착하여 덩컨 왕이 맥베스를 코오더의 영주로 책봉했다는 소식을 전했다. 맥베스와 뱅쿠오는 마녀들의 예언이 이렇게 빨리 실현되자 아연실색했다. 특히 맥베스는 마음이 들떠 온갖 공상에 사로잡혀, 왕위에 대한 예언도 이루어질 것이라는 기대에 마음의 평형을 잃기 시작했다. 시역의 장면을 머리 속에 떠올리는 자신을 보며 맥베스는 소스라치게 놀란다.

그러나 맥베스와 뱅쿠오를 영접하는 자리에서 덩컨 왕은 마녀들의 예언에 찬물이라도 끼얹듯이 맏아들 말콤을 세자로 책봉했다. 마녀들이 예언한 보위의 길이 말콤 왕자라는 장애물에 가로막히게 되자, 맥베스는 마음속으로 왕권 찬탈을 결심하게 된다. 이렇듯 마녀들의 예언은 잠자고 있던 맥베스의 야망에 불을 질러 불과 얼마 전까지도 역모자를 처단하던 충신 중의 충신이었던 맥베스가, 스스로 다른 역모를 기도하게 되는 아이러니를 낳았다.

> 뱅쿠오:
> 지옥의 앞잡이들은 하찮은 일에
> 진실을 말해 우리의 마음을 빼앗고는
> 궁극적으로 가장 심각한 일에서
> 우리를 배신하곤 하지.
> (1막 3장 123-26)

● 감상 Point!
'맥베스'라는 이름에 붙은
저주
〈맥베스〉는 유령과 마법이
등장하고 유혈이 낭자하며
참으로 비극적이고 음울한
극이다. 그래서인지
'맥베스'라는 제목을
거론하면 불운이
발생한다는 징크스가
예로부터 전해 내려오고
있다. 사람들은 그 저주를
피하기 위해 이 극을
〈맥베스〉라는 제목으로
부르는 대신 '스코틀랜드
연극'이라고 부른다.

예언이 들어맞다!

세 마녀의 얼굴은 조금씩 다르며 원전에서
언급된 것처럼 그들의 얼굴은 여성이라고도,
남성이라고도 말하기 힘든 애매한 형상이다.

마녀의 상징인 박쥐가
어두운 배경에
어렴풋이 그려져 있다.

마녀들은 원전에 묘사된 대로 "각자
거친 손을 시든 입술에 갖다 대고
있다."(1막 3장 44-45)

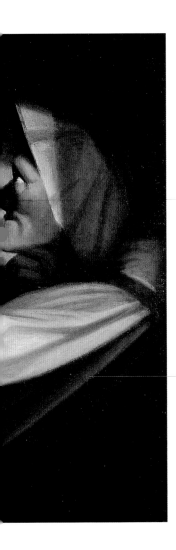

▼ 퓨젤리는 몽환적이고 환상적인 소재를 좋아한 낭만파 화가이다. 〈맥베스〉는 그가 즐겨 그린 극이었으며, 심지어 직접 독일어로 번역하기도 했다. 특히 이 그림은 〈맥베스〉의 마녀 그림의 전통적 형식이 되었다.

전통적으로 마녀는 매부리코로 재현되었다.

퓨젤리는 주제면에서는 몽환적이고 환상적인 것을 취했으나 형식면에서는 고적적이고 숭엄한 것을 추구했다. 세 마녀들의 상체만 똑같이 반복적으로 배치한 구도나 흑백의 명암 대조에서 퓨젤리의 고전주의적 취향이 드러난다.

▲ 헨리 퓨젤리, 〈세 마녀〉, 1783년경,
스트랫퍼드어폰에이번, 왕립 셰익스피어 극단

맥베스 부인

마녀들의 예언은 맥베스와 맥베스 부인의 마음에 왕좌에 대한 욕망을 불러 일으켰다

감상 point

맥베스보다 강한 맥베스 부인

이 극에서 맥베스 부인은 맥베스보다 더 강인하고 냉혹한 캐릭터이다. 맹세를 지키기 위해서라면 방글거리며 젖꼭지를 빠는 갓난아기를 집어던져 머리통을 부셔 버릴 수도 있다는 대사는, 그녀의 그런 이미지를 구축하는 데 한 몫을 한 유명한 대사이다.

▶ 에이브릴 벌리, 〈맥베스 부인이 덩컨 왕을 맞이하다〉, 《인기 있는 소설가들이 쓴 맥베스》(필라델피아, 1914)에서, 워싱턴, 미국 국회 도서관

한편 맥베스는 장차 왕이 될 것이라는 예언을 서둘러 아내에게 서신으로 알렸다. 이 편지를 읽은 맥베스 부인은 남편이 예언대로 왕위에 오를 것이라고 확신하면서도 유약한 남편의 성품이 못 미더웠다. 맥베스 부인은 온갖 수단과 방법을 다 동원하여 그가 왕관을 차지하도록 하겠다고 결심했다. 그녀는 자신의 강한 정신을 그에게 불어넣어 그 어떤 짓도 실행할 용기를 갖도록 만들겠다고 다짐했다. 결국 맥베스 부인은 사라진 마녀들의 역할을 계속하여, 그들이 불붙인 맥베스의 야망이 도덕적, 윤리적 명상과 갈등으로 꺼져 갈 때마다 그 야망의 불꽃을 되살리곤 했다.

마침 남편이 보낸 사자가 덩컨 왕이 그날 밤 그들의 성에 머물 것이라는 전갈을 갖고 왔다. 맥베스 부인은 이것을 덩컨 왕을 살해할 절호의 기회로 여겼다.

왕 일행에 앞서 집에 도착한 맥베스에게 맥베스 부인은 덩컨 왕은 결코 내일을 보지 못할 것이며, 장차 오랫동안 이어질 대권을 차지하기 위한 그날 밤의 거사는 모두 자신에게 맡기고 따스한 환영의 태도로 손님들을 맞이하라고 말했다. 또한

속은 독사이되 겉으로는 순진한 꽃처럼 보이라고 당부했다.

맥베스 :

별들이여, 빛을 감추어라!

그 빛이 나의 마음 속 음흉한 야망을 비추지 않도록.

눈이여, 손이 하는 일을 보지 말라.

그 일이 감행된 것을 눈이 보게 되면 질겁할 테니.

(1막 4장 50-53)

맥베스 부인 :

무서운 음모를 도와주는 악령들이여,

날 나약한 여자로부터 벗어나게 해 다오.

머리 꼭대기에서 발끝까지 무서운 잔인함으로

가득 채워다오! 나의 피를 응결시켜

연민의 정으로 통하는 길목을 끊어다오.

……

살인을 주관하는 자여! 나의 가슴으로 들어와

내 젖을 쓰디쓴 담즙으로 바꾸어다오.

(1막 5장 40-48)

감상 Point!

맥베스 부인이 주인공?
그녀의 강한 이미지가 맥베스를 능가해서인지, 후대의 많은 예술가들은 맥베스보다 맥베스 부인에 더 많은 매력을 느꼈다. 러시아의 천재 음악가 쇼스타코비치가 작곡한 오페라 〈므첸스크의 레이디 맥베스〉와 미국의 초상화가 존 싱어 사전트가 그린 〈맥베스 부인 역의 엘렌 테리〉(52쪽 참조) 등이 그 좋은 예이다. 또한 최근에는 맥베스 부인을 주인공으로 내세운 패러디 극들도 많이 공연되고 있다.

맥베스 부인

금박으로 수놓아진
자줏빛 망토가
왕관을 쓰느라 뒤로
휙 젖혀져 있다.

그토록 탐하던 왕관을
치켜든 그녀의 눈은
황홀경에 빛을 발하고
있다. 백옥같이 흰 피부와
붉은 머리가 대비되어
강렬한 인상을 풍긴다.

반짝이는 금빛 벌레
문양들이 그려진
진녹색의 드레스는
넓은 소매로 인해 더욱
화려하게 느껴진다.

무릎까지 치렁치렁
늘어진 붉은 머리채는
그녀 내면의 욕망을
상징하기도 하고, 권력을
위해 흘린 피를
상징하기도 한다.

카리스마가 넘치는
포즈와 시선 속에
그녀의 강한 욕망과
냉혹한 성격을
인상적으로 담아냈다.

▲ 존 싱어 사전트, 〈맥베스 부인 역의 엘렌
테리〉, 1889, 런던, 테이트 미술관

덩컨 왕의 암살

맥베스의 성에 도착한 덩컨 왕은 그런 음흉한 음모를 모른 채 맥베스 부인의 극진한 환대를 받으며 만찬을 즐겼다. 마음껏 연회를 즐긴 왕은 맥베스 부인에게 많은 선물을 하사하고 술에 거나하게 취해 침소에 들었다. 한편 모두가 연회를 즐기는 동안 맥베스는 자신이 저지르려는 대역죄에 대해 끊임없이 양심의 가책을 느끼고 마음의 갈등을 일으키고 있었다.

하지만 맥베스 부인의 혀가 맥베스의 마음에 다시 시역을 감행할 마음을 불러 일으켰다. 맥베스가 덩컨 왕이 자고 있는 방을 향해 가는 동안, 두려움에 사로잡힌 그의 앞에 피 묻은 단검의 환영이 나타난다. 그것은 그의 내면에서 들끓고 있는 죄책감과 두려움이 만들어 낸 환각이었다.

잠시 뒤 맥베스는 피범벅이 된 단검을 양손에 쥐고 휘청거리며 나왔다. 그 모습을 본 맥베스 부인은 단검을 다시 갖다 놓고 호위병들에게 피를 묻히고 오라고 했다. 하지만 이미 자신이 저지른 행위에 넋이 나간 맥베스를 보고 맥베스 부인은 자신이 직접 살해 현장에 단검을 갖다 놓고 덩컨 왕의 피로 호위병들을 물들여 놓았다.

맥베스:

위대한 바다의 신 넵튠의 온 바닷물인들

이 손에 묻은 피를 씻어 낼 수 있을까? 아니다.

오히려 이 손이 거대한 바다들을 진홍빛으로 만들며

푸른 대양을 붉게 물들일 것이다.

(2막 2장 59-62)

감상 Point!

맥베스는 악한인가? 비극적 주인공인가?
셰익스피어는 맥베스에게 외적 행위와 내적 갈등이라는 경계를 넘나들면서 성마르고 냉혹한 역모자의 이미지와 도덕적 본성을 지탱하고자 애쓰고 갈등하는 이미지를 복합적으로 부여하고 있다. 왕의 시해를 놓고 끊임없이 갈등하는 그의 모습은 관객들에게 동정심을 유발시켜, 그를 단순한 악한이 아닌 비극의 주인공으로 만들어 준다.

덩컨 왕의 암살

과장된 근육과
광채를 내는 눈 등,
퓨젤리 특유의 신체
왜곡이 아주 심하다.

맥베스의 손과 칼, 가슴
부분에 핏자국이 선명하다.

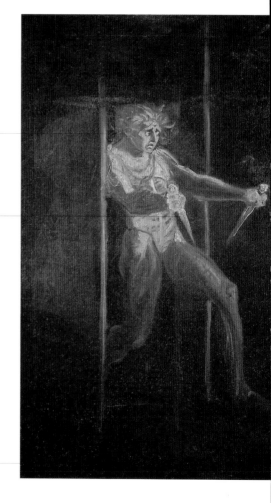

고전주의를 표방한 화가답게
배경을 암갈색으로 처리해 명암
대비를 일으키고 있다.

▲ 헨리 퓨젤리, 〈단도를 쥐고 있는 맥베스 부인〉,
1812, 런던, 테이트 미술관

겁에 질려 넋이 나간 듯한
맥베스의 표정과 그런 그를
단속하는 침착한 맥베스
부인의 태도가 극적인
대비를 이루고 있다.

맥베스 부인에 비해
맥베스를 왜소하게
재현으로써 덩컨 왕의
시해에 맥베스 부인이 더
주도적인 역할을 했음을
전달하고 있다.

이미 오래 전에 세상을 떠난
배우들임을 드러내기 위한 듯,
배우들을 유령처럼 재현했다.

보위에 오르다

왕의 시해 후 신변의 위협을 느낀 두 왕자가 도망치자
가장 가까운 친족인 맥베스가 보위에 오른다.

날이 밝아 덩컨 왕의 시해 현장이 발견되었을 때 맥베스와 그의 부인은
천연덕스럽게 잠옷 차림으로 사람들 앞에 나섰다. 맥베스는 자신의 집에
서 벌어진 왕의 비명횡사를 몹시 애통해했으며, 맥베스 부인은 정신을 잃
고 쓰러졌다. 그들의 계획대로 피범벅인 채 잠들어 있던 두 호위병에게
혐의가 돌아갔다. 맥베스는 두 호위병을 베어 그들의 입을 막고는 자신
의 충성심으로 인한 분노 때문에 그들을 죽이지않을 수 없었다고 둘러댔다.

부왕이 당한 참사에 자신들의 신변에도 불안을 느낀 두 왕자 말콤과
도널베인은 몰래 성을 빠져나갔다. 그로 인해 두 왕자에게 왕의 시해를
사주한 혐의가 돌아갔고, 자연스럽게 두 왕자를 제외한 가장 가까운 친족
인 맥베스에게 보위가 돌아갔다.

그는 드디어 그토록 갈망하던 왕관을 차지하게 되었다. 하지만 맥베
스와 함께 마녀들의 예언을 들었던 뱅쿠오는 맥베스가 사악한 수단으로

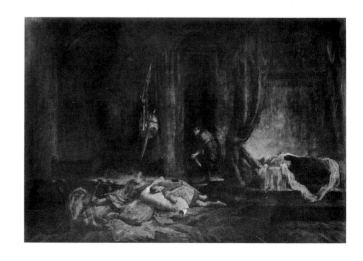

▶ 앨프리드 로프, 〈맥베스의
덩컨 살해〉, 1888년경,
워싱턴, 폴저 셰익스피어
도서관

마녀들의 예언을 실현시켰다는 사실을 알고 있었다. 그리고 맥베스에 대한 예언이 모두 들어맞은 것으로 볼 때, 자신의 후손들이 미래의 왕이 되리라는 예언도 실현될 것이라 기대했다.

맥베스:
이 변(덩컨의 암살)이 일어나기 한 시간 전에만 죽었던들
내 생은 행복하게 마감했을 것이다. 이젠
인생에서 중요한 것은 아무 것도 없다.
모든 것이 사소할 뿐. 명예도, 품위도 죽었다.
인생의 포도주는 바닥나고 남은 것이라곤
술 찌꺼기뿐이로다.
(2막 3장 89-94)

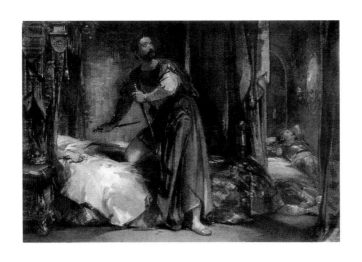

◀ 찰스 캐터몰, 〈덩컨 왕의
살해〉, 《왕립 셰익스피어
극단 미술관의 그림과
조각들》(런던, 연대미상)에서

▼ 독일의 신고전주의 화가인 조파니가 영국에서
개릭의 공연을 보고 그린 무대 초상화이다.

맥베스의 두려움에 가득 찬 표정이 미간을
찌푸리고 인상을 쓴 맥베스 부인의 냉담한
표정과 대조를 이루고 있다.

맥베스 부인은
맥베스를 질책이라도
하는 듯 손가락질을
하고 있다.

건물 기둥 위에는
빙 둘러가며
촛불이 켜져 있다.

배경의 홀은 고딕
양식으로 장식되어
있다.

피 묻은 단도 두 개를 꽉
움켜쥔 팔의 근육을 통해
맥베스 부인의 단호함이
전해진다.

창밖에선 번개가 번쩍이고
있다. 이는 왕의 암살이라는
질서의 파괴가 자연계에도
작용하고 있음을 보여준다.

▲ 요한 조파니, 〈맥베스 역의 데이비드 개릭과 맥베스 부인
역의 한나 프리처드〉, 1768년경, 런던, 개릭 클럽

손에 피가 엉겨붙은 듯 손가락을 쫙
편 채 손을 멀리 내밀고 있는
맥베스가 맥베스 부인보다 왜소하게
그려져 있다.

허망함과 두려움

왕좌에 오른 뒤 맥베스 부부는 기쁨보다는
허망함과 두려움에 사로잡힌다.

맥베스 부부는 자신들이 그리도 좇던 최고 권력의 자리를 차지하게 되었다. 그러나 덩컨 왕을 살해하고 왕권을 차지하여 자신들의 욕망이 달성된 순간에 그들이 실제로 느낀 감정은 허망함과 죄책감, 그리고 알 수 없는 공포감이었다.

맥베스는 자신의 왕좌에 대한 불안으로 한시도 마음의 평화를 얻지 못했다. 왕이라는 타이틀은 차지했지만 왕의 정체성은 끊임없이 그에게서 빠져 나갔다. 그렇게 괴로운 나날을 보내면서 그는 오히려 자신들의 손에 의해 이 세상의 온갖 고뇌에서 자유로워진 덩컨 왕을 부러워하는 입장이 되었다.

무엇보다도 그를 불안하게 만든 것은 뱅쿠오의 존재였다. 그의 후손들이 장차 왕위를 계승할 것이라는 마녀들의 예언이 그의 마음을 늘 불안하게 만들었다. 맥베스는 뱅쿠오와 그의 아들 플리언스를 제거함으로써 그런 불안으로부터 해방되고자 했다. 왕을 암살하여 예언을 실현시킨

◀ 조지 캐터몰(1800-68),
〈살인을 지시하는 맥베스〉,
런던, 빅토리아 앨버트
미술관

● 감상 Point!
라깡의 욕망 이론으로 본
맥베스의 욕망

채워지지 않는 맥베스의
욕망은 라깡의 욕망 이론에
나오는 S◇a라는 공식에
완벽하게 적용된다. 이
공식에서 S는 주체이고
a(오브제)는 주체로 하여금
끊임없이 욕망을
불러일으키는 허구적
대상이다. 또 마름모꼴은
대상이 결코 주체의 욕망을
충족시키지 못하는
결핍이다. 우리를 욕망에
사로잡히게 만드는 온갖
아름다운 것들은 완전한
소유가 불가능하기에 우리를
괴롭히기만 하는
결핍이거나, 아니면 막상
소유하게 되면 그
아름다움이 사라지고 마는
허구적 대상인 것이다.

맥베스는, 뱅쿠오를 살해함으로써 예언을 빗나가게 하고자 했던 것이다.
그러나 자객들은 뱅쿠오만 살해하고 플리언스는 놓치고 만다.

　한편 궁궐에서는 맥베스가 베푼 연회가 한창이었다. 초대받은 고관대
작들은 정해진 자신들의 자리에 앉아 술잔을 부딪치며 연회를 즐기고 있
었다. 뱅쿠오의 자리만 공석이었다. 그런데 잠시 뒤 살해당한 뱅쿠오의
유령이 그 자리에 앉아 있는 모습이 맥베스의 눈에만 보였다. 맥베스는
파랗게 질려서 계속 빈 좌석을 향해 소리를 질러댔다. 맥베스 부인은 그
것이 맥베스의 지병 때문이라고 둘러댔으나, 맥베스가 계속 살인 운운하

▶ 찰스 S. 리케츠, 〈하인과 두
　명의 암살자 들어오다〉,
　1623, 《배우들을 위한
　셰익스피어 전집》(1923)에서,
　워싱턴, 미국 국회 도서관

는 말을 내뱉자 자신들의 범죄가 탄로날까 두려워 서둘러 손님들을 돌려 보냈다.

이렇듯 뱅쿠오의 유령이 나타나 괴롭히고 도망간 플리언스 때문에 불안할 뿐만 아니라, 신하들이 하나 둘 영국에 머물고 있는 말콤 왕자 편에 합류하는 불길한 상황이 계속 되었다. 그러자 맥베스는 다시 한 번 마녀들을 만나 자신의 미래에 대해 듣기로 결심한다.

맥베스 부인 :

바라는 것은 얻었으나 만족을 얻지 못하니

모든 걸 바쳤으나 얻은 건 아무 것도 없구나.

남을 파멸시키고 불안한 즐거움 속에 사느니

차라리 파멸당하는 편이 더 마음 편하겠구나.

(3막 2장 4-7)

맥베스 :

지금처럼 불안감에 떨며 밥을 먹고

밤마다 무서운 악몽에 시달리며

고통스런 잠을 잘 바에야

차라리 망자와 함께 있는 것이 낫겠소.

……

덩컨 왕은 지금 무덤 속에 있소.

열병 같은 인생을 끝마치고

편안히 잠들어 있단 말이오.

(3막 2장 17-23)

허망함과 두려움

▼ 빅토리아 시대에 활동한 스코틀랜드 출신의 화가 리드가 그린 3막 4장의 연회 장면이다.

전반적으로 적갈색이 지배하는 가운데 군데군데 섬뜩한 빨간 옷자락들이 보인다. 이는 뱅쿠오의 죽음과 관련된 유혈을 떠올리게 한다.

보위에 오른 맥베스의 머리 위에는 그가 그토록 탐하던 왕관이 씌워져 있다.

맥베스 부인도 터번 위에 왕관을 쓰고 있다.

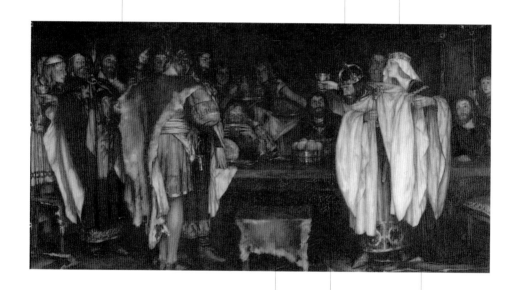

만찬 석상의 빈 의자는 연회에 참석하는 길목에서 살해당한 뱅쿠오의 자리이다. 이 자리에는 뱅쿠오의 유령이 앉아 있다. 이것은 맥베스의 눈에만 보인다.

맥베스 부인은 그를 부축하며 하객의 주의를 돌리고자 손을 뻗어 건배를 외친다.

뱅쿠오의 유령이 나타나자 맥베스는 소스라치게 놀라 몸을 가누지 못한다. 그는 빈 의자를 들여다보며 혼자 중얼거리고 있다.

▲ 스티븐 리드, 〈맥베스〉, 연대미상, 개인 소장

괴롭고 불안한 맥베스는 마녀들을 다시
찾아 자신의 미래에 대한 예언을 청한다.

세 마녀를 찾아가다

세 마녀들은 지옥의 여신 해커티가 시킨 대로 환영들을 불러내어 맥베스
의 미래를 알려주었다. 헬멧을 쓰고 나타난 첫 번째 환영은 "맥더프를 경
계하라."라고 충고했다. 피투성이 어린이 모습의 두 번째 환영은 "여자
가 낳은 자 중에 맥베스를 해칠 자는 없으니, 잔인하고 대담하고 용감하
게 행동하라."라고 충고했다. 왕관을 쓴 어린이 모습의 세 번째 환영은
"버어남의 무성한 숲이 던시네인 언덕까지 공격해 오지 않는 한 맥베스
는 멸망하지 않으리니, 사자의 기개를 간직하고 오만을 떨라."라고 충고
했다.

이런 유쾌한 예언을 듣고 맥베스는 자신이 스코틀랜드의 왕으로서
안락하게 천수를 누리다 갈 것임을 확신했다. 그러나 맥베스가 뱅쿠오의
자손이 왕권을 잡게 될 것인지를 묻자 마녀들은 뱅쿠오의 망령과 뱅쿠오
를 닮은 여덟 왕의 환영을 보여주었다. 그 중에는 두 개의 옥구슬과 왕홀
을 세 개 들고 있는 자도 있었다. 마녀들은 뱅쿠오의 후손들이 왕이 되리
라는 예언을 재차 확인해주는 이 환영들을 보여주고는 처음과 마찬가지
로 연기처럼 사라져 버렸다.

해커티 :

……그 환영들의 힘으로 그자를 현혹해서

혼란 속에 빠뜨릴 것이다.

그 자는 운명을 능멸하고 죽음을 비웃으며

지혜도, 은총도, 공포도 무시하고 허황된 야욕을 품을 것이다.

너희들도 알다시피 방심은 인간의

가장 무서운 적이 아니더냐.

(3막 5장 28-33)

세 마녀를 찾아가다

뱅쿠오를 닮은 유령들이 모두 왕관을
쓰고 왕홀을 들고 있다. 이는 뱅쿠오의
자손들이 스코틀랜드의 왕위에
오른다는 마녀들의 예언을 거듭
확인해주는 것이다.

형체가 단순화되고 추상적인 선들에
의해서만 표현된 환영들의 이미지가
작품에 환상적 분위기를 더해 준다.

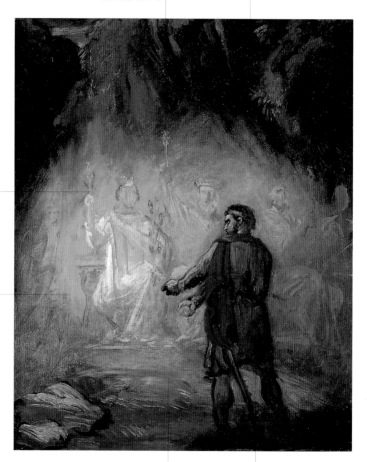

여러 개의 왕홀을
들고 있는 이 왕이
바로 제임스
1세이다.

맥베스의 강하고
선명한 이미지와
희미하고 흐릿한
왕들의 환영이
대비를 이루고
있다.

거친 붓 터치나 굵은
선에서 들라크루아의
영향이 엿보인다

뱅쿠오의 후손들이 미래에 왕좌에
오르는 것을 확인한 맥베스는 두
주먹을 불끈 쥐고 분노하고 있다.

▲ 테오도르 샤세리오, 〈맥베스와 왕들의 환영〉,
 1849-54년경, 발랑시엔, 보르도 미술관

마녀들이 보여 주는 뱅쿠오의 후손들의 환영이다.
퓨젤리는 실체가 없이 상상 속에만 존재하는 환영들을
가시적인 존재로 만들어 내는 데 탁월한 능력을 지녔다.

유령들을 향해 팔을 뻗어 심한 거부감을
표출하는 고전적 영웅 모습의 맥베스가 전체
화면을 지배한다. 그의 역동적 몸동작에서
엄청난 에너지와 격한 감정이 표출되고 있다.

맥베스의 대사에 의하면
여덟 번째 환영은 거울을
들고 나온다. 퓨젤리는 이
그림에서 극단적인 빛의
효과를 실험하고 있다.
거울에 반사되어 맥베스에게
쏟아지는 강한 빛이 맥베스
뒤쪽의 어두운 부분과
대비를 이루고 있다.

여자의 환영은 메리
스튜어트 여왕이다.

고대 로마의 거상
유적에 사로잡혔던
퓨젤리는 이
그림에서처럼
인물들의 근육을
과장되게 표현하는
것이 특징이다.

이 작품은 초기
낭만주의의 격한
감정표현과 고전
영웅주의가 혼합된 양상을
잘 보여주고 있다.

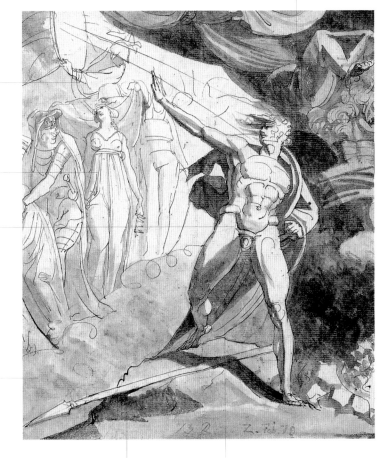

바닥에 커다란
창이 떨어져 있다.

거센 바람에 그의 머리와
망토가 날리고 있다.

▲ 헨리 퓨젤리, 〈마녀들이 맥베스에게 뱅쿠오의 후손들을
보여주다〉(부분), 1773-79년경, 취리히, 취리히 미술관

말콤 왕자의 세력

맥베스의 폭정이 날로 심해지자 스코틀랜드 백성들은 말콤 왕자의 세력이 맥베스를 몰아내주기를 소망했다.

감상 Point!

마녀도 제임스 1세의 관심 분야

이 극에서 마녀들은 맥베스의 마음에 허망한 야망의 불을 지른다. 결국 그들의 예언 때문에 맥베스가 역모를 일으키게 되고 그래서 나라가 어수선해진 것이다. 셰익스피어가 제임스 1세 앞에서 초연을 한 이 극에 처음부터 마녀를 등장시키는 것은 그가 마녀 탄압으로 유명한 왕이기 때문이다. 직접 《악마론》(1604년)이란 책을 저술하기도 했던 제임스 1세는 마녀 사냥 강화령을 발표하여 마녀를 탄압했다.

덩컨 왕을 살해하고 왕권을 차지한 맥베스는 계속되는 불안감에 끊임없이 살상을 저질렀다. 왕을 시해할 때는 도덕적 딜레마에 빠지기도 했던 맥베스는 점점 저돌적이고 몰인정한 살인마로 변모해 갔다. 이제 맥베스의 곁에는 그를 진정으로 사랑하고 존경하는 충성스런 신하들은 없고, 들리는 것은 낮은 저주의 목소리와 말만 번지르르한 아부뿐이었다.

맥베스가 왕좌에 오른 뒤, 덩컨 왕의 충신이었던 맥더프 장군은 노골적으로 맥베스의 권좌에 도전하였다. 맥베스는 맥더프를 처단할 기회만 노리고 있었다. 결국 맥더프는 말콤 왕자가 있는 영국으로 도주했다. 이 보고를 들은 맥베스는 맥더프의 성을 습격하여 그의 죄 없는 아내와 어린 자식들을 비롯한 모든 혈연들을 살해했다.

한편 맥베스에게 왕위를 빼앗긴 덩컨 왕의 장남 말콤 왕자는 영국 에드워드 왕의 환대를 받으며 그곳에서 왕권을 되찾을 세력을 규합하고 있

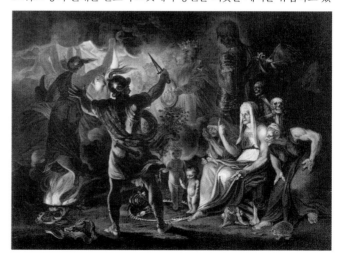

▶ 조슈아 레이놀즈 경이 그린 〈맥베스와 마녀들〉을 로버트 슈가 동판화로 제작, 1802, 워싱턴, 폴저 셰익스피어 도서관

었다. 그는 에드워드 왕으로부터 원군을 얻어 맥베스를 공격할 준비를 했
다. 스코틀랜드 백성들은 말콤 왕자의 세력이 한시라도 빨리 저주받은 폭
군 밑에서 신음하는 스코틀랜드를 구원해주기를 기원하고 있었다.

로스 :
모국은 우리의 대지가 아니라 우리의 무덤입니다.
아무 것도 모르는 자가 아니고서는
웃는 사람을 단 한 사람도 볼 수가 없습니다.
탄식과 신음과 비명 소리만이 들리나
누구 하나 눈 깜짝하는 사람이 없습니다.
(4막 3장 165-69)

말콤 :
아무리 긴 밤이라도 날은
밝아 오게 마련이오.
(4막 3장 240)

◀ 왈도 퍼스, 〈우리 셋이 언제
 다시 만날까?〉, 1953,
 오로노, 메인 대학교 미술관

마법 약을 만드는 솥에는 옴두꺼비, 독사의
갈라진 혀, 교수형 당한 살인자가 들어 있다

맥베스와 투구 머리는 놀랄 정도로
닮아 있다. 이는 이 투구 머리가
결국 맥더프의 손에 의해 효시되는
맥베스의 최후의 모습이기
때문이다.

이 그림의 맥베스도 몸에 딱
달라붙은 옷을 통해 퓨젤리
특유의 근육질을 자랑하고 있다.

스코틀랜드인이 입는
격자무늬의 타르탄이 바닥에
떨어져 있다.

▲ 헨리 퓨젤리, 〈무장한 머리의 환영을 저주하는
맥베스〉, 1793, 워싱턴, 폴저 셰익스피어 도서관

▼ 마녀들이 보여주는 첫 번째 환영, 즉 투구를 쓴 머리의 환영을 그린 것이다. 이 환영은 "파이프의 영주 맥더프를 조심하라."고 예언했다.

세 마녀와 그들의 마법 솥을 중심으로 맥베스와 투구의 환영이 대각선으로 대칭을 이룬다. 신고전주의의 대가인 퓨젤리의 그림답게 이런 대칭 구도와 함께 흑백 명암이 대비되고 있다.

내려다보는 맥베스와 반짝이는 눈으로 올려다보는 머리 사이에 극적인 대결 구도가 엿보인다.

맥베스 부인의 죽음

맥베스 부인은 죄의식과 공포감으로 몽유병 증상을 보이다 결국 목숨을 끊고 만다.

● 감상 Point!

맥베스와 맥베스 부인의 상호 도치적 성격 변화

극 초반의 유약한 맥베스와 달리 몰인정하고 담대하던 맥베스 부인은, 극 후반으로 가면서 점점 맥베스와 성격이 도치된다. 맥베스는 점점 저돌적이고 냉혹한 살인마로 변모해 가는데 반해, 맥베스 부인은 온갖 공상과 자책감에 시달리며 괴로워한다. 덩컨 살해 후 맥베스에게 약간의 물만 있으면 손에 묻은 핏자국 정도는 쉽게 지울 수 있다고 말하던 그녀가, 극 후반에서는 계속해서 손을 씻는 행동을 한다. 또 맥베스에게 잠을 자라고 청했던 그녀 자신이 몽유병에 걸리고 만다.

맥베스 부인은 왕을 시해할 때 유약한 맥베스와는 대조적으로 양심의 가책이나 주저함 없이 대담하고 냉혹하게 거사를 이끌었으나, 거사 후에는 밀려드는 온갖 공상과 자책감으로 괴로워했다. 맥베스 부인은 그런 양심의 가책을 이기지 못해 심한 몽유병 증세를 보였다.

그녀는 잠자리에 들 때도 항상 촛불을 켜 놓았으며 잠결에 일어나 한참 동안 손을 씻는 시늉을 하곤 했다. 그러면서 마음이 몹시 괴로운 듯 땅이 꺼져라 한숨을 쉬며 "아직도 흔적이 남아 있어."라든지, "없어져라, 없어져, 이 흉측한 흔적아!"라고 중얼거리곤 했다.

결국 맥베스 부인은 마음의 짐을 덜지 못한 채 스스로 목숨을 끊고 말았다. 허망한 야망에 쫓겨 엄청난 범죄를 저지른 불쌍한 영혼은 마음의 평화를 찾지 못하고 번민하다 스스로 괴로운 삶을 마감한 것이다.

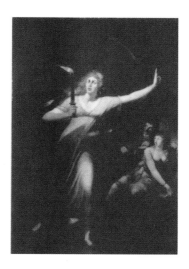

▶ 헨리 퓨젤리, 〈몽유병에 걸린 맥베스 부인〉, 1783, 파리, 루브르 박물관

전의 :

천륜을 어긴 악행은
심상치 않은 고민을 낳는 법.
악에 감염된 마음은
그 비밀의 고통을
알아듣지 못하는
베개에다 대고라도
말하는 법이지.

(5막 1장 68-70)

▼ 프랑스의 상징주의 화가인 모로가 그린 몽유병에
 걸린 맥베스 부인의 그림이다.

맥베스 부인이 시커먼 어둠의 심연 속에서
유령처럼 희미하게 실루엣을 드러내고
있다. 그늘진 얼굴에 그녀의 마음속
고뇌가 강렬하게 표출되어 있다.

머리에 씌워진 것은
황금 왕관이 아니라
그녀의 마음을 옥죄는
핏빛 왕관이다. 그녀는
죄책감과 두려움에
짓눌려 몽유병에 걸려,
잠들었으되 잠을 자지
못하고 눈을 뜨고 걸어
다닌다.

강렬한 색채나
거친 붓 터치로도
느낄 수 있듯이
모로는
들라크루아와
샤세리오의
영향을 많이
받았다,

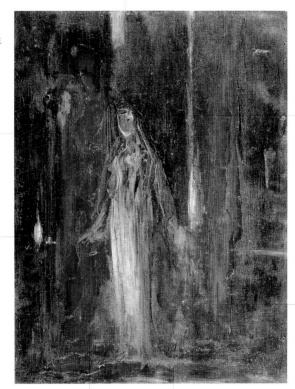

원전의 내용대로
촛불이 켜져
있다.

양쪽 벽면이 온통
핏빛으로 물들어 있다.
어둠의 검은색과 붉은
핏빛은 맥베스 부인의
비밀스런 범죄와 그로
인한 죄의식과 고뇌를
상징한다.

그녀의 손과 팔뚝에도
핏빛이 낭자하다.

바닥에도 핏물이 흥건하다.
이는 그녀의 마음속에서 떠나지
않는 시해 장면을 형상화한
것이다.

▲ 귀스타브 모로, 〈맥베스 부인〉,
1851(?)–52, 파리, 귀스타브 모로 미술관

맥베스의 최후

결국 맥베스의 군대는 말콤 왕자의 세력에 패하고, 맥베스는 맥더프의 손에 목이 잘려 효시된다.

● 감상 Point!

"아름다운 것은 추한 것이요, 추한 것은 아름다운 것이다."

이 극의 막이 오르고 얼마 뒤 세 마녀들은 "아름다운 것은 추한 것이요, 추한 것은 아름다운 것이다."라는 역설적인 말을 남긴 채 안개 속으로 사라진다. 이 극은 처음부터 끝까지 이 역설을 입증하는 구조로 이루어져 있다. 우선 극 초반에서 역모를 진압하던 충신으로 역모자의 목을 효시했던 맥베스는, 막이 내릴 때는 자신의 목이 효시되는 역설적 인물이다. 또한 맥베스 부부에게 그토록 아름답게만 보이던 왕권이, 막상 차지해 보니 그들을 끝없는 불안과 괴로움으로 몰아넣는 추한 것이었다. 이렇듯 이 극은 세상의 그 어떤 것도 영원한 선, 혹은 영원한 악으로 규정할 수 없다는 것을 보여주고 있다.

말콤 왕자와 맥더프 등이 지휘하는 영국군은 버어남 숲 근처에서 집결했다. 스코틀랜드의 많은 귀족과 젊은이들은 속속 말콤 왕자의 세력에 합류했다. 전황이 불리해질수록 맥베스는 더욱더 마녀들의 예언에 의존하며 버어남 숲이 던시네인 성으로 오지 않는 한 자신은 무사할 거라 믿었다.

그런데 언덕 위에서 망을 보고 있던 한 사자가 버어남 숲이 움직여 성 쪽으로 오고 있다고 보고했다. 말콤이 군사의 수를 은폐하기 위해 병사들마다 나뭇가지를 꺾어 머리에 꽂고 행진하도록 명령했던 것이다. 그제야 비로소 맥베스는 마녀들의 예언에 의문을 품기 시작했다.

하지만 마지막 순간까지 그는 "여자가 낳은 자는 절대 맥베스를 죽이지 못한다."라는 마녀들의 예언에 매달렸다. 그러나 맥더프는 맥베스를 비웃으며 자신은 달이 차기 전에 어미 배를 가르고 나온 자임을 밝혔다. 결국 맥베스는 맥더프의 손에 목이 잘리고 처음에 자신이 역모자의 목을 효시했듯이 자신의 목이 성벽에 효시되는 운명을 맞이한다. 그의 삶과 야망은 떠들썩하고 소란스러웠으나, 그 결말은 너무나 허망했다.

맥베스 :
꺼져라, 꺼져라, 단명하는 촛불이여.
인생이란 걸어 다니는 그림자에 불과하지.
잠시 동안 무대 위에서 거들먹거리고 돌아다니거나
종종거리고 돌아다니지만
얼마 안가서 잊혀지는 처량한 배우일 뿐.
떠들썩하고 분노가 대단하지만 아무 의미도 없는
바보 천치들이 지껄이는 이야기.
(5막 5장 23-28)

▼ 영국의 배우이자 극장 경영자이며 셰익스피어
극 공연으로 명성을 떨친 헨리 어빙의 맥베스
연기를 그린 무대 초상화이다.

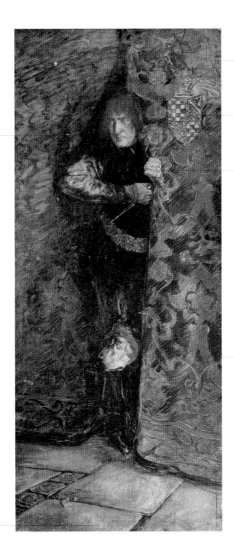

화려한 문양의 휘장을
통해 당시 무대 장식을
엿볼 수 있다.

집안의 문장이라고 할
방패가 걸려 있다.

굳게 다문 그의 입과 부릅뜬
눈에서 살기와 동시에 공포가
전해진다.

덩컨 왕을 암살하러 가는
맥베스의 칼을 부여잡은 두
손에서 힘이 느껴진다.

개 또한 긴장된 표정이다.

라이시엄 극장의 경영을 맡았을
때 어빙은 화가들에게 자신들의
공연장면을 화폭에 담도록
하였다. 스코틀랜드 출신의
초상화가인 아처는 라파엘
전파의 영향을 받아 세밀하게
어빙의 무대를 담아냈다.

▲ 제임스 아처, 〈맥베스 역의 헨리 어빙〉,
1875, 개인 소장

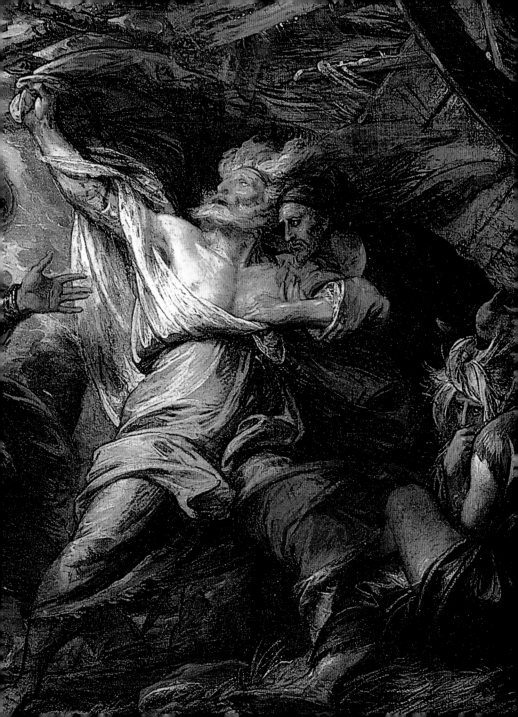

리어 왕 King Lear

사 랑 표 현 대 회 ✥ 노 왕 의 분 노 ✥ 글 로 스 터 백 작
배 은 망 덕 한 딸 들 ✥ 리 어 왕 의 광 기
에 드 먼 드 의 끝 없 는 야 망 ✥ 두 자 매 의 종 말
코 델 리 아 와 리 어 의 죽 음

✥ 작품 개요

배경: 브리튼
장르: 비극
집필연도: 1604-05년경
원전: 홀린셰드의 《연대기》 중 영국 편에 수록된
　　　'리어 왕의 전기'
　　　1594년에 상연된 바 있는 작자 미상의
　　　〈리어 왕King Leir〉
특징: 주 플롯(리어 왕 이야기)과
　　　부 플롯(글로스터 백작 이야기)으로 구성되어 있다.

▶ 벤저민 웨스트, 〈폭풍우 속의
　리어〉(부분), 1788년경,
　디트로이트, 디트로이트
　예술연구소

사랑 표현 대회

리어 왕은 세 딸들에게 왕국을 분할해 주면서 각자
아비를 얼마나 사랑하는지 표현해 보라고 했다.

● **감상 point**

셰익스피어의 회의적
언어관

사랑 표현 대회에서 볼 수
있듯이 언어는 끊임없이
인간의 판단력을 흐린다.
진심과 철저히 괴리되게
표현할 수 있는 언어는
권력과 재산을 획득하는
수단이요, 상대를 속이는
수단이 될 수도 있다.
딸들의 거짓 수사를 믿고
권력과 재산을 양도하여
비극적 상황에 빠지는
리어를 통해 셰익스피어는
언어가 얼마나 진실과
외양을 왜곡하여 전달할 수
있는가를 보여준다.

브리튼의 노왕 리어는 이제 은퇴할 시기가 되었다고 생각했다. 그래서
그는 브리튼을 3등분하여 세 딸에게 나누어 주기로 결심했다. 그러기에
앞서 리어는 세 딸들에게 자신을 얼마나 사랑하는지 말해보고 그 애정의
크기에 따라 그에 합당한 왕국을 주겠노라고 했다. 이런 리어 왕의 요구
에 첫째 딸 거너릴과 둘째 딸 리건은 온갖 과장된 표현을 동원하여 각자
자신이 가장 리어를 사랑하노라고 주장했다.

하지만 언니들의 화려하고 과장된 사랑 표현이 교언영색임을 알고 있
는 막내딸 코델리아는 그 어떤 딸보다도 아비를 사랑했으나, 그런 자신의
한없는 애정을 담아낼 수 있는 마땅한 표현을 찾을 수가 없었다.

그래서 코델리아는 자기 차례가 되었을 때 "아무것도 말씀드릴 것이
없습니다." 라고 아뢰었다. 가장 사랑하는 막내딸에게서 언니들을 능가

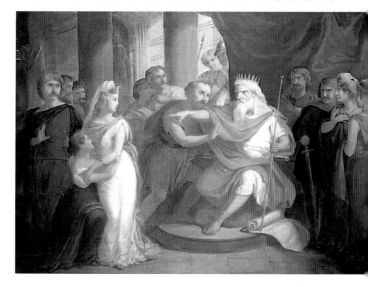

▶ 톰킨스 H. 매티슨, 〈리어
왕〉, 연대 미상, 뉴욕, 셔번
공립도서관과 미술 협회

하는 애정 표현을 기대했던 리어 왕은 이런 뜻밖의 대답을 듣고 몹시 놀랐다. 그는 "아무 말도 할 게 없으면 아무 것도 얻지 못할 것이다." 라며 다시 한번 기회를 주었으나, 언니들의 감언이설에 담긴 탐욕에 혐오감을 느낀 코델리아는 끝내 자신의 애정을 아비의 권력과 재산을 얻어내기 위한 교언영색으로 치장하기를 거부했다.

> 코델리아 :
> 그렇다면 코델리아는 초라하구나!
> 아냐, 그렇지가 않아.
> 분명히 나의 사랑은
> 말로 표현할 수 있는 것보다 더 깊은 것이니까!
> (1막 1장 75-77)

사랑 표현 대회

▼ 사랑을 말로 표현하라는 리어의 요구에
코델리아가 "아무것도 드릴 말씀이 없습니다."
라고 아뢰는 장면이다.

코델리아는 당혹스러운 표정과
태도를 취하고 있다. 화가는
그녀의 흰 드레스와 얼굴에 띤
홍조로 그녀의 순수한 심성을
재현해내고 있다.

리어가 놀랍고도 격한
표정으로 코델리아를
바라보고 있다.

백발과 흰
수염은 리어를
나타내는
상징물이다.

켄트가 분노하는 왕을 유심히
지켜보고 있다. 그는 리어의
어리석은 판단을 비판하다
왕국에서 추방당한다.

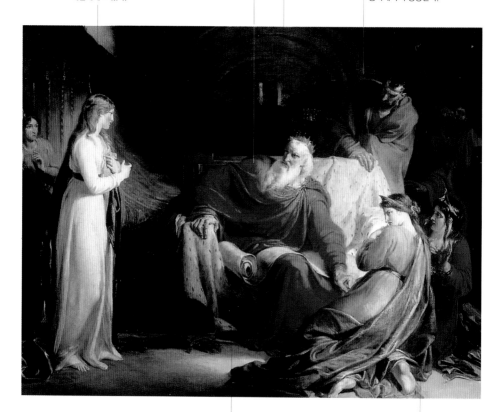

리어 왕은 왕국 분할을
위해 지도를 무릎 위에
펼쳐 놓고 있다.

두 언니들은 코델리아의
뜻밖의 대답에 놀란 기색이
역력하다. 그들은 코델리아와
대조적으로 탐욕스럽고
관능적으로 묘사되어 있다.

▲ 윌리엄 힐튼(1786-1839),
〈리어 왕과 세 딸들〉(부분), 개인 소장

리어 왕은 가슴깊이 사랑할 뿐 그 사랑을 과장된 말로
표현하기를 거부한 코델리아를 쫓아냈다.

노왕의 분노

하지만 권위 의식에 가득 찬 리어 왕은 코델리아의 이런 답변에 몹시 노
여워했다. 그는 코델리아의 몫으로 정해 놓은 토지마저 두 언니들에게
나누어 주었고 코델리아와는 부녀간의 정도 끊겠다고 선언했다. 그리고
자신의 통치권과 지위까지도 거너릴과 리건, 그리고 그들의 남편들에게
나누어주고 자신은 왕이라는 칭호만 지닌 채 수행기사 100명과 함께 두
딸의 집에 한달씩 번갈아 머물겠노라고 발표했다.

이런 리어의 어리석은 판단을 지켜보다 못해 충신 켄트가 나섰다. 켄
트는 목숨을 아까워하지 않고 충성스런 진언을 했다. 코델리아의 사랑
표현이 언니들의 것보다 화려하지는 않지만 리어 왕을 사랑하는 마음만
은 그 누구보다 애절하며, 두 딸들에게 양위를 하겠다는 결정을 취소하
라는 내용이었다. 이런 켄트의 진언마저 리어는 자신의 권위에 대한 도
전으로 여겨 그를 브리튼에서 추방했다.

그리고 코델리아에게 구혼하러 온 프랑스 왕과 버건디 공작에게 지
참금이라고는 자신의 저주밖에 없는 코델리아에게 여전히 구혼할 뜻이
있는지 물었다. 그러자 버건디 공작은 애초에 약속했던 것만이라도 주면
공주를 부인으로 삼겠다고 했다. 그러나 프랑스 왕은 버림받아 아무 것

● 감상 point
 주플롯과 부플롯
〈리어 왕〉은 리어 왕의
이야기와 글로스터의
이야기가 함께 얽혀 있다.
이 두 플롯은 긴밀한 상호
연계 속에서 '외양과 실재의
괴리'라는 똑같은 주제를
변주하는 완벽한 미학적
구도로 구성되어 있다.
주플롯의 리어처럼,
부플롯의 글로스터는 서자
에드먼드의 음모에 휘둘려
적자 에드거를 추방한다.
부플롯은 주플롯의 주제를
변주하며 그 주제를
심화한다. 두 인물은 모두
이런 어리석은 판단으로
심한 고통의 과정을 겪고
나서야 비로소 사물을
제대로 보는 혜안을 얻게
된다.

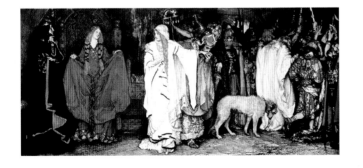

◀ 에드윈 오스틴 애비, 〈'리어
왕' 1막 1장, 리어 왕의
딸들〉, 1913, 뉴욕,
메트로폴리탄 미술관

도 가진 것이 없는 코델리아를 프랑스의 왕비로 삼았다.

프랑스 왕:
사랑에 그 핵심과 상관없는 관심이
섞여 있으면 그것은 진정한 사랑이
아닌 것이오.
그대는 공주님을 선택하시겠소?
공주님은 공주님 자신이
지참금이라 할 수 있소.
(1막 1장 237-39)

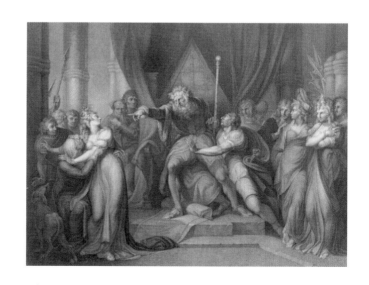

▶ 헨리 퓨젤리가 그린
〈코델리아를 추방하는
리어〉를 리처드 얼롬이
동판화로 제작, 1792,
워싱턴, 폴저 셰익스피어
도서관

리어 왕의 신하인 글로스터 백작 또한 서자인
에드먼드의 계략에 빠져 적자 에드거가 자신을
해치려 했다고 믿게 된다.

글로스터 백작

한편 리어왕의 또다른 충신 글로스터에게는 적자이며 장남인 에드거와
서자이며 손아래인 에드먼드, 두 아들이 있었다. 서자 에드먼드는 자신
이 서자이며 장남이 아니라는 이유로 권력과 상속권에서 불이익을 당하
는 것을 용납할 수가 없었다. 그 무엇보다 자신이 서자라는 이유로 사회
적으로 차별을 받는 것을 참을 수가 없었다.

그래서 그는 형 에드거가 차지하게 될 권력과 토지를 탈취하기 위해
형을 음해하는 음모를 꾸민다. 그는 가짜 편지를 써서 에드거가 재산을
노리고 아비를 살해할 음모를 꾸민 것처럼 하여 글로스터를 속인다. 에
드먼드가 표현한 것처럼 "남의 말을 잘 믿는" 글로스터와 "남에게 해를
끼칠 줄 모르는 고귀한 성품이라 남을 의심하지도 않는" 에드거는 에드
먼드의 계략에 마냥 휘둘린다.

그로 인해 에드거의 음모를 사실로 여기게 된 글로스터는 자기의 목
숨을 지켜 준 에드먼드에게 모든 권력과 재산을 양도하겠노라고 약속하
고 전국에 에드거의 체포령을 내렸다.

> 에드먼드:
>
> 왜 그들은 나를 천한 존재로 분류하는가?
>
> 신분이 미천한 자라고? 서자라고? 천하다고? 천해?
>
> 정욕을 못 이겨 천륜을 속여 가며 만들어서
>
> 재미없고, 진부하고, 싫증나는 잠자리에서 자는지
>
> 깨어 있는지도 모르는 상태에서 만들어 놓은 바보들보다는
>
> 더 훌륭한 육신과 더 강렬한 성격을
>
> 가지고 있는데.
>
> (1막 2장 9-15)

감상 point
르네상스 자아창출자
에드먼드
신분이 세습되는 중세
시대와는 달리, 근대
자본주의 사회에서는 개인의
부와 권력에 따라 새로운
신분 창출이 가능했다.
따라서 부와 권력에 대한
인간의 욕망과 탐욕으로
인해 온갖 음모, 허위, 사기
등이 난무하게 됐다. 이 극
속에서 에드먼드는 서자라는
신분 조건을 뛰어넘어
새로운 정체성을 형성하고자
수단과 방법을 가리지 않고
권력을 추구한다. 아비와
형을 팔아 권력과 재산을
차지한 에드먼드는 전형적인
르네상스형 자아창출자라고
할 수 있다.

배은망덕한 딸들

두 딸들은 리어를 모신 지 채 한 달도 안 되어
아비와 그의 수행원을 못마땅하게 여겼다.

감상 point

리어의 비극적 결함은
'독선과 분노'

이 극에서 리어는
권위적이고 독선적인
성격으로 인해 자신에게
감언이설로 비위를 맞추어
주지 않은 코델리아와
켄트를 추방한다. 그리고
감언이설만 믿고 모든 것을
주었던 딸들이 배은망덕한
불효를 저지르자 분노를
삭이지 못해 부모로서 차마
입에 올릴 수 없는 욕설을
퍼붓는다. 그래서 리어를
비극적인 상황에 빠뜨리는
성격적 결함으로, 흔히 그의
독선과 제어되지 않는
분노가 꼽힌다.

한껏 꾸민 감언이설로 리어 왕의 통치권과 재산을 모두 차지한 거너릴과 리건은 곧 자신들의 본심을 드러냈다. 먼저 거너릴의 집에 머물던 리어는 얼마 안 되어 딸의 태도가 그녀의 애정 표현과는 거리가 멀다는 것을 느끼기 시작했다.

어느 날 리어가 이를 따져 묻자 거너릴은 노골적으로 리어 왕과 그의 수행원들에 불만을 나타내며 수행원의 수를 절반으로 줄이라고 했다. 자신의 모든 통치권과 재산을 주었건만 단 2주 만에 자신이 유일한 조건으로 내세웠던 100명의 수행원을 절반으로 줄이라는 요구에 리어는 몹시 노여워했다. 리어 왕은 비로소 자신의 판단이 어리석었음을 깨달았다.

거너릴에게 박대를 당하자 리어 왕은 큰딸에게 온갖 저주를 퍼부으며 둘째 딸을 찾았다. 리어 왕이 리건에게 거너릴의 불충한 언사와 행위에 대해 말하자, 리건은 냉정한 태도로 그 모든 것을 연로한 리어의 분별력 부족 탓으로 돌렸다.

리어는 모든 것을 나누어 준 자신에 대한 두 딸들의 불효에 격노하여 온갖 저주와 욕설을 퍼부으며 눈물을 흘렸다. 그는 배은망덕한 딸들에 대한 복수를 다짐하며 연로한 몸을 이끌고 폭풍우가 사납게 몰아치는 광야로 나섰다. 두 딸들은 이런 아비를 위로하거나 만류하기는커녕 글로스터 백작에게 성문을 굳게 잠가 버리라고 명령했다.

▶ 리처드 웨스톨, 〈리어 왕
역의 데이비드 개릭〉, 1779,
아크론, 아크론 미술연구소

리어 :

아, 리어, 리어, 리어여!

어리석음은 불러들이고 귀중한 분별력은 내쫓아 버린

이 머리통을 부수어 버려라.

(1막 4장 268-70)

리어 :

아! 필요를 논하지 마라.

가장 천한 거지도 구차한 소유물 가운데

생존에 필요한 것 외의 것이 있는 법……

(2막 4장 262-63)

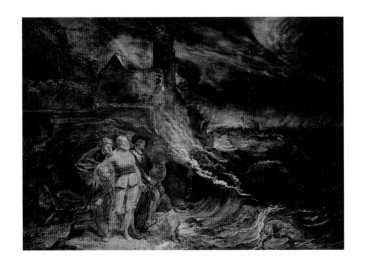

◀ 존 런시먼, 〈폭풍 속의 리어
 왕〉, 1767, 에든버러,
 스코틀랜드 국립 미술관

배은망덕한 딸들

▼ 이 그림은 색감이나 섬세한 필치에서 라파엘 전파의 양식을 보여주고 있으나, 리어의 페이소스를 제대로 재현하지 못한 탓에 많은 비난을 받기도 했다.

번개가 번쩍이고 있다. 험한 날씨는 인간계 질서의 파괴가 자연계에 미친 영향을 나타낸다.

나뭇가지와 리어의 망토가 바람에 몹시 날리는 것으로 폭풍우를 표현했다.

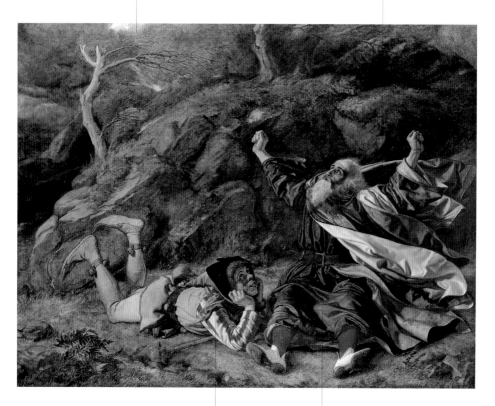

리어의 어릿광대는 땅바닥에 엎드려 턱을 괴고 광란하는 하늘을 올려다보고 있다.

리어가 황야에 광대와 단둘이 앉아 있다. 딸들과 한 편이 되어 노체를 공격하는 폭풍에게 호통이라도 치듯이 두 주먹을 불끈 쥔 양 팔을 하늘을 향해 뻗고 하늘을 노려보고 있다.

▲ 윌리엄 다이스, 〈폭풍우 속의 리어 왕과 광대〉, 1851, 에든버러, 스코틀랜드 국립 미술관

두 딸들의 배은망덕에 리어는 격분하였고, 이내 그
분노를 참지 못해 광기에 빠져들었다.

리어 왕의 광기

리어 왕은 자신의 백발을 쥐고 흔드는 사나운 광풍에게 이 세상을 바다 속으로 처넣든가 파도로 세상을 덮어 버리라고 소리쳤다. 이런 리어를 수행하고 있는 것은 오로지 광대뿐이었다. 충신 켄트가 곧 리어 왕 일행을 찾아내어 비를 피할 수 있는 오두막으로 안내했다.

그 오두막 안에는 미치광이 거지 행세를 하는 글로스터의 장남 에드거가 반 벌거숭이의 모습으로 비를 피하고 있었다. 리어는 벌거벗은 에드거를 보고 아무것도 걸치지 않은 순수한 인간의 모습이 구차하고 벌거벗은 두발짐승에 불과하다는 것을 깨닫는다. 하지만 순간 그것이 인간의 진짜 모습이고 왕의 화려한 의상을 입고 있는 자신이 겉치장을 한 가짜라는 생각이 들었다. 그래서 그는 자신이 입고 있던 관복을 벗어던졌다. 이것은 리어가 왕으로서 지니고 있던 권위와 독선을 버리는 상징적 장면으로 볼 수 있다.

이때 성문을 굳게 잠그라는 거너릴과 리건의 엄명을 받아들일 수 없었던 글로스터가 불과 음식이 마련되어 있는 곳으로 리어를 모시러 왔다. 리어 일행은 에드거와 함께 그곳으로 피신했다.

○ **감상 point**

'광대'의 미학

셰익스피어의 많은 작품에서 왕이나 고관대작 옆에는 광대가 따라 나온다. 광대는 고관대작의 엄숙한 태도나 언술 이면에 존재하는 어리석음과 허위를 해학적이면서도 신랄하게 풍자한다. 이 극에서도 광대는 왕권 이양 이후 시작된 리어의 고통의 여정에 동반하면서, 리어의 눈을 덮고 있던 허상을 깨고 그가 진실을 바로 보게 하는 역할을 한다.

리어 :

더 중한 병에 걸려 있으면 그보다 가벼운 병은

좀처럼 느껴지지 않는 법……. 마음에 근심 걱정이

없을 때에는 육신이 민감해지지만,

내 마음속에 이처럼 폭풍이 일고 있으니

그곳에서 쿵쾅거리는 것을 제외하고는

다른 모든 감각은 사라지는구나.

(3막 4장 8-14)

리어 왕의 광기

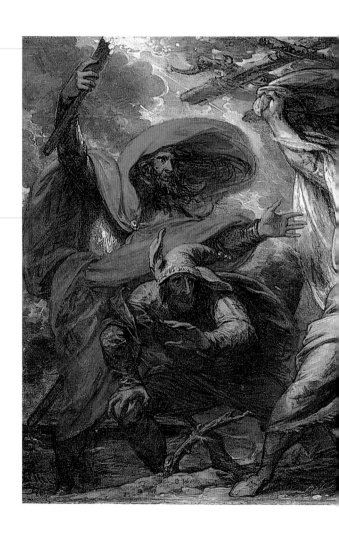

천둥번개와 함께 폭풍이
몰아치고 있다. 사납고 격렬한
자연의 폭풍우는 늙은 리어의
마음속 폭풍, 즉 분노를
상징한다.

햇불을 든 글로스터의
망토가 바람에 몹시
흩날리고 있다.

▲ 벤저민 웨스트, 〈폭풍우 속의 리어〉, 1788년경,
디트로이트, 디트로이트 예술연구소

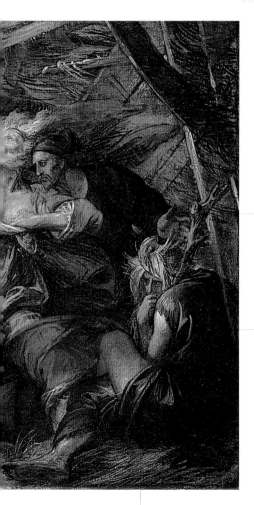

격렬한 폭풍우와 분노에 시달리며
자신의 옷을 쥐어뜯고 있는 늙은
리어의 포즈는 고전 회화의
전형적인 자세를 보여준다.

그림의 구도는 신고전주의적 균형과
대칭이 지배하고 있다. 리어를 그림의
중앙에 놓고 그 오른쪽으로는 에드거와
광대를, 왼쪽에는 글로스터와 켄트를
배치했다. 에드거와 켄트는 앉은 자세를
취하게 하고 글로스터와 광대는 서 있는
자세를 취하게 함으로써 대칭 구도를
좀더 명확히 했다.

미친 톰으로 변장한
에드거가 오두막 앞에
웅크리고 앉아 있다.

리어 왕의 광기

리어의 놀란 두
눈에는 이미
광기가 서려 있다.

에드거를 보고 옷이 곧 본질을
가리는 포장임을 깨달은
리어가 옷을 벗고 있다.

폭풍 뿐만 아니라 번개도 치고 있다.
사나운 날씨는 아비를 배신한
배은망덕이라는 질서 파괴가 자연계에도
영향을 미쳤음을 보여준다.

전체적으로
어두운 암갈색
톤의 고전주의적
색감을 드러내고
있다.

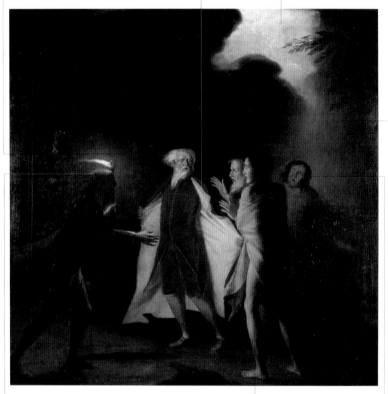

글로스터가 어둠 속에서 횃불을 들고 등장하고 있다.
횃불의 불길이나 그림 속 인물들의 수염, 그리고
글로스터의 옷자락이 모두 한 방향으로 휘날리는 것을
통해 광풍이 불고 있음을 표현하고 있다.

미치광이 거지로 변장한
에드거가 도포 하나만
두르고 있다.

얼어붙은 듯한 인물들의
자세는 롬니의 독특한
특징이다.

▲ 조지 롬니, 〈옷을 찢는 폭풍우 속의 리어〉,
1760년경-1761, 켄달, 켄달 시 의회

음모를 꾸며 형의 모든 것을 빼앗은
에드먼드는 아버지를 밀고하여 그의 권력과
재산까지 독차지한다.

에드먼드의 끝없는 야망

한편 두 언니로부터 아비가 박해를 받고 있다는 소식을 들은 코델리아는 남편인 프랑스 왕에게 눈물로 간청하여 군대를 일으켰다. 그녀는 노왕이 당한 학대에 철저히 보복을 하고 왕의 권리를 찾아 드리고자 브리튼과의 전쟁을 준비한 것이다.

리어의 충신이었던 글로스터에게도 프랑스 측이 보낸 밀서가 도착해 있었다. 아들 에드먼드의 사악한 속내를 알지 못하는 글로스터는 그 밀서에 대한 이야기를 에드먼드에게 전하며 자신은 리어 왕의 편에 설 것이라고 말했다. 에드먼드는 이 서찰을 콘월 공작 부부에게 갖다 바치며 아비를 역모죄로 밀고했다. 그리고 그에 대한 보상으로 아비가 지니고 있던 백작의 칭호와 전 재산을 차지했다. 게다가 공작 부부가 아비를 맘껏 취조할 수 있도록 자리를 피해주기 위해 자신은 거너릴을 그녀의 성까지 수행했다.

왕을 시해하려는 음모가 있다는 소식을 듣고 왕 일행을 급히 도버로 피신시킨 글로스터는 마침내 체포되어 콘월 공작과 리건 앞에 끌려왔다. 연로한 글로스터를 의자에 묶고 리건은 그의 백발 수염을 잡아 뽑았다. 그런 박해를 당하면서도 글로스터는 잔악한 두 자매의 불효를 비난했다.

그러자 콘월이 이런 비난에 광분하여 글로스터의 한쪽 눈을 잡아 뽑았다. 리건은 다른 쪽 눈마저도 빼버리라고 남편을 종용했다. 고통스러운 글로스터는 아들 에드먼드를 찾으며, 이런 수모와 고통에 대한 복수를 해달라고 울부짖었다. 이에 리건은 글로스터를 비웃으며 그를 밀고한 자가 바로 에드먼드라는 사실을 밝혔다. 순간 글로스터는 자신이 에드먼드의 모략에 넘어가 에드거를 의심했음을 깨달았다. 눈을 잃고 난 후에야 비로소 두 아들의 진실을 보게 된 것이다.

콘월 공작이 글로스터의 다른 눈마저 빼려 하자 옆에서 지켜보고 있

감상 point
테이트(Nahum Tate)가 개작한 17세기 〈리어 왕〉
17세기 신고전주의 시대에는 많은 사람들이 합리적이고 윤리적인 질서가 세계를 지배하고 있으며, 문학 작품은 권선징악이라는 시적 정의(poetic justice)를 구현해야 한다고 믿었다. 따라서 이 시대 사람들의 취향에는 코델리아와 같이 아무 죄도 없는 사람들이 무고하게 희생당하는 내용은 거부감을 일으켰다. 테이트는 1681년에 이런 당대 관객의 구미에 맞춰 코델리아가 살아서 에드거와 결혼하는 설정으로 〈리어 왕〉을 개작했다. 그리고 낭만주의가 도래할 때까지 이런 테이트판 〈리어 왕〉이 연극계를 장악했다.

던 공작의 하인이 주인의 가공할 행동을 막고자 칼을 뽑았다. 결투 중 콘
월이 하인의 칼에 부상을 입자 리건이 그 하인을 칼로 찔러 죽였다. 그리
고 두 사람은 결국 글로스터의 다른 눈마저 뽑아버렸다.

글로스터 :
장난꾸러기 아이들이 파리를 갖고 놀듯,
신은 우리 인간을 장난삼아 죽인다.
(4막 1장 36-37)

리어 :
우리는 울면서 이 세상에 태어났다.
바보들만이 득실거리는 이 거대한 무대에 나온 것이 슬퍼서.
(4막 6장 162-63)

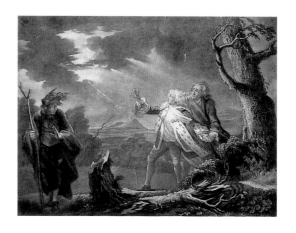

▶ 벤저민 윌슨이 그린 〈리어 왕
역의 데이비드 개릭〉을
제임스 맥아델이 메조틴트로
제작, 1754, 개인 소장

▼ 테이트가 개작한 《리어 왕》 무대를 보고 그린 그림이다.
테이트는 코델리아와 에드거가 결합하는 것으로 설정하여
무고한 코델리아가 살해당하는 비극의 페이소스를 제거했다.

에드먼드는 코델리아를 해치려고
두 명의 자객을 보냈으나,
에드거가 그 악당들을 물리치고
그녀를 구해 준다.

배경에 그려진 번쩍이는
섬광과, 시커먼 먹구름,
몰아치는 파도는 이 황야
장면에 늘 등장하는 도상이다.

점잖은 예의범절을
강조하던 시대답게 에드거
또한 옷을 입고 있는
것으로 변형되어 있다.

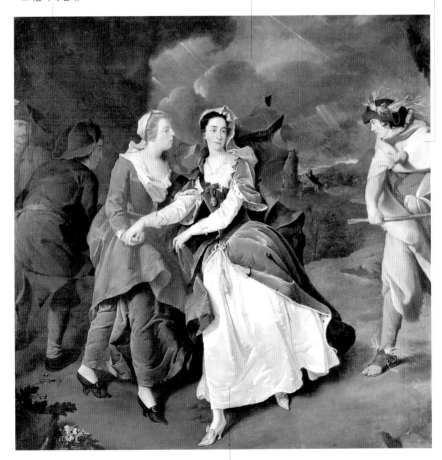

테이트판에서는 코델리아가 3막 폭풍우 장면에서 시녀와 함께
프랑스에서 돌아와 리어 왕을 찾으려고 황야를 헤매고 다닌다.
오페라 메조소프라노 가수였던 시버 부인은 코델리아의 비애를
가장 잘 표현한 배우였다는 평을 받고 있다.

▲ 피테르 반 블레크, 〈테이트가 개작한 '리어
왕'의 코델리아 역을 맡은 시버 부인〉, 1755,
뉴헤이번, 예일 대학교 영국 미술 센터

두 자매의 종말

욕정에 눈이 먼 거너릴은 에드먼드를 리건에게 뺏길 위기에 처하자 리건을 독살하고 결국 자신도 자결하고 만다.

감상 point
운명의 수레바퀴(The Wheel of Fortune)
갑작스런 운명의 반전을 얘기할 때 운명의 수레바퀴가 돌았다고 말한다. 운명의 수레바퀴는 끊임없이 돌기 때문에, 사람은 최고의 지위에 있다가도 한순간에 비참한 처지로 전락하곤 한다. 그리스 비극에서는 운명의 수레바퀴를 돌리는 운명의 여신에 의해 주인공이 비극적 결말을 맞이하기 때문에 이를 운명 비극이라 한다. 그러나 셰익스피어의 비극에서는 주인공들의 전락이 주로 그들의 성격적 결함에 의한 것이어서 성격 비극이라 한다. 하지만 따지고 보면 성격 또한 운명이 아니던가.

▶ 윌리엄 블레이크, 〈감옥에 갇힌 리어와 코델리아〉, 1779년경, 런던, 테이트 미술관

그 사이 에드먼드는 거너릴을 수행하여 그녀의 성까지 왔다. 거너릴의 남편 올바니 공작은 콘월 공작과는 달리 올바른 심성과 곧은 성품을 지닌 사람이었다. 그는 부인의 불효막심한 행위를 비난했으며, 거너릴 또한 그런 남편을 비겁한 겁쟁이라며 못마땅해 했다. 거너릴은 남편과는 달리 야심만만한 에드먼드에게서 진정한 사내다움을 느끼고 그에게 자신의 애정을 표시하고는 돌려보냈다.

잠시 뒤 콘월 공작이 사망했다는 전갈이 왔다. 올바니 공작은 콘월이 글로스터의 눈을 빼다가 하인의 칼에 찔려 죽었다는 소식을 듣자, 천상에 있는 정의의 심판관들이 신속히 그를 응징한 것이라고 생각했다. 한편 거너릴은 과부가 된 동생에게 에드먼드를 빼앗길까 봐 전전긍긍했다. 그래서 그녀는 오스왈드 편으로, 속히 남편 올바니 공작을 살해하고 자신의 침실을 차지해 달라는 욕정에 불타는 연서를 에드먼드에게 보냈다.

음란한 인간들의 불결한 심부름꾼인 오스왈드는 에드먼드에게 가는 도중 글로스터와 에드거를 만나게 된다. 더러운 욕심에 가득 찬 오스왈드는 현상금이 붙어 있는 글로스터의 목을 치려고 달려들었다가 에드거의 손에 목숨을 잃고, 에드거는 그의 품속에서 거너릴의 편지를 발견했

다. 에드먼드의 위조 편지로 모든 것을 잃었던 에드거는 이 편지로 말미암아 에드먼드의 사악한 본성과 속셈을 세상에 알리고 본래의 권력과 재산을 되찾을 기회를 얻게 된다. 운명의 수레바퀴가 완전히 한 바퀴 돈 셈이다.

하지만 프랑스군과의 전쟁을 위해 올바니 공작은 에드먼드와 공조를 할 수밖에 없었다. 리건이 노골적으로 에드먼드에게 자신의 재산과 권력뿐만 아니라 자기 자신에 대한 지휘권마저 맡겼기 때문이다. 질투에 눈이 먼 거너릴은 결국 리건을 독살하기에 이른다. 그리고 자신은 올바니 공작이 에드먼드에게 보낸 연서에 대해 추궁하자 스스로 목숨을 끊었다.

한편 코델리아는 실성한 리어를 찾아내어 침소에 모시고 극진히 보살핀다. 이런 그녀의 노력에 리어는 제정신을 되찾고 과거 자신의 어리석고 독선적인 행동에 대해 그녀에게 용서를 빌었다. 하지만 이런 상봉과 화해의 기쁨도 잠시였다. 프랑스군이 올바니 공작과 에드먼드가 이끄는 브리튼 군에 패한 것이다. 두 사람은 포로로 잡혀 감옥에 갇혔다. 게다가 올바니 공작이 이들을 사면할 것을 염려한 에드먼드는 부하를 매수하여 코델리아를 죽이라고 명령했다.

> 올바니 :
> 난 당신의 기질이 걱정되오.
> 제 생명의 근원인 어버이조차 멸시하는
> 그런 성격의 인간은 정상적이라고 말할 수 없소.
> 자신에게 양분을 주는 수액에서 스스로 떨어져 나간 여인은
> 시들어 땔감으로 쓰일 수밖에 없는 거요.
> (4막 2장 31-34)

감상 point

여성의 다변(多辯)은 곧 성적 방종?

가부장 문화에서는 주로 여성의 두 가지 신체 부위에 대해 통제가 집중되었다. 하나는 성행위와 출산과 관련된 여성의 성기이고, 나머지 하나는 생각을 표현하고 저항을 직접적으로 나타낼 수 있는 기관인 여성의 혀이다. 여성의 혀가 열림을 곧 성적 방종과 동일시하는 것은 가부장 담론 가운데 하나였다. 이 극에서도 거너릴과 리건의 극 초반의 화려한 수사가 곧 그녀들의 성적 방종으로 연결되고 있다. 두 자매는 모두 에드먼드를 향한 욕정에 사로잡히게 된다.

두 자매의 종말

신고전주의 대가답게 창문과 창문 사이에 고대 로마식 기둥을 그려 넣고 창문을 아치형으로 표현함으로써, 고전적 품위와 분위기를 강조하고 있다.

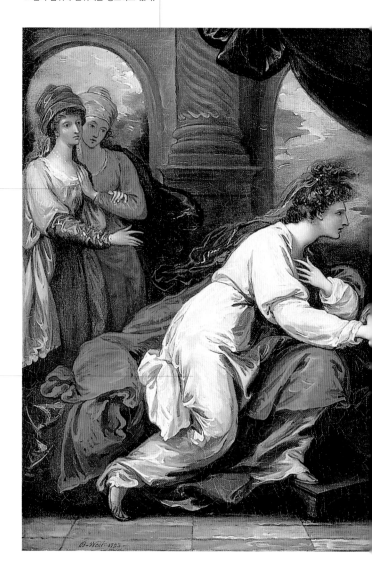

화면 왼쪽의 두 여인에 대해서 그들이 거너릴과 리건이라는 주장도 있지만, 그들의 연민 어린 표정과 태도로 보아 그럴 가능성은 희박하고 단지 코델리아의 시종으로 여겨진다.

고전적 자세를 취한 코델리아는 창문으로 내다보이는 하늘을 배경으로 옆모습으로 재현되어 있다. 웨스트는 전반적으로 갈색과 붉은 색이 지배하는 가운데 화면 중앙에 흰색 드레스를 입은 코델리어를 배치함으로써 모든 시선을 그녀에게 집중시키고 있다.

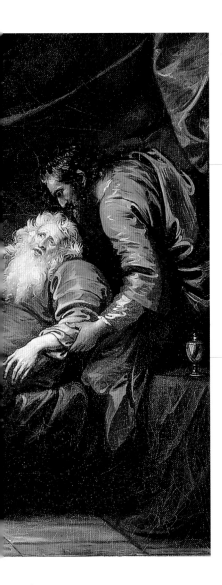

이 남자는 전의일
것이라는 주장도 있으나,
그의 외모로 보아 켄트일
가능성이 더 높다.

코델리아와 리어의 손가락은
아주 가늘고 호리호리하게
그려졌으며 그 손동작이
대단히 우아하다.

▲ 벤저민 웨스트, 〈리어와 코델리아〉, 1793,
워싱턴, 폴저 셰익스피어 도서관

코델리아와 리어의 죽음

리어는 에드먼드의 사주에 의해
교살된 코델리아를 품에 안고
울부짖다 죽음을 맞이한다.

● 감상 point
중세 봉건주의와 근대
부르주아 이데올로기의
충돌
〈리어 왕〉에 나타나는
갈등은, 계약과 유대를
기초로 했던 중세 봉건주의
사회가 교환과 이익을
기초로 하는 자본주의
사회로 전이되는 르네상스
영국 사회의 과도기적
갈등으로 볼 수 있다. 이
극에서 에드먼드, 거너릴,
리건, 오스왈드가 보이는
탐욕과 욕망에는 신흥
부르주아 계급의
이데올로기가 구현되어
있다. 반면 코델리아, 켄트,
광대, 올바니는 교환과
타산을 넘어선 인간적 유대
관계를 중시하는 봉건적
가치관을 실천한다.

거너릴의 편지를 통해 그녀와 에드먼드의 암살 계획을 올바니 공작에게 알린 에드거는, 공작의 주선으로 에드먼드와 결투를 벌이게 되었다. 그는 이 결투에서 에드먼드를 이기고 그의 음모에 의해 자신의 이름에 드리워졌던 불명예를 씻어 냈다. 결국 형의 칼에 찔려 죽음을 맞게 된 에드먼드는 생전의 마지막 선행이라며 코델리아를 죽이라고 사주한 사실을 알렸으나, 이미 때는 너무 늦었다. 코델리아는 싸늘한 시체가 되었고, 리어는 딸의 주검 위에서 울부짖다 죽음을 맞이한다. 글로스터 백작 또한 에드거가 그동안 숨겨왔던 자신의 신분을 밝히자 기쁨과 놀람이 너무 커서 그 충격으로 세상을 떠난다.

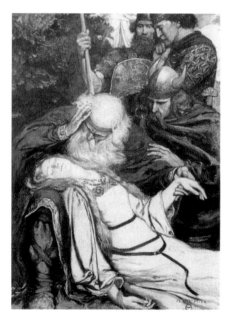

모든 음모와 가면이 벗겨지고 부당하게 불명예를 쓴 자들의 명예가 회복된 뒤, 올바니 공작은 에드거와 켄트에게 권력을 양도하고자 했다. 하지만 켄트는 공작의 요청을 고사하며, 자신은 살아서도 그랬듯이 이제 이 세상을 떠난 주군 리어의 뒤를 따를 것이라고 말했다. 결국 에드거가 어수선한 난국을

▶ 노먼 밀스 프라이스, 〈리어:
"코델리아야, 코델리아야"〉,
1903년경~1905, 킹스턴,
퀸즈 대학교 아그네스
에서링턴 미술 센터

수습하는 중대한 과업을 맡게 되었다.

> 켄트 :
>
> 전하의 영혼을 괴롭히지 마시오.
>
> 아, 떠나시게 해 주시오.
>
> 그분은 이 거친 세상의 고문대에
>
> 그분을 더 이상 매어 놓는 사람을 증오할 것이오.
>
> (5막 3장 312-14)

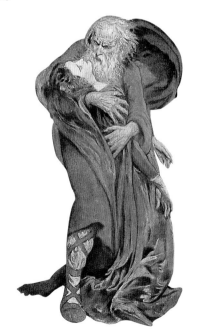

◀ 솔로몬 J. 솔로몬, 《윌리엄
세익스피어 전집》(뉴욕,
1907)의 표지 그림, 워싱턴,
미국 국회 도서관

코델리아와 리어의 죽음

검푸른 하늘도 그림에
숭엄미를 부여한다.

로마 장병의 복장을 한
병사가 슬픔에 두 손을
부여잡고 눈물을
흘리고 있다.

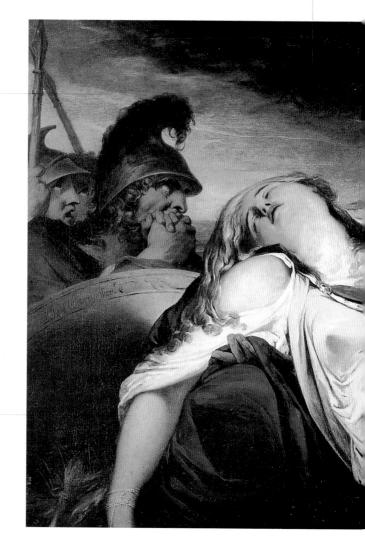

코델리아의 늘어진
오른팔이나 왼손의 처리,
머리의 각도 등은 마치
피에타의 예수의 모습과
흡사하다.

▲ 제임스 배리, 〈코델리아의 죽음에 울부짖는 리어 왕〉,
1774, 더블린, 존 제퍼슨 스머핏 재단

시신을 안고 있는 리어 또한 시신을 안고
있는 자세나 손 등이 성모 마리아와
흡사하다. 백발을 휘날리며 오열하는
리어의 모습 등에서 숭엄미를 추구한
작가의 의도가 엿보인다.

두 중심인물을 아주
크게 화면 전체에
담고 있다.

오셀로 Othello

오셀로와 데스데모나의 사랑 ❖ 사악한 이아고
음모에 걸려든 캐시오 ❖ 오셀로, 덫에 걸려들다
질투의 노예가 되어 ❖ 아내를 추궁하다
데스데모나의 죽음 ❖ 오셀로의 최후

❖ 작품 개요

배경: 베니스와 사이프러스 섬

장르: 비극

집필 연도: 1604년경

▶ 제임스 클라크 후크,
〈오셀로의 데스데모나에
대한 묘사〉(부분), 1852년경,
워싱턴, 폴저 셰익스피어
도서관

원전: 이탈리아의 제랄디 친디오가 쓴 《백 개의 이야기》 중
제3권 제7화 '베니스의 무어인'

특징: 다른 비극들과 달리 국가적 차원의 비극이 아니라 가정
비극이다.

오셀로와 데스데모나의 사랑

오셀로와 데스데모나는 국적, 나이,
인종을 뛰어넘어 서로 사랑하게 된다.

● 감상 point
언어의 마력

나이 많고 피부색이 검은
무어인이 청순하고 아름다운
베니스의 처녀 데스데모나를
사로잡은 마법은 다름 아닌
그의 언어였다. 오셀로가
데스데모나의 아버지에게
들려주는 모험에 가득 찬
인생 역정을 엿들으면서
데스데모나는 그를 연민하게
되었고, 그 연민이 사랑이
되었다. 브라반쇼의
표현처럼 언어는 모든
신경을 마비시키는 독약처럼
사람의 판단력과 이성을
마비시키는 힘을 지닌
것이다. 계속해서 극이
진행됨에 따라 우리는
이아고의 언어가 어떻게
오셀로의 판단과 이성을
마비시키는지도 보게 된다.

▶ 헨리 프라델, 〈자신의 인생
이야기를 브라반쇼와
데스데모나에게 들려주는
오셀로〉, 1824,
스트랫퍼드어폰에이번, 왕립
셰익스피어 극단

무어인 장군 오셀로는 베니스의 지체 높은 가문의 아름다운 여인 데스데
모나의 사랑을 얻어 비밀리에 결혼을 했다. 오셀로는 피부색이 검은 이
방인 용병이었을 뿐 아니라, 데스데모나보다 나이도 훨씬 많았다. 오랫
동안 데스데모나를 짝사랑해온 베니스의 청년 로드리고와, 오셀로의 기
수이며 그를 몹시 증오하는 이아고가 이 사실을 데스데모나의 아버지 브
라반쇼에게 알렸다.

브라반쇼는 평소 심기가 깊고 사리가 밝았던 딸이 이런 뜻밖의 혼인
을 맺었다는 사실을 받아들일 수가 없었다. 그는 오셀로가 뭔가 사악한
요술이나 마법 따위로 딸을 홀려서 분별력을 흐리게 한 것이라고 주장했
다. 그도 그럴 것이 누가 봐도 참하고 얌전한 규수이며 그동안 수많은 귀
공자들의 청혼을 마다했던 데스데모나가, 연령도 인종도 자신과는 도무
지 어울리지 않는 오셀로와 사랑에 빠졌다는 것은 어느 모로 보나 자연의
순리에 어긋나 보였기 때문이다.

하지만 오셀로가 그녀의 마음을 사는 데 쓴 마법은 자신의 인생 이야
기였다. 데스데모나는 오셀로가 아버지 브라반쇼에게 들려주는 인생 경
험담을 엿들으면서 그가 젊은 시절에 겪은 고난에 눈물 흘리곤 했다. 남

달리 연민의 정이 많았던
데스데모나의 동정심은
사랑으로 번지게 되었고,
오셀로 또한 그런 데스데
모나의 어진 마음에 반해
사랑에 빠졌던 것이다.

브라반쇼는 아비 몰래
멋대로 남편을 택한 딸에

게 심한 배신감을 느꼈으나, 이미 치러진 결혼을 물릴 수는 없는 노릇이
었다. 또한 오셀로가 터키 군의 침공 위협을 받고 있는 사이프러스 섬의
총독으로 임명되었기 때문에 오셀로 부부는 결혼과 동시에 베니스를 떠
나야 했다. 브라반쇼는 오셀로에게, "무어인이여! 내 딸년을 잘 지켜보
게. 제 아비를 속인 것이 남편인들 못 속이겠는가?(1막 3장 292-93)"라고
충고했다.

한편 로드리고는 두 사람의 결혼이 기정사실이 되자 사악한 이아고에
게 죽어 버리고 싶다고 말했다. 뛰어난 말재주를 지닌 이아고는 그럴싸
한 언변으로 세상만사가 의지에 달려 있다고 충고하며, 데스데모나를 미
끼로 로드리고를 꾀어 돈도 뜯어내고 자신의 사악한 음모에도 써먹을 요
량으로 그를 사이프러스로 데리고 갔다.

이아고 :
사람의 몸둥이가 정원이라면
사람의 의지는 정원사이지.
……
한 가지 풀만 기르든,
여러 가지 풀을 섞어서 기르든,
게으름을 피워 불모지를 만들든,
부지런히 거름을 주든,
……
다 우리의 의지에 달려 있단 말일세.
(1막 3장 320-26)

오셀로와 데스데모나의 사랑

▼ 샤세리오 특유의 두껍고 거친 붓 터치로 데스데모나와 오셀로 사이에 애정이 싹트는 것을 그린 그림이다.

데스데모나가 오셀로의 손을 잡고 있다. 이는 두 사람의 관계에서 데스데모나가 오셀로보다 능동적이고 적극적이었음을 보여주는 것이다.

서로 응시하는 두 사람의 눈길에 서로에 대한 애정이 담겨 있다.

배경에 베니스의 성들이 희미하게 처리되어 있다.

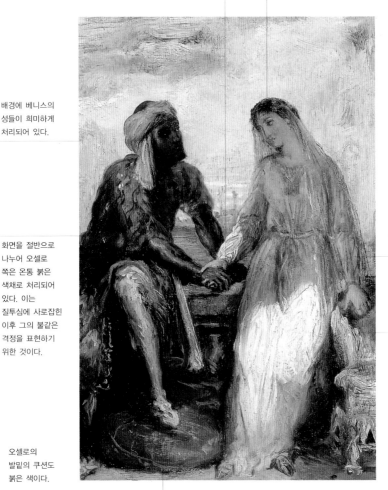

데스데모나는 순결을 상징하는 흰 드레스를 입고 있으나 상반신이 그늘져 있다. 이는 그녀에게 닥쳐올 비극을 암시하는 것이다.

화면을 절반으로 나누어 오셀로 쪽은 온통 붉은 색채로 처리되어 있다. 이는 질투심에 사로잡힌 이후 그의 불같은 격정을 표현하기 위한 것이다.

데스데모나 쪽은 흰색으로 처리하고 있다. 옆에 놓여 있는 의자도 흰색이다. 그러나 흰 의자에 선명히 드러난 핏자국은 앞으로 그녀가 겪게 될 비참한 결말을 암시한다.

오셀로의 발밑의 쿠션도 붉은 색이다.

▲ 테오도르 샤세리오(1819-56), 〈베니스의 오셀로와 데스데모나〉(부분), 파리, 루브르 박물관

사악한 이아고

오셀로 일행이 사이프러스 섬에 도착했을 때 터키 군 함대는 모진 풍랑
에 휩쓸려 전멸한 상태였다. 전쟁도 치르지 않고 승전을 얻게 된 오셀로
는 너무나 행복에 겨워하며 결혼 초야를 맞았다. 하지만 곧 오셀로는 그
가 철석같이 믿고 있던 기수 이아고의 음모로 인해 마음의 전쟁을 치러
야만 했다.

이아고는 겉과 속이 너무나 다른 표리부동한 인간이었다. 그는 달콤
한 언변으로 시커먼 속셈을 철저히 숨기고 있었기 때문에 주변 사람들이
모두 그를 믿고 신뢰했다. 이아고는 오셀로 앞에서는 대단히 충직하고
정직한 체 행동했으나, 부관이 되고자 했던 자신의 욕망이 좌절되고 그
자리를 젊고 경험도 없는 캐시오란 자가 차지하자 두 사람 모두에게 심
한 증오심을 갖게 되었다.

게다가 그는 오셀로와
캐시오가 자신의 아내 에
밀리아와 잠자리를 같이
했다는 의심에 사로잡혀
있었다. 그래서 그는 캐
시오와 데스데모나가 부
정한 관계라는 의심을 오
셀로의 심중에 불러일으
킴으로써 세 사람을 한꺼
번에 파멸시킬 계략을 꾸
민다. 이 계략을 성사시
키기 위해 이아고는 세 사
람이 지니고 있는 미덕,

● **감상 point**
이아고의 질투심
이아고가 오셀로를 비롯한
사람들을 비극으로 몰아가는
이유는 바로 질투심
때문이다. 자기보다 나이도
어리고 실전 경험이 적은
캐시오가 자기를 제치고
부관이 된 것에 대한
질투심, 오셀로와 캐시오가
자기 아내와 놀아났다고
의심하면서 그의 마음속에서
용두질치는 질투심 등이
그를 뱀처럼 사악한 인물로
만든다. 그런 점에서
이아고의 질투심은 작품
전체에서 만나게 될
오셀로의 질투심에 대한
부플롯이라고 볼 수 있다.

◀ 리처드 대드,
〈질투심-오셀로와 이아고〉,
1853, 뉴헤이번, 예일 대학교
영국 미술 센터

즉 캐시오의 친절과 예의범절, 데스데모나의 자상함과 선의, 오셀로의 남을 의심치 않는 호방한 성격을 십분 이용하기로 한다.

이아고 :

음탕한 무어 놈이 내 잠자리에 뛰어들었던 것 같아.

그 생각이 독약처럼 내 마음을 물어뜯는단 말이야.

그 녀석과 똑같이 계집을 계집으로 갚지 않는 한

어떻게 해도 마음이 누그러질 것 같지 않아.

만약 실패라도 할 경우엔 적어도 그 무어 놈을

심한 질투심에 사로잡히게 해서 분별력을 잃게 만들 테다.

(2막 1장 289-97)

▼ 역동적인 화면과 강렬한 색채가 협악하고
극적인 분위기와 인물들의 복합적인
감정을 보여주고 있다.

오셀로가 이아고 등과 함께
허둥지둥 달려 들어오고 있다.

화면 전체에서 풍기는
낭만주의적 격정에도
불구하고 늘 자신을
고전주의자라 부른
대가답게,
들라크루아의 이
작품에서는 인물의
포즈와 작품 전체를
지배하는 암갈색을
통해 고전주의적
분위기가 풍긴다.

데스데모나의 풍성한
머리채와 드러난
앞가슴 등에는, 순결을
상징하는 전통적인
데스데모나의
이미지에서는 찾아보기
힘든 관능성이 담겨
있다.

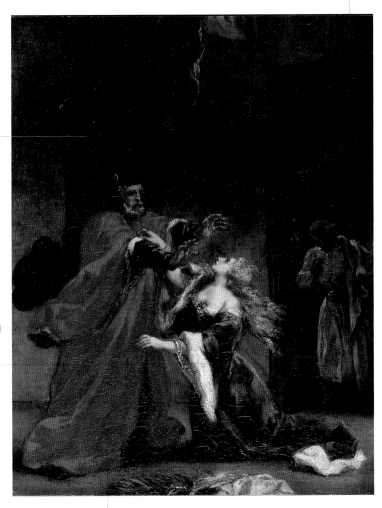

아비 몰래 검은 피부의 이방인과 결혼한 딸에게
배신감을 느낀 브라반쇼가 데스데모나에게 저주와
욕설을 퍼붓고 있다. 그의 붉은 옷에서는 심중의
분노가 배어 나오고 있다.

▲ 외젠 들라크루아, 〈아버지에게 꾸중을 듣는
데스데모나〉, 1852, 랭스, 랭스 미술관

음모에 걸려든 캐시오

감상 point

외양과 실재

셰익스피어는 그의 많은
작품 속에서 외양과 실재의
괴리 현상을 자주 다루고
있다. 〈리어 왕〉에서도
거너릴과 리건의 사랑
표현과 그들의 내면이 서로
일치하지 않았듯이,
솔직하고 충직한 척하는
이아고의 외양과 그의
음흉하고 사악한 실재
사이에는 엄청난 괴리가
있다. 셰익스피어 비극의
많은 주인공들이 이 외양과
실재를 파악하는 분별력의
부족으로 비극적 상황에
빠지게 된다.

그날 밤 오셀로는 승전 축하연 겸 결혼 피로연을 열어 모두들 맘껏 즐기라고 명령했다. 그리고 부관 캐시오에게 도가 지나쳐 불상사가 일어나지 않도록 치안을 당부했다. 그런데 이렇게 충직하고 선량하며 예의 바르고 친절한 캐시오에게는 한 가지 고질적인 약점이 있었다. 그것은 주벽이 심하다는 것이었다. 그런 자신의 약점을 잘 알고 있는 캐시오는 술을 자제하고 야경에 충실하고자 했다.

하지만 이아고 또한 그런 캐시오의 약점을 잘 알고 있는 터라 이 절호의 기회를 놓치지 않았다. 이아고는 사양하는 캐시오에게 계속해서 술을 권했고, 마지못해 여러 잔을 마셔 술에 취한 캐시오에게 로드리고를 시켜 시비를 걸게 했다. 결국 두 사람은 싸움을 벌였고, 이는 싸움을 말리려던 전 임시 총독과 캐시오의 결투로 번졌다. 이아고의 사주로 로드리고가 큰 소리로 싸움을 알리자 비상사태를 알리는 종이 울리고 결국 오셀로가 잠자리에서 나오게 되었다.

아직 전쟁의 공포가 채 가시지 않아 민심이 어수선한 마당에 소위 치안 담당자들이 소란을 벌인 데 대해 오셀로는 격노했다. 이아고에게 사건의 진상을 묻자 그는 교묘한 말투로 캐시오를 두둔하는 척하면서 모든 사건의 발단이 캐시오에게 있다고 보고했다. 오셀로는 그 자리에서 캐시오를 부관의 자리에서 해임했다. 이렇게 어이없이 술 귀신에게 혼을 뺏겨 상사의 노여움을 산 캐시오는 무엇보다도 명예를 잃은 것을 슬퍼했다. 자책하는 캐시오를 이아고는 한껏 달콤한 언어로 위로했다.

이아고는 캐시오에 대한 자신의 깊은 애정에서 우러나온 진정한 충고인 양, 지금은 데스데모나가 장군을 지배하니 그녀에게 가서 복직을 사정하라고 조언을 했다. 그러면 인정 많고 상냥한 그녀가 두 사람 사이를 잘 아물게 해 줄 것이라는 얘기였다. 이런 이아고의 충고에 캐시오는 깊이

감사하며 따르기로 했다. 마치 인형극의 인형처럼 이아고의 조종대로 움
직이기 시작한 것이다.

> 캐시오 :
> 명예, 명예, 명예!
> 난 명예를 잃어버렸어!
> 생명보다 소중한 명예를 잃어버렸어.
> 이제 남아 있는 것은 짐승이나 진배없는 것뿐.
> 나의 명예, 이아고,
> 난 명예를 잃어버렸네!
> (2막 3장 254-56)

> 이아고 :
> 명예란 정말 쓸데없이
> 강요당하는 의무일 뿐입니다.
> 별 미덕이 없어도 손에 들어올 수 있고,
> 이렇다 할 이유 없이도
> 빠져 나갈 수 있는 것이
> 명예가 아닙니까?
> (2막 3장 260-62)

음모에 걸려든 캐시오

▼ 4막 1장에서 오셀로가 말하는 "훌륭한 음악가이기도 했지.
아! 그녀가 노래를 부르면 사나운 곰도 그 야성에서 벗어날
것이다."라는 대사를 재현한 그림이다.

그림의 배경은 흰 대리석
분수가 있고 아치문 장식이
있는 베네치아식 정원이다.

류트를 연주하는 그녀의 시선은 명상에 잠긴
듯 허공을 응시하고 있고 오셀로는 그녀의
모습에 심취된 듯 그녀를 응시하고 있다.

그녀의 입은
노랫가락이
새어나오고 있는
듯 약간 벌어져
있다.

데스데모나에게
모아진 광채의
그늘에 오셀로를
왜소하게 그려
넣음으로써 화가는
그들의 인품의
크기를 담아내고
있다.

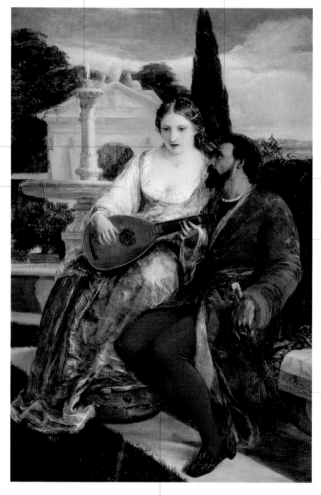

데스데모나가
오셀로보다 중심에
그려져 있으며,
성녀와 같은
이미지로 묘사되어
있다.

오셀로는 갈색
가운을 걸치고 있다.
그 가운으로 인해
그는 그의 대사에
나오는 야생 곰을
연상시킨다.

그의 손은 허리에 찬
칼에 놓여 있다.
이는 그의 잠재적
폭력을 연상시킨다.

▲ 제임스 클라크 후크, 〈오셀로의 데스데모나에 대한 묘사〉,
1852년경, 워싱턴, 폴저 셰익스피어 도서관

가운 밑의 빨간 타이즈는
그의 내면에 숨어 있는
불같은 격정을 나타낸다.

이아고는 캐시오와 데스데모나의 불륜
관계를 암시하는 말들을 오셀로의 귀에
쏟아 붓기 시작한다.

오셀로, 덫에 걸려들다

이아고는 캐시오가 데스데모나에게 복직을 간청할 수 있도록 면담을 주
선해 놓고는, 그가 데스데모나의 방에서 나가는 것을 오셀로가 목격하도
록 했다. 그리고는 계속해서 오셀로에게 수수께끼 같은 말투로 캐시오와
데스데모나의 관계에 대해 미심쩍은 듯 물어보았다. 그런 이아고의 태도
를 보고 오셀로는 그의 머릿속에 뭔가 엄청난 비밀이 들어 있다고 생각
하게 되었다.

계속해서 이아고는 남자의 명예와 여성의 정절의 소중함을 거론하는
등 수수께끼 같은 말들을 빙빙 돌리면서 던지다, 마침내 캐시오와 같이 있
을 때의 데스데모나를 눈여겨보라고 말했다. 또한 베니스 여자들의 음탕
한 속성과, 데스데모나가 아비를 속이고 오셀로와 결혼한 것이 대단히 순
리에 어긋나는 행동이라는 등, 피부색과 문벌이 같은 자기 나라 사람이 아
니라 오셀로를 선택
한 행동에서는 뭔가
더러운 욕정의 냄새
가 난다는 등의 말도
했다.

단순하고 남을 의
심할 줄 모르는 오셀
로는 쉽사리 이아고
의 언어에 마음이 동
요되었다. 이아고는
이에 쐐기를 박듯이,
데스데모나가 캐시
오의 복직을 얼마나

이 극은 인종차별적 담론을
담고 있다고 비난 받는
셰익스피어 작품 가운데
하나이다. 브라반쇼나
이아고 같은 백인
등장인물들이 흑인 용병
오셀로를 동물적이고
야만적인 이미지로 묘사하는
대사들과, 그의 이성이 결국
지나친 질투심이라는 감정에
지배를 받아 동물적인
광기를 보이게 되는 플롯이
그런 비난의 초점이 된다.

◀ 제임스 그린, 〈이아고 역의
조지 프레더릭 쿠크〉,
1801년 이후, 워싱턴, 폴저
셰익스피어 도서관

강하게 재촉하는지 눈여겨보면 많은 것을 알 수 있을 거라고 말했다.

이아고 :

이게 바로 지옥의 신학(神學)이지!

악마가 인간에게 흉악한 죄악을 씌우려고 할 때는

나처럼 우선 천사같이 나타나서 유혹을 하는 거야.

저 정직한 멍청이 녀석이 다시 팔자 고치려고

데스데모나한테 사정을 하겠지.

그러면 그 여자 무어 놈한테 강력하게 졸라댈 테고.

그럴 때 나는 그자의 귓속에다 독약을 퍼붓는 거야.

부인이 그자의 복직을 호소하는 건 정욕 때문이라고.

(2막 3장 341-48)

▼ 어두운 색채의 두 남성 사이에서 광채를 내는
데스데모나를 화면 앞쪽에 도드라져 보이게 배치했다.

배경의 어두운 하늘은
곧 비극적 순간이
닥쳐올 것을 암시한다.

다소곳이 내리깐
데스데모나의 시선은
그녀의 조신함을
나타내고 있다.

데스데모나의 손을 잡은
오셀로가 의심이 가득 찬
시선으로 그녀를 탐색하고 있다.

이아고가 등을 돌린 채
음흉한 표정으로 이들을
지켜보고 있다.

빛을 받아 빛나는
오른팔과는 달리, 오셀로
쪽으로 뻗은 왼팔은
시커멓게 죽은 색으로
묘사되어 있다. 이는
그의 불타는 질투심에
태워질 그녀의 연약한
속성을 보여준다.

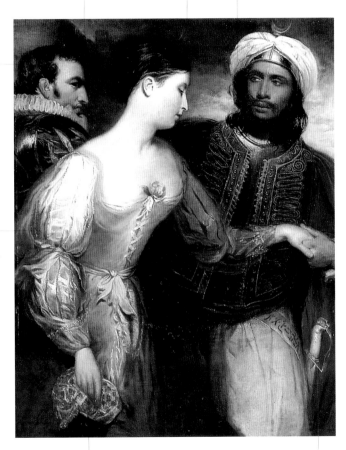

데스데모나의 오른손에는 빨간 딸기
무늬 손수건이 들려 있다. 이아고는 이
손수건을 빼돌려 캐시오 손에 들어가게
함으로써, 오셀로 결정적으로 그녀의
부정을 믿도록 만든다.

오셀로의 허리춤에 찬 황금 칼도 빛을
받아 광채를 내고 있다. 이는 오셀로가
지닌 폭력성을 환기하기 위한 것이다.

▲ 헨리 먼로(1791-1814),
〈오셀로, 데스데모나, 이아고〉, 개인 소장

질투의 노예가 되어

이아고는 온갖 거짓말과 거짓 증거들을 동원하여 오셀로의 질투심에 불을 지른다.

감상 point

오셀로의 성격적 결함은 '질투심'

오셀로는 모든 등장인물들이 칭송을 아끼지 않는 고결하고 관대하며 품위 있는 인격의 소유자였다. 그러나 이아고의 중상모략으로 인해 질투심에 사로잡히자, 질투심의 감정은 그의 이성을 압도하고 만다. 셰익스피어의 비극에서는 흔히 이렇게 감정이 이성을 압도할 때(passion over reason) 주인공이 비극적 상황에 빠지게 된다. 그래서 흔히 오셀로가 지닌 성격적 결함은 그의 강렬한 질투심이라고 일컬어진다.

▶ 아서 래컴, 〈오셀로의 마음에 의심을 불러일으키는 이아고〉, 찰스 램 남매의 《셰익스피어 이야기》(필라델피아, 1901)에서

이아고가 오셀로의 가슴에 의심의 불씨를 당겨 놓은 것을 모르는 데스데모나는, 타고난 연민의 정으로 캐시오를 용서하고 복직시켜 달라고 졸랐다. 그녀가 애쓰면 애쓸수록 이아고의 올가미는 더더욱 오셀로를 옭아매었다. 오셀로는 잠도 제대로 못 이루며 끊임없이 고뇌했다. 이렇게 갈팡질팡하는 자신의 마음을 종잡을 수 없자, 오셀로는 이아고에게 데스데모나의 부정에 대해 눈에 보이는 증거를 내놓으라고 윽박질렀다.

오셀로가 데스데모나의 부정을 기정사실로 받아들이게 한 무엇보다도 강력한 증거는 딸기 무늬의 조그만 손수건이었다. 이것은 오셀로가 그녀에게 첫 선물로 준 것으로 특별한 의미를 지닌 것이었다. 이아고는 데스데모나의 몸종인 아내 에밀리아를 종용하여 이 손수건을 훔쳐냈다. 단순한 손수건 한 장이지만 질투심에 사로잡힌 오셀로에게는 이것이 어떻게 작용할지 이아고는 잘 알고 있었다.

이아고는 이 손수건을 캐시오의 손에 들어가게 했다. 캐시오와 그의 창녀 애인 비앙카가 그 손수건을 주고받는 것을 본 오셀로는 이아고의 말을 모두 틀림없는 사실로 받아들이고 사흘 안에 캐시오를 죽이라는 명령을 내렸다. 그리고 캐시오 대신 이아고를 부관으로 임명하고, 자신은 데스데모나를 죽일 방법에 대해 궁리했다.

이아고 :

공기같이 가벼운 사소한 것도
질투심에 불타는 자에게는
성서만큼이나 강한 증거가 되지.

(3막 3장 327-29)

질투심에 사로잡혀 분별력을 잃은 오셀로는
데스데모나에게 언행으로 폭력을 가했다.

아내를 추궁하다

오셀로는 데스데모나에게 자신이 준 손수건의 행방에 대해 추궁했다. 손
수건을 잃어버린 데스데모나는 당황하여 화제를 돌리려고 캐시오의 복
직 문제를 꺼냈으나, 그것이 오셀로의 화를 더 돋우어 버렸다. 그는 창녀
와 짐승 이미지의 온갖 상스러운 욕설을 그녀에게 퍼부었다. 데스데모나
는 자신의 순결을 맹세하고 결백을 주장했으나, 이미 이아고가 쏟아 부
은 독약으로 분별력을 잃은 오셀로는 그녀의 말에 전혀 귀를 기울이지
않고 억측에서 벗어나지 못했다.

마침 베니스에서 데스데모나의 사촌 오빠가 캐시오를 후임으로 두고
오셀로는 베니스로 돌아오라는 소환 명령서를 가지고 사이프러스로 왔
다. 오셀로는 그 앞에서 데스데모나를 손찌검하기도 했다. 데스데모나는
오셀로가 대체 왜 그렇게 갑자기 변했는지 영문을 알 수가 없었다. 그녀
는 남편의 폭력에 눈물을 흘리면서도 그를 원망하지 않으려 노력했다.

그날 밤 이아고는 로드리고를 사주하여 캐시오를 살해하려 했다. 하
지만 로드리고가 도리어 캐시오의 칼에 부상을 입자, 숨어 있던 이아고
는 어둠을 틈타 캐시오의 다리를 찌르고 도망갔다. 잠시 뒤 이아고는 다
시 현장에 나타나 캐시오를 부축하면서 그 옆에 쓰러져 있던 로드리고를
찔러 죽인다. 그가 체포되면 자신의 사악한 음모가 만천하에 드러날 것
도 걱정되고 그동안 우려먹은 돈 때문에 그가 계속 귀찮게 하기도 해서
아예 자기 손으로 제거해 버린 것이다.

오셀로 :
이 아름다운 종이, 이 보기 좋은 책은
'매춘'이라고 쓰기 위해 만들어진 것이란 말인가?
(4막 2장 73-74)

● **감상 point**

'성녀'와 '창녀' 사이

가부장 문화에서 여성은
남성의 시선이 투사되는 빈
공간이며, 남성이 이 공간에
부여하는 정체성은 흔히
성모 아니면 창녀라는
극단적인 이미지로
양분된다. 이 극에서도
데스데모나의 이미지는
초반에는 주로 성녀의
이미지로 묘사되나,
후반으로 갈수록 창녀의
이미지로 변모한다. 결국
'데스데모나'라는 '깨끗한
종이이자 아름다운 책'에
'창녀'라는 단어를 써 넣는
것은 데스데모나 자신이
아니라, 바로 질투심에
사로잡힌 폭군 오셀로인
것이다.

아내를 추궁하다

▼ 질투심에 사로잡혀 폭언과 폭설을 퍼붓는
오셀로와, 순종적인 태도로 자신의 순결을
항변하고 있는 데스데모나를 그린 무대화이다.

오셀로는 오른손을 불끈 쥐고
왼손으로 그의 칼을 움켜쥐고 있다.
금방이라도 폭력을 행사할 듯하다.

벽지의 문양에 이국적
정취가 담겨 있다.

오셀로와 데스데모나의 전통적인
도상학에 따라 두 사람을 악과 선의
이분법적 구도로 재현하고 있다.

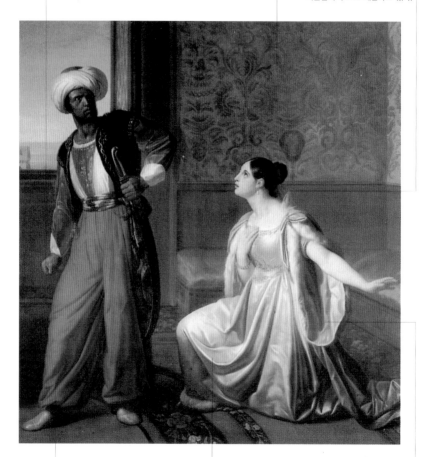

질투심이라는 격정에
사로잡힌 오셀로는 이국적인
붉은 옷을 입고 있다.

순결한
데스데모나는
흰 드레스를
입고 있다.

데스데모나는 무릎을 꿇고 자신의
정조를 항변하고 있다. 그녀의
자태에 고전주의 회화에서 엿볼 수
있는 여신의 이미지가 담겨 있다.

▲ 주세페 사바텔리, 〈오셀로와 데스데모나〉,
1834, 밀라노, 브레라 미술관

▼ 오셀로에게 살해당하기 직전 잠자리에 들 준비를 하고 있는 데스데모나와 시중을 들고 있는 에밀리아의 모습이다.

코린트식 기둥 장식의 아치들이 고전적 분위기를 자아내고 있다. 샤세리오는 고전주의에서 시작하여 후기에 낭만주의로 기울어지는데 이 작품은 고전주의적 경향이 강하다.

데스데모나는 곧 자신에게 닥쳐올 비극을 예감이라도 하듯, 아니면 갑작스런 남편의 변화를 믿을 수 없는 듯, 깊은 명상에 잠긴 표정이다.

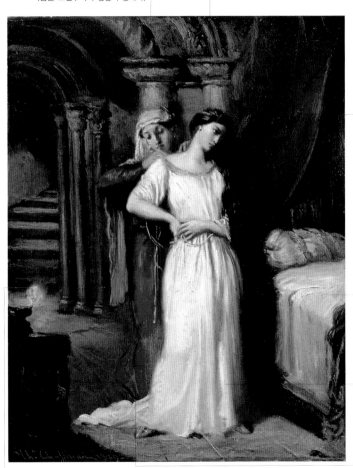

침대를 둘러싸고 있는 붉은 휘장은 그녀가 맞게 될 죽음을 상징한다.

1844년에 샤세리오는 에칭으로 〈오셀로〉 시리즈를 제작했다. 이 시리즈는 마리아 말리브란이 데스데모나 역을 맡은 로시니의 오페라 〈오셀로〉를 보고 제작한 무대화이다.

데스데모나의 흰 드레스는 그녀의 순결을 상징한다.

에밀리아의 표정이나 손동작에서도 슬픔이 배어 나오고 있다.

화면 왼쪽에 촛불이 켜져 있다. 오셀로는 데스데모나를 죽이기 전에 이 촛불을 쳐다보며 한 번 꺼지면 다시 켤 수 없는 생명의 촛불을 떠올린다.

▲ 테오도르 샤세리오, 〈데스데모나와 에밀리아〉, 1849, 파리, 루브르 박물관

데스데모나의 죽음

어리석은 오셀로는 마침내 순결한 데스데모나를 부정한 여인이라 믿고 그녀를 단죄한다.

● **감상 point**

극적 아이러니

극 속의 등장인물은 모르고 있는 것을 관객이 알고 있는 상황을 극적 아이러니라고 한다. 이 극에서 관객은 이아고가 어떤 말을 하거나 행동을 할 때 그 본심과 의도를 알지만, 극 속의 등장인물들은 전혀 그것을 눈치 채지 못한다. 이 장면에서도 오셀로는 아내 살해를 마치 제물이라도 바치는 숭고한 의식으로 여기지만, 관객들은 그것이 우매함과 질투심이 부른 살인 행위라는 것을 알고 있다.

거리에서 비명 소리가 들려오자 오셀로는 용감하고 의리 있는 이아고가 자신을 위해 캐시오를 살해한 줄로 알고, 이제 자신이 데스데모나를 죽일 차례라고 생각했다.

눈보다 희고 대리석같이 고운 피부를 지닌 데스데모나는, 첫날밤 사용했던 이불을 깔고 자신의 운명을 예감이라도 한 듯 옛 하녀가 죽기 전에 불렀던 '버들잎' 이라는 노래를 부르다 잠이 들었다. 오셀로는 너무나 아름다운 아내를 보고 마음의 갈등을 느꼈다. 그는 마지막으로 그녀의 향기로운 입술에 입을 맞추고 싶었다. 부드럽고 향기로운 입김에 몇 번이고 입을 맞추면서 오셀로가 흘린 눈물에 데스데모나가 눈을 떴다.

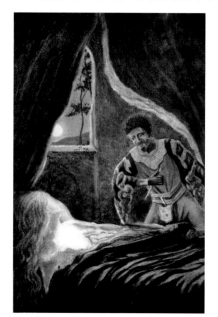

▶ 루이스 M. 아일쉬미어스, 〈오셀로와 데스데모나〉, 1900, 워싱턴, 스미소니언 박물관 내 허쉬혼 미술관

남편의 이상한 태도에 놀란 데스데모나에게, 오셀로는 캐시오와 부정한 짓을 저지른 죄로 그녀를 죽일 수밖에 없다고 말했다. 데스데모나는 자신의 순결을 주장하며, 하루만, 몇 시간만, 아니 한 마디의 기도를 올릴 시간만이라도 달라고 애원했다. 그러나 오셀로는 제물을 바치려는 자신의 숭고한 행위를 단순한 살인 행위로 만들지 말라며 그녀의 목을 졸랐다. 이

렇게 순결한 데스데모나는 말도 안 되는 억측의 희생양이 되어 버렸다.

바로 그때 에밀리아가 로드리고의 사망 소식을 전하러 들어온다. 데스데모나는 에밀리아에게 죄 없는 자신이 억울하게 죽는다는 말을 남기고 숨을 거두었다.

오셀로 :

타오르는 촛불아,

너는 껐다가도 후회가 되면

이전처럼 다시 켤 수 있지.

하지만 정교한 대자연이

창조한 생명의 빛이여. 너는 한번 꺼지면

다시 불을 켤 수 있다는 저 프로메테우스의

불이 어디 있는지를 내 모르노라.

(5막 2장 6-13)

오셀로 :

죽은 다음에도 이대로 있어 다오.

그러면 널 죽일지언정 내 사랑은 변치 않으리.

(5막 2장 16-20)

오셀로의 최후

오셀로는 데스데모나를 죽이고 나서야 비로소 모든 것이 이아고의 사악한 음모였음을 알게 된다.

● **감상 point**

"honest(정직한, 순결한)"
라는 단어가 지닌 역설

이 극에서 'honest' 라는
단어는 총 50여 차례나
사용되면서 대단히 중요하고
역설적인 역할을 한다. 이
단어는 이아고에게는 주로
'정직한' 이란 뜻으로
쓰이고 있고,
데스데모나에게는 '순결한'
이란 뜻으로 쓰인다. 즉, 이
극은 오셀로가 이아고의
거짓된 'honest(정직)' 를
믿어 데스데모나의 진짜
'honest(정절)' 를
의심함으로써 비롯된
비극이다.

에밀리아는 어리석게도 이아고에게 농락당해 눈처럼 순결한 아내를 살해한 오셀로를 목이 터져라 조롱했다. 손수건도 자신이 주워서 이아고에게 준 것이라고 밝혔다. 마침 방에 들어온 이아고는 아내에게 입 다물고 집으로 돌아가 있으라고 명령하지만, 에밀리아는 그의 위압에 순종하지 않고 계속 데스데모나의 순결과 이아고의 악랄한 계략을 소리쳐 말했다. 이아고는 이내 칼로 아내를 찌르고 도망을 쳤다.

비로소 오셀로는 자신이 간악한 영혼이 만들어 낸 간계에 속아 아내의 정절을 의심한 것을 깨닫게 되었다. 도망친 이아고가 체포되어 다시 끌려 들어오자, 오셀로는 이아고의 칼을 뽑아 그를 찔러 죽였다. 그리고 캐시오가 로드리고의 주머니에서 이아고의 모든 음모를 적은 편지를 찾아오자, 오셀로는 모든 오해를 풀고 그에게 용서를 빌었다.

오셀로는 자신에 대해, 아내를 너무나 깊이 사랑했으나 속임수에 말려들어 온 세상과도 바꿀 수 없는 귀중한 진주를 제 손으로 팽개쳐 버린 사내라고 세상에 전해 달라는 마지막 부탁을 남겼다. 그리고는 스스로 목숨을 끊어 사랑하는 아내의 차가운 입술 위에 쓰러졌다.

▶ 피터 프레더릭 로서멜,
〈데스데모나〉, 1866,
필라델피아, 펜실베이니아
미술 아카데미

오셀로 :

이제 오셀로의 갈 곳이 어디겠습니까?

자아, 당신의 얼굴을 봅시다.

아, 불운하게 태어난 여인.

속옷처럼 창백한 얼굴!

아, 싸늘하다 못해 차디찬 당신!

당신의 정조와 같구려.

(5막 2장 234-37)

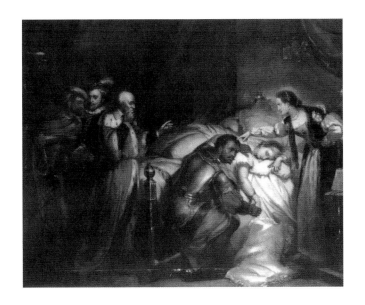

▶ 윌리엄 솔터, 〈오셀로의
비탄〉, 1857년경, 워싱턴,
폴저 셰익스피어 도서관

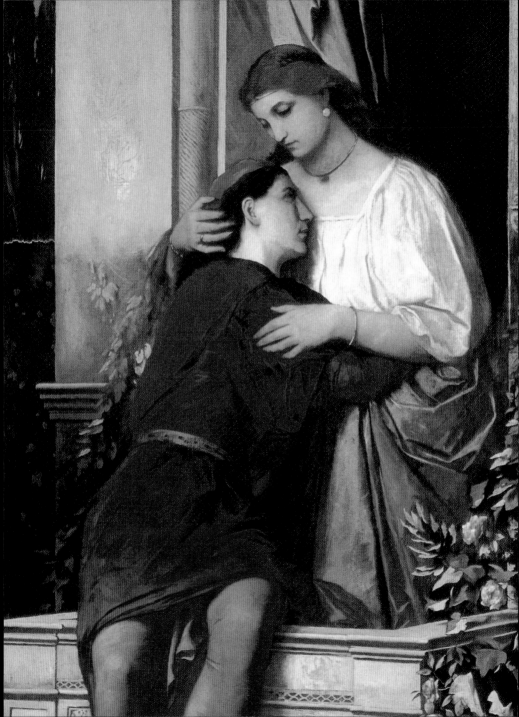

로미오와 줄리엣 Romeo and Juliet

두 집안의 반목 ❖ 운명적인 만남
영원한 사랑의 맹세 ❖ 비밀 결혼 ❖ 살인과 추방
애달픈 첫날밤 ❖ 줄리엣의 거짓 죽음
두 연인의 비극 ❖ 두 집안의 화해

❖ 작품 개요

배경: 이탈리아의 베로나
장르: 비극
집필 연도: 1595년
원전: 이탈리아 소설가 마테오 반델로의 작품을 아서
브루크가 번역한 〈로미오와 줄리엣의 비화〉
특징: 초기 비극으로 후기의 4대 비극과는 달리, 타고난
환경과 운명의 장난에 의해 주인공들이 비극에 빠지는
운명 비극이다.

▶ 안젤름 포이어바흐,
〈로미오와 줄리엣〉(부분),
1864, 아이제나흐, 튀링거
박물관

두 집안의 반목

● 감상 point

운명이 갈라놓은
연인(Star-crossed lover)
로미오와 줄리엣은 원수
집안의 자제들끼리 운명의
장난처럼 서로 첫눈에
반한다. 그렇게 그들의
사랑은 시작부터 불의의
싹을 잉태하고 있었다.
게다가 로미오가 뜻하지
않게 살인에 연루되는가
하면, 로렌스 신부의 서신을
전하는 사자가 전염병
때문에 로미오에게 닿지
못하는 등, 계속 우연에
의해 그들의 사랑은
어긋나게 된다. 이 때문에
이들은 수세기 동안 불운한
연인을 대표하는 대명사가
되었다.

베로나의 지체 높은 두 가문, 몬터규 가와 캐퓰렛 가는 오랫동안 서로 반목하고 질시하는 원수의 집안이었다. 두 집안사람들은 가장부터 친지들, 심지어 하인들까지도 만나기만 하면 서로 으르렁거리고 싸움을 벌이기가 일쑤였다. 베로나의 에스컬러스 영주는 마을의 평온을 교란하는 두 집안의 문제를 해결하려고 오랫동안 많은 노력을 해 왔다. 그들을 화해시켜 보려고도 하고 치안 교란 죄로 엄히 다스리기도 했다.

이 두 집안에는 각각 소중한 외아들과 외동딸이 있었다. 몬터규가의 외아들 로미오는 의젓하고 덕망 있는 청년으로 인정을 받고 있었다. 그는 차갑고 냉정한 로잘라인이라는 여인을 짝사랑하면서 슬픔 속에 만사 의욕을 잃고 혼자 고뇌를 되씹고 있었다. 한편 캐퓰렛가에는 14세도 채 되지 않은 외동딸이 있었다. 그녀는 미모도 출중한 데다 캐퓰렛가의 유일한 상속자였으므로 영주의 친척인 패리스 백작이 아내로 맞고 싶어했다.

그러던 어느 날 캐퓰렛가에서 늘 하던 관례대로 무도회를 열어 온 마을의 귀빈들을 초대했다. 물론 몬터규 집안사람들은 제외였다. 그러나 로미오의 친구들은 짝사랑하는 여자보다 더 아름다운 여자들을 보게 함으로써 그의 마음을 짓누르는 아픔에서 건져내고자, 내로라하는 귀족 집안의 영애들이 초대된 이 가면 무도회에 로미오를 몰래 데려가기로 작정했다.

로미오:
사랑은 한숨이 모여 만든 구름이지.
깨끗이 걷히면 연인들의 눈에 불꽃이 튀고
좌절되면 연인들의 눈물을 양분으로 삼는 바다이지.
(1막 1장 188-92)

▼ 〈로미오와 줄리엣〉의 이미지 가운데 가장 대중적 인기를
누리고 있는 그림이다. 딕시 경은 라파엘 전파의
감수성과 고전적 형식을 융합하여 그림을 그린 화가이다.

앳되고 순수해 보이는 로미오와 줄리엣의 묘사에서는 그들의
지고지순한 사랑이라는 덕목을 강조한 고전주의 특유의
도덕주의적 경향을 엿볼 수 있다. 인물의 제스처나
형태에서도 고전주의 조각의 영향을 엿볼 수 있다.

로미오가 추방 명령을 받은 후, 신혼
첫날밤을 보낸 두 연인이 아쉬운
이별의 입맞춤을 하고 있다.

아치형 구도나 건물의
양식, 고대 로마식으로
장식된 대리석 기둥
등에도 화가의 고전주의적
취향이 담겨 있다.

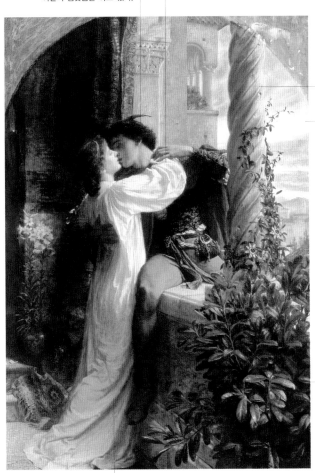

두 연인의 이별의
안타까움에도 불구하고
날은 밝아 왔다.

초목의 생생한 묘사에서
라파엘 전파 특유의
자연주의적 세부 묘사를
엿볼 수 있다.

로미오와 줄리엣의 도상에서 로미오는 항상 붉은 옷을, 줄리엣은 항상 흰
드레스를 입는다. 줄리엣의 흰 드레스는 그녀의 정조를 나타낸다. 그녀는
로미오가 추방당한 뒤 다른 남자와 결혼하길 강요당하지만, 순결을
지키기 위해 일시적으로 숨이 멎는 약까지 마신다.

▲ 프랭크 딕시 경, 〈로미오와 줄리엣〉,
1884, 햄프셔, 사우샘프턴 시립 미술관

운명적인 만남

캐풀렛 가의 가면무도회에서 로미오와 줄리엣은 첫눈에 서로 사랑에 빠진다.

감상 point

로미오와 줄리엣은 몇 살?
이 극 속의 두 연인
로미오와 줄리엣은 둘 다
10대일 것으로 여겨진다.
로미오의 나이는 분명하게
언급되어 있지 않아 학자들
사이에서 대체로 16~20세
사이일 것으로 추론되는데,
열여섯 살이 가장 유력한
정설로 여겨진다. 줄리엣의
나이는 유모의 대사 속에
"2주 후면 열네 살이
된다."라고 분명히 명시되어
있다.

로미오는 거절당한 사랑의 슬픔 때문에 친구들과 무도회에 갈 마음도, 무도회에서 춤을 출 기분도 나지 않았다. 게다가 그는 전날 밤에 좋지 않은 꿈을 꾸었던 터였다. 이 말을 듣고 로미오의 절친한 친구이자 영주의 사촌인 머큐쇼는, 우리들이 꾸는 꿈은 모두 꿈의 요정 여왕인 맵이 장난을 치기 때문이라고 설명했다.

이렇게 친구들에게 떠밀려 마지못해 무도회장에 들어선 로미오는, 놀랍게도 많은 아가씨들 가운데 환히 빛나는 줄리엣을 보고 첫눈에 반했다. "지금까지 내가 사랑을 해 왔다고? 내 눈이여, 결코 아니라고 부정하라! 오늘밤까지 난 진짜 아름다운 사람을 본 일이 전혀 없었으니." (1막 5장 51-52) 로미오는 기회를 노려 줄리엣의 손을 잡고는, 줄리엣은 성자요, 자신은 순례자이니 자신의 죄를 정화해 달라며 그녀의 입술에 입을 맞추었다.

한 순간에 가슴속에서 사랑의 불길이 치솟은 로미오는, 곧 줄리엣이

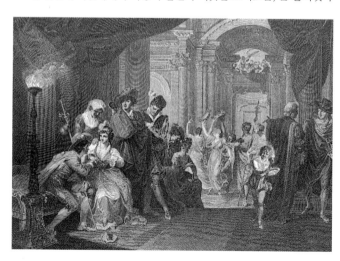

▶ 〈 '로미오와 줄리엣', 캐풀렛
가의 무도회〉, 보이델 프린트

원수 집안인 캐퓰렛가의 외동딸이라는 사실을 알고 절망했다. 이는 줄리엣 역시 마찬가지였다. 그녀 또한 로미오에게 첫눈에 반했으며, 상대의 신분을 알고 절망했다. 이렇게 불운한 한 쌍의 연인이 태어났다.

로미오:

(키스한다.) 그대의 입술이 내 입술의 죄를 씻어 주었습니다.

줄리엣:

그럼 제 입술이 그 죄를 짊어지게 되었네요.

로미오:

내 입술의 죄를? 오, 기쁘게 당신에게 가한 손해를

거두어 가겠소. 내 죄를 다시 돌려줘요. (키스한다.)

(1막 5장 106-09)

운명적인 만남

요정들의 환상의 세계와 마법의 성을
연상시키는 몽환적인 이 그림은 마치
〈한여름 밤의 꿈〉을 재현한 그림처럼
여겨진다.

요정들은 빛의
마법이라도 부린 듯
나타나는가 하면 바다
안개 속으로
사라지기도 한다.

달밤에 곤돌라를 타고
요정들이 노닐고 있다.

요정 여왕의 동굴이다.

▲ 조지프 말러드 윌리엄 터너, 〈맵 여왕의 동굴〉,
　1846년경, 런던, 테이트 미술관

▼ 영국의 대표적인 풍경화가인 터너는 역사적, 문화적, 서사적 장면들을 풍경의 내용으로 선택하곤 했다. 그는 문학 텍스트를 자신의 예술적 상상력으로 재구성하는 경향이 있었다. "요정의 여왕 맵이 자네와 함께 있었군. 맵은 꿈을 주는 요정들의 산파지……"라는 머큐쇼의 대사를 바탕으로, 그린 이 그림에서도, 호숫가에 자리 잡은 맵 여왕의 통궁 등은 모두 터너의 상상에서 나온 것이다.

터너는 물질의 형태를 변화시키는 대기와 빛의 힘을 탐구한 화가이다. 이 그림도 그런 특징을 잘 보여주며 물안개와 달빛의 작용으로 형체들이 흐려져 있다.

요정이라기보다는 사람 같아 보이는 한 무리의 여자들이 알몸으로 물놀이를 하고 있다.

요정들이 새와 함께 날고 있다.

영원한 사랑의 맹세

그날 밤 두 사람은 줄리엣의 발코니에서 서로의 사랑을 맹세했다.

● 감상 point

사랑의 순례지,

줄리엣의 집

이탈리아 베로나 시의
카펠로 거리 27번지에 있는
줄리엣의 집은 영원한
사랑을 꿈꾸는 사람들이
많이 찾는 곳이다. 사실 이
집은 줄리엣과는 무관하며,
시 당국이 〈로미오와
줄리엣〉에 나오는 것과
비슷한 집을 찾아 '줄리엣의
집'이라 이름 붙였다고
한다. 이 집의 벽은 세계
각국어로 쓰인 사랑의
맹세로 가득하며, 이 집에서
가장 인기 있는 장소는 역시
줄리엣의 발코니이다. 또
이곳에 있는 줄리엣 동상의
오른쪽 가슴이 유난히
반들거리는데, 그것은 이
가슴에 손을 대고 빌면
영원한 사랑이 이루어진다는
믿음 때문이다.

줄리엣이 원수 집안의 딸이라는 사실이 이미 로미오의 가슴에 지펴진 연정의 불길을 끄지는 못했다. 친구들과 함께 줄리엣의 집을 나서던 로미오는 차마 발길이 떨어지지 않자, '마음이 여길 떠나질 않는데 어찌 발이 떨어지겠느냐?'라고 생각하고 친구들 몰래 담을 넘어 줄리엣의 집 정원으로 숨어 들어갔다. 사랑의 날개를 단 로미오이니, 돌담이 어찌 그를 막을 수 있었겠는가?

그때 이층방의 발코니에 달빛이 무색할 정도로 찬란하게 아름다운 줄리엣이 나타났다. 그녀는 누군가가 숨어서 듣고 있다고는 꿈에도 생각 못하고 어두운 밤하늘을 향해 자신의 애절한 속마음을 털어 놓았다. 그리고 로미오가 몬터규가의 자식이라는 사실을 통탄했다. 뜻밖에 사랑의 고백을 들은 로미오는 이제부터 로미오라는 이름을 버리겠다고 맹세하며 숲 속에서 모습을 드러냈다.

두 사람은 아름답고 격정적인 언어로 서로의 사랑을 확인하고 영원한 사랑을 맹세했다. 줄리엣은 로미오가 집 안에 있는 것이 발각되면 곤경에 처하게 될 것을 걱정하여 서둘러 작별을 고하였다. 줄리엣은 내일 사람을 보낼 테니 언제 결혼식을 올릴지 알려 달라고 말했다. 그리고는 돌아서 방

▶ 대니얼 헌팅턴, 〈발코니 위의 줄리엣〉, 1857, 뉴욕, 국립 디자인 아카데미

안으로 들어갔다가 못내 아쉬워 몇 번이고 되돌아오곤 했다. 그렇게 두
연인이 헤어지지 못하고 아쉬워하는 사이 어느새 날이 밝아 오고 있었
다.

줄리엣 :

로미오, 로미오! 어찌하여 그대는 로미오인가요?

아버지를 부정하고, 그 이름을 버리세요.

아니면 절 사랑한다고 맹세만이라도 해주세요.

그러면 제가 캐풀렛이라는 성을 버리겠어요.

(2막 2장 33-36)

로미오 :

거룩한 천사여, 나도 내 이름이 미워요.

그건 당신의 원수니까. 내 이름을 종이에 적었다면

그걸 갈기갈기 찢어 버리고 말겁니다.

(2막 2장 55-57)

▼ 포이어바흐는 미에 대한 고전주의적 이상과 예술적 완성도를 장려한 아카데미즘 화가 중 한명이다. 그는 우아하고 웅장한 화풍으로 로미오와 줄리엣의 이별 장면을 재현하였다.

로미오를 안고 있는 줄리엣에게서 예수를 품에 안은 성모의 이미지를 엿볼 수 있다.

두 눈을 감고 이별의 아픔을 삭이고 있는 준엄한 표정의 두 연인에게서는 격한 이별의 감정보다는 숭고하게 고양된 이성의 절제를 느끼게 된다.

신고전주의 화풍을 따른 화가답게 감정이나 극적 표현은 자제하고 절제된 슬픔을 표현하고 있다. 하지만 이 그림을 주문한 아돌프 프리드리히 백작은 격정과 열정 없이 어찌 로미오와 줄리엣의 이별을 상상할 수 있겠느냐며 이 그림에 대한 실망감을 표현했다고 한다

발코니의 벽면이 화려하게 조각되어 있다.

▲ 안젤름 포이어바흐, 〈로미오와 줄리엣〉, 1864, 아이제나흐, 튀링거 박물관

로미오가 타고 내려갈 밧줄이 늘어져 있다. 이 밧줄은 로미오와 줄리엣의 이별 장면의 도상에 항상 등장한다.

로미오와 줄리엣은 로렌스 신부의 도움으로 비밀리에 결혼식을
올린다.

비밀 결혼

줄리엣의 집을 나선 로미오는 두 사람의 결혼 문제를 상의하기 위해 바
로 로렌스 신부를 찾았다. 그는 신부님께 자신이 어젯밤 캐풀렛가의 무
도회에서 어떻게 사랑의 화살에 맞았는지 설명하고 그 상대가 캐풀렛가
의 아리따운 따님이라는 것도 말했다. 그리고 아무도 몰래 치러질 두 사
람의 성스러운 혼례식에 주례를 서 달라고 부탁했다. 로미오가 로잘라인
이라는 아가씨 때문에 사랑의 열병을 앓고 있던 것을 잘 아는 신부는 젊
은이들의 사랑이란 마음속에 있지 않고 눈 속에 있다는 말을 실감했다.
그러면서도 이 두 사람의 결합으로 양가의 오랜 반목이 화해될지도 모른
다는 생각에 반가워했다.

그날 오후에 두 사람은 신부님의 암자에서 만났다. 로렌스 신부는 뜨
거운 사랑에 빠진 두 사람에게 서둘러 혼례식을 치러 주었다. 하지만 그
들의 마음속에서 끓고 있는 격렬한 사랑에 대해 염려하는 마음도 컸다.

로렌스 신부:
지구상에 존재하는 것 중 아무리 나쁜 것일지라도
무엇인가 특수한 효험을 세상에 주지 않는 것이 없고,
또 아무리 좋은 것일지라도 올바르게 쓰지 않으면
본성에 어긋나게 악용되기도 하는 법이지.
덕도 잘못 쓰면 악으로 변하고
악도 때로는 훌륭한 일에 쓰일 수 있는 법.
(2막 3장 13-18)

비밀 결혼

하늘에 별이 반짝이는 것으로
보아 밤중인데도 많은 사람들이
무리를 지어 모여 있다.

이것은 베네치아의 종탑으로
베네치아를 상징하는 대표적
건축물이다.

▲ 조지프 말러드 윌리엄 터너, 〈줄리엣과
유모〉, 1836, 개인 소장

▼ 풍경화가 터너는 셰익스피어의 원전을 자신의 상상력으로
재구성하여, 줄리엣을 베로나가 아닌 베네치아의 풍경 속에
배치했다. 당시 화단에서 가장 높은 평가를 받은 장르는
역사화로, 터너는 베네치아의 풍경에 줄리엣과 유모를
삽입함으로써 단순한 풍경화를 역사화로 끌어올렸다.

빛에 몰두했던 그의 풍경화의 전통적인
특징들인 달빛이 만들어 낸 광휘, 형체를
흐려 놓는 대기의 효과 등을 엿볼 수 있다.

베네치아를 관통하는 수로
위에 곤돌라들이 불을
밝히고 떠 있다.

줄리엣은 순결을
나타내는 흰 드레스를
입고 유모와 함께 있다.

살인과 추방

결혼식을 치른 뒤 채 몇 시간이 지나지도 않아 로미오는 줄리엣의 사촌 오빠를 죽이게 된다.

감상 point

〈로미오와 줄리엣〉의 현대판 뮤지컬, 〈웨스트사이드 스토리〉

〈로미오와 줄리엣〉은 연극과 발레를 비롯하여 세상에서 가장 많은 공연의 주제가 된 문학작품이다. 1911년부터 최근까지 무려 30번 이상이나 영화화되기도 하였다. 이 불멸의 고전이 뉴욕의 뒷골목 웨스트사이드를 배경으로 한 뮤지컬로 재탄생한 것이 〈웨스트사이드 스토리〉이다. 레너드 번스타인이 작곡을 한 이 작품은, 1961년 나탈리 우드와 리처드 배이메르 주연으로 영화화되어 제34회 아카데미 영화제에서 작품상, 감독상, 남녀 조연상, 음악상 등을 휩쓸었다.

▶ 에드윈 오스틴 애비, 〈머큐쇼의 죽음〉, 1902, 뉴헤이번, 예일 대학교 미술관, 에드윈 오스틴 애비 기념 컬렉션

결혼식을 마친 뒤 로미오가 광장을 지나가고 있는데, 줄리엣의 사촌 오빠 티볼트와 로미오의 사촌 밴볼리오, 로미오의 친구 머큐쇼가 시비를 벌이고 있었다. 전날 밤 무도회에 로미오가 참석한 것을 모욕적으로 여겼으나 캐풀렛의 저지로 눈감을 수밖에 없었던 티볼트는 로미오를 보자 그 모욕에 보답할 작정으로 덤벼들었다.

이미 줄리엣과 결혼한 로미오는 티볼트가 더 이상 원수가 아닌 한 가족처럼 소중하게 느껴졌으며, 그런 자신의 심정을 토로하고 티볼트를 진정시키려 했다. 그러나 그 까닭을 알지 못하는 머큐쇼는 로미오의 태도를 비굴하다고 여기며 마침내 칼을 빼들었고, 이에 티볼트가 응대했다.

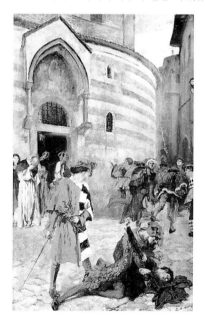

로미오는 두 사람 사이에 끼어들어 결투를 막으려 했으나, 그때 비열한 티볼트가 로미오의 팔 사이로 머큐쇼를 찌르고 달아나 버렸다. 이렇게 절친한 친구가 목숨을 잃자 로미오는 더 이상 이성적으로 판단할 수가 없었다. 그는 자신에게 다가오는 비극적 운명을 예감했다.

잠시 뒤 티볼트가 다시 모습을 나타내자 로미오는 그와 결투를 벌였고, 결국 티볼트는 로미오의 손에

목숨을 잃었다. 이렇게 운명의 노리개가 된 로미오에게 영주는 추방 명령을 내렸다.

한편 결혼식을 마치고 집으로 돌아온 줄리엣은 이 모든 사건을 알지 못한 채 어서 밤이 오기만을 애타게 기다리고 있었다.

줄리엣 :

사랑을 열매 맺게 하는 밤아, 저 태양의 눈을 가려서

남의 입방아와 눈길에서 벗어나 로미오님이 내 품으로

뛰어들 수 있도록 그대의 밤의 장막을 펼쳐라……

(3막 2장 5-8)

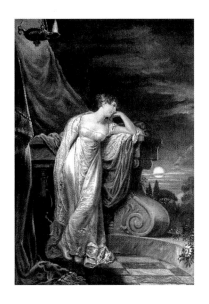

◀ 조지 도우, 〈줄리엣 역의 오닐 양 연구〉, 1816년경, 워싱턴, 폴저 셰익스피어 도서관

▼ 이탈리아 화가이자 조각가인 치프리아니가 그린 어서 밤이 오기를 기원하는 줄리엣의 모습이다.

두 볼에 빨갛게 물들인 홍조에 첫날밤을 기다리는 신부의 수줍음이 엿보인다.

신혼 초야가 빨리 오기를 기다리는 다소 육감적인 장면이나 언뜻 보기에 그녀의 모습은 신성한 성녀와 같다.

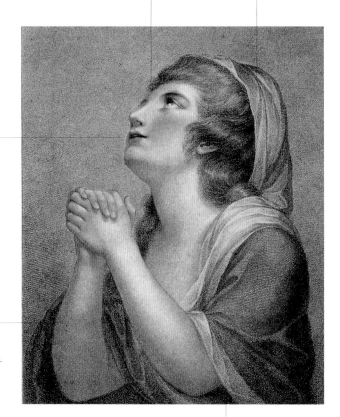

그녀의 입술을 붉게 표현함으로써 성녀 이미지와 차별화를 주고 있다.

꽉 부여잡은 두 손과 하늘을 향한 눈에 간절함이 배어 나온다.

줄리엣의 육체는 풍성하나 얼굴은 앳된 소녀의 모습이다.

▲ 조반니 바티스타 치프리아니가 그린 〈부드러운 밤아, 어서 오너라……〉를 마리아노 보비가 동판화로 제작, 1800년경, 개인 소장

로미오는 베로나를 떠나기 전날 밤에 줄리엣과
첫날밤이자 마지막 밤을 보낸다.

애달픈 첫날밤

로미오와의 첫날밤에 대한 기대로 부푼 줄리엣에게 청천벽력 같은 비보
가 날아들었다. 로미오가 사촌 오빠 티볼트를 살해하고 베로나 시에서
추방 명령을 받았다는 것이었다. 처음에는 사촌 오빠를 죽인 로미오에
대한 원망으로 눈물을 흘리던 줄리엣은, 곧 그 결투에서 티볼트가 아니
라 로미오가 죽었을 상황을 생각하고는 오히려 사촌 오빠가 죽은 것을
다행으로 여기게 되었다.

　　로렌스 신부는 영주가 로미오에게 관대한 판결을 내렸다고 생각했으
나, 정작 로미오에게 줄리엣과의 생이별을 의미하는 추방 명령은 사형보
다 더 무거운 것이었다. 로미오는 신부에게 차라리 독약이든 날카로운
칼이든 목숨을 끊을 방법을 알려 달라고 하는가 하면, 머리칼을 쥐어뜯

으며 자기의 무덤의 길이를
재라며 마루바닥을 뒹굴기
도 했다. 로렌스 신부는 "너
자신을 해치는 건 좋다만,
그래서 너를 생명으로 아는
아내까지도 죽이려는 것이
냐?"라며 나약한 로미오의
태도를 꾸짖었다.

　　그때 줄리엣이 유모 편
으로 자신의 반지를 보내왔
다. 로렌스 신부는 오늘 밤
은 예정대로 줄리엣의 방에
서 보내고 날이 밝기 전에
만토바로 떠나라고 했다. 그

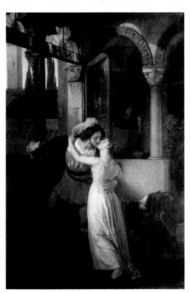

◀ 프란체스코 아예스,
〈로미오와 줄리엣의 마지막
키스〉, 1823, 코모, 빌라
카를로타 호텔

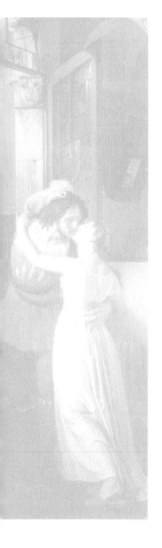

러면 수시로 사람을 보내 소식을 전하고 적당한 때에 두 사람의 결혼 사실을 발표하여 두 집안을 화해시키고 영주의 용서도 얻어내겠노라고 약속했다.

로미오와 줄리엣은 첫날밤이자 마지막 밤을 함께 지새웠다. 두 연인의 안타까운 마음에도 종달새는 무심하게 아침을 알렸다. 로미오를 떠나보내야 하는 아쉬움에 줄리엣은 그것이 아침을 알리는 종달새가 아니라 밤새 지저귀는 나이팅게일 소리라고 우겼다. 로미오는 줄리엣이 원하기만 한다면 자신은 잡혀 죽임을 당하더라도 그녀의 곁에 남아 있겠다고 말했다.

생이별을 앞둔 두 연인의 입에서 나오는 말은 모두가 아름다운 한편의 시와 같았다. 로미오는 "날이 밝아오면 밝아올수록 우리의 슬픔은 어두워져가는구나." 라고 한탄했으며, 줄리엣은 "창문아, 아침을 들여 넣고 나의 생명을 밀어내려무나." 라고 탄식했다. 그렇게 로미오를 떠나보내는 줄리엣의 마음에는 알 수 없는 불안감이 자리 잡고 있었다.

로미오 :

베로나의 성벽 바깥엔 세상이란 없어요.

연옥과 고문, 바로 지옥이 있을 뿐.

……

그건 고문이지 자비가 아닙니다.

천국은 줄리엣이 살고 있는 바로 이곳이지요.

고양이와 개, 생쥐 같은 하찮은 것들도 여기 천국에 살며

줄리엣을 볼 수 있는데, 이 로미오는 못 봅니다.

(3막 3장 17-33)

▼ 아예스는 이 그림과 구도는 거의 비슷하나 두 연인의 작별한 키스 장면을 그린 〈로미오와 줄리엣의 마지막 키스〉(138쪽 참조)를 10년 전에 그린 바 있다.

벽감 위에 놓인
십자가도 엄숙한
분위기를 더해 준다.

낭만주의의
격렬함이 담겨 있는
1823년의 그림보다
훨씬 단순화한 배경
과 절제된 감정이
엄숙한 분위기를
더해 주고 있다.

스테인드글라스의
문양과 창문의
형태도 좀더
절제되고
단순화되었다

로미오가 타고
내려갈 밧줄이
매여 있다.

어두운 배경 속에
수녀와 같은 복장을
한 유모의 모습이
어렴풋이 보인다.
그녀 또한 엄숙한
분위기를 창출하고
있다.

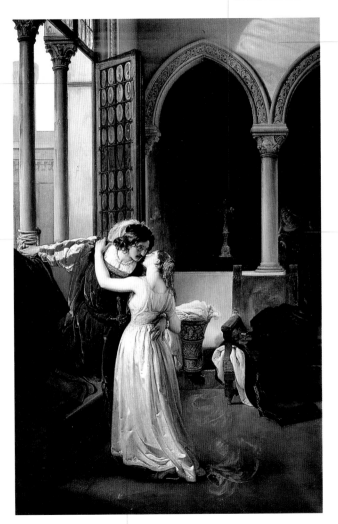

전반적으로 어두운 중세적
배경 속에 두 연인은 빛을
받아 광채를 내고 있다.

▲ 프란체스코 아예스, 〈로미오와 줄리엣의
작별〉, 1833, 밀라노, 개인 소장

애달픈 첫날밤

먹구름이 잔뜩 낀 검은 하늘은 그들의 비극적 결말을 예견하는 듯하다.

로미오와 줄리엣의 얼굴은 마치 고대의 조각상 같다.

로미오의 손짓도 대단히 전통적인 것으로, 그는 태양을 가리키며 "아침이 밝아 오면 올수록 우리의 슬픔은 더욱 어두워지는구나." 라는 대사를 읊조리고 있는 듯하다.

로미오가 타고 내려갈 밧줄이 매어져 있다.

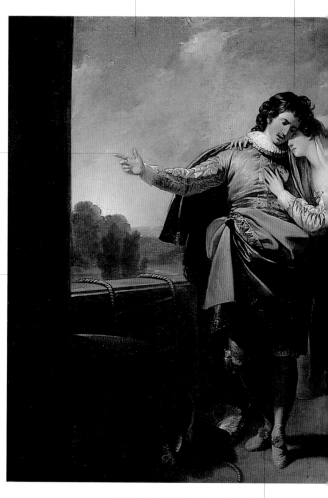

조각같은 형체, 전통적인 제스처, 어두운 색채 등은 모두 신고전주의적 특성이다. 웨스트는 이런 고전적 형식이 지순한 비극적 러브 스토리에 적합한 양식이라고 생각한 듯하다.

▲ 벤저민 웨스트, 〈로미오와 줄리엣〉, 1778, 뉴올리언스, 뉴올리언스 미술관

유모가 불안한 듯 바깥
정세를 살피며 그들을
재촉하고 있다.

로미오를 끌어안은 줄리엣의
몸짓에는 그를 보내기 싫은 그녀의
심경이 잘 표현되어 있다.

줄리엣의 거짓 죽음

패리스 백작과 강제로 결혼식을 치러야 할
지경에 이르자 줄리엣은 가사 상태에 빠지는
약을 마신다.

● 감상 point

로미오와 줄리엣 효과

연인들에게 있어서 부모의
반대나 주위의 장애는
로미오와 줄리엣의 경우처럼
그 사랑을 더 깊게 하는
효과를 낸다는 심리학
용어이다. 미국의 사회
심리학자들이 남녀 커플들을
대상으로 이에 대한 연구를
한 바 있는데, 그 결과
부모의 반대가 강할수록 두
사람간의 사랑이 심화되는
것을 발견했다. 이처럼
부모들이 심하게 반대할수록
오히려 저항이 커지는
현상을 '로미오와 줄리엣
효과'라고 한다.

로미오와의 이별로 수심에 가득 찬 줄리엣에게 또 다른 고통이 기다리고
있었다. 줄리엣의 슬픔의 진정한 원인을 모르는 아버지가 딸이 지나치게
슬픔에 빠져 있는 것을 막고자 패리스 백작과의 결혼을 서두른 것이다.
줄리엣은 로렌스 신부에게 도움을 청했다. 신부님의 오랜 연륜에서 나오
는 슬기로운 해결책을 애원하며, 만약 그런 해결책이 없다면 자결할 수밖
에 없다는 것이었다.

사랑하는 이의 아내로서 순결을 지킬 수만 있다면 어떤 것도 감내하
겠다는 줄리엣의 굳은 의지를 확인한 신부는, 42시간 동안 마치 죽은 것
처럼 가사 상태에 빠지게 하는 물약을 줄리엣에게 건
네주었다. 신부의 계획은 결혼식 전날 밤에 줄
리엣이 그 약을 마시고 결혼을 피한 뒤, 조상
묘지에 묻히게 하는 것이었다. 그러면 로
미오와 자신이 그녀가 깨어날 시간에 묘
지로 가서 기다리고 있다가 그녀가 깨
어나면 로미오와 함께 만토바로 가
게 할 생각이었다.

막상 약을 마시려니 줄리엣
은 두렵기도 하고 온갖 망상이
다 떠올랐다. 그러나 로미오와
의 사랑을 지키기 위해 용기
를 내어 그 약을 마셨다.

▶ 존 페티(1839~93),
〈줄리엣과 로렌스 신부〉,
스트랫퍼드어폰에이번, 왕립
셰익스피어 극단

줄리엣 :

패리스와 결혼하느니 차라리 탑 꼭대기에서

뛰어내리라고 하세요.

아니면 도둑들이 득실거리는 거리를 걸으라거나

뱀들이 우글거리는 곳을 지나가라고 하세요.

으르렁거리는 곰과 함께 매어 두거나

밤에 죽은 자들의 덜거덕거리는 뼈들로 뒤덮인

납골당에 숨겨 두셔도 좋아요.

악취를 풍기는 정강이와 누런색의 턱없는 해골바가지.

내 사랑하는 이의 아내로 깨끗하게 살 수 있다면

두려워하거나 망설임 없이 그런 일을 할 거예요.

(4막 1장 77-88)

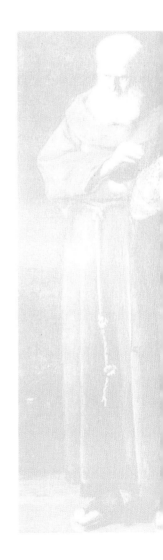

줄리엣의 거짓 죽음

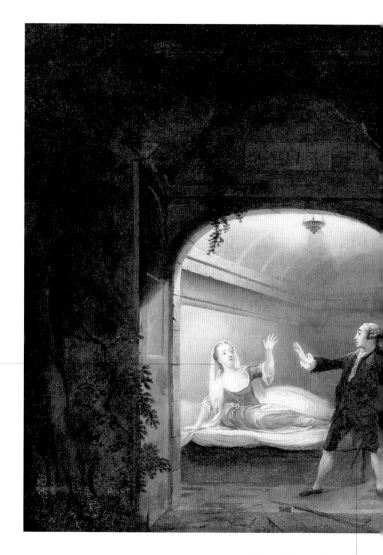

줄리엣은 아직 잠에서 덜
깬 듯한 표정이다.

▲ 벤저민 윌슨, 〈데이비드 개릭이 개작한 1748년의 '로미오와
줄리엣'에서 로미오 역의 데이비드 개릭과 줄리엣 역의 앤
벨러미〉, 1757, 런던, 빅토리아 앨버트 미술관

무덤 안에 환히 불이 밝혀져 있고
패리스 백작을 찌른 로미오의 칼이
아직도 허리에 달려 있는 등 상황
설정에 개연성이 부족한 요소들이 있다.

▼ 이 그림은 데이비드 개릭이 개작한 〈로미오와 줄리엣〉의 공연
장면을 그린 무대화이다. 개릭은 로미오의 첫사랑 로잘라인
부분을 삭제하고, 이 장면에서처럼 로미오의 독약이 효력을
발생하기 전에 줄리엣이 깨어나도록 원전을 수정했다. 윌슨은
두 연인의 짧은 해후의 순간을 화폭에 담았다.

아마 무대 장식 중
하나였던 것으로 보이는
보름달이 휘영청 떠 있다.

줄리엣의 환생을 목격한
로미오는 놀라우면서도
기쁨에 사로잡힌 표정이다.

활짝 열려 있는 무덤의 문 중 오른쪽
문이 뜯겨진 모습이고 문을 뜯는 데
사용된 꼬챙이가 바닥에 뒹굴고 있다.

로미오보다 먼저 줄리엣의 무덤에 와
있던 패리스 백작이 로미오와 결투를
벌이다 칼에 찔려 쓰러져 있다.

두 연인의 비극

● 감상 point
단 7일간의 사랑
죽음까지 불사한 로미오와
줄리엣의 뜨거운 사랑은 단
7일간의 일이었다. 이들은
첫날 무도회에서 만나
사랑을 맹세하고 그 이튿날
결혼을 하며, 그날 오후에
로미오는 줄리엣의 사촌
오빠를 죽여 추방 선고를
받는다. 3일째 되는 날,
로미오는 베로나를 떠나고
줄리엣은 패리스 백작과
결혼식을 올려야 한다는
명령을 받는다. 5일째 되는
날인 결혼식 전날 밤,
줄리엣은 약을 먹고 가사
상태에 빠진다. 6일째 되는
날, 로미오는 줄리엣이 죽은
줄 알고 자살하며, 7일째
되는 날, 잠에서 깬
줄리엣은 로미오를 따라
자결한다.

결혼식 날 아침, 줄리엣을 깨우러 들어간 유모는 소스라치게 놀랐다. 줄리엣의 몸이 싸늘하게 식은 채 사지는 이미 굳어지고 입술에서는 생명의 숨결이 멈추었기 때문이다. 신부의 갑작스런 죽음으로 결혼 잔치를 위해 마련한 모든 것이 장례식용으로 바뀌었다. 결혼 축하 연주는 조종으로 바뀌고, 축가는 장송곡으로, 신부의 꽃은 조화로 바뀌었다.

한편 만토바에서 베로나의 소식만 애타게 기다리고 있는 로미오는 간밤의 기분 좋은 꿈 때문에 한껏 부풀어 있었다. 죽어 있는 자신을 줄리엣이 발견하여 키스로 생명을 불어넣어 주자, 자신이 다시 살아나서 황제가 되는 꿈이었다. 하지만 로미오의 하인 밸더자는 그가 기다리던 반가운 소식 대신, 줄리엣이 죽어 캐풀렛가 묘지에 묻혔다는 청천벽력 같은 소식을 갖고 왔다. 이 소식에 로미오는 다시 한 번 운명을 비난했다. 그는 비방을 다루는 약제사에게 가서 마시면 순식간에 온 혈관에 독이 퍼지는 독약을 구입하고는 줄리엣의 곁에서 잠들기 위해 베로나를 향해 출발했다.

한편 로렌스 신부도 심부름꾼을 시켜 로미오에게 줄리엣의 가짜 죽음을 알려주는 서신을 전달하게 했다. 하지만 심부름꾼은 전염병이 도는 통에 어느 마을에 감금되어 있다가 편지를 로미오에게 전하지도 못한 채 그냥 돌아오고 말았다. 신부의 심부름꾼이 운명의 장난으로 발이 묶이지만 않았더라도, 이 연인들의 이야기가 비극으로 끝맺지는 않았을 것이다.

로미오가 줄리엣의 무덤에 도착했을 때는 어두운 밤이었다. 그 무덤에는 이미 결혼식 당일에 죽음에게 신부를 빼앗긴 패리스 백작이 조문을 와 있었다. 그는 로미오가 줄리엣의 무덤을 열려 하자, 그녀의 오라비를 죽여 그 슬픔 때문에 그녀를 죽이더니 이제 시체에까지 모욕을 주려 하느냐며 그를 체포하려 했다. 줄리엣의 옆에서 생을 마감하려는 자신의

뜻에 방해를 받자 로미오는 패리스와 결투를 벌이다 결국 그를 죽이고
말았다.

　무덤을 열고 줄리엣의 얼굴을 들여다보니 이제 약 기운에서 벗어나
는 줄리엣의 얼굴에는 생기가 돌고 있었다. 죽은 자의 얼굴이라고 할 수
없을 만큼 그녀는 아름다웠다. 로미오는 마지막으로 줄리엣을 포옹하고
입을 맞춘 뒤 독약을 마셨다. 곧 그는 숨을 거두었다.

　로미오 : (독약을 판 노인에게 금을 건네며)
　자, 이 금을 받아요. 이것은 인간의 마음엔 독약보다 더 나쁜 거지요.
　이 사악한 세상에서는 영감이 팔지 않겠다고 하는
　이 독약보다 이것이 더 많은 살인을 하지요.
　그러나 독약을 판 건 내 쪽이고, 영감님은 아무 것도 안 판 것입니다.
　(5막 2장 80-86)

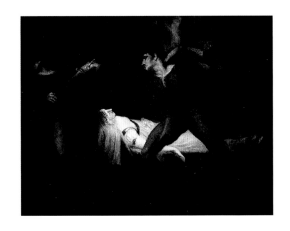

◀ 헨리 퓨젤리, 〈로미오,
　줄리엣의 무덤에서 패리스를
　찌르다〉, 1809년경, 워싱턴,
　폴저 셰익스피어 도서관

두 연인의 비극

막 잠에서 깨어나 아직 사태를 파악하지 못한 줄리엣이 "오, 자애로우신 신부님! 로미오는 어디 있나요?"라고 묻고 있다.

신부가 든 횃불이 만드는 빛과 그림자의 효과가 잘 표현되어 있다. 마치 줄리엣에게 스포트라이트가 켜진 것 같은 효과를 내고 있다.

로렌스 신부가 한발 늦게 삽과 횃불을 들고 무덤 속으로 들어오고 있다. 그의 어두운 표정과 아직 상황을 파악하지 못한 줄리엣의 해맑은 표정이 대비를 이루고 있다.

"로미오, 오, 창백하구나."라는 로렌스 신부의 대사로, 독약을 마시고 쓰러진 로미오의 얼굴이 너무나 창백하게 묘사되어 있다.

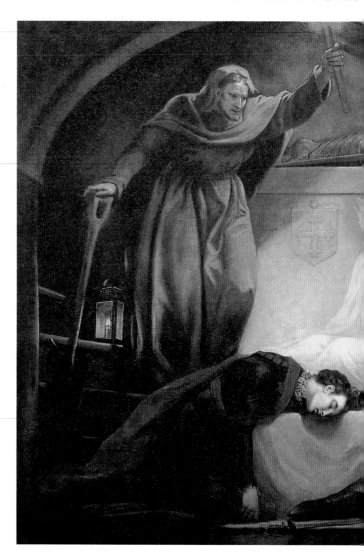

▲ 제임스 노스코트, 〈캐풀렛가의 무덤. 죽은 로미오와 패리스, 줄리엣과 로렌스 신부〉, 1789, 스트래턴 파크, 노스브룩 컬렉션

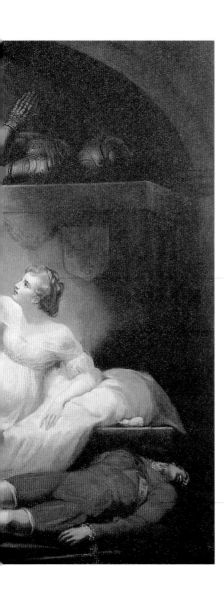

줄리엣의 빨간 입술과 붉게 상기된 얼굴은
"죽음도 당신의 아름다움 앞에서는 오금을 펴지
못했구려. 입술과 뺨에도 아름다움의 깃발은
붉은 빛을 자랑하며 나부끼고 있소."라는
로미오의 대사를 전거로 한 것이다.

로미오와의 결투 끝에 목숨을
잃은 패리스가 쓰러져 있다.

두 집안의 화해

로미오와 줄리엣의 비극적 사랑은 결국 오랜
원수였던 두 집안사람들이 화해를 하도록 만들었다.

● 감상 point
결말에 반드시 질서가
회복되는 셰익스피어의
비극
셰익스피어의 비극에서는
대부분의 주인공들이 모두
죽음에 이른다. 그러나 그런
비극적 결말 뒤에는 항상
새로운 질서의 회복이 있다.
보통 4대 비극의 주인공들은
자신들의 성격적 결함
때문에 파멸하기 때문에,
죽음을 맞이하는 순간
그들이 비극적 인식을 하고
잘못된 것을 바로 잡는
방식으로 질서가 회복된다.
하지만 두 집안의
반목이라는 타고난 운명에
의해 파멸되는 〈로미오와
줄리엣〉에서는, 이 비련의
주인공들이 죽은 뒤에 두
집안의 어른들이 잘못을
뉘우치고 서로 화해를 하는
것으로 질서의 회복이
이루어진다.

▶ 조지프 라이트 오브 더비,
〈무덤 장면: 죽은 로미오와
함께 있는 줄리엣〉,
1786(?)–91, 더비셔, 더비
미술관

로렌스 신부는 불미스런 사태를 두려워하며 서둘러 묘지에 도착했으나,
이미 때는 늦어 있었다. 패리스는 피투성이가 되어 죽어 있고, 로미오는
창백한 모습으로 숨겨 있었다. 사람의 힘으로는 어쩔 수 없는 운명이 모
든 계획을 망쳐놓은 것이다.

이때 줄리엣이 잠에서 깨어났다. 신부는 어서 그곳에서 나가 수녀원으
로 가자고 했다. 하지만 줄리엣은 로미오를 두고 그곳을 떠나려 하지 않
다. 그녀는 사람들이 오는 소리가 들리자 로미오의 단검을 뽑아 가슴을 찌
르고는 로미오의 시체 위에 쓰러져 숨을 거뒀다. 영주와 캐풀렛가, 몬터규
가 사람들이 와서 이 참혹한 비극의 장면을 보았다. 그리고 로렌스 신부로
부터 그들의 비밀 결혼에서 죽음에 이르기까지의 자초지종을 들었다.

비로소 두 집안의 어른들은 자신들의 잘못을 뉘우쳤고, 때늦은 감이

있지만 서로에게 용서를 빌며 악수했다. 몬터규는 순금으로 정숙한 줄리엣의 동상을 만들겠다고 제안했다. 그러자 캐풀렛은 자신도 로미오의 동상을 만들어 줄리엣 상 옆에 세우겠다고 약속했다. 이렇게 세상에서 가장 애절한 사랑 이야기는 두 가문의 화해와 함께 끝을 맺었다.

영주 :

그대 두 사람의 증오에 어떤 천벌이 내려졌는지 보시오.

그 벌로 하늘은 그대들의 자녀들이 서로 사랑하여

죽게 만든 것이오.

(5막 3장 291-92)

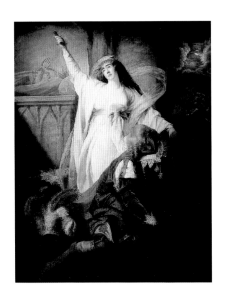

◀ 매튜 윌리엄 피터스,
〈줄리엣의 죽음〉, 1793,
워싱턴, 폴저 셰익스피어
도서관

두 집안의 화해

조카 패리스 백작의 죽음으로 슬픔에 잠겨
있는 공작의 주선 하에 캐풀렛과 몬터규가
서로 화해의 악수를 나누고 있다.

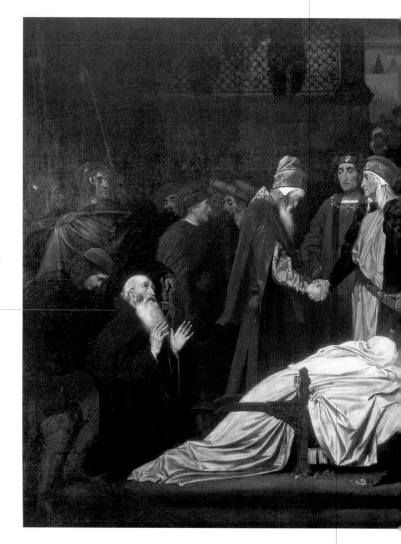

이 모든 계획을 진행했던
로렌스 신부는 자신이
전혀 예상치 못한 결말을
보고는 넋이 나가 있다.

▲ 프레더릭 레이턴 경, 〈몬터규 가와 캐풀렛
가의 화해〉, 1853-55, 디케이터, 아그네스
스콧 대학교

캐풀렛 부인은 비탄에 젖어 딸의 시신
위에 몸을 던져 흐느끼고 있다.

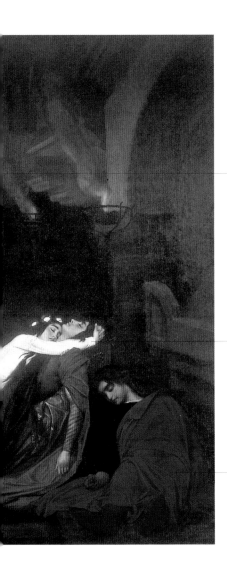

몬터규의 손가락질과 캐퓰렛의
고개 숙인 모습으로 보아
자식들의 이런 비극적 파멸이
자신들 때문임을 자성하는
듯하다.

줄리엣의 새하얀 옷이
전반적으로 어두운 화면에서
시선을 사로잡는다.

너무나 앳되어 원전의 패리스와
왠지 잘 어울리지 않는 패리스
백작이 쓰러져 있다.

안토니와 클레오파트라 Antony and Cleopatra

장군을 사로잡은 여왕 ❖ 여왕을 떠나 로마로
정략결혼 ❖ 새로운 불화 ❖ 악티움 해전 ❖ 패전 후의 갈등
최후의 교전 ❖ 안토니의 자결 ❖ 여왕의 죽음

❖ 작품 개요

배경: 로마 제국과 이집트 알렉산드리아
장르: 사극, 비극
집필연도: 1606-07년경
원전: 토머스 노스가 영역한 플루타르크의 《영웅전》 중
　　　'마르쿠스 안토니우스 전'
특징: 셰익스피어의 작품 가운데 무대화하는 데 가장
　　　어려움이 많은 작품이다. 그 이유는 총 42장에 이르는
　　　많은 장면 변화와 계속되는 전투 장면 때문이다.
　　　농염한 중년의 클레오파트라의 비중이 대단히 큰 것도
　　　이유 중 하나이다.

▶ 존 윌리엄 워터하우스,
　〈클레오파트라〉(부분), 1888,
　개인 소장

장군을 사로잡은 여왕

로마의 대장군이자 삼두정치의 세 집정관 가운데 한 명이었던 안토니는 이집트 여왕 클레오파트라와 사랑에 빠졌다.

● 감상 point

"클레오파트라의 코가 조금만 낮았더라도 인류의 역사는 달라졌을 것이다." 이 말은 저 유명한 프랑스의 철학자이자 수학자인 파스칼이 한 말이다. 이 격언과 함께 클레오파트라는 서구 담론에서 주로 남성을 사로잡는 무서운 매력을 지닌 여성의 대표적 이미지로 굳혀져 왔다. 그런 이미지 속에 로마 제국이 시작되기 직전 로마에 대항해 항전을 벌인 이집트 최후의 파라오라는 그녀의 정치적 입지는 함몰돼 왔다.

로마의 명장 안토니(안토니우스)는 자신의 가정뿐 아니라 로마의 국정도 내팽개친 채, 이집트의 여왕 클레오파트라와 사랑의 환락에 빠져 있었다. 그는 천하를 지배하는 로마의 최고 집권자 가운데 한 명이었지만, 클레오파트라의 품속에서는 그녀의 변덕에 놀아나는 노리개에 불과했다. 클레오파트라는 처음 시도너스 강에서 안토니를 영접하던 날, 화려하고 농염한 자태로 그의 마음을 사로잡았다.

클레오파트라의 품속에서 안토니는 그녀가 마련하는 끝없는 향연에 취해서 밤에는 술잔치로, 낮에는 낮잠으로 시간을 보냈다. 그렇게 밤낮으로 환락에 빠져 자신을 잃고 있는 안토니를 보고 그의 신하들은 개탄했다. 그는 로마에서 온 사자들을 접견하는 것도 마다하고, 또 다른 집정관인 옥타비아누스가 보낸 사신도 물리쳤다. 게다가 자신이 정복한 왕국을 클레오파트라에게 바치곤 했다.

이렇게 종전의 위대한 본성을 잃고 지내다가도 안토니는 문득문득 자신의 마음을 홀리는 요부 클레오파트라에게서 벗어나야 한다는 생각에 빠지곤 했다. 그리고 현재의 타락한 생활을 돌아보며 이런 자신의 삶이 가져올 해악이 두려워지기 시작했다.

이노바버스 :

여왕이 타신 배는 광낸 황금 옥좌처럼
물결 위에서 타는 듯했지.
선미 갑판에는 황금 마루가 깔렸고,
돛은 온통 자줏빛인데,
어찌나 향기를 풍기는지 바람도
그 향기에 취한 듯했지.

노들은 은이었는데,

피리소리에 맞춰 규칙적으로 노를 저으면

갈라지는 물결도 연정에 못 이기는 듯

부지런히 뒤쫓아 왔지.

여왕의 자태는 필설이 무색할 지경이었고,

금실을 엮어 짠 얇은 비단 차일 아래

비스듬히 옥좌에 누워 있는 모습은

비너스의 그림을 능가하는 것이었지.

(2막 2장 191-200)

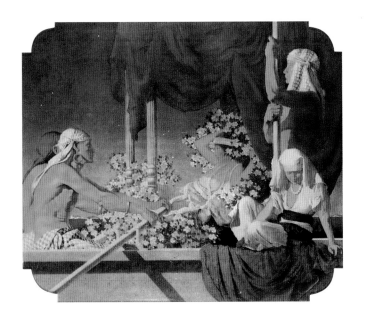

◀ 맥스필드 패리시,
 〈클레오파트라〉, 1917년경,
 뉴욕, 레지스 세러턴 호텔

장군을 사로잡은 여왕

거둬진 장막 사이로 클레오파트라의 호화로운
배와는 대조적인 작은 배에 타고 있던 안토니가
놀란 듯 벌떡 일어서서 그녀를 바라본다

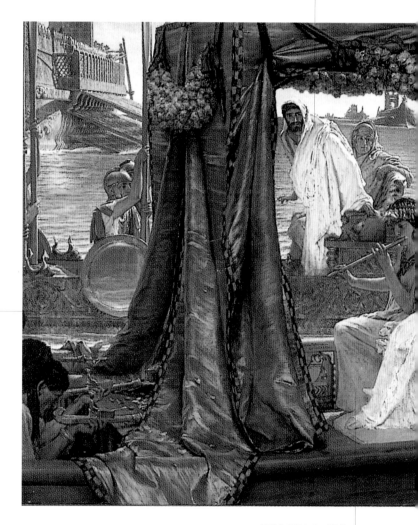

닫집에 쳐진 비단
장막은 금실과
탐스런 장미
송이들로
장식되어 있다.

음악에 맞춰 노를 저었다는
원전에 따라 피리 부는
시녀를 화면에 담고 있다.

▲ 로렌스 알마 타데마, 〈안토니와
　 클레오파트라의 만남〉, 1883, 개인 소장

네덜란드 태생으로 빅토리아 시대를 풍미한 화가인 타데마는
로마 제국의 호사스러움과 퇴폐주의적인 장면을 그린
그림들로 유명하다. 그는 라파엘 전파의 영향을 받아 밝은
색을 많이 사용하고 붓 터치가 가벼운 편이다.

흑인 노예 한 명이
훔쳐 본다.

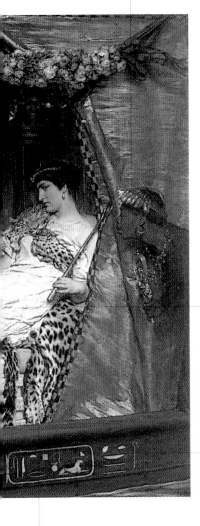

안토니의 부하 이노바버스가 묘사한
클레오파트라의 첫 모습을 충실히
재현하고 있다. 그녀는 이동식 닫집의
금으로 장식된 옥좌에 나른한 듯
비스듬히 앉아 있다.

선체에 이집트의
상형문자가
새겨져 있다.

속이 비칠 듯 얇은 흰색 드레스 위에
호랑이 가죽을 걸치고 있는 그녀의
모습에서 육감적이고 본능적인 성적
매력이 풍겨 나온다.

여왕을 떠나 로마로

아내의 사망 소식을 들은 안토니는
로마로 돌아가게 된다.

감상 Point!

이 극에 등장하는 역사 속
인물들

클레오파트라
(B.C.69~B.C.30):
고대 이집트 프톨레마이오스
왕조의 여왕. 시저의 원조로
잃었던 왕위를 회복하였다.
악티움 해전에서
옥타비아누스에게 패하자
독사가 가슴을 물게 하여
자살하였다.

안토니(안토니우스)
(B.C.82~B.C.30):
고대 로마의 제2회 삼두 정치의
세 집정관 중 한 명이었고
동방을 원정하였다.
클레오파트라와의 연합군으로
악티움 해전에서
옥타비아누스에게 패한 뒤
자결했다.

옥디비아누스(아우구스투스)
(B.C.63~A.D.14):
레피두스, 안토니우스와 삼두
정치를 하다가, 악티움
해전에서 안토니우스를
격파하고 로마 전체의 지배권을
확립하여 로마제국의 초대
황제로 등극했다.

안토니의 아내 풀비아는 죽기 전에 안토니의 동생과 함께 군사를 일으켜 옥타비아누스를 공격했다. 두 사람의 연합군은 결국 옥타비아누스에게 패배하였고, 그 뒷수습을 남겨둔 채 풀비아는 병환으로 세상을 떠났다. 안토니는 로마로 돌아가서 그 수습을 해야만 했다. 게다가 로마는 지금 내란의 위험을 맞고 있었다. 죽은 시저(카이사르)에 의해 제거당한 폼페이우스의 아들이 정부에 불만을 품은 자들의 마음을 끌어 모아 내란을 일으킨 것이었다. 이 긴요한 사태에 빠진 고국을 구하고자 안토니는 클레오파트라에게 떠날 의사를 밝혔다.

하지만 클레오파트라는 떠나려는 안토니를 마음 편히 보내 주지 않았다. 안토니는 사자를 통해 빛나는 진주를 이별의 선물로 여왕에게 보내왔다. 그는 그 진주에 몇 번이고 입을 맞춘 뒤 "비록 이 선물은 하찮은 것이나 앞으로 여왕의 화려한 옥좌에 여러 왕국을 바쳐 동방의 전국토를 발밑에 두게 하겠노라."는 전언을 덧붙였다. 그의 선물이 그녀의 새침한 마음을 달래주긴 했지만, 클레오파트라는 그가 없는 길고 지루한 시간에 몸부림쳤다. 시종들과 함께 이런저런 소일거리를 해보아도 따분할 뿐이었다. 그녀는 격렬한 그리움을 담은 편지를 쉬지 않고 보냈다.

클레오파트라 :
장군님이 지금쯤 어디에 계실 것 같으냐?
서 계실까, 앉아 계실까? 아니, 걷고 계실까?
아니면 말을 타고 계실까? 아, 그 분의 무게를
견디고 있는 말은 참으로 행복하겠구나.

(1막 5장 19-21)

정략결혼

민심을 사로잡은 폼페이우스의 세력은 날로 그 힘이 강화되고 있었으며,
특히 바다를 장악하고 있었다. 그는 로마군에 안토니가 합세하지 않기를
내심 바라고 있었다. 하지만 그의 기대와는 달리, 보다 큰 싸움을 눈앞에
둔 안토니와 옥타비아누스는 그들 사이의 작은 다툼을 묻어 두고 손을
잡기로 했다.

　더 나아가 두 사람의 동맹 관계를 더욱 공고히 하기 위해 안토니는 옥

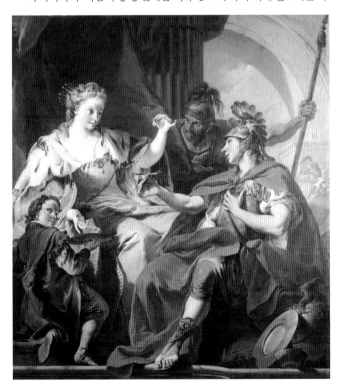

◀ 조반니 바티스타 피토니,
　〈클레오파트라의 내기〉,
　1725-30, 뉴욕, 스탠리 모스
　컬렉션

● 감상 Point!

클레오파트라는 언어 미인?
사람들은 클레오파트라 하면
대단한 미인으로 알고 있다.
그러나 그녀는 작은 키에
뚱뚱한 몸매였으며 입이
크고 코는 매부리코였다고
한다. 하지만 그녀는 10개
국어를 구사하고, 말로
사람들을 사로잡는 탁월한
달변의 소유자였다고 한다.
결국 그녀의 진정한 매력은
지적이고 생동감 있는
뛰어난 화술이었던 것이다.
셰익스피어는
클레오파트라의 대사 속에
그러한 매력을 십분
발산시키고 있다.

타비아누스의 누이 옥타비아와 정략적인 혼인을 맺었다. 옥타비아는 부덕婦德과 교양을 갖춘 조신한 여자였다. 하지만 혼인을 맺고 돌아서는 순간에도 안토니의 마음은 클레오파트라를 향하고 있었다. 그는 '이집트로 돌아가자. 화목을 위해 이 결혼을 했지만 내 기쁨은 동방에 있다.' 라고 생각했다.

한편 이집트에서 안토니의 소식을 애타게 기다리고 있는 클레오파트

▶ 조반니 바티스타 티에폴로,
〈클레오파트라의 연회〉,
1747–50, 베네치아,
라비아 궁

라는 마음의 안정을 찾지 못하고 있었다. 금방 음악을 들려 달라고 하다
가는 그만 두고 당구나 치자고 하고, 또 그것도 금방 그만 두고 낚시나 하
자고 하곤 했다.

　그 때 로마로부터 사절이 도착하였다. 사자의 전갈은 안토니가 옥타
비아누스의 누이 옥타비아와 백년가약을 맺었다는 소식이었다. 이 전갈
을 들은 클레오파트라는 그것이 거짓이라고 말하라며 사자를 때리고 이
리저리 끌고 다니다, 그것으로도 분이 풀리지 않자 칼까지 빼 들었다.

　　폼페이우스 :
　　음탕한 클레오파트라여, 온갖 사랑의 마법으로
　　너의 그 시든 입술을 부드럽게 만들어다오!
　　미모에 마법의 힘과 나아가 색정의 힘까지 합해
　　그 탕아를 술자리에 묶어 놓고 그 자의 뇌까지
　　술기운이 꽉 차게 해다오.
　　(2막 1장 21-24)

　　클레오파트라 :
　　멀리서 음악을 연주하게 하고, 지느러미가 누런
　　물고기나 잡으련다. 고놈들의 미끈미끈한 주둥이가
　　고부라진 낚싯바늘에 걸리면 끌어올리면서
　　한 마리 한 마리를 안토니라 생각하고
　　"하하, 당신은 잡혔어!" 하고 외치겠다.
　　(2막 5장 11-14)

정략결혼

배경 건물이나 기둥에
정교하게 새겨진 조각,
가구 등의 섬세한 세부
장식 등도 로코코적인
특징이다.

로코코 양식에서는
연푸른색의 밝은 하늘이
배경으로 자주 등장한다.

클레오파트라와 안토니가
입고 있는 지나칠 정도로
화려한 의상에서 로코코
양식을 엿볼 수 있다.

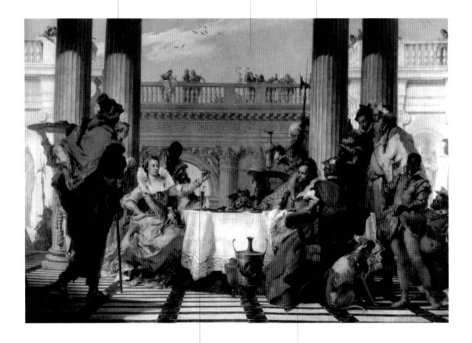

클레오파트라가 술잔에 진주를 넣으려
하고 있다. 이 그림은 클레오파트라가
자신이 달고 있던 커다란 진주 하나를
술잔에 떨어뜨리고 안토니를 위해
건배했다는 일화를 재현한 것이다.

로코코 양식은 어떤 극적 장면이나
격렬한 감정 표현보다는, 이 연회
장면처럼 가볍고 여유로우며 즐거운
순간들을 포착해 낸다.

▲ 조반니 바티스타 티에폴로, 〈안토니와 클레오파트라의
항연〉, 1746-47, 멜버른, 빅토리아 국립미술관

정략결혼에도 불구하고 안토니와 옥타비아누스의 사이는
곧 다시 악화되었다.

새로운 불화

폼페이우스와 로마의 세 집정관은 개전 전에 담판을 벌여 서로 합의를 이루어냈다. 이렇게 내란이 마무리되자 안토니 부대는 로마를 떠나 여러 나라의 정벌에 나섰다. 옥타비아누스는 안토니에게 누이를 따라 보내면서 각별히 부탁을 했다. 그러나 그들의 교착 상태는 오래 가지 못했다. 그들은 서로 협약을 어기고 상대가 약속을 어겼다고 주장했다.

우선 옥타비아누스는 안토니가 원정을 나간 사이 폼페이우스에게 새로이 전쟁을 선포했다. 그리고 폼페이우스와의 전쟁에서 레피두스를 이용하고는 그가 예전에 폼페이우스에게 보냈던 편지를 빌미 삼아 그를 체포했다. 반면 안토니는 자신이 정벌한 여러 나라를 클레오파트라와 그녀의 자식들에게 나누어 주었다. 또한 옥타비아누스에게 삼두정치의 한 사람인 레피두스를 제거하고 그의 재산을 몰수한 것 등을 탄핵했다.

이런 이유들로 양 진영이 전쟁 채비를 하자 남편과 동생의 사이에 낀 옥타비아는 두 사람 사이를 중재하기 위해 옥타비아누스에게 갔다. 옥타비아누스는 누이의 초라한 행차에 분개하면서 음탕한 욕정의 늪에 빠진 안토니의 속셈을 비난했다. 옥타비아누스는 누이를 안토니에게 돌려보내지 않고 그와의 전쟁에 대비했다.

> 옥타비아누스 :
> 당신은 내 몸에서 귀중한 한 부분을 가져가는 거요.
> 날 대하듯 소중히 대해 주시오……
> 고귀하신 안토니 장군, 우리의 우정을 굳게 유지하기 위한
> 교착물로 끼어 있는 부덕이 높은 이 숙녀가
> 우정의 성곽을 깨뜨리는 망치가 되게 하지는 마시오.
> (3막 2장 24~31)

● **감상 Point!**
아리스토텔레스가 말한 삼일치의 법칙과 셰익스피어의 일탈
아리스토텔레스는 그의 유명한 저서 《시학(詩學)》에서 희곡 속의 사건은 다음 세 가지 원칙을 지켜야 내용에 개연성이 생긴다고 했다.

– 시간의 통일 : 하루를 넘지 않을 것
– 장소의 통일 : 한 장소에서 이루어질 것
– 행동의 통일 : 일정한 길이의 하나의 사건일 것

그러나 셰익스피어는 필요에 따라 과감하게 이 원칙에서 벗어났다. 특히 로마 제국과 이집트를 오고 가며 사건이 전개되는 〈안토니와 클레오파트라〉에서 셰익스피어는 삼일치 법칙에서 크게 일탈하고 있다.

▼ 워터하우스는 마치 알마 타데마의 〈안토니와 클레오파트라의 만남〉(160~61쪽 참조)의 세부 그림인 양 착각이 될 정도로 그 그림을 참조하고 있다.

배경의 벽에 이집트식 문양이 조각되어 있다.

타데마의 클레오파트라를 정면에서 바로 본 듯, 표정도 자세도 시선의 각도도 비슷하다. 다만 워터하우스의 클레오파트라의 표정 및 포즈가 좀더 관능적이고 도발적이라 할 수 있다.

금실로 짠 머리끈과 허리끈, 금팔찌, 코브라 모양의 금관은 모두 그녀의 사치와 화려함을 드러낸다.

속살이 비칠 듯 하늘거리는 흰 드레스도 타데마의 그림과 거의 흡사하다. 다만 타데마의 그림에서 어깨에 두르고 있던 호피는 옥좌에 깔려 있다.

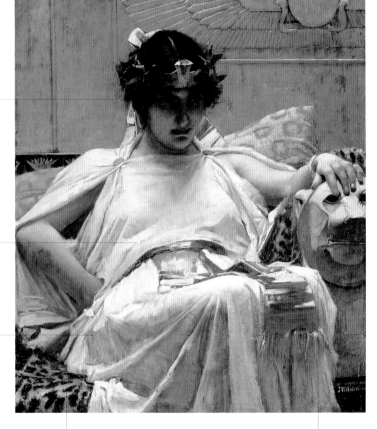

호피 또는 호랑이는 뱀과 함께 클레오파트라의 도상에 자주 등장하는 요소이다. 이것은 그녀의 사치스러움과 위험한 격정을 상징하는 것이다.

옥좌의 장식 조각도 타데마의 그림에 나오는 것과 거의 흡사하다.

▲ 존 윌리엄 워터하우스, 〈클레오파트라〉, 1888, 개인 소장

안토니는 악티움 해전 도중 클레오파트라의 배가 갑자기
뱃머리를 돌리자 그 배를 따라 도망쳤다.

악티움 해전

이집트 진영에서도 한창 전쟁 준비로 분주했다. 그런데 안토니는 클레오
파트라에 휘둘려 충복들의 진언을 귀담아 듣지 않았다. 해전보다는 육전
에 훨씬 강한 군대를 지녔음에도 불구하고, 여왕의 의사에 따라 바다에
서 싸우기로 결정했다. 게다가 클레오파트라는 함께 출전하겠다고 고집
을 피웠다. 안토니의 충신 이노바버스는 싸움터에서 절대적으로 필요한
안토니의 마음과 머리와 시간을 빼앗기게 될 거라면서 그녀의 참전을 반
대했다. 안토니의 부하들은 장군이 모든 작전을 자신의 의지로 세우지
못하고 여자에게 지휘당하고 있는 형편을 개탄했다.

마침내 바다에서 교전이 벌어지고, 이노바버스가 우려하던 일이 발생
하고 말았다. 한창 백중세를 보이는 교전 중에 갑자기 클레오파트라가
뱃머리를 돌려 도망을 치기 시작한 것이다. 그러자 안토니는 전투를 팽
개치고 여왕의 배를 따라 가기 시작했다. 장군의 이런 어이없는 행동에
안토니의 많은 병사들이 그의 곁을 떠났고, 안토니의 편이었던 여러 나
라의 왕과 안토니 휘하의 장군들이 자신들의 군단을 옥타비아누스에게
양도하고 항복했다.

안토니 :

이집트 여왕이여,

그대는 너무나 잘 알고 있었을 것이오.

내 마음이 당신 배의 키에 꽁꽁 묶여 있었기에

내가 끌려갈 수밖에 없었으리란 것을.

내 영혼은 완전히 당신의 종이 되어 당신이 눈짓만 해도

신의 명령도 물리치고 당신이 시키는 대로 하리란 것을.

(3막 11장 56-61)

● **감상 point**

42장이나 되는 장면의
연출은 어떻게?
셰익스피어의 시대의
연극에는 지금처럼 사건이
일어난 장소를 보여주는
무대 배경이 없었다. 대신
등장인물들의 대사를 통해
관객들에게 장소를
알려주었다. 그래서 장면의
변화도 쉬웠고 장소도
자유롭게 바꿀 수 있었다.
그런 특성 때문에 42장이나
되는 장면 변화가 가능했고,
이집트와 로마를 넘나드는
이 극을 우리가 생각하는
것보다 쉽게 연출할 수
있었다.

패전 후의 갈등

옥타비아누스는 클레오파트라에게 안토니를
제거하면 어떤 소망도 다 들어주겠다고 약속했다.

● **감상 Point!**
클레오파트라에 새겨진
오리엔탈리즘
이 극에서 거의 모든
로마인들은 클레오파트라를
"집시", "매춘부", "창녀"라
부르며, 그녀를 대단히
음탕하고 과도한 성욕을
지닌 존재로 해석하고 있다.
지리상의 발견과 신항로
개척이 활발하게 전개되고
있었던 엘리자베스 여왕
시대에 영국에서는 이미
유색인종의 호색성과
야만성, 비정상성을 논하는
담론들이 유포되고 있었다.
서구의 백인들은 자신들의
제국주의적 지배를
정당화하기 위해 자신들을
문명/정상/이성으로
규정짓고, 타자인
유색인종을 이와 대비되는
야만/비정상/감정으로
규정했던 것이다. 이 극의
클레오파트라에서도
성차별적 담론과 함께, 이런
인종차별적 담론이 재현되어
있다.

이제 천하의 절반을 주무르던 안토니는 옥타비아누스에게 머리를 낮춰
강화를 청해야 하는 입장이 되었다. 안토니는 옥타비아누스에게 선처를
구하며, 이집트에서 살 수 있게 허락해 주거나 그것이 안 되면 아테네의
시민으로 어디에서든 숨어 지낼 수 있도록 허락해 달라는 전언을 보냈
다. 클레오파트라도 전언을 보냈다. 옥타비아누스에게 항복할 테니 프톨
레마이오스 왕가의 왕위를 자신의 자식들에게 물려 달라는 내용이었다.

옥타비아누스는 안토니의 청은 단호히 거절했다. 클레오파트라에겐
안토니를 쫓아내거나 그를 제거하면 그녀의 소원대로 해주겠노라는 답
변을 보냈다. 클레오파트라는 자신의 왕관을 옥타비아누스에게 바치고
무릎을 꿇겠다고 말하며, 옥타비아누스의 대리인인 사자에게 자신의 손
에 입을 맞출 영광을 하사했다. 이미 옥타비아누스의 답변에 격분해 있
던 안토니가 이 광경을 보았다. 그는 클레오파트라를 매춘부라 욕하고,
아무 남자에게나 알랑수를 부리는 계집에 속아 부덕한 아내를 로마에 버
려두고 온 것을 후회했다.

그러나 클레오파트라의 놀라운 혀는 이번에도 쉽사리 안토니의 마음
을 돌려놓았다. 그녀는 자신이 진정으로 변심한 것이라면 자기 자신은
물론, 자신의 모든 자식과 이집트의 백성 모두에게 천벌이 내리게 해달라
고 신에게 기원했다. 그녀의 이 한 마디에 용기를 얻은 안토니는 이미 알
렉산드리아를 포위한 옥타비아누스의 군대와 운명을 건 한판 승부를 걸
어 보겠노라고 다짐했다. 그러나 안토니의 충신 이노바버스는 이런 장군
에게서 승전의 의지가 아니라 자포자기하는 자의 모습을 보았다. 그래서
그는 이미 안토니를 버리고 옥타비아누스에게로 도망간 많은 왕과 동료
장수들처럼, 자신의 살 길을 찾아 안토니를 떠나기로 한다.

옥타비아누스 :

여자란 행운의 절정에 있을 때에도 굳세지 못한 법.
하물며 곤란에 빠지면 아무리 순진무구한 처녀라도
거짓되기 마련이지.
(3막 12장 29-31)

안토니 :

내가 당신을 만났을 때 당신은 죽은 시저의
접시 위에 버려진 먹다 남은 차디찬 찌꺼기였소.
아니, 폼페이우스가 남긴 부스러기였지.
그 외에도 세평에는 기록되어 있지 않지만
음탕한 정욕에 몸을 불사른 시간이 얼마나 있었지?
도대체 당신이란 여자는 정절이 무엇인지 짐작은 할지언정
그것이 어떠한 것인지는 분명 알지 못할 것이오.
(3막 13장 116-22)

◀ 〈클레오파트라〉, 대리석,
로마, 바티칸 박물관

최후의 교전

● 감상 point
존 드라이든이 개작한
〈모두가 사랑을 위하여 (All
for Love)〉
신고전주의 문예 사조가
발달했던 18세기 연극
무대에서는 셰익스피어의 원작
대신 드라이든이 쓴 이 작품이
무대를 지배했다. 드라이든은
신고전주의 대가답게 이 극을
아리스토텔레스가 주장한
'삼일치 원칙'을 준수하여
개작하였다. 등장인물도
셰익스피어 원작의 1/3로
줄이고, 시간도 마지막 날 단
하루로 줄였으며, 내용도
안토니와 클레오파트라의
사랑에만 초점을 맞추었다.
그러다 보니 셰익스피어
원작이 지닌 클레오파트라의
복잡한 성격이나 사랑의 세계
vs 정치의 세계, 정욕 vs 이성,
이집트 vs 로마의 대립을 통한
원숙하고 장엄한 스케일은
찾아볼 수가 없게 되었다.

최후의 교전을 앞두고 클레오파트라는 안토니의 갑옷을 몸소 입혀 주었다. 하지만 안토니는 "당신은 내 마음에 갑옷을 입히면 되오." 라고 말했다. 많은 왕과 장수들이 그를 버렸으며 이노바버스마저 그를 버리고 떠났다는 소식에 안토니는 가슴이 저렸다. 안토니는 그가 두고 간 소지품과 함께 하사품까지 보내 주었다. 이노바버스는 그런 안토니를 버리고 변절한 자신을 심히 책망하고, 안토니의 변절자들을 선두에 내세우겠다는 옥타비아누스의 전략을 피하기 위해 스스로 목숨을 끊는다.

그날 육전에서 필사적으로 싸운 안토니의 군대는 대승을 거두었다. 개선한 안토니는 그 벅찬 기쁨을 클레오파트라와 나누고, 다음날 아침 의기충천하여 전장에 나섰다. 그런데 전황을 살펴보러 언덕 위로 올라선 안토니의 눈에 옥타비아누스 군대의 선봉에 서 있는 변절자들이 들어왔다. 순간 안토니는 클레오파트라가 자신을 배신하고 옥타비아누스에게 팔아 넘겼다고 생각했다.

안토니는 배신감에 휩싸여 불같이 날뛰었다. 영문을 모르는 클레오파트라는 금방이라도 자기 목숨을 앗아갈 것 같은 안토니가 두려워 종묘 안에 숨었다. 그리고 안토니 장군의 이름을 부르며 자결했다고 그에게 전하게 했다. 클레오파트라의 이 철없는 거짓말은 너무도 끔찍한 비극을 불러왔다.

안토니 :
그자의 소지품을 보내주게.
부디 그리 해주게.
하나도 남겨 놓지 말고. 부탁일세.
그리고 편지도 써 보내게.

내가 서명할 테니.

잘 가서 잘 지내라고 하게.

앞으로 다시는 주인을 바꾸는 일이 없기를 바란다고 하게.

아, 내 불운이 정직한 사람들마저

부패하게 만드는구나!

(4막 5장 11-17)

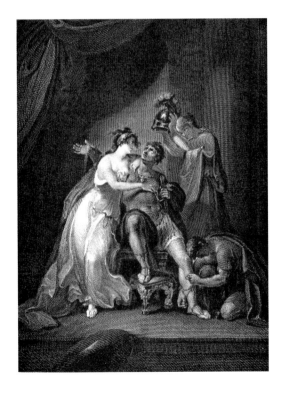

◀ 헨리 트레셤, 〈'안토니와
클레오파트라' 4막 4장, 전투
준비를 하는 안토니〉, 1803,
볼티모어, 존스 홉킨스 대학교
조지 피바디 도서관

▼ 바로크 시대의 프랑스 풍경 화가인 로랭은, 그림이란 숭고한 주제를 담고 있어야 한다는 대중들의 요구에 맞추기 위해 자신의 풍경화에 신, 영웅, 성인을 그려넣었다.

로랭의 관심은 원래 일몰의 수평선이었으나, 그는 이 바다 풍경의 한 모퉁이에 클레오파트라가 타고 온 거대한 호화선을 그려 넣음으로써 그림에 숭고한 주제를 부여한다.

빛이 빚어내는 장엄한 효과에 사로잡혔던 로랭은 이 그림에서도 붉은 노을빛이 대기와 물에 끼치는 효과를 포착하고 있다.

이 그림은 로랭이 1637년에 그린 〈메디치 가의 저택이 있는 항구〉와 그 구조가 거의 흡사하다.

여왕을 실은 쪽배가 항구로 들어오고 있다.

항구에는 클레오파트라의 호화로운 배를 구경하러 나온 사람들로 분주하다.

화면 뒤쪽으로 갈수록 약간 아래쪽으로 경사가 지는 건물 배치와 화면 대부분을 차지하고 있는 거대한 하늘은 로랭 특유의 공간 감각을 보여준다.

▲ 클로드 로랭, 〈타르수스에 정박한 클레오파트라〉, 1642, 파리, 루브르 박물관

안토니는 자결하여 죽어가면서 클레오파트라에게
옥타비아누스의 선처를 받으라고 당부한다.

안토니의 자결

클레오파트라가 자결했다는 보고를 받은 안토니는 자기 삶의 횃불이 꺼졌으니 이젠 자신도 자리에 누워 더 이상 방황하지 않겠다고 다짐했다. 그리고 클레오파트라의 죽음은 "날 정복한 사람은 나 자신 뿐이다."라고 옥타비아누스에게 호언한 것과 같다고 생각했다. 그는 클레오파트라의 용기에 힘입어 자신도 얼른 그녀의 곁으로 가고 싶었다.

그는 충신 이로스를 불러 옥타비아누스의 수치스런 포로가 되지 않도록 자신을 베어 달라고 부탁했다. 그것은 안토니를 찌르는 것이 아니라 옥타비아누스를 부수는 것이라고 하면서 주저하는 이로스를 설득했다. 그래도 차마 한때는 전 세계의 존경을 받았던 그 고귀한 존재를 벨 수 없었던 이로스는 자결하고 말았다. 이로스의 자결을 보고 안토니도 용기를 내어 검으로 자신의 심장을 찔렀다.

바로 그때 클레오파트라가 보낸 사자가 뒤늦게 도착했다. 그녀의 사망 소식이 두려움으로 인해 꾸며낸 거짓말이었음을 안 안토니는 자신을 클레오파트라에게 데려다 달라고 했다. 호위병들은 안토니를 종묘로 모시면서 애통함에 울부짖었다. 죽어가는 안토니를 품에 안은 클레오파트라는 자신들의 비극적인 운명을 애절하게 통탄했다.

안토니는 클레오파트라에게 마지막 부탁을 했다. 옥타비아누스에게 안전과 명예를 의탁하여 목숨을 보존하라는 것이었다. 하지만 클레오파트라는 자신의 확고한 의지를 보여주었다. 마침내 천하의 위대한 군주, 고결한 영웅으로 숭앙받던 안토니는 숨을 거두었다. 클레오파트라는 안토니가 없는 이 세상은 돼지우리와 다를 바 없고 이젠 달빛 아래 경탄할 만한 것은 하나도 없다고 울부짖다 기절하고 말았다.

안토니의 자결

안토니 :

여봐라, 그렇게 슬퍼해서 잔혹한 운명에

광채를 더해주어 우쭐대게 하지 마라.

운명이 우리를 괴롭히러 오면 반가이 맞아라.

그렇게 대수롭지 않게 여기는 듯하는 것이 바로

운명에게 앙갚음을 하는 것이 되느니라.

(4막 14장 135-38)

클레오파트라 :

온갖 행운을 다 거머쥔 옥타비아누스의 오만한 개선식에

장식물이 되어 줄 수는 없어요. 칼에 날이 서고,

독약에 효력이 있고, 독사에게

독 묻은 이빨이 있는 이상 전 안전해요.

(4막 15장 23-26)

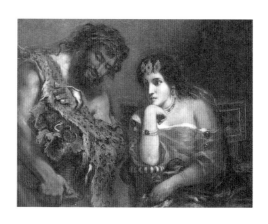

▶ 외젠 들라크루아,
 〈클레오파트라와 농부〉,
 1838, 오클랜드 메모리얼
 아트 센터

여왕의 죽음

클레오파트라는 안토니와의 영원불멸한 사랑을
꿈꾸며 독사에 물려 화려했던 생을 마감한다.

안토니가 자결했다는 소식이 옥타비아누스 진영에 전해졌다. 막상 그의 죽음을 전달받은 옥타비아누스 진영은 오랫동안 갈망해온 숙원이 이루어졌음에도 모두들 애통해 했다. 옥타비아누스는 안토니의 죽음에 절망한 나머지 클레오파트라가 치명적인 일을 저지를까 두려웠다. 그는 클레오파트라를 찾아와 호의적인 대우를 약속했다. 그러나 클레오파트라의 각오는 단호했다. 그녀는 결코 결박을 당해 옥타비아누스 궁전에 끌려가서 부복하지는 않겠다며, 로마의 천민들 앞에 구경거리가 되느니 차라리 이집트의 시궁창이 평화스런 무덤이 될 것이라고 말했다. 또한 그녀는 로마의 발 빠른 희극 배우들이 즉석에서 자기들의 이야기를 즉흥극으로 꾸며 알렉산드리아의 술잔치 장면을 펼칠 거라고 생각했다. 그들은 필시 안토니 장군을 술주정뱅이로 등장시키고, 자신의 역은 빽빽거리는 어린 사내놈이 맡아 창녀 모양으로 분장해서 자신의 위엄을 욕되게 할 것이라고 생각했다.

클레오파트라는 그동안 쉽게 죽는 법을 수없이 연구해 왔다. 그래서 사람을 물어죽여도 고통을 주지 않는다는 나일 강의 뱀을 은밀히 구해오게 하였다. 클레오파트라는 죽기 전에 성장을 하고 왕관까지 써서 위엄을 갖춘 다음, 독사를 가슴에 갖다 대었다.

이렇게 클레오파트라는 안토니와의 영원불멸한 사랑을 꿈꾸며, 화려했으나 질곡이 많았던 삶을 마감했다. 옥타비아누스는 죽은 클레오파트라의 주검을 보며 "여왕을 안토니 장군 곁에 매장해 주리라. 이 세상의 어떤 무덤도 이렇게 고명한 한 쌍을 품고 있지는 않으리라."라고 말했다. 그는 온 군대에 엄숙한 대오를 갖추어 정중하고 훌륭하게 장엄한 장례 의식을 치르라고 명령했다.

감상 Point!

여장 미소년 배우들

셰익스피어 시대에는 여성이 무대에 서는 것이 금지되어 있었다. 그래서 변성기가 되기 이전의 소년들이 여장을 하고 여자 역을 맡았다. 그런 이유로 당대 연극에는 여러 가지 재미있는 특징들이 많았다. 우선 소년 배우들이 중년 부인의 역을 제대로 소화할 수 없기 때문에, 셰익스피어 극에는 아버지는 등장하나 어머니는 거의 등장하지 않는다. 또한 낭만 희극에서는 여자 주인공들이 남장을 하고 나오는 플롯이 많다. 즉 남자 배우가 여자로 나와 다시 그 여자가 남장을 하는 내용을 넣음으로써, 결국 남자 배우가 남자 연기를 하도록 한 것이다. 소년 배우들이 창녀 분장을 하고 자기 역을 할 것이라는 클레오파트라의 대사도 바로 이런 연극사적 특징을 말하는 것이다.

여왕의 죽음

클레오파트라 :

안토니 장군님이 부르시는 소리가 들리는 것 같다.

나의 고귀한 행실을 칭찬하려고

몸을 일으키시는 모습이 눈에 삼삼하구나.

옥타비아누스의 행운을 조롱하시는 소리도 들린다.

신들이 행운을 사람에게 주는 것은

나중에 분노할 구실을 삼기 위한 거라고.

나의 남편이시여. 이제 당신께로 갑니다.

(5막 2장 282-86)

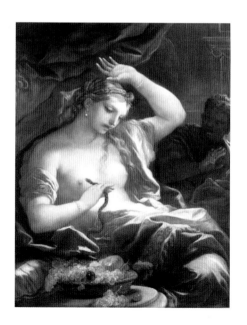

▶ 루카 조르다노,
〈클레오파트라의 죽음〉,
1700년경, 개인 소장

▼ 바로크 풍의 화가인 귀도 레니가 그린
이 그림에서 고전주의적 절제와 바로크적
역동성 및 강렬주의가 함께 엿보인다.

이미 독 기운이 퍼진 듯 여왕은
황홀경에 빠져 있다.

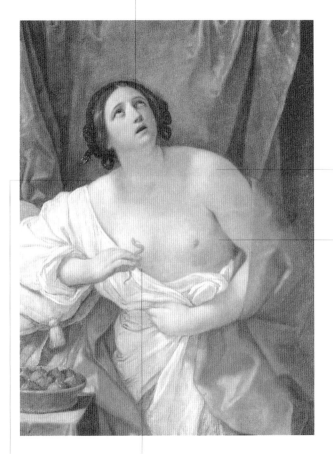

바로크 시대 화가들에게
클레오파트라나
루크레티아, 디도 같은
여인들의 자살은 인기
있는 주제였다. 그 중
레니의 클레오파트라
연작은 클레오파트라의
이미지 가운데 가장
유명한 작품들이다.

여왕의 왼쪽 젖가슴은
완전히 드러나 있고,
오른쪽 젖가슴은 살짝
가려져 있다. 상체가
드러난 여왕의 우윳빛
살결과 붉은 가운이
어두운 배경과 선명하게
대조를 이루고 있다.

풍만한 젖가슴을 뱀이
물고 있다.

여왕의 머리를 뒤로 젖혀 대각선 구도를
취했으며, 가슴을 중심으로 원근법을 사용하여
몸통에 비해 머리를 훨씬 작게 표현한 것은
고전적인 비례에서 벗어난다. 이들은 모두
바로크적 특징이다.

▲ 귀도 레니, 〈클레오파트라〉, 1636–40,
피렌체, 팔라초 피티

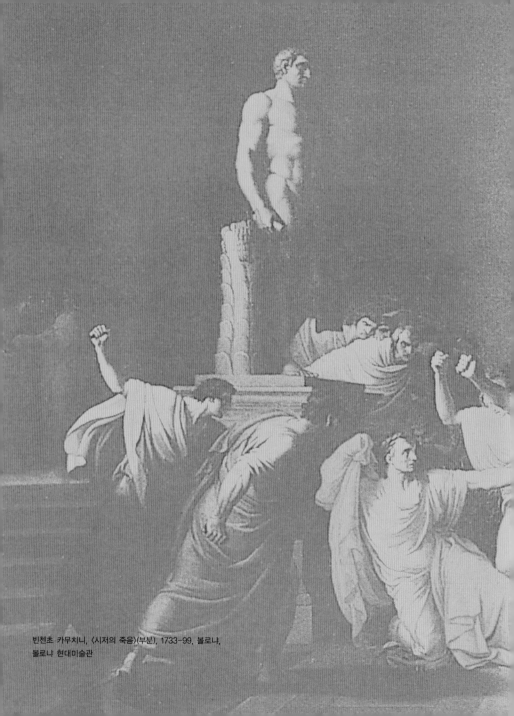

빈첸초 카무치니, 〈시저의 죽음〉(부분), 1733-99, 볼로냐,
볼로냐 현대미술관

Tragedy
그 외의 비극

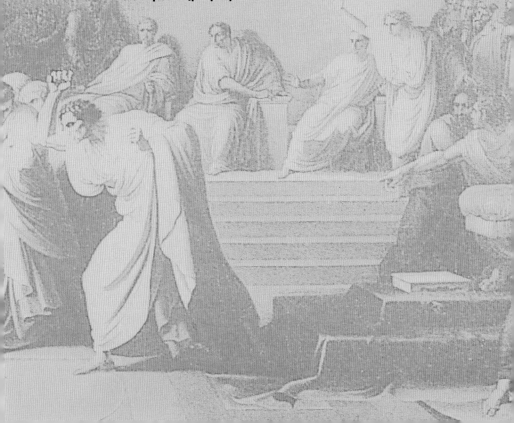

아테네의 타이먼 ■ 인심 좋은 대부호

아테네의 인심 좋은 대부호 타이먼이 지나친 자선과
무분별한 지출로 파산에 이르자 모두가 그를 외면했다.

● **감상 point**
작품개요
배경: 고대 그리스의 아테네
장르: 비극
집필연도:
1605-08년
원전: 토머스 노스가 영역한
플루타르크의
《영웅전》
특징: 셰익스피어의
생전에는 공연된 바가
없는 극이다.

그리스 아테네의 대부호이자 명장이었던 타이먼 공은 유례없이 인심이
좋아 많은 이들에게 베풀기를 좋아했다. 그래서 그의 집에는 늘 수십 명
의 식객들이 모여들었다. 타이먼의 충실한 집사인 플라비우스는 좀더 절
제된 생활을 하지 않으면 위험한 상황이 될 수도 있다고 타이먼에게 조언
을 하였다. 하지만 타이먼은 플라비우스의 충언에 귀를 기울이지 않고
흥청망청한 생활을 계속했다. 결국 가진 재산은 다 날리고 남들에게 줄
선물을 사느라 낸 빚 때문에 타이먼은 파산 지경에 이르렀다.

사람 좋은 타이먼은 다른 사람들도 자기 마음과 같으리라 생각하고
그동안 자신에게 신세를 진 자들에게 사정 얘기를 하면 도와줄 거라고 안
이하게 생각했다. 그러나 그들은 모두들 이런저런 핑계를 대며 도움을
거절했고, 다시는 타이먼의 집에 얼씬도 하지 않았다. 오직 타이먼에게
돈을 꾸어 준 자들만이 빚 독촉을 하러 쉴 새 없이 들락거릴 뿐이었다. 세
상인심에 몹시 분개한 타이먼은 인간에 대해 깊은 혐오감을 갖게 되었
다. 그래서 입고 있던 옷을 모두 벗어던지고 짐승처럼 알몸으로 깊은 숲
으로 들어가 동굴에서 살았다.

> 플라비우스:
> 위대한 타이먼, 고결하고 덕망 있고 고귀한 타이먼!
> 아! 이런 칭찬을 산 재산들이 사라지면
> 이런 칭찬의 숨결들도 사라지게 마련입니다.
> 잔칫상에는 들끓지만 먹을 게 없으면 바로 사라지는
> 이 파리 떼들은 겨울을 알리는
> 바람이 불면 모두 사라지고 맙니다.
>
> (2막 2장 172-74)

세상을 등진 타이먼

인간 혐오에 빠진 타이먼은 끝까지 세상을 등지고 살다 혼자 죽어간다.

어느 날 타이먼은 쟁기로 풀뿌리를 파다가 땅속에 묻혀 있던 엄청난 양의 황금덩어리를 발견했다. 이 황금만 가지면 예전처럼 호사스런 생활도 누릴 수 있을 테고 또다시 많은 사람들이 그의 곁에 꼬일 터였다. 그러나 타이먼은 더 이상 그런 인간 사회에 대한 미련이 없었다. 그래서 그는 일부만 따로 떼어놓고 나머지 황금은 도로 땅에 묻어 버렸다.

그때 타이먼과 의좋게 지내던 아테네 장수 알키비아데스가 그곳을 지나가게 되었다. 그는 위급 시 나라를 지킨 공적은 인정 않고 평화 시 곡식만 축낸다고 자신을 비난하는 아테네 사람들에 분개하여 아테네를 공격하러 가는 길이었다. 타이먼은 그에게 황금 일부를 주어 아테네를 폐허로 만드는 데 써달라고 했다. 그런데 며칠 뒤 충실한 집사 플라비우스가 원로원 의원들과 함께 타이먼을 찾아왔다. 의원들은 타이먼에게 아테네를 공격하고 있는 장수로부터 아테네를 지켜달라고 애원했으나, 그는 요지부동이었다.

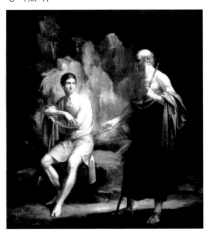

이런 일이 있은 뒤 한 병사가 그를 찾으러 숲속을 뒤졌지만 그는 온데간데없고 해안에서 새로운 무덤 하나를 발견했다. 그 무덤 앞에는 "세상 모든 사람들이 미워한 타이먼, 여기 잠들다."라는 글귀가 새겨진 묘비가 세워져 있었다.

● 감상 point

이 극이 상연되지 못한 이유

이 극은 셰익스피어의 생전에 공연된 기록이 전혀 없다. 그것은 아마도 이 극이 분수에 맞지 않는 관용, 무분별한 낭비, 방탕한 사치 등에 비판적 시각을 분명하게 드러내고 있기 때문일 것이다. 제임스 1세 당대에 많은 귀족들의 생활 방식이 그러했으며, 제임스 1세도 그 중에 한 명이었다. 이 극은 이렇듯 상류 계층의 무책임한 행동에 대한 비난을 담고 있기에 후원자가 없었고 결국 상연되지 못했던 것으로 여겨진다.

◀ 찰스 로버트 레슬리,
〈아테네의 타이먼〉, 1812,
필라델피아, 필라델피아
애서니엄

아테네의 타이먼

아테네를 공격하러 가는 장수 알키비아데스에게도 타이먼은 아테네를 폐허로 만들 자금으로 황금을 나누어준다.

아테네로 진격 중이던 알키비아데스의 부대가 보인다.

▼ 영국 신고전주의의 문을 연 댄스가 전형적인
신고전주의 화풍으로 그린, 타이먼이 방금 캐낸 황금을
창녀인 피르니아와 티만드라에게 던져주는 장면이다.

창녀 피르니아와
티만드라이다.

이들을 외면하는 타이먼의 표정에
인간에 대한 역겨운 혐오감이 잘
표현되어 있다.

방금 황금을 캐낸 삽이 그의
손에 들려 있다.

친지들로부터의 배신감 때문에
인간 혐오에 빠진 타이먼은 의복을
벗어던지고 숲에 칩거하여 야생의
삶을 살고 있다. 그가 걸친 야수의
털가죽이 이를 상징한다.

▲ 너대니얼 댄스, 〈'아테네의 타이먼' 4막 3장〉,
1767년경, 런던, 로열 컬렉션

타이터스 앤드로니커스

몰아닥친 비극

로마의 명장 타이터스 앤드로니커스에게
뜻밖의 비극들이 발생한다.

감상 point
작품개요
배경: 고대 로마
장르: 비극
집필연도: 1593년경
원전: 셰익스피어 이전에
　　　다른 작가가 쓴
　　　〈타이터스
　　　앤드로니커스〉가
　　　있었던 것으로
　　　추정된다.
특징: 초기 비극으로 대단히
　　　잔혹한 유혈 비극이다.

고드족을 정벌하고 많은 전리품을 가지고 개선한 로마의 장군 타이터스 앤드로니커스는 40년간을 전쟁터에서 보내고 25명의 아들 중 21명을 전쟁터에서 잃었다. 이런 전훈 때문에 로마인들은 황제 자리를 놓고 다투고 있는 두 왕자보다는 그를 황제로 추대하고 싶어했다. 하지만 타이터스는 이런 시민들의 추대를 사양하고 선왕의 장남인 새터나이어스를 보위에 오르게 했다.

새터나이어스는 이에 대한 보답으로 타이터스의 외동딸 라비니어를 황후로 맞아들이려 했으나, 이미 라비니어와 정혼을 한 사이인 둘째 왕자 배시에이너스가 그녀를 데리고 도망을 쳤다. 타이터스는 아들들이 라비니어가 배시에이너스와 도망가는 것을 돕자 자신의 명예에 먹칠을 한 데 분노하여 막내아들 뮤시어스를 죽였다.

새터나이어스는 이를 핑계로 라비니어 대신 포로로 잡혀온 고드족의 여왕 타모라를 황후로 맞았다. 타모라는 타이터스가 전쟁에서 숨진 아들들을 위한 위령제의 제물로 자신의 장남을 바친 것에 대한 복수를 시작했다.

> 타이터스:
> 오, 대지여! 나의 이 늙은 눈에서
> 싱싱한 4월의 소낙비보다 많은
> 눈물의 비를 뿌려 그대를 적셔주겠다.
> ……
> 그러니 부디 내 사랑하는 아들들의 피를 마시기를 거부해다오.
> (3막 1장 16-22)

■복수와 비극

타모라는 두 아들들과 함께 타이터스 일가에게 철저히 복수하고,
나락으로 떨어진 타이터스의 반격이 시작된다.

황실 가족과 타이터스의 가족이 사냥을 나간 숲속에서 타모라의 두 아들
은 배시에이너스를 살해하고 라비니어를 강간했다. 그리고는 라비니어
의 입을 막기 위해 혀를 자르고 양 손을 잘라버렸다. 또한 라비니어의 두
오빠를 배시에이너스를 죽인 살인범으로 몰아 사형당하게 하고, 그들의
목숨을 구명해주겠다는 핑계로 타이터스가 자신의 손을 잘라 바치게 했
다. 타이터스의 장남 루시어스에게는 추방령이 내려졌다. 이런 모든 음
모의 뒤에는 음탕한 타모라의 무어인 정부 아론이 있었다. 아론은 타모
라의 정욕을 채워주는 흑인 노예인데, 나중에 타모라가 흑인 아이를 낳
음으로서 곤경에 빠진다.

철저히 파멸당한 타이터스는 고드족을 이끌고 로마로 쳐들어온 아들
루시어스와의 협상을 핑계로 황제 내외를 집으로 초청하여 식사를 대접
한다. 그들 앞에서 타이터스
는 순결을 빼앗긴 라비니어
의 목을 비틀어 죽이고 그들
이 먹은 음식이 타모라의 두
아들의 시체로 만든 것임을
밝힌다. 타이터스가 타모라
를 찔러 죽이자 황제가 타이
터스를 찔러 죽이고 다시 루
시어스가 황제를 죽였다. 간
악한 무어인 아론은 생매장
되었고 로마 시민들은 루시
어스를 황제로 추대하였다.

감상 point
잔혹한 유혈 비극의 유행
르네상스 시대 영국에서는
로마의 비극작가 세네카의
영향으로 잔혹하고 피비린내
나는 복수극이 유행했다.
토머스 키드의 〈스페인
사람의 비극〉, 크리스토퍼
말로우의 〈몰타의 유대인〉과
함께 〈타이터스
앤드로니커스〉가 그 대표적
작품이다.

◀ 토머스 커크, 〈'타이터스
앤드로니커스' 4막 2장,
아론이 갓난 아들을 지키다〉,
1793, 보이델 프린트

줄리어스 시저

■ 시저의 암살

카시우스와 브루투스 일당은 시저가 황제가 되려는
야심을 갖고 있다고 생각하여 그를 암살한다.

● 감상 point
작품개요
배경: 고대 로마
장르: 비극
집필연도: 1599년
원전: 토머스 노스가 영역한
　　　플루타르크의
　　　《영웅전》
특징: 비극 가운데 삽입된
　　　희극적 요소나 사랑
　　　이야기 등 부플롯이
　　　전혀 없이 단일
　　　사건으로 구성되어
　　　있다.

줄리어스 시저(율리우스 카이사르)가 강력한 라이벌이었던 폼페이우스
장군을 물리치고 로마로 입성하자 로마 시민들은 열광했다. 시저의 오랜
부하이자 고결한 브루투스는 시저를 존경하고 사랑했으나, 사람들이 시
저를 왕으로 추대하여 공화정을 무너뜨리려 하는 것을 걱정했다.

　시저 암살 음모를 꾸미고 있던 카시우스 일당은 이런 브루투스의 염
려를 이용하여 그를 역모에 끌어들이려 했다. 카시우스는 시저의 신체적
질병을 들먹거리면서 그렇게 약한 자가 신처럼 여겨지고 있는 것이 이상
하다는 등, 그가 왕위에 등극하도록 보고 있는 것은 자신들의 나약한 의
지 때문이라는 등의 말들을 브루투스에게 했다.

　잠시 후 카스카라는 자가 승리를 축하하는 향연장에서 안토니(안토니
우스)가 시저에게 왕관을 세 번 바치자 시민들이 환호했으나 시저가 세
번 모두 거절했다는 말을 브루투스에게 하였다. 그리고 그때 갑자기 시

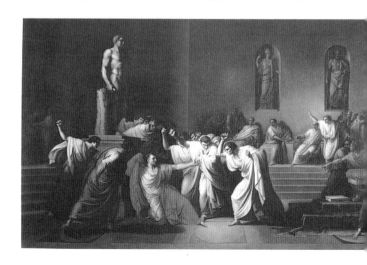

▶ 빈첸초
　카무치니(1771-1844),
　〈시저의 죽음〉, 볼로냐,
　볼로냐 현대미술관

188

저가 발작을 일으켜 사람들 앞에서 쓰러졌다는 말도 하였다. 결국 브루
투스는 카시우스가 내세우는 대의명분이 옳다고 생각하여 시저 암살 음
모에 합류하였다.

시저가 암살되기 전날 밤 날씨가 대재앙을 예고라도 하듯이 몹시 사
나웠다. 시저는 공화당의 자신의 동상 밑에서 암살자들에 둘러싸여 수없
이 많은 칼에 찔렸다. 암살자 가운데서 자신이 그토록 총애하던 브루투
스의 모습을 발견한 시저는 삶에 대한 의지를 버린 채 죽음을 받아들였
다.

브루투스:
만약 시저의 친구가 왜 브루투스가
시저에 대해 역모를 일으켰느냐고 묻는다면
저의 대답은 이렇습니다.
브루투스가 시저를 사랑하지 않은 것이 아니라
로마를 더 사랑한 것이라고.
(3막 2장 20-23)

줄리어스 시저

시저의 의자가
나뒹굴고 있다.

시해자들을
피해 도망가는
자들이 있다.

의사당의 내부가 대단히 웅장하게
묘사되어 있다. 웅장한 대리석
기둥마다 로마 제국의 위용을
자랑하는 문장들이 걸려 있다.

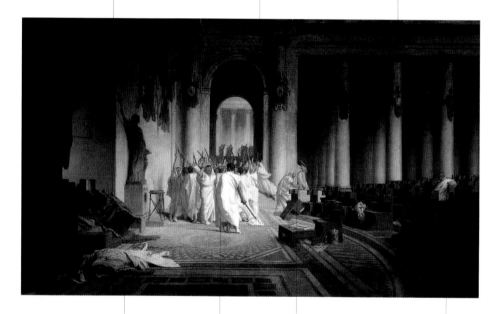

시해자들이 승리의
함성을 지르며
의사당을 떠나고 있다.

한 폭도가
의사당의 의자를
쓰러뜨리고 있다.

시저의 동상 아래 칼에 찔려
핏자국이 선명한 시저의
시체가 쓰러져 있다.

한 사람이 이 엄청난 사건에
괴로운 듯 의사당 의자에 홀로
앉아 고뇌하고 있다.

▲ 장 레옹 제롬, 〈시저의 죽음〉, 1867,
볼티모어, 월터스 미술관

■ 브루투스의 파멸

시저를 암살한 브루투스 일당은 안토니와 옥타비아누스가 이끄는 군대와 싸워
패했다.

너무도 이상적이고 순수한 로마 사랑에서 시저를 암살한 브루투스는 시
저 암살에 대해 당당했다. 그렇기에 시저의 장례식에서 자신의 대의명분
을 자신있게 밝혔을 뿐만 아니라 안토니가 시저를 추모하는 연설을 하도
록 허락해 주었다. 이미 카시우스 등이 암살 전에 안토니를 제거하자고
하였으나, 브루투스는 너무나 많은 피를 흘리는 것은 자신들의 거사를
불명예스럽게 할 수도 있다고 반대했던 터였다.

하지만 안토니는 시저의 추도사에서 로마 시민들의 감성에 호소하였
다. 난자되어 피로 얼룩진 그의 시신을 보여주며 로마 시민들에게 자신
의 사유재산을 나누어주라는 뜻을 담은 시저의 유서를 낭독하였다. 로마
시민들은 그렇게 자비로운 지도자의 죽음에 눈물을 흘리며 분노했다. 두
려움에 사로잡힌 암살자들은 도시 밖으로 도망을 갔다.

안토니는 시저의 양자인 옥타비
아누스와 연합하여 브루투스 일당
과 필리피에서 교전했다. 그들의 공
격에 두려움을 느낀 암살의 주도자
들은 대부분 스스로 목숨을 끊었다.
브루투스 또한 자살했다. 안토니는
브루투스의 주검을 앞에 놓고 다른
이들은 모두 사리사욕 때문에 역모
를 했으나 브루투스만큼은 진정 공
명정대한 정의감과 로마 시민들을
위해 거사를 하였노라고 믿었다. 그
들은 예를 갖춰 브루투스의 장례식
을 거행했다.

감상 point

주인공은 시저가 아니라
브루투스?

이 극의 제목은 〈줄리어스
시저〉이나, 실제 주인공은
그의 암살자 가운데 한 명인
브루투스이다. 즉 이 극은
시저의 암살이라는 역사적
사건보다는, 그 암살을
전후한 인간 브루투스의
심리적 갈등에 초점을
맞추고 있는 것이다. 그는
정의감에 넘치고 남달리
고결한 정치적 이상을
지녔으나, 현실적이지 못한
이상주의 때문에 결국
파멸하고 만다.

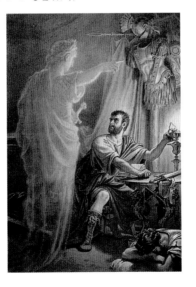

◀ 조지프 노엘 페이턴 경이
그린 〈브루투스와 시저의
유령〉을 동판화로 제작,
《내셔널 셰익스피어》(런던,
1888)에서, 워싱턴, 미국
국회 도서관

코리오레이너스 · ▪거만한 귀족

전쟁 영웅이 된 카이우스 마르티우스는 집정관에 추대되었으나,
오만함과 서민에 대한 무시 때문에 오히려 추방당한다.

● 감상 point
작품개요
배경: 고대 로마
장르: 비극
집필연도: 1607-08년
원전: 토머스 노스가 영역한
　　　플루타르크의
　　　《영웅전》 중 '카이우스
　　　마르티우스
　　　코리오레이너스 전'
특징: 군주제와 공화제를
　　　둘러싼 정치적 논의가
　　　가장 많이 담긴
　　　작품이다.

고대 로마에서 오랫동안 가뭄이 지속되자 시민들이 봉기하였다. 서민들
은 귀족들이 서민들의 삶은 돌보지 않는다고 불평하며 식량 배급가를 자
신들이 정할 권리를 요구하고 나섰다. 그러자 귀족들은 이를 받아들여
서민의 대표인 호민관을 뽑아 정치 참여권을 부여했다. 로마의 귀족 가
운데 서민을 경멸하고 오만하기 짝이 없는 카이우스 마르티우스는 이런
결정에 아주 분노했다.

그런데 이웃 도시 코리올레스에 사는 볼스키 족이 로마를 침공해왔
다. 마르티우스는 볼스키 족의 맹장 아우피디우스와의 결전을 자진하고
나섰다. 마침내 그는 이 도시를 정벌하는 큰 공적을 세워 이를 기념하여
코리오레이너스라는 이름을 얻었다. 로마 시민들은 이 정복자를 대대적
으로 환영하였고 원로원 의원들은 그를 집정관에 추대하였다. 그러나 집

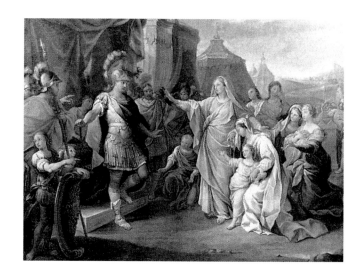

▶ 벤저민 웨스트,
　〈코리오레이너스, 어머니의
　호소에 굴복하다〉, 1792,
　애머스트, 미드 미술관

정관이 되려면 시장 한복판에 서서 자신이 전장에서 입은 상처들을 시민
들에게 보여주며 찬성표를 던져줄 것을 호소해야 하는 관습이 있었다.

　오만한 코리오레이너스의 태도 때문에 호민관 시시니우스와 브루투
스는 시민들을 설득하여 원로원의 결정에 반대하도록 만들었을 뿐만 아
니라 그를 추방할 것을 요구하게 만들었다. 분노한 코리오레이너스는 자
신은 추방당하지 않고 스스로 로마를 떠나버릴 것이라고 말하고 이전의
적수였던 아우피디우스와 동맹을 맺었다.

　　시민1 :
　　흔히들 시민은 가난하고 귀족은 부유하다고 합니다.
　　권력을 지닌 자들이 포식하는 것만으로도
　　우릴 굶주림에서 벗어나게 할 수 있을 겁니다.
　　만약 그들이 먹고 남은 것을 온전할 때만
　　우리에게 주어도 그들이 인간적으로 우리를
　　구원했다고 생각할 것입니다.
　　그러나 그들은 그것도 과분하다고 생각합니다.
　　우리를 괴롭히는 깡마름, 우리의 비참함은 모두
　　그들의 풍요로움을 부각시키기 위한 것입니다.
　　(1막 1장 14-20)

코리오레이너스

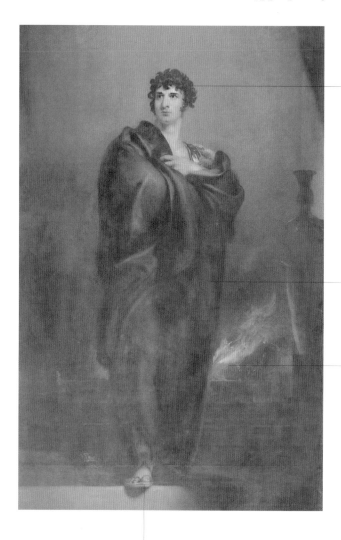

고전주의 스타일로
셰익스피어를 연기한 존
필립 켐블이다.

코리오레이너스가 로마
시민에게 등을 돌린 뒤,
아우피디우스의 집의 난로
앞에서 그를 기다리고 서
있다. 그는 적장이 되어
자기 나라를 공격하려는
것이다.

그의 등 뒤에서 타오르고
있는 난로의 불길은
로마인들에 대한 그의
분노를 상징하기도 한다.

한쪽 발을 앞으로 내민 고전적 자세로
코리오레이너스 특유의 거만함을 잘
담아내고 있다.

▲ 토머스 로렌스 경, 〈코리오레이너스 역의 존
필립 켐블〉, 1798, 런던, 길드홀 미술관

■복수와 파멸

어머니의 설득으로 인해 로마를 정벌하지 않고 안티움으로
돌아간 코리오레이너스는 결국 볼스키족의 칼에 찔려 죽는다.

코리오레이너스가 볼스키족과 함께 로마를 정벌하러 나섰다는 소식에 로
마 사람들은 공포에 사로잡혔다. 로마군은 그들을 저지할 수가 없었다. 이
때 코리오레이너스의 어머니인 볼룸니아가 나서서 가장 고결한 행동은
로마에 자비를 베푸는 것이라고 그를 설득했다. 평소에도 어머니에게만
큼은 순종적이었던 코리오레이너스는 이번에도 어머니의 말에 따랐다.

이들이 로마와 협정을 맺고 안티움으로 돌아가자 그곳 시민들은 코
리오레이너스를 영웅으로 맞았다. 이에 질투를 느낀 아우피디우스는 어
머니의 눈물 몇 방울에 코리오레이너스가 로마를 정복하지 못했다며 코
리오레이너스를 반역자로 몰아세웠다. 이에 분노한 코리오레이너스가
아우피디우스와 볼스키족을 모욕하자 그 자리에 있던 볼스키족 사람들
이 그를 찔러 죽인다. 그리고 아우피디우스는 죽은 코리오레이너스의 시
체를 밟고 섰다. 하지
만 볼스키족 사람들은
곧 코리오레이너스의
고결함을 찬양하며 그
를 위해 장엄한 장례식
을 준비했다.

아우피디우스:
인간의 미덕은
시대의 해석에 따라
달라진다.
(4막 7장 49-50)

◀ 리처드 웨스톨,
〈코리오레이너스를 설득하고
있는 볼룸니아〉, 1800년경,
워싱턴, 폴저 셰익스피어
도서관

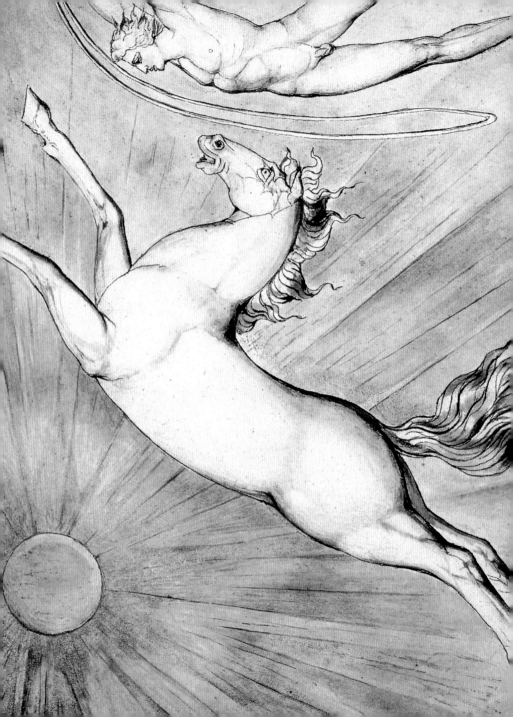

헨리 4세(1, 2부) Henry IV_part 1, part 2

헨 리 4 세 의 고 뇌 ❖ 방 탕 한 왕 자 ❖ 햄 왕 자 의 전 과
반 란 군 의 진 압 ❖ 헨 리 4 세 의 죽 음 ❖ 햄 왕 자 의 즉 위

❖ 작품 개요

배경: 영국
장르: 영국 사극
집필 연도: 1596년 말~1597년 초
원전: 라파엘 홀린셰드의
　　　《영국, 스코틀랜드, 아일랜드의 연대기》
특징: 셰익스피어의 사극 중 희극적 장면이 가장 많이
　　　삽입된 극이다.

▶ 윌리엄 블레이크, 〈"마치 천사가
구름에서 내려오듯"〉(부분),
1809, 런던, 대영 박물관

헨리 4세의 고뇌

왕권 찬탈로 왕위에 오른 헨리 4세의 고뇌는
끊이지 않았다.

● **감상 point**
역사 속 헨리 4세
(1366-1413)
볼링부르크는 아버지가 죽은
뒤 사촌형인 리처드 2세가
아버지의 토지를 몰수하자
이에 분노하여 리처드 2세를
폐위시킨 뒤 의회의 추대를
받아 왕위에 올랐다. 그가
바로 헨리 4세로 랭커스터
왕가의 시조였다. 재위 기간
동안 귀족들의 반란이
잇달았으나 그는 자신의
세력을 강화하는 데
성공했으며, 의회를
존중하여 영국 의회 발달에
크게 기여했다.

리처드 2세를 제거하고 왕위에 오른 헨리 4세는 재위기간 동안 끊임없이
왕권 찬탈에 대한 죄책감으로 괴로워했다. 뿐만 아니라 그 반란의 일등
공신들인 노섬브랜드와 그의 아들 핫스퍼 등의 북방 귀족세력에 늘 위협
을 느끼고 있었다. 그러던 중 일등 공신 가운데 한 명인 모티머가 웨일스
의 영주 글렌다워에게 포로로 잡히는 상황이 벌어졌다. 헨리 4세는 글렌
다워의 딸과 결혼까지 한 모티머 쪽이 배신자라 여기고 몸값을 지불하고
구해오기를 거절했다. 이에 분노한 핫스퍼는 노움턴 전투에서 잡은 포로
들을 왕에게 인도하기를 거부했다.

핫스퍼의 이런 불손함을 왕권에 대한 도전으로 여긴 헨리 4세는 포로
들을 당장 송환하지 않으면 응분의 조치를 취하겠다고 선포했다. 왕권
찬탈의 공신들에 대한 이러한 대우에 분노를 느낀 핫스퍼와 그의 아버지
노섬브랜드, 그의 숙부 우스터는 글렌다워, 모티머와 연합하여 반란을 일

▶ 작자 미상, 〈왕 역할을 하는
폴스태프〉, 1840년경,
워싱턴, 폴저 셰익스피어
도서관

으켰다.

　왕위에 등극한 이후에 끊임없이 반란이 일어나고 있는 불안한 정세 외에도 헨리 4세를 괴롭히는 것이 또 한 가지 있었다. 그것은 장차 왕위를 계승할 첫째 왕자 핼의 방탕하고 문란한 생활이었다.

　　핼 왕자:

　　나는 태양의 흉내를 낼 것이다.

　　천한 먹구름이 그 아름다움을 가리 봐두었다가

　　사람들이 그리워하면 그 더럽고 추한 안개를 뚫고

　　본래의 모습을 드러내 더욱 추앙을 받는 태양 말이다.

　　(1부 1막 2장 194-200)

헨리 4세의 고뇌

자유자재로 자란 천연 숲의 나무들은 대륙 문화에 비해 형식과 규범에서 자유로운 셰익스피어, 나아가 영국의 독특한 문화적 특징을 암시한다고 볼 수 있다.

폴스태프의 표정과 몸동작에 겁에 질려 허둥대는 기색을 잘 담고 있다. 폴스태프와 강도짓을 한 일당들이 놀라 도망가거나 넘어지고 있다.

술주정뱅이인 폴스태프의 상징물인 술잔이 바닥에 나뒹굴고 있다.

얼굴에 가면을 쓴 핼 왕자가 화면 중앙에 배치되어 있다.

포인즈가 핼 왕자와 함께 폴스태프를
공격하고 있다. 원전에서는 포인즈가
폴스태프의 말을 숨기는 것으로 되어
있으나, 스머크는 말을 숨기는 행위와
폴스태프를 공격하는 행위를 한 화면에
담기 위해 포인즈가 아닌 다른 인물이
말을 숨기는 것으로 설정했다.

▲ 로버트 스머크와 조지프 패링턴이 그린 〈'헨리 4세' 1부〉를
 새뮤얼 미디먼이 동판화로 제작, 1797, 샌프란시스코,
 샌프란시스코 미술관

방탕한 왕자

핼 왕자는 거리의 시정잡배와 어울려 온갖 악덕을 일삼았다.

● **감상 point**
폴스태프–셰익스피어의
가장 희극적인 인물

주정뱅이에다 허풍선이인
늙은 기사 폴스태프는
능청맞기 그지없고 재치와
해학이 넘치며, 그의 활력은
대단히 매력적이다. 그는
뛰어난 위트와 유머로
가득찬 인물로, 어둡고
무거운 역사극에 밝고
가벼운 희극적 안도감을
준다. 주제 면에서 볼 때도
그의 역할이나 대사는
왕권과 모반을 둘러싼
용맹과 비겁, 명예 등,
작품의 주제에 대한 뛰어난
풍자와 패러디로 볼 수
있다. 엘리자베스 1세는
폴스태프를 너무 좋아하여
그를 주인공으로 한 극을
셰익스피어에게 주문했다고
한다. 그래서 탄생한 것이
바로 〈윈저의 즐거운
아낙네들〉이다.

▶ 러스킨 스피어, 〈폴스태프
역의 랠프 리처드슨 경의
초상〉, 1865, 런던,
국립 극장

핼 왕자는 저잣거리의 난봉꾼들과 어울려 무절제하고 방탕한 생활을 하고 있었다. 그 무리들은 하나같이 비천하고 저속하며 술과 쾌락에만 빠져 사는 자들이었다. 그 중에는 폴스태프라는 늙은 허풍선이가 있었는데, 술통처럼 뚱뚱한 비곗덩어리인 그는 온갖 악덕을 한 몸에 지닌 자였다. 그는 술과 음식, 여자에 대한 탐욕이 지나쳤으며, 거짓과 사기로 많은 사람들에게서 돈을 갈취했다. 핼 왕자는 이런 무리들과 어울려 강도짓까지 하며 도저히 고귀한 혈통을 지닌 자의 행동이라고 볼 수 없는 짓들을 하고 다녔다.

자신을 향해 반란의 칼을 치켜든 핫스퍼의 위용과는 너무나 대조적인 왕자의 모습을 보면서 헨리 4세는 이런 자식을 통해 하늘이 자신에게 은밀한 징벌을 내리고 있다고 생각했다. 핼 왕자는 자신에 대한 부왕의 걱

정과 근심을 떨쳐내고자 왕과 함께 반란군 진압에 나섰다. 그는 부왕에게 핫스퍼를 능가하는 전과를 올리겠다고 맹세했다. 이것은 핼 왕자가 그동안의 방탕한 생활 때문에 받고 있는 숱한 비난을 딛고 영국의 희망으로 떠오를 수 있는 기회였다.

폴스태프:

카밀레 꽃은 밟으면 밟을수록 더 빨리 자라지만

청춘은 허비하면 할수록 빨리 시들어 버린다.

(1부 2막 4장 393-95)

폴스태프:

자네도 알다시피, 아담은 순진무구한 상황에서도

타락했는데 이 악한 세상에서 가련한 잭 폴스태프가

어찌 하겠는가?

(1부 3막 3장 162-64)

◀ 프레더릭 위키스,
〈폴스태프와 바돌프〉,
1855-57년경, 워싱턴, 폴저
셰익스피어 도서관

방탕한 왕자

왕자와 포인즈의 표정에
폴스태프의 허풍에 대한
유쾌한 조롱이 담겨있다.

스토서드는 인물들의 옷에 대단히 화려한
색채를 사용한 반면, 바탕은 밝은 색으로
단순하게 처리했다.

빨간 코가 도상학적
특징인 바돌프는
동료의 지나친 허풍에
질렸다는 표정을 짓고
있다.

폴스태프 일행 중
한 명은 폴스태프의
거대한 체구에
가려져 발만 보인다.

폴스태프는 칼과 방패를 들고 왕자와
포인즈에게 갯즈힐에서 벌어졌던 결투에
대해 자못 진지하게 설명을 하고 있다.

▲ 토머스 스토서드, 〈갯즈힐에서의 싸움을 묘사하고 있는 폴스태프〉,
1827년경, 워싱턴, 폴저 셰익스피어 도서관

핼 왕자의 전과

슈루즈버리에서 집결한 반란군은 노섬브랜드와 글렌다워의 부대가 합류하지 못했다는 비보를 듣게 되었다. 숙부 우스터는 이에 낙담하나, 명예욕과 만용에 사로잡힌 핫스퍼는 필전을 외쳤다. 이때 우스터 경을 통해 왕은 화친의 뜻을 전했다. 그러나 우스터는 왕의 관대한 제의를 의심하여 핫스퍼에게는 왕이 즉시 전쟁을 시작하고자 한다고 거짓 정보를 전했다. 또한 핼 왕자가 양측의 유혈을 피하기 위해 핫스퍼와 단둘이 결투할 것을 제의했다는 말도 전했다.

드디어 혈전이 시작되었다. 반란군의 용맹스런 장수 더글러스는 여러 차례 왕으로 변장한 가짜 왕들을 처단했다. 그가 마침내 진짜 왕을 만나 목을 베려는 순간, 핼 왕자는 더글러스의 칼에서 왕을 구해내고 이어서 핫스퍼와 치열한 결투를 벌여 결국 그를 처치하는 전과를 세웠다. 비겁하게 전쟁터에서 죽은 척하고 누워 있던 폴스태프는 죽은 핫스퍼를 자신이 처단한 거라고 거짓 주장했다.

우스터 :
폐하는 우리가 키워드렸건만
마치 무정한 갈매기가 참새에게 그러하듯,
우리의 둥지를 억압하고
우리의 먹이로 몸집이 너무도 커져
전하를 사랑하면서도 잡아먹힐까 두려워
폐하 곁에 가까이 다가갈 수 없게 하셨습니다.
(1부 5막 1장 59-64)

감상 point

핼 왕자의 적수로서의
핫스퍼

이 극에서 명예욕과 자만심, 권력욕의 상징인 핫스퍼는, 왕위 계승자이면서도 정치에는 관심이 없고 방탕한 생활만 일삼는 핼 왕자와 대비가 되는 상대역이다.

핫스퍼(Hotspur)란 이름을 분석해보면 '성급한(Hot)', '충동(spur)'이란 뜻으로 그의 성격을 고스란히 드러내고 있다.

셰익스피어는 그를 역사적 기록보다 훨씬 어리게 설정하여 핼 왕자와 비슷한 연배로 제시하고 있다. 극적 효과를 얻기 위해 역사적 사실을 수정 혹은 왜곡한 것으로 보인다.

핼 왕자의 전과

▼ 핫스퍼가 반란 후의 영토 분할을 놓고 이의를
제기하여 글렌다워와 대립하고 있는 장면이다.

젊은 핫스퍼가 오만한
자세로 앉아 있다.
퓨젤리는 그의 오만하고
불같은 성미를 그의 포즈와
표정에 잘 담아내고 있다.

핫스퍼의 숙부
우스터 또한
핫스퍼의 만용을
꾸짖고 있다.

늙은 글렌다워는 핫스퍼의
건방진 언행에 격앙되어
덤벼들려 하고 있다.

검은 개 또한
핫스퍼를 비난하는
듯 찌푸린 표정으로
그를 응시하고 있다

▲ 헨리 퓨젤리, 〈핫스퍼, 글렌다워,
모티머, 우스터의 논쟁〉, 1784,
버밍엄, 버밍엄 미술관

글렌다워의 사위인 모티머가 글렌다워를 제지하는 한편 지도를 가리키며
핫스퍼를 설득하고 있다. 이 그림은 지도를 가리키고 있는 모티머의 긴 팔과
핫스퍼의 지나치게 긴 다리 등에서 대칭과 비례를 무시한 매너리즘의 특징을
보여준다. 하지만 붓 터치의 매끄러운 처리, 명암의 대조 등에서는
고전주의적 특징을 엿볼 수 있다.

반란군의 진압

존 왕자가 이끄는 왕실군은 반란군을 완전히 진압한다.

헨리 4세는 남아 있는 반란 세력인 노섬브랜드와 요크 대주교를 섬멸하기 위해 둘째 아들 존 왕자가 이끄는 왕실군을 출정시켰다. 폴스태프는 모병을 징집하는 임무를 수행하면서 뇌물을 받고 병약하고 굶주린 자들에게만 소집 명령을 내렸다.

한편 요크셔에 모인 반란군 일행에게 노섬브랜드가 병력을 모으지 못하고 스코틀랜드로 후퇴했다는 소식이 전해진다. 의기소침해진 반란군에게 존 왕자는 사신을 보내 화친을 청했다. 그들의 화친 조건을 모두 수용하겠다는 존 왕자의 말을 믿고 반란군은 군대를 해산했다.

그러자 존 왕자는 서약을 파기하고 대주교와 모우브레이를 대역죄로 체포했다. 이로써 왕실군은 존 왕자의 마키아벨리적 전술로 반란군을 완전히 진압하게 되었다. 이런 반가운 소식은 즉시 왕에게 전해졌다. 그러나 왕은 그런 쾌보에도 즐거움을 느끼지 못한 채 자리에 몸져누웠다.

> 대주교:
> 그대, 어리석은 군중들이여. 볼링부르크가
> 왕이 되기 전에는 하늘까지 울리도록
> 열화같은 함성으로 그를 축복하더니,
> 이제는 그대들이 원하던 대로 되자
> 짐승같은 식성을 지닌 그대들은 그에게 물려
> 스스로 토해버리려고 하는구나.
> (2부 1막 3장 91-95)

● 감상 point

사극 속 희극 장면
〈헨리 4세〉 1, 2부는 실제 역사를 토대로 역모와 내란이라는 주제를 다룬 사극이지만, 이 극이 대중적 인기를 누린 이유는 다른 데 있었다. 왕과 귀족들의 권력 다툼이라는 주플롯보다 햄 왕자와 폴스태프 일동이 벌이는 희극적 부플롯이 훨씬 대중들의 흥미를 끌며 인기를 누려왔다.

반란군의 진압

벽에 걸린 위풍당당한 무사의
그림은 징집된 병약한 병사들과
묘한 대비를 이루고 있다.

지방 판사이자 폴스태프의 옛
친구인 섈로우와 그의 조수가
징집을 지켜보고 있다.

폴스태프의 손가락이 신체적으로
징집에 어울리지 않는 자들을
징집하고 있음을 말해준다.

▲ 윌리엄 호가스, 〈신병 징집을 하고 있는
폴스태프〉, 1730, 개인 소장

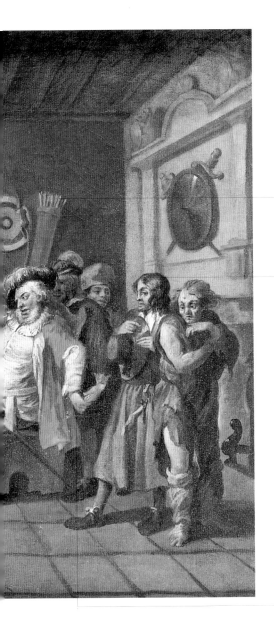

영국적 풍속화의 대가인 호가스는
영국적 무술을 상징하는 활, 화살,
과녁 등을 벽에 그려넣음으로써
영국적 색채를 발산하고 있다.

뇌물을 건넨 자들은
징집에서 제외되었다.

바돌프가 두 명의 징집
대상자에게서 받은 뇌물을
등 뒤에서 폴스태프에게
건네고 있다.

헨리 4세의 죽음

감상 point

핼 왕자의 마키아벨리적 면모

이 극의 초반에 핼 왕자는 폴스태프 일당과 난봉을 부리는 철없는 왕자 행세를 한다. 이런 정치적 연극 속에서 철저히 위장하고 하고 있다가 적절한 시기가 왔을 때 그는 단호한 행동력과 결단력을 보여준다. 그는 왕위에 등극하면서 폴스태프를 냉정히 거부함으로써 국가 정의를 수립하는 통치자로 부각된다. 이런 핼 왕자의 모습에서 마키아벨리적 군주상을 엿볼 수 있다.

헨리 4세가 혼수상태에 빠져 있는 동안 핼 왕자가 왕의 침소에 들었다. 그는 왕이 죽은 줄 알고 옆방에 가서 하염없이 눈물을 흘리며 왕의 머리맡에 놓여 있던 왕관을 자기 머리에 쓰고 있었다. 이때 마침 헨리 4세가 정신이 들었다. 그는 곧 왕관이 사라졌음을 깨달았고 그 왕관을 핼 왕자가 쓰고 있는 것을 보았다. 왕자의 역심을 의심한 헨리 4세는 핼 왕자의 성급한 욕망을 심히 책망하며, 이런 망나니 왕자가 왕위에 오른 후 왕국이 겪게 될 무질서와 혼란을 비탄했다.

이런 왕의 노여움에 핼 왕자는 무릎을 꿇고 진솔하게 자신이 절대 왕의 권력을 탐한 것이 아니었노라고 눈물로 호소했다. 왕자의 진심을 알게 된 헨리 4세는 왕권찬탈에 의한 모든 오명은 자신이 짊어지고 떠날 테니 정당한 왕위 계승자로서 태평성대를 누리라고 기원해주었다. 이에 핼 왕자는 왕권을 보존하기 위해 혼신의 노력을 다하겠다고 약속했다. 그러자 왕은 비로소 불안과 걱정의 연속이었던 자신의 삶을 마치고 편안한 마음으로 임종을 맞이했다.

왕:
운명의 여신은 가난한 자들에게는 식욕을 주되 음식은 주지 않고,
부유한 자들에게는 잔칫상은 주되 식욕을 앗아가버린다.
(2부 4막 4장 105–07)

▶ 로버트 스머크가 그린 〈헨리 4세와 웨일스 왕자〉를 W. C. 윌슨이 동판화로 제작, 1795

▼ 반란군 진영의 바논 경이 핫스퍼에게 핼 왕자의 출중한 모습을 묘사하며, "그의 모습은
마치 하늘에서 천사가 내려와 훌륭한 마술(馬術)로 불타는 페가소스를 마음대로
조종하여 세상을 사로잡는 듯했습니다."라고 말하는 것을 재현한 그림이다.

구름 위에는 머리를 땋은 여자 천사가
큰 책을 펼친 채 비스듬히 누워 왕자의
마술(馬術)을 지켜보고 있다.

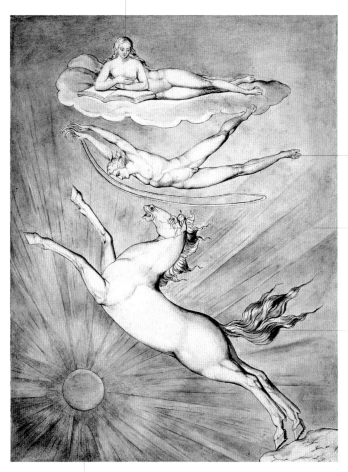

구름에서 막 내린
천사처럼 핼 왕자가
페가수스 위의 상공에
떠 있다.
고삐를 들고 있는
그는 곧 페가수스를
몰아 그의 등에
올라타는 기마 실력을
보여줄 듯하다.

블레이크는 낭만주의
화가다운 상상력을
이용하여 이 장면을
재현했다.

천마 페가수스가
바위에서 뛰어 오르고
있다.

이글거리는 태양이 화면의 절반에 강렬한 빛을
반사하도록 설정한 것은 핼 왕자의 찬란한 모습을
"한여름 날 하늘을 지배하는 태양"에 비유한 바논의
대사를 전거로 한 것이다.

▲ 윌리엄 블레이크, 〈"마치 천사가 구름에서 내려오듯"〉,
1809, 런던, 대영 박물관

핼 왕자의 즉위

왕위에 오른 뒤 핼 왕자는 방탕했던 과거를
청산하고 성군이 되었다.

이렇게 해서 핼 왕자는 헨리 5세로 등극하게 되었다. 많은 이들이 그의
왕위 등극을 우려 속에 지켜보았다. 특히 방탕한 왕자를 벌하고 투옥시
켰던 대법원장의 앞날은 너무도 비관적으로 보였다. 그러나 모두의 예상
과는 달리 왕은 대법원장이 강직하게 정의를 수행했던 것을 치하하며, 앞
으로도 공정히 법을 심판하는 직무를 수행해 줄 것을 요청했다.

한편 폴스태프는 타락한 생활의 동반자였던 핼 왕자가 왕위에 올랐다
는 소식을 듣고 서둘러 그의 대관식 행렬을 보러 왔다. 앞으로 자신이 누
리게 될 권력을 기대하면서 그는 왕에게 다정히 인사를 건넸다. 그러나
왕은 단호하게 그를 친구로 인정하기를 부인하며 그들 일행을 체포했다.

이렇듯 과거 방탕했던 시절을 깨끗이 청산하고 성군의 모습으로 우뚝
선 그는 국회를 소집하고 훌륭한 인재를 등용하며 프랑스 정벌을 준비하
는 등, 국왕으로서의 직무를 훌륭히 수행해갔다.

▶ 아서 해커(1858-1919),
〈헨리 5세 역의 루이스
월러〉,
스트랫퍼드어폰에이번, 왕립
셰익스피어 극단

핼 왕자:

왜 왕관이 아바마마의

머리맡에 놓여 있지?

잠자리 친구로 삼기에는

너무 골치 아픈 것이 아닐까?

잠의 포문들을 활짝 열어 놓아

수많은 날을 뜬 눈으로

새우게 만드는

오, 번쩍이는 불안의 근원이여,

황금의 근심거리여!

(2부 4막 5장 20-24)

▼ 헨리 5세로 즉위한 핼 왕자가 폴스태프에게, "나는 그대를
 모르오, 늙은이. 기도나 하시오. 백발이 성성한데 어찌 어릿광대
 바보짓이오?"라고 말하며 그를 배척하는 장면이다.

감옥에 가두라는 왕의 명령을
이행하기 위해 대법원장이
폴스태프에게 다가가 있다.

배경에 대관식이
치러질 웨스트민스터
사원이 보인다. 왕의
대관식을 축하하는
축포가 터진 듯
연기가 일고 있다.

왕관을 쓴 헨리
5세의 머리
뒤로 휘날리는
깃발이 그의
위용을
강화하고 있다.

폴스태프 뒤로
섈로우, 피스톨,
바돌프가 서 있다.
코가 빨간 자가
바돌프이다.

고개숙인
폴스태프의
모습을 스머크는
대단히
동정적으로
묘사하고 있다.

스머크는 이
그림에서 이
등장인물들이 지닌
유쾌한 희극적
면모는 제거하고
전통적인 역사화의
고상한 분위기를
강조하고 있다.

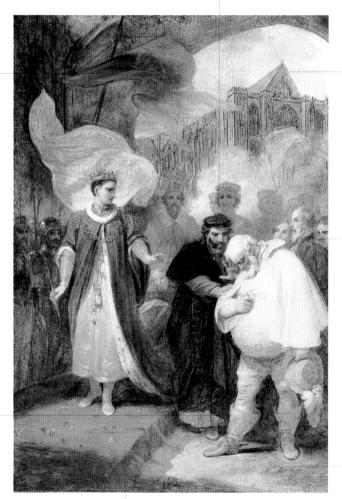

왕은 붉은 천이 깔린 단상 위로
행렬 중이고 그 단상 위에는
꽃들이 던져져 있다.

▲ 로버트 스머크, 〈질책당하는 폴스태프〉, 1795년경,
 워싱턴, 폴저 셰익스피어 도서관

리처드 3세 Richard III

리 처 드 의 권 력 욕 ❖ 두 형 의 죽 음 ❖ 왕 좌 에 오 르 다
두 조 카 의 암 살 ❖ 망 령 들 의 저 주 ❖ 리 처 드 의 몰 락

❖ 작품 개요

배경: 15세기 영국

장르: 영국 사극

집필 연도: 1592-93년

원전: 라파엘 홀린셰드의
《영국, 스코틀랜드, 아일랜드의 연대기》

특징: 〈리처드 2세〉, 〈헨리 6세〉와 함께 장미 전쟁을 다룬
극이다.

▶ 니콜라이 아빌고르, 〈리처드 3세〉(부분),
1787, 오슬로, 노르웨이 국립 미술관

리처드의 권력욕

꼽추 왕자 리처드는 형들을 제거하고 왕위를 차지할
음모를 꾸민다.

영국의 장미 전쟁 중에 랭커스터 집안 출신의 왕 헨리 6세는 요크 공의 아들들인 에드워드, 조지, 리처드에 의해 폐위당했다. 이들은 헨리 6세와 함께 그의 아들이며 왕위 계승자였던 에드워드 왕자까지 살해했다. 그리고 곧 맏형인 에드워드(요크 공의 아들로, 죽은 헨리 6세의 아들 에드워드와 동명이인)가 왕위에 등극해 에드워드 4세가 되었고, 둘째 조지는 클래런스 공작이, 그리고 막내 리처드는 글로스터 공작이 되었다.

그런데 막내 동생이자 왕권 찬탈의 일등 공신 중 한 명인 리처드는 꼽추로 태어나 세상에 대한 분노와 복수심에 사로잡혀 있었다. 권모술수에 대단히 뛰어나고 권력욕도 강했던 리처드는 요크가가 왕권을 차지하고 평화를 누리게 되자 두 형을 죽이고 자신이 왕권을 차지할 계획을 세웠다.

그는 교묘한 방법으로 둘째 형인 클래런스 공작이 왕위 계승자를 죽일 것이라는 예언을 퍼트려 에드워드 4세가 클래런스 공을 런던탑에 투옥시키도록 만든다. 그리고는 탑으로 끌려가는 둘째 형에게 왕의 이런 처사에 분노하는 척하며 자신이 반드시 그를 구해내겠다고 다짐한다. 하지만 그런 위로의 말을 하고 돌아서는 순간 그는 "클래런스의 목숨은 오늘로 끝장이다."라고 혼잣말을 하며 자신의 검은 속셈을 드러낸다.

> 리처드 :
>
> 나는 태어나면서부터
>
> 위선적인 자연에 의해
>
> 용모를 사기 당해 몸의 균형을 박탈당했다.
>
> 그래서 불구의 모습으로, 미숙하게,
>
> 제대로 만들어지지도 않은 채

때도 되기 전에 이 생명의 세계로 떠밀려 나왔다.

……

나는 말을 번지르르 잘 하는 시대를 즐길 만한

바람둥이는 되지 못할 테니

악당이나 되어 이 시대의 하릴없는 즐거움을

증오하기로 결심했다.

(1막 1장 18-31)

◀ 윌리엄 호가스, 〈리처드 3세
 역의 개릭〉, 1745년경,
 리버풀, 워커 미술관

리처드의 권력욕

주먹을 불끈 쥐고 칼을 높이 쳐든 리처드 3세의 얼굴에 두려움과 공포가 역력하다. 적장 리치먼드와 맞닥뜨린 장면을 재현한 듯하다.

▼ 유명한 셰익스피어 배우였던 개릭은 바로 이 리처드 3세 역으로 런던 극단에 데뷔했다.

보통 아무런 배경없이 뒷부분을 어둡게 처리하는 무대 초상화와 달리 보즈워스 들판의 결투 장면을 담고 있다.

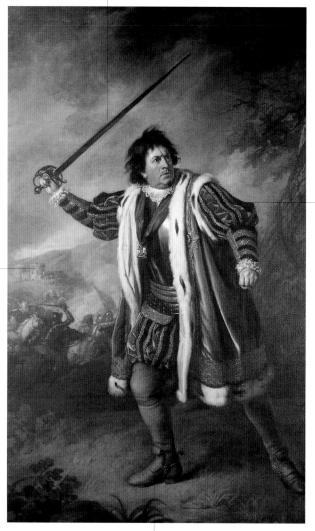

호가스가 그린 개릭 초상화(217쪽 참조)와 비교해 볼 때 색상이나 분위기, 자세 등이 더욱 숭엄하고 고전적이다. 하지만 의상과 목걸이는 거의 비슷하다.

▲ 너대니얼 댄스, 〈리처드 3세 역의 데이비드 개릭〉, 1771, 스트랫퍼드어폰에이번, 스트랫퍼드 시청

원전에서와는 달리 개릭의 신체를 불구로 재현하지 않고 있다.

두 형의 죽음

리처드는 권모술수에 능할 뿐만 아니라 놀라운 달변으로 사람들의 마음
을 움직이는 악한이었다. 그의 놀라운 언변은 죽은 헨리 6세의 아들 에드
워드 왕자의 미망인인 앤 부인을 설득하여 아내로 맞이한 데서 잘 엿볼
수 있다. 에드워드 왕자를 죽인 자는 바로 리처드였으며 앤 부인도 그 사
실을 잘 알고 있어 그에게 온갖 저주를 퍼붓고 있던 터였다.

리처드는 욕설과 저주를 퍼붓는 앤을 설득하여 그 모든 살해의 원인
이 모두 그녀를 향한 사랑 때문인 것으로 믿게 만든다. 결국 앤은 리처드
의 세 치 혀에 넘어가 그의 손에 세상을 떠난 시아버지 헨리 6세의 장례
식 중에 그의 마음을 받아들이게 된다. 하지만 앤은 나중에 남편과 시아
버지처럼 결국 리처드에 의해 살해된다.

리처드는 왕이 중병에 걸렸다는 사실을 알고는 왕권을 장악하기 위
해 자객을 보내 런던탑에 갇혀 있던 둘째 형 클래런스 공작을 암살한다.
곧 에드워드 4세가 세상을 떠나고 왕위 계승을 위해 웨일스에 있는 그의
어린 왕자 에드워드(에드워드 4세의 어린 아들로, 그 아버지와 동명이인)
를 모시러 왕비의 측근들이 웨일스로 떠났다.

• 감상 point
장미전쟁
1455~85년까지 30년 동안
치러진 영국의 내란으로,
플랜태저넷 왕조의 두 집안
랭커스터가와 요크가가 서로
왕위 계승권을 주장하며
유혈 분쟁을 벌였다.
장미전쟁이라는 이름은
랭커스터가가 붉은 장미를,
요크가가 흰 장미를 각각
상징으로 삼은 것에서
유래한 것이다.

브라큰베리 :

군주들은 그들의 명예를 위한 작위만 가졌을 뿐

겉으로 보이는 그 명예를 위해 속으로는 고뇌를 겪는다.

만져볼 수 없는 온갖 환상 때문에

그들은 종종 불안한 근심걱정을 하게 된다.

그러나 작위를 지닌 자들과 무명의 이름을 지닌 자 사이에는

겉으로 보이는 명예를 빼고는 다른 것은 아무 것도 없다.

(1막 4장 78-83)

두 형의 죽음

앤 부인의 꽉 쥔 주먹에서
시아버지와 남편을 죽인 리처드에
대한 혐오감이 배어 나온다.

장례 행렬에 맞게 다른
사람들은 모두 검은 상복을
입고 미늘창을 들고 있다.

창백한 얼굴의 앤 부인은 행렬을 따라 힘없이 걷고
있다. 잠시 뒤에는 리처드의 달변에 넘어가 그의
청혼을 받아들이게 되지만, 지금 이 장면에서는
리처드를 외면하려는 그녀의 심정이 나타난다.

그의 칼에는 아직도
핏자국이 선명하다.

장례식 행렬에 어울리지
않는 화려한 차림으로
보아 리처드의 측근으로
보인다.

화면 전체를 차지하고 있는 검은 상복과 리처드의 진홍색
의상이 극적 대비를 이루어 강렬하게 시선을 사로잡는다.
리처드는 원전에 묘사된 대로 꼽추로 재현되어 있다.

▲ 에드윈 오스틴 애비, 〈글로스터 공작 리처드와
 앤 부인〉, 1896, 뉴헤이번, 예일 대학교 미술관,
 에드윈 오스틴 애비 기념 컬렉션

왕좌에 오르다

리처드는 버킹엄 등이 동원한 백성들의 청원을 빌미삼아 마지못한 듯 왕위에 오른다.

● **감상 point**
리처드 3세의 연극성
이 장면에서 리처드와
버킹엄은 에드워드 4세를
비도덕적이고 성적 편력을
지닌 자로 몰아세우고,
리처드는 이와 대조적으로
신심이 깊고 경건한
모습으로 연기를 한다. 이런
리처드의 연극성은
"성자처럼 보이면서 악마의
역할을 수행한다."(1막 3장
368)는 그의 대사를
통해서도 알 수 있듯이,
달변과 함께 그의 주요
권모술수 가운데 하나이다.

리처드와 그의 심복 버킹엄은 어린 에드워드 왕자를 모시러 떠난 왕비의 측근들을 체포한 뒤, 에드워드 왕자와 그의 동생인 어린 요크 공작을 런던탑에 감금했다. 그러면서 리처드는 그것이 모두 그들의 안위를 위해서라고 거짓말을 했다. 아무것도 모르는 어린 조카들은 삼촌만 믿고 죽음의 소굴로 들어갔다. 그 소식을 전해들은 엘리자베스 왕비는 생명의 위협을 느껴 피신했다.

왕자들을 런던탑에 유폐시킨 리처드는 숙적들에게 하나하나 올가미를 씌워 죽음으로 몰고 갔다. 우선 리처드가 왕이 되는 걸 보느니 차라리 죽는 것이 낫다고 말한 헤이스팅스가 살해당했고, 엘리자베스 왕비의 남자 형제와 전 남편의 자식들도 차례로 숙청됐다. 그리고는 사생활이 문란했던 에드워드 4세의 흠을 내세워 왕자들이 평민 출생의 사생아일지도 모른다는 주장을 제기했다. 리처드 일당의 교묘한 권모술수에 의해 런던 시장을 비롯한 일부 무리들이 리처드만이 합당한 왕위 계승자이니 왕권을 받아들여 달라고 소청을 하게 되었다.

리처드는 시장과 시민들이 그에게 왕위 등극을 청하러 왔을 때 두 신부를 대동하고 손에는 기도서를 들고 있었다. 그리고는 사악한 심성과 잔악한 음모를 감춘 채, 마치 거룩한 명상과 기도에 빠져 경건한 생활을 영위하는 척 연극을 했다. 몇 차례 거절 의사를 표명하던 리처드는 국민의 소망 때문에 마지못한 듯 리처드 3세로서 왕위에 오른다.

버킹엄:

시장이 곧 올 겁니다.

근심이 있는 척 하십시오.

강력하게 요청하지 않으면

아무 말씀 하지 마시고
손에는 기도서를 들고,
양쪽에 신부를 거느리고 나타나십시오.
그에 맞게 거룩한 성가를 마련하겠습니다.
저희의 소청에
쉽사리 응하지 마시고 안 된다고
거부하면서도 받아들이는
처녀처럼 연기하시면 됩니다.
(3막 7장 44-50)

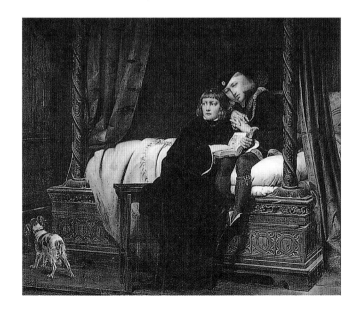

◀ 폴 들라로슈, 〈런던 탑에
 갇힌 에드워드 5세와 요크
 공작〉, 1831, 파리, 루브르
 박물관

왕좌에 오르다

▼ 리처드는 형 에드워드 4세가 죽고 어린 조카가 왕위 계승자로 책봉되자 두 왕자들을 런던탑에 가둔다.

에드워드 왕자의 동생인 요크 공작, 리처드이다.

에드워드 4세가 죽으면서 에드워드 5세로 책봉된 에드워드 왕자이다.

어둡고 음침한 탑에 갇힌 두 왕자는 서로 손을 꼭 잡고 있다. 이들은 곧 잔인한 삼촌에 의해 암살될 운명을 감지라도 한 듯 겁에 질려 있다.

▲ 존 에버렛 밀레이 경, 〈런던탑에 갇힌 왕자들〉(부분), 1878, 런던, 런던 대학교

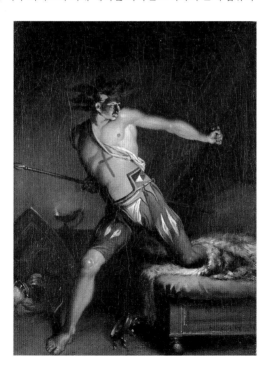

리처드는 왕위에 오른 뒤에도 권좌를 굳건히 하기 위해 자객을 보내 어린 두 조카를 암살한다.

두 조카의 암살

리처드를 도와 그를 왕위에까지 오르게 만든 버킹엄에게, 리처드는 런던 탑에 가둔 어린 두 왕자를 살해할 것을 종용했다. 버킹엄이 이미 왕위에 올랐는데 그렇게까지 할 필요가 있는지 반문하자 리처드는 그의 충심을 의심했다. 버킹엄은 리처드에게 왕권 찬탈 후에 받기로 약속했던 자신의 영토를 요구했다. 그러나 이미 리처드의 눈 밖에 난 버킹엄은 자신의 공에 대한 보상은커녕 신변의 위협을 느끼는 처지가 되었다. 그러자 그는 리처드의 곁을 떠나 리처드의 적대 세력인 리치먼드 백작의 군에 합류하

● 감상 point

마키아벨리적 군주
리처드는 왕권에 대한 야심을 채우기 위해 형제와 어린 조카들까지 살해한다. 그런 그의 모습은 '군주란 사자의 폭력과 여우의 간사함을 갖추어야 한다, 목적을 위해서는 그 어떤 악랄한 수단도 정당화 된다'는, 다소 악의적으로 해석된 마키아벨리의 군주 이미지와 딱 맞아떨어진다.

◀ 니콜라이 아빌고르, 〈리처드 3세〉, 1787, 오슬로, 노르웨이 국립 미술관

였다. 이미 많은 고관대작들이 리처드 3세의 폭정을 피해 리치먼드에 합류한 터였다.

결국 리처드는 자객을 보내 어린 조카들을 암살했다. 그는 또 다른 정치적 목적을 위해 앤 왕비도 암살했다. 이는 왕권을 확고히 하기 위해 죽

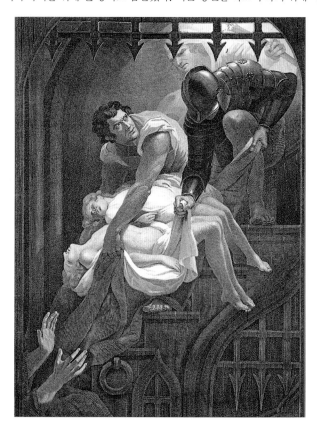

▶ 제임스 노스코트가 그린
〈런던 탑의 왕자들의 매장〉을
동판화로 제작, 1795,
워싱턴, 미국 국회 도서관

은 에드워드 4세의 딸 엘리자베스(어머니인 엘리자베스 왕비와 동명이
인)와 결혼하기 위해서였다. 리처드는 또다시 놀라운 궤변으로 엘리자베
스 왕비를 설득하여, 자신의 어린 아들들과 형제들을 죽인 리처드와 자신
의 딸의 결혼을 주선하도록 만든다.

리처드 :

나는 형님의 딸과 결혼해야만 한다. 그렇지 않으면

나의 왕국은 깨지기 쉬운 유리 위에 세운 것이 된다.

그녀의 형제들을 죽이고 나서 그녀와 결혼하자.

불안한 쟁취법이구나! 그러나 나는 이미 너무 많은 피를 흘려

죄가 죄를 낳는구나.

(4막 2장 60-64)

엘리자베스 :

아, 하나님. 당신은 그렇게 순한 어린 양들을 버리시어

그들을 늑대의 내장 속에 던져 주었습니다.

그런 행위가 자행될 때 당신은 잠자코 있었단 말입니까?

(4막 4장 22-24)

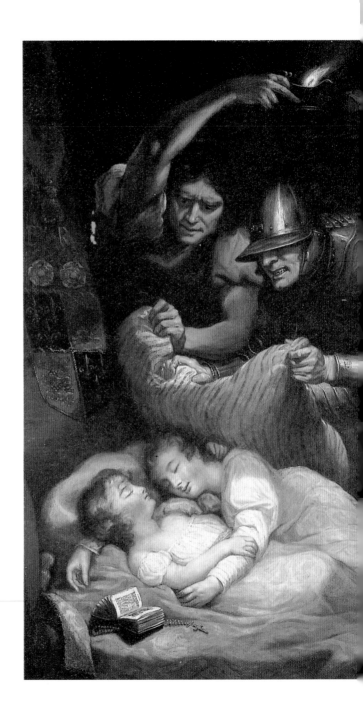

"머리맡에는 한 권의
기도서가 있었다."는
원전을 바탕으로 성경과
십자가 목걸이가 옆에
놓여 있다.

이 두 사람은 티렐이 고용한
자객 다이턴과 포레스트이다.
자객이 들고 있는 촛불이 잠든
왕자들을 비추고, 뒤에 걸려
있는 십자가에 못박힌 예수상을
드러내 보여준다.

자객은 차마 자신이 저지를 잔인한
짓을 못 보겠다는 듯 투구로 눈을
가리고, 결심을 다지기라도 하듯
이를 악물고 있다.

자객의 차가운 철갑옷과 두 왕자를 감싼
부드러운 천이 대조를 이루고, 두 왕자를
둘러싼 밝고 온화한 색상과 자객들을 둘러싼
어둡고 차가운 색상이 대조를 이루고 있다.

"대리석처럼 하얀 팔을 서로 감고 누워
있었다."는 원전대로 서로 부둥켜안고 잠든 두
왕자는 순수하고 신성한 아기 천사들의
이미지로 재현되었다. 어린 왕자들의 붉고
생동감있는 뺨과 입술은, 잠시 후 이런 생기가
사라질 상황에 대해 강한 연민을 불러온다.

▲ 제임스 노스코트, 〈런던탑에 갇힌
왕자들의 살해〉, 1805, 개인 소장

망령들의 저주

리치먼드 반란군과 대적하기 위해 보즈워스에 진을 친
리처드 앞에 그에게 희생된 자들의 망령이 나타난다.

감상 point

맥베스와 리처드 3세

〈맥베스〉와 〈리처드 3세〉는
권력욕에 사로잡힌 주인공의
유혈에 의한 왕권 찬탈과 그
뒤에 이어지는 피의 숙청,
희생된 망령들의 등장과
주인공의 파멸 등 아주
유사점이 많은 작품이다.
결국 초기에 쓰인 사극
〈리처드 3세〉는 완숙기에
쓰인 비극 〈맥베스〉의
원형이 되는 셈이다. 다만
리처드 3세는 맥베스가
보여주는 내적 고뇌와
갈등을 지니지 못해 심리적
복잡성과 깊이가 떨어지는
단순한 악한에 그침으로써
초기 극의 한계를 보여준다.

리치먼드 세력이 점점 커지고 있으며 전국 곳곳에서 지방 토후 세력들이
리처드에 대항하는 반군을 일으키고 있다는 보고들이 줄을 이었다. 마침
내 리치먼드 백작의 대군이 밀퍼드에 상륙했다는 보고와 함께, 리처드를
배신하고 리치먼드 세력에 합류했던 버킹엄 공작이 체포되었다는 보고
도 들어왔다. 리처드와 함께 많은 무고한 자들을 도살했던 버킹엄은 공
교롭게도 귀신들의 영혼을 위로하는 날인 만령절에 처형되었다.

한편 리처드 3세의 군대는 보즈워스 평야에 진을 쳤다. 개전을 앞둔 리
처드는 왠지 모를 우울함에 사로잡혀 있었다. 그런 그의 앞에 헨리 6세의
아들 에드워드 왕자의 망령, 헨리 6세의 망령, 클래런스의 망령, 죽은 두 어
린 조카의 망령 등, 그에게 살해된 자들의 망령이 나타났다. 그들은 모두
리처드의 파멸에 대한 예언과 저주를 퍼부었다. 그리고 똑같은 망령들이
리치먼드에게도 나타나, 그를 격려하고 응원했다.

▶ 찰스 로버트 레슬리,
〈리처드 3세 역의 조지
프레더릭 쿡〉, 1813,
런던, 개릭 클럽

리처드:

오늘은 태양이 모습을

나타내지 않으려나 보다.

하늘은 찌푸린 얼굴로

우리 부대를 뒤덮고 있다.

……

오늘은 햇빛이 비추지 않는다고?

그것은 리치먼드에게나

나에게나 마찬가지 아닌가?

내게 찌푸린 하늘은 그에게도 서글퍼 보인다.

(5막 3장 283-88)

▼ 보즈워스 전투 전날 밤에 리처드 앞에 나타난
 망령들이다. 원전에서는 망령들이 순식대로 나타나지만,
 블레이크는 그들을 한꺼번에 한 화면에 담아냈다.

갑옷을 입고 있는
리처드가 유령들을 향해
칼을 휘두르고 있다.

앤 왕비의 망령이다.

클래런스
공작의
망령이다.

에드워드
왕자의
망령이다

헨리 6세의
망령이다.

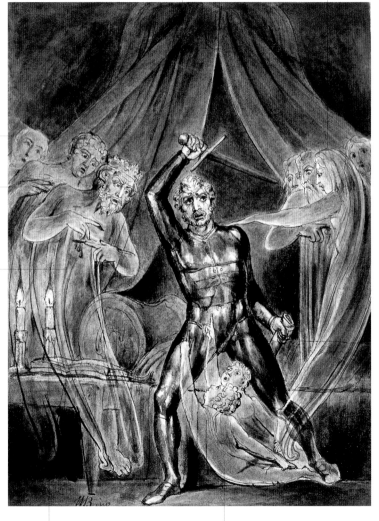

전체 화면이 한 가지 색조로 되어 있으나
촛불의 광채만 푸른빛을 띠고 있다. 리처드가
책을 읽고 있었던 듯 촛불이 켜져 있는 탁자
위에 책이 펼쳐져 있다.

런던탑에서 살해된
어린 두 조카이다.

▲ 윌리엄 블레이크, 〈리처드 3세와 망령들〉,
1806년경, 런던, 대영 박물관

리처드의 몰락

보즈워스 전투에서 리처드는 리치먼드의 손에 살해된다.

● 감상 point

셰익스피어의 왜곡된 역사관

리처드 3세는 엘리자베스 1세의 선조인 헨리 7세가 폐위시킨 왕이었다. 따라서 리처드 3세를 실제 역사적 사실보다 더 비정상적이고 냉혈적인 악한으로 묘사함으로써, 튜더 왕조의 시조가 리처드 3세를 축출하고 왕권을 찬탈한 사실을 합리화하는 듯한 느낌을 준다.

망령들의 저주를 받는 꿈에서 깨어난 리처드는 두려움에 사로잡혀 벌벌 떨었다. 반면 망령들이 승리를 약속해주는 꿈을 꾼 리치먼드는 의기양양한 기분으로 결전의 날을 맞았다.

리처드는 영국의 수호성인인 성 조지의 깃발을 높이 들어 용기를 낸 뒤 말을 타고 진격했다. 그러나 잠시 뒤 말을 잃은 리처드는, "말을 다오, 말을. 말을 주면 왕국을 주겠다."는 절규를 하며 다시 등장한다. 수많은 사람의 목숨을 빼앗고 차지한 왕국을 말 한 필과 바꾸겠다는 그의 대사는 아이러니를 불러일으킨다.

결국 리처드는 리치먼드와 결투를 하게 되고, 그 결과 리치먼드에게 목숨을 빼앗긴다. 리치먼드 백작 헨리 튜더는, 오랫동안 영국을 광기 속에 몰아넣었던 장미전쟁의 장본인 중 하나인 요크 가의 리처드 3세를 제거함으로써 플랜태저넷 왕조의 막을 내렸다. 이렇듯 내란을 종결지은 그는 요크 가문의 에드워드 4세의 딸 엘리자베스와 결혼함으로써 대화합의 장을 열었다. 그리고 헨리 7세로 왕위에 등극해 튜더 왕조를 열었다.

리치먼드 :

짙은 흰 장미와 빨간 장미를 결합하고자 한다.

오랫동안 두 집안의 반목에 인상을 찌푸렸던

하늘이시여, 이 아름다운 화합에 미소를 지어주소서……

영국은 오랫동안 광기에 휩싸여 상처를 입었다.

형제들은 맹목적으로 서로의 피를 흘렸고

아비는 무참하게 아들을 베었으며

아들은 부득이하게 아비의 목을 쳤다.

(5막 5장 19-26)

▼ 에드먼드 킨은 누구보다 셰익스피어의 주인공 역을 낭만적으로
연기해낸 것으로 유명한 배우이다. 그의 연기는 틀에 박히지 않고
격정적이면서도 자연스러웠다고 한다.

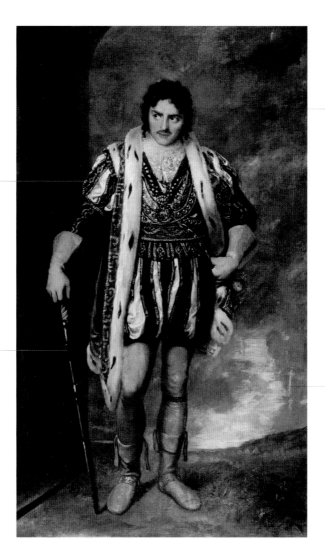

에드먼드 킨이 걸친
의상과 목걸이, 칼은
리처드 3세의 도상에
거의 비슷하게
등장한다.

댄스가 그린 〈리처드
역의 데이비드
개릭〉(218쪽 참조)과
달리 그의 자세는
고전적이지도,
숭엄하지도 않다. 그저
위험에 처한 한 개인의
두려움과 고뇌만 엿볼
수 있다.

다른 그림들에서는
보통 누군가를
공격하기 위해 치켜든
모양으로 재현되는
리처드의 칼이, 이
그림에서는 그저
생각에 잠긴 리처드가
몸을 지탱하는 지팡이
구실을 한다.

달빛이 시커먼
구름에 가려진
밤하늘은 그에게
닥칠 어두운
미래를 암시한다.

▲ 새뮤얼 드러먼드, 〈리처드 3세 역의 에드먼드 킨〉,
1814, 런던, 새들러즈 웰스 컬렉션

헨리 퓨젤리, 〈보퍼트 추기경의 죽음〉(부분), 1772, 리버풀, 워커 미술관

Historical play
그 외의 사극

❖ 존 왕 King John

❖ 리처드 2세 Richard II

❖ 헨리 5세 Henry V

❖ 헨리 6세 (1,2,3부) Henry VI

❖ 헨리 8세 Henry VIII

존 왕

▪조카와의 왕위 다툼

존 왕은 형 리처드 1세의 유언으로 왕위에 등극했으나, 장자법 상의 왕위
계승권자인 조카 아서와 왕위 분쟁에 휩쓸렸다.

● **감상 point**
작품개요

배경: 13세기 영국

장르: 사극

집필연도: 1598년 이전

원전: 라파엘 홀린셰드의
《영국, 스코틀랜드,
아일랜드의 연대기》,
작자 미상의 희곡
《영국의 존 왕의
힘겨운 치세》(1591)

특징: 스코틀랜드 여왕 메리
스튜어트와
엘리자베스 1세
사이의 왕위쟁탈전을
존 왕과 아서 사이의
왕위 쟁탈전에 빗대어
극화한 작품이다.

헨리 2세의 막내아들이었던 존은 형인 사자왕 리처드 1세의 유언에 따라
왕위에 올랐지만, 본래 조카 아서의 왕위 계승권이 존보다 높았기 때문에
그로 인한 분쟁이 벌어졌다. 프랑스 왕 필리프 2세는 아서의 왕위 계승권
을 옹호하며, 만약 존이 아서에게 양위하지 않으면 그를 공격할 것이라고
협박했다.

한편 사자왕의 아들이라고 주장하며 나타난 필립이 자신의 왕위 계승
권을 주장했으나 존은 그에게 기사 작위를 내렸다. 이에 필립은 왕권 주
장을 철회하고 존 왕의 프랑스 원정을 이끄는 장수가 되었다. 프랑스에
서 필리프 2세가 영국령인 앙제 시민들에게 자신을 왕으로 인정하지 않
으면 공격하겠다고 위협하는 가운데, 존 왕이 군대를 이끌고 와서 자신을
왕으로 인정해달라고 요구했
다. 앙제 시민들의 제의에 따
라 필리프의 아들 루이와 존
의 조카 블랑쉬를 결혼시켜
두 왕은 화친을 맺었다.

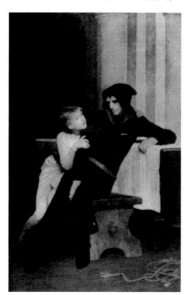

이 화친에 대해 아서의 어
머니인 콘스턴스 왕비가 분
개했으며, 교황의 사절 팬돌
프가 와서 캔터베리 대주교大
主敎 선임 문제로 교황 이노센
트 3세와 맞선 존 왕을 파문
했다. 필리프 2세는 팬돌프가
그도 파문하겠다고 협박하자
어쩔 수 없이 존 왕과의 화친

▶ 윌리엄 F. 임즈, 〈 '존 왕'
4막 1장, 아서 왕자와
허버트〉, 1882, 맨체스터,
맨체스터 미술관

을 깼다. 다시 전쟁이 벌어졌고 존 왕의 군대는 아서를 체포했다. 존은 바스타드(필립의 별명으로 '서자'라는 뜻임)에게 수도원에서 재정 모금을 하도록 시키고, 심복 허버트에게는 은밀히 아서를 암살하도록 지시했다.

존 왕:
이탈리아의 어떤 성직자도 짐의 영토에서
세금을 부과하거나 징수할 수 없소.
그리고 짐이 다스리는 영토 내에서는
짐이 하느님 아래 최고 주권자로서
최고의 주권을 지니고 있소.
(3막 1장 79-83)

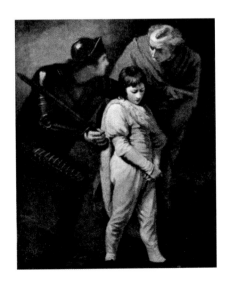

◀ 존 오피가 그린 〈'존 왕' 3막
2장〉(1786년경)을 J.
피틀러가 동판화로 제작

존 왕

▼ 아서는 어머니의 야망과는 달리, 정치적 분쟁에 휩쓸리지 않고
이름모를 양치기로 조용히 살기를 바란다. 자신을 살려달라고
애원하는 아서를 보며 허버트가 고뇌하고 있는 장면이다.

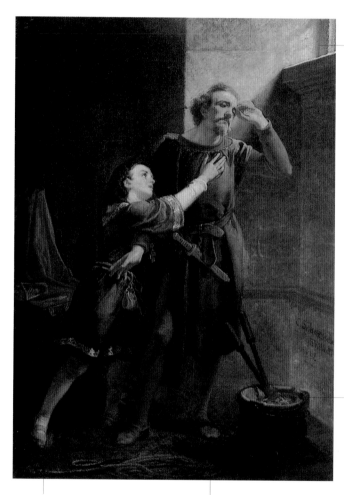

아서가 갇혀 있는
감옥의 조그만 창으로
햇살이 쏟아져
들어오고 있다

불로 지져 죽이라는
존 왕의 명령대로
화로에는 붉은
숯덩이가 타고 있다.

쉬셀은 허버트에게 매달려 살려달라고
조르는 아서를 아주 순진무구한
개구쟁이의 모습으로 그렸다.

아서의 순진무구함과 왕의 명령 사이에서 고뇌하던
허버트는 결국 아서를 죽이지 못하고 도망시킨 뒤
그를 죽였다고 존 왕에게 보고한다.

▲ 크리스티앙 쉬셀, 〈허버트와 아서〉, 1858,
필라델피아, 필라델피아 미술관

■ 외부 세력과의 싸움

교황청과 프랑스의 영국 왕실에 대한 간섭이 이어지는 가운데, 그에 대항하던
존 왕은 독살당한다.

팬돌프는 이번에는 존 왕의 조카와 결혼한 루이를 설득하여 그가 영국의
왕위 계승권을 주장하는 전쟁을 일으키게 했다. 한편 허버트는 순진무구
한 아서를 차마 죽이지 못하고 그가 죽었다는 거짓 보고를 했다. 아서의
석방을 청원하던 영국의 귀족들은 그가 암살당했다고 생각하고 분개하
여 루이 세력에 합류했다. 존 왕은 허버트에게 아서의 암살 명령을 내렸
을 때 자신을 만류하지 않았다며, 아서의 죽음에 대한 책임을 허버트의
탓으로 돌린다. 그러자 허버트가 아서가 살아 있다는 사실을 밝히나, 아
서는 도망가다가 담을 넘던 중 성벽에서 떨어져 결국 죽고 만다.

존 왕은 이제 살아남기 위해 교황의 권력에 굴복한다. 팬돌프에게
왕관을 바치며 프랑스군을 물리치는 것을 도와주면 교황에게 복종하겠
다고 제안했다. 팬돌프가 루이를 설득했으나 그는 말을 듣지 않았다.
바스타드가 이끄는 영국군과 영국 귀족들이 합류한 루이군 사이에 교
전이 벌어졌다. 그때 한 부상당한 프랑스 귀족이 영국 귀족들에게 루이
가 전쟁에 승리하면 그들을 모두 죽이겠고 한 사실을 밝혔다. 이에
영국 귀족들은 루이를 버리고 영국 세력에 합류했다.

존 왕은 한 수도사에 의해 독살당했다. 죽어가는 존 왕의 주위에 모인
헨리 왕자와 바스타드, 영국 귀족들에게 팬돌프가 루이의 평화 조약을
갖고 왔다는 보고가 들어온다. 영국의 귀족들은 존 왕의 아들 헨리를 왕
으로 모시고 그에게 충성을 다하여 외침을 막아낼 것을 맹세했다.

> 존 왕:
> 피 위에 세워진 그 어떤 토대도 굳건하지 못하며
> 타인의 죽음으로 얻어진 그 어떤 생명도 안전하지 못하다.
>
> (4막 2장 104-05)

감상 point

마그나카르타

1215년 영국의 귀족들은
프랑스의 필리프 2세와의
싸움에서 패하여 많은
영토를 잃고 로마 교황과
대립하여 파문을 당한 존
왕에게 강제로 마그나
카르타에 서명하게 했다.
이것은 왕권을 제한하고
귀족들의 권리를 보장하는
문서로, 17세기의 권리 청원,
권리 장전과 더불어 영국
입헌제의 기초가 되었다.

리처드 2세

■ 인기 없는 왕

리처드 2세는 사치스런 생활과 과중한 세금 부과 때문에 백성들의
신임을 얻지 못했다.

리처드 2세는 아버지인 흑태자 에드워드가 죽자 할아버지인 에드워드 3
세로부터 열 살에 왕위를 물려받았다. 그러나 그는 사치스런 생활 태도
와 좋지 않은 측근의 기용으로 인해 백성들의 원망을 샀다. 그는 궁전에
가득한 아첨꾼들에게 베푸느라 귀족과 서민들로부터 많은 세금을 거둬
들였다. 물론 국왕으로서의 정사에는 무관심했다.

리처드 2세의 사촌인 헨리 볼링부르크는 왕이 총애하는 토머스 모우
브레이를 반역죄로 기소했다. 볼링부르크와 모우브레이 사이에 분쟁이
일어나자 리처드 2세는 두 사람을 모두 망명길에 오르게 했다. 그것은 우
선 자기가 아끼는 모우브레이를 볼링부르크가 살해할까봐 두려워서였
고, 또 하나는 백성들이 왕족인 볼링부르크를 존경하고 사랑하는 것이 두려웠기 때문이었다.

그러다 아일랜드에서 반란이 일어났다. 이 반란을 진압하기 위한 자금이 필요했던 왕은 더욱더 많은 세금

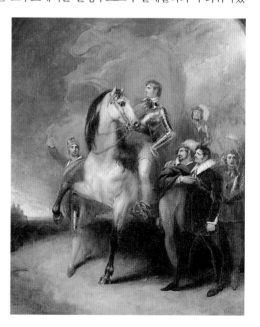

을 걸었고 이로 인해 백성들이 분노했다. 아일랜드로 떠나기 직전 리처드 2세의 숙부이자 볼링부르크의 아버지인 고온트 공이 사망했다. 고온트 공은 세상을 떠나는 순간 리처드 2세에게 마지막 충언을 하였다. 그러나 리처드 2세는 그가 죽자마자 그의 전 재산을 몰수해 버렸다.

고온트 :
겨우 머리밖에 들어가지 않는
폐하의 왕관 속에 숱한 아첨꾼들이
자리 잡고 있습니다.
비록 그 비좁은 곳에 비집고들 있지만
그들이 끼치는 해독은
이 나라 전체에 미치고 있습니다.
(2막 1장 100-03)

리처드 2세

▪볼링부르크의 반란

자신의 재산을 강탈당한 볼링부르크는 반란을 일으킨다.

이 소식을 들은 볼링부르크는 분노한 나머지 리처드 2세가 아일랜드로 원정을 떠난 사이를 틈타 군대를 일으켜 영국 북부 해안으로 들어왔다. 그가 런던을 향해 진격해 오는 동안 백성들은 그를 환호했다. 그리고 우스터 백작과 노섬브랜드 공, 그의 아들 핫스퍼 등이 그의 세력에 합류했다.

이 소식을 듣고 리처드 2세는 급히 런던으로 돌아왔다. 볼링부르크가 런던으로 입성할 때는 환호성을 지르던 백성들이, 리처드 2세의 행렬에는 쓰레기를 집어 던졌다. 리처드 왕은 자신이 지배권을 잃었다는 것을 깨달았다. 유혈 전투도 없이 볼링부르크는 왕권을 차지하여 헨리 4세로 등극하고, 리처드 2세는 폼프레트 성에 갇혔다. 성에 갇혀 자신의 비참한 신세를 한탄하며 지내던 리처드 2세를, 엑스턴이라는 자가 암살하여 헨리 4세에게 그 시체를 바쳤다. 헨리 4세는 그 암살자를 힐책하며 리처드 2세의 죽음에 대한 죄책감으로 성지 순례를 떠나기로 결심한다. 헨리 4세

▶ 윌리엄 해밀턴, 〈아들 어멀리의 반역행위를 알게 된 요크 공〉, 1790년대 후반, 워싱턴, 폴저 셰익스피어 도서관

의 장자인 핼 왕자는 난봉꾼으로 지내며 몇 개월씩 모습을 드러내지 않았고 사방에서 역모의 소식이 끊이지 않았다. 헨리 4세는 이 모든 것이 정통 왕권을 찬탈한 자신의 죄에 대한 신들의 보복이라 생각했다.

> 리처드 :
> 거칠고 사나운 바닷물 전체로도 성유를
> 받은 왕의 향기를 씻어낼 수는 없다.
> 세상 사람의 숨결로는
> 신이 선택한 대리자를 폐위할 수 없다.
> (3막 2장 54-57)

◀ 매서 브라운, 〈왕관을
볼링부르크에게 양도하는
리처드 2세〉, 1801, 런던,
대영 박물관

헨리 5세

▪원정길에 오르다

헨리 5세는 어수선한 국내의 소요를 잠재우고자 프랑스 원정을 결정한다.

헨리 4세가 죽고 젊은 헨리 5세가 왕위에 등극한 뒤 영국에서는 내란이 끊이지 않았다. 이에 헨리 5세는 해외 원정을 통해 국내의 소요를 잠재우려고 했다. 그래서 그는 프랑스 일부 지역에 대한 영토 소유권을 주장하고 나섰다. 이런 헨리 5세의 행동에는 당시 막강한 권력과 재력을 지녔던 캔터베리 대주교의 재정적 지원이 작용하고 있었다.

하지만 프랑스 샤를 6세의 아들은 헨리 5세를 과소평가하고 이런 헨리의 주장에 대해 대단히 모욕적인 답과 함께 테니스공을 선물로 보내왔다. 이에 분노한 헨리 5세는 영국 귀족들과 교회의 재정 지원을 받아 프랑스와의 전쟁을 치를 군대를 모집했다. 프랑스 정벌군을 모집한다는 소문을 듣고 헨리 5세의 젊은 시절 친구들인 바돌프, 피스톨도 지원했다. 이때 그들의 늙은 친구 폴스태프가 임종을 하려 한다는 말을 듣고 지금

▶ 헨리 퓨젤리, 〈케임브리지, 스크루프, 그레이에게 사형을 선고하는 헨리 5세〉, 1798, 스트랫퍼드어폰에이번, 왕립 셰익스피어 극단

은 피스톨의 아내가 된 퀴클리 부인과 함께 그들은 폴스태프를 방문하
러 간다.

영국군이 프랑스로 출정하기 전에 헨리 5세의 암살 음모가 발각되었
다. 프랑스로부터 뇌물을 받고 이 역모를 꾸민 역모자 중에는 놀랍게도
헨리의 옛 벗인 스크루프도 있었다. 헨리는 벗의 배신에 가슴아파하며
관련자 전원을 처형했다.

> 에스터 :
>
> 국가는 높은 계급, 서민 계급,
>
> 천한 계급으로 나누어져 있으나
>
> 음악처럼 하나의 조화를 이루어
>
> 완벽하고 자연스러운 운율을
>
> 만들어내는 것이지요.
>
> (1막 2장 180-82)

화면 배경에는 아주 작은
선들만 그어 군대의
행렬을 재현하고 있다.

▲ 클라크슨 스탠필드, 〈'헨리 5세', 아쟁쿠르 전투 장면〉,
1839, 런던, 빅토리아 앨버트 미술관

화면 전경에는 죽은
병사들의 시신과 말, 포
등이 어지러이 흩어져 있다.

대기와 빛의 효과를 이용하여
추상적인 풍경화를 그렸던 터너의
영향을 많이 받았다.

광대한 아쟁쿠르 전투지를
디오라마 기법으로 그려
실물처럼 원근감이 있게 했다.

헨리 5세

▪승리와 화친

영국군은 프랑스와의 전쟁에서 승리한 뒤 프랑스와 화해 협정을 맺는다.

감상 point

이상적 군주상

흔히 셰익스피어가 헨리 5세에 이상적인 군주상을 부여했다고 받아들여진다. 이전의 왕들 중 리처드 2세는 정통성은 있으나 나약한 군주였고, 그를 몰아내고 왕권을 차지한 헨리 4세는 강한 군주였으나 정통성이 결여되었다. 반면 정통성을 이어받고 왕위에 오른 헨리 5세는 프랑스 정벌을 통해 군주로서의 강력한 지도력을 보여줬으며, 그 과정에서 병사들을 위로하고 프랑스와 화친을 맺는 등 성군으로서의 면모까지 갖추고 있다. 그래서 영국인들은 애국심을 고취시킬 만한 일들이 생길 때마다 이 극을 상연했다고 한다.

프랑스에 도착한 헨리 군대는 수적 열세에도 불구하고 거듭 승리를 거두었다. 그 와중에 님이라는 자와 바돌프는 정복한 마을에서 약탈 행위를 한 죄로 교살되었다.

저 유명한 아쟁쿠르 전투가 치러지기 전날 밤 헨리 5세는 변장을 하고 병사들의 막사를 돌며 그들과 이야기를 나누었다. 그들의 허심탄회한 의견들을 들으며 그는 왕으로서의 책임감을 느꼈다.

마침내 결전의 날 아침, 헨리 5세는 병사들에게 승리를 확신하는 감동적인 연설을 하여 병사들의 사기를 드높였다. 영국 군대는 엄청난 수적 열세에도 불구하고 기적적으로 이 전투에서 승리하고, 결국 영국을 얕잡아보던 프랑스는 항복을 하였다.

그러나 전쟁이 끝난 뒤 양국 사이의 평화를 위해 헨리 5세는 프랑스 왕의 딸인 카트린을 왕비로 맞이하였다. 이로서 성군 헨리 5세는 국내의 소요도 잠재우고 프랑스와도 화평을 이루었다.

> 왕:
> (변장을 한 상태에서)
> 나는 왕도 나와 같은 인간에 지나지 않는다고 생각합니다.
> 제비꽃 향기도 나에게나 왕에게나 같을 테고
> 하늘의 모습도 그에게나 나에게나 같을 테지요.
> 그의 오관도 인간이 느끼는 것을 느낄 테니,
> 그도 국왕으로서의 격식들을 제거하고 벌거숭이가 되면
> 평범한 인간에 지나지 않을 것이오.
> (4막 1장 98-102)

248

▼ 프랑스 정벌에 성공한 헨리 5세는 프랑스와의
화평을 위해 프랑스의 공주 카트린과 결혼을 한다.

전쟁이 끝난 후 헨리가 프랑스 궁정에서
카트린을 만나는 원전과 달리, 공주가 전장의
막사로 찾아왔다.

막사들의 색상과 형상이
대단히 이국적이다.

헨리 5세의 문장이
그려진 깃발이 세워져
있다.

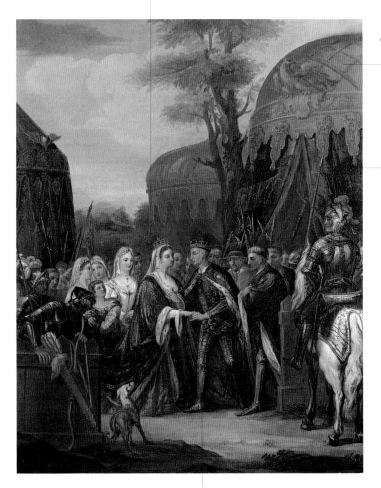

헨리는 아직 갑옷을 입고 있다.
그는 갑옷 위에 헨리 5세의
문장(文章)이 그려진 망토를
걸치고 있다.

▲ 윌리엄 켄트, 〈헨리 5세와 카트린과의 만남〉,
1729-30년경, 런던, 로열 컬렉션

헨 리 6세(1, 2, 3부)

헨리 5세가 서거하고 어린 헨리 6세가 등극한 뒤 영국은 극심한 내우외환에 시달렸다.

● 감상 point

작품개요

배경: 15세기 영국

장르: 영국 사극

초연연도:
1부-1592년, 2,3부-1591년

원전: 라파엘 홀린셰드의
《영국, 스코틀랜드,
아일랜드의 연대기》

특징: 역사적 사실을
사실대로만 집필한
것이 아니라 왜곡,
변형한 내용이 많다.

헨리 5세가 죽은 뒤 너무 어린 나이에 왕위에 등극한 헨리 6세의 궁정은, 섭정을 맡은 숙부 글로스터와 헨리 보퍼트라는 윈체스터의 주교(후에 추기경이 됨) 사이에 세력다툼이 일어나는 등, 분란이 끊이지 않았다. 또한 헨리 5세와 카트린 공주의 후손인 헨리 6세에게 프랑스의 왕권을 물려준다는 조약을 무시하고 프랑스의 황태자가 왕으로 등극했다. 이에 영국과 프랑스 사이에 전쟁이 발발했다.

프랑스에 주둔 중이던 영국 장수 탈보트와 그의 아들은 여러 차례 전쟁에서 승리를 거두었으나, 사리사욕에 눈이 먼 영국 귀족들의 배신과 프랑스군을 이끈 잔 다르크의 출현으로 전사하게 된다. 영국 내에서는 플랜태저넷과 서머셋을 필두로 영국 귀족들이 두 패로 나뉜 뒤 자신들의 상징으로 흰 장미와 빨간 장미를 선택하고는 서로를 비난했다. 이렇게 어수선한 국내외 사정으로 영국은 헨리 5세가 정복했던 프랑스의 영국령을 대다수 잃었다. 하지만 요크 공 리처드가 앙주 전투에서 잔 다르크를 체포하여 화형시켰다.

그 뒤 프랑스와 영국 사이에 평화 협정이 맺어졌다. 그러나 프랑스 왕 샤를의 친척의 딸과 정혼을 했던 헨리 6세가, 탐욕에 사로잡힌 서포크 공작의 주선으로 가난한 프랑스 귀족의 딸인 미모의 마거릿과 결혼하기로 결정함으로써 또다시 분쟁의 불씨를 낳았다.

워릭:
내 이 자리에서 예언하건대 오늘 이 신전의 정원에서
흰 장미와 빨간 장미 사이의 이 분쟁이 수많은 영혼들을
죽음에 이르게 하고 어두운 밤을 맞이할 것이오.
(1부 2막 4장 124-27)

■어수선한 정국_2부

군주의 힘이 약하니 여러 세력들이 서로 정권을 장악하려고 피비린내 나는 세력다툼을 했다.

헨리 6세 2부는 서포크 공이 새 왕비로 앙주의 마거릿을 데려오면서 시작된다. 왕은 첫눈에 그녀를 사랑하게 되지만, 숙부 글로스터는 아무런 정치적, 경제적 이득이 없는 이 결혼에 몹시 분노했다. 보퍼트 주교와 서포크 등은 글로스터를 제거할 음모를 꾸몄다. 그 와중에 왕권에 대한 야심을 지닌 글로스터 공작부인 엘리너가 마녀와 주술사를 데려와 왕권의 미래를 점치다 발각되었다. 그녀는 공개 속죄 후 추방이라는 형벌이 내려져 런던 거리를 끌려 다니다 추방되었다.

프랑스의 영국령을 모두 잃었다는 보고와 함께 글로스터가 귀족들의 음모로 체포되었다. 헨리 6세는 그의 무고를 믿었으나 그를 지켜줄 힘이 없었다. 결국 글로스터는 암살되었고 온갖 흉계를 꾸몄던 보퍼트 주교도 얼마 지나지 않아 병으로 사망했다. 시민들이 글로스터 암살의 주범인 서포크 공을 처형하라고 주장하자, 그는 연정을 나누던 마거릿 왕비와 작별을 하고 도망가던 중 시민의 손에 의해 살해되었다.

많은 세력가들이 사라진 뒤 요크 공 리처드는 무능한 현왕보다는 자신이 더 왕위 계승권을 지녔다고 주장하고 케이드라는 자를 고용하여 시민 폭동을 일으켰다. 결국 요크 공과의 전쟁에서 왕의 군대는 패하고 만다.

엘리너 :
당신의 손을 뻗어 영광의 금관을 잡으세요.
뭐, 모자란다구요? 제 손으로 이어드리죠.
그리고 그것을 높이 쳐들고 우리의 머리도
하늘로 쳐듭시다.
(2부 1막 2장 11-14)

● 감상 point
장미전쟁(1455-85년)
장미 전쟁은 영국 왕실 집안인 랭커스터가와 요크가의 왕위 쟁탈을 위한 내전이다. 헨리 6세 때 요크공 리처드가 랭커스터 출신인 왕에게 왕위 계승권을 주장하면서 시작된 이 전쟁은, 랭커스터가의 리치먼드가 요크가의 리처드 3세를 죽이고 헨리 7세로 등극하여 튜더 왕조를 열면서 끝난다.

◀ 헨리 퓨젤리가 그린
〈'헨리 6세' 1부 5막 3장〉을
리(Lee)가 동판화로 제작,
1803, 워싱턴, 미국 국회
도서관

그녀는 남편인 공작을
애절하게 바라보며
몸조심하라고 당부한다.

시민들이 주먹질을
해가며 마녀 행각을
벌인 그녀를 비난하고
있다.

엘리너는 흰 드레이프만 걸친 채
머리를 풀어헤치고 맨발로 공개
속죄의 길을 걷고 있다.

▼ 2부에 나오는 글로스터 공작부인의 공개 속죄 장면이다.
애비는 파멸의 위험에 빠진 여성들의 우아하고 당당한
모습을 많이 그렸다.

후드로 얼굴을 가린
글로스터 공작이 그녀를
보러 거리에 나와 있다.

▲ 애드윈 오스틴 애비, 〈글로스터 공작부인 엘리너의
고행〉, 1900, 피츠버그, 카네기 미술관

헨리 6세(1, 2, 3부)

▼ 사악한 짓을 많이 저질렀던 보퍼트 추기경이 고통 속에 죽음을 맞이하는 장면이다.

워릭이 "죽음의 고통으로 얼굴을 찡그리고 있는 것을 보시오."라고 솔즈베리에게 속삭이고 있다.

젊은 청년으로 재현된 헨리 6세가 고통스러워하는 추기경에게 편히 하느님의 품으로 돌아가라고 위로라도 하듯이 하늘을 가리키고 있다.

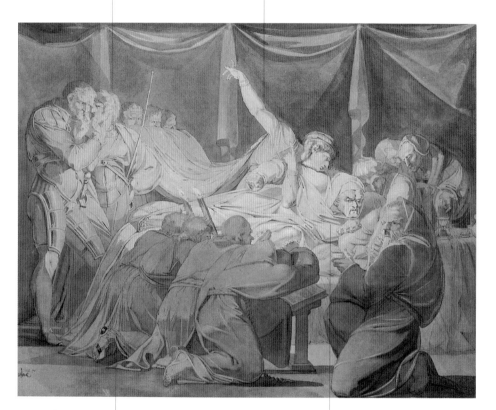

퓨젤리는 빛과 그림자를 이용한 대가다운 스케치를 통해 인물들의 격렬한 감정을 잘 표현하고 있다.

보퍼트 추기경은 글로스터의 환영을 보고 침상에서 몸을 일으켜 세우고 얼굴을 잔뜩 찌푸린 채 주먹을 불끈 쥐고 있다.

▲ 헨리 퓨젤리, 〈보퍼트 추기경의 죽음〉, 1772, 리버풀, 워커 미술관

■ 에드워드 4세의 등극_3부

요크 공도 마거릿 왕비의 군대에 의해 살해되고 결국 그의 아들들이 헨리
6세와 그의 아들을 죽이고 왕권을 차지한다.

왕위 계승권을 주장하는 요크 공 리처드에게 헨리 6세는 자신이 죽으면
자신의 아들이 아닌 그와 그의 아들들에게 왕위를 물려주겠노라고 약속
했다. 이에 분노한 마거릿 왕비와 헨리 6세의 아들 에드워드가 군사를 일
으켜 요크 공과 결전을 벌였다. 결국 요크 공은 그들에게 잡혀 살해되었
고, 그 전에 이미 그의 아들 러틀랜드는 클리퍼드의 손에 살해되었다.

이에 요크 공의 아들들이 군대를 일으켜 왕비의 군대와 교전이 벌어
졌는데, 헨리 6세는 전쟁터를 떠나 울면서 한탄만 하였다. 결국 전쟁에서
패해 도망가던 왕과, 왕비, 아들 에드워드 왕자는 런던탑에 감금되었고,
요크 공의 장남 에드워드(헨리 6세의 아들과 동명이인)가 에드워드 4세
로 등극하였다.

에드워드 4세
의 결혼을 둘러싼
갈등으로 랭커스
터 가의 워릭이 왕
의 편으로 돌아서
서 에드워드 4세의
군대를 격파하고
프랑스로 몰아내
자, 헨리 6세는 잠
시 권좌에 복귀한
다. 하지만 이듬해
에드워드 4세가 동
생들과 함께 세력
을 만회하고 귀국

● **감상 point**

남자보다 강한 여성들

이 극의 주인공 헨리 6세는
너무나 나약하고 무기력한
존재이다. 그와 대조적으로
마거릿 왕비나 글로스터
공작의 아내 엘리너, 그리고
프랑스의 여전사 잔은 매우
강인한 인물들이다. 그러나
셰익스피어는 아마존의
여전사처럼 군대를 이끌고
전장을 누비는 이 여성들을
마녀화하여 단죄한다.

◀ 찰스 로버트 레슬리,
〈클리퍼드 경의 러틀랜드
살해〉, 1815, 필라델피아,
펜실베이니아 미술 아카데미

헨리 6세 (1, 2, 3부)

함으로써, 헨리 6세는 다시 런던탑 안에 감금되었다. 헨리 6세를 지지하던 모든 귀족들이 전투에서 사망하고, 에드워드 왕자도 에드워드 4세의 동생 리처드(후의 리처드 3세)의 손에 의해 살해되었다. 마거릿 왕비는 프랑스로 추방당했고 런던탑에 갇혀 있던 헨리 6세는 리처드에 의해 암살되었다. 모든 정적을 제거하고 승리를 축하하는 에드워드 4세의 연설을 들으면서 리처드는 왕권에 대한 자신의 야심을 드러낸다.

헨리 6세 :

아, 이것이 진정 인생이구나!

얼마나 달콤하고 감미로운가!

금박으로 수놓아진 닫집이

신하들의 배신에 두려워하는 왕에게 주는 그늘보다

산사나무가 어리석은 양을 돌보는 양치기에게

주는 그늘이 더 안락하지 않은가?

(3부 2막 2장 40-44)

▼ 다이스는 1850년대에 풍경 속의 인물 연작을 그렸다. 이 그림도 그 중 하나이다.

타우턴은 헨리 6세 때 벌어진 장미 전쟁의 중요한 격전지 중 한 곳이다. 이 전쟁에서 헨리 6세의 군대가 요크 공 에드워드에게 패한다.

헨리 6세는 전투지에서 빠져 나와 홀로 숲 속을 거닐며 험난한 자기 인생을 탄식하고 있다. 그의 얼굴에는 무기력하고 나약한 왕의 모습과 슬픔, 비통함이 잘 표현되어 있다.

황량한 풍광이 피폐한 헨리 6세의 심리를 담아내고 있다.

손에 성경을 들고 있다. 그가 이 황량한 세상에서 기댈 수 있는 유일한 존재는 신뿐인 것이다.

▲ 윌리엄 다이스, 〈타우턴의 헨리 6세〉, 1855-60, 런던, 길드홀 미술관

헨리 8세

● **감상 point**
작품개요
배경: 16세기 영국
장르: 사극
초연 연도: 1612–13년
원전: 라파엘 홀린셰드의
《영국, 스코틀랜드,
아일랜드의 연대기》
특징: 이 극은 헨리 8세의
일대기가 아니라
캐서린 왕비와의
이혼에서부터
시작하여 앤 불린이
엘리자베스 여왕을
낳는 때까지를 다룬다.

추기경 울시는 정치적 수완이 뛰어나 헨리 8세의 충복이 되었다. 그러나 버킹엄 공작을 비롯한 영국의 귀족들은 울시가 그렇게 강력한 권력을 행사하는 것이 못마땅했다. 공공연히 울시 추기경의 야망과 불충을 논하던 버킹엄 공작은 울시에 의해 반역죄로 체포되었다. 울시는 버킹엄의 고용인이었던 자를 매수하여 버킹엄이 역심을 품었다고 증언하게 했다. 캐서린 왕비는 그 증언이 음해라고 주장하며 버킹엄을 두둔했지만, 결국 그는 처형당했다.

　버킹엄 제거에 성공한 울시는 자신과 적대 관계에 있는 캐서린 왕비 또한 제거하기 위해 연회를 열고 헨리 8세가 캐서린의 궁녀 앤 불린을 만

▶ 조지 헨리 할로우, 〈캐서린
왕비의 재판〉, 1817,
스트랫퍼드어폰에어번, 왕립
셰익스피어 극단

나도록 유인했다. 불린의 미모에 사로잡힌 헨리 8세는 캐서린과 이혼을
하기로 마음먹고, 형의 아내였던 그녀와 자신의 결혼이 불법인 이유를
여러 가지로 내세웠다. 캐서린은 남편이 마음을 돌려주기를 애걸했으나
소용없었다. 곧 캐서린은 왕궁에서 쫓겨났고, 울시는 로마 교황청으로부
터 이혼 허가를 받아내라는 명령을 받았다.

> 캐서린 :
> 내가 이 영국 땅에 발을
> 디디지 않았거나 이 땅에 무성한
> 아첨들을 느끼지 않았더라면 좋았을걸.
> 그대들은 천사 같은 얼굴을 하고 있지만
> 하늘은 그대들의 속내를 알고 있소.
> (3막 1장 156-58)

헨리 8세

스티븐 켐블이 연기한 헨리 8세는
그녀의 항변에 관심이 없는 듯
캐서린 왕비를 외면하고 있다.

개릭 이후에 런던 극장을
지배했던 켐블 가족들로
가득한 무대 초상화이다.

로마에서 추기경의 사절로
온 캠페이우스 주교가
경청하고 있다.

울시 역의 존 필립 켐블이
캐서린의 비난에 항변하는
듯한 자세를 취하고 있다.

▲ 헨리 앤드루스, 〈캐서린 왕비의 재판〉(부분), 1831,
스트랫퍼드어폰에이번, 왕립 셰익스피어 극단

재판 기록을 하고 있는 자는 토머스
크롬웰 역을 맡은 찰스 켐블이다.

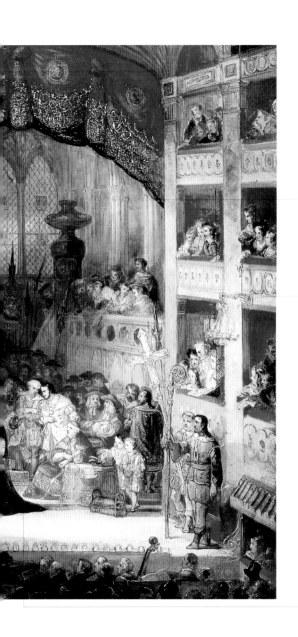

자연주의 연극을 표방한 개릭과 달리
대단히 웅장하고 고전적인 스타일을
추구했던 켐블의 공연 스타일이 잘
드러난다. 등장인물들의 의상이나
무대 장치 등에서 역사적 의상들을
고증하여 무대에 올린 켐블식의
대단히 화려하고 정교한 무대를 엿볼
수 있다.

이 그림은 특이하게도 무대 위
장면뿐만 아니라 무대 주변의
관중석과 오케스트라 연주석까지
함께 담아내고 있다.

캐서린 역의 여동생 세라
시돈스는 왕비로서의 당당한
포즈를 취하고 있다.

■앤 불린과의 결혼

헨리 8세는 결국 앤 불린과 결혼하여 엘리자베스 공주를 낳는다.

헨리 8세가 앤 불린보다는 프랑스 공주와 결혼하는 것이 자신에게 더 득이 된다고 생각한 울시는 로마 교황에게 왕의 이혼을 재가해주지 말라는 편지를 보냈다. 그런데 이 편지가 그만 헨리 8세의 손에 들어가자, 울시는 스스로 궁을 떠나 레스터의 한 수도원으로 가서 슬픔과 번뇌 속에 괴로워하다 죽었다.

헨리 8세는 마침내 로마 교황청을 무시하고 앤 불린과 결혼했다. 그리고 울시 대신 캔터베리 주교 크랜머를 새로운 고문으로 삼았다. 그러나 크랜머에 대한 불만의 목소리들이 너무 높자 그를 보호하기 위해 왕의 문장이 새겨진 반지를 그에게 준다. 그것은 왕의 절대 지지를 상징하는 것이었다. 그는 결국 반대 세력들의 체포 직전에 이 반지를 보여주어 위기에서 벗어나고 왕은 귀족 세력들의 내분을 힐난했다.

앤 왕비가 딸을 낳자 크랜머는 그녀의 세례명을 엘리자베스라 하고 그녀와 그녀의 자손이 장차 축복받은 치세를 하리라 예언했다.

크랜머 :

하늘도 그 탄생에

감동하고 있는 공주님은

지금은 강보에 싸여

있지만 때가 되면 이 땅에

수많은 축복을

가져다주실 것입니다.

공주님은 동 시대의 모든 군주와

후대의 군주들의 모범이 될 것입니다.

(5막 4장 21-23)

◀ 윌리엄 블레이크,
〈캐서린 왕비의 환영〉,
1790-93년경, 케임브리지,
피츠윌리엄 박물관

잠꼬대를 하다 깨어난 뒤 왕비는 의전관인 그리피스에게
꿈 이야기를 하며, "축복받은 자들이 나를 그들의 연회에
초대했어요……. 그들은 내게 영원한 행복을 약속하며
화관을 주었어요."라고 묘사했다.

조용히 왕비의 잠자리를
지키고 있던 그리피스도
왕비의 잠꼬대를 듣고
고개를 돌리고 있다.

캐서린 왕비의 시녀인
페이션스가 왕비의
잠꼬대에 놀란 모습이다.

▲ 헨리 퓨젤리, 〈캐서린 왕비의 환영〉, 1781,
 리덤 세인트 앤스, 필드 자치구의회

원전에는 흰옷을 입은 여러 명의
천사들이 왕비에게 월계관을
주었다고 되어 있으나, 이 그림 속
천사들은 누드로 재현되어 있다.

'꿈'은 퓨젤리가 아주
즐겨 그린 소재이다.

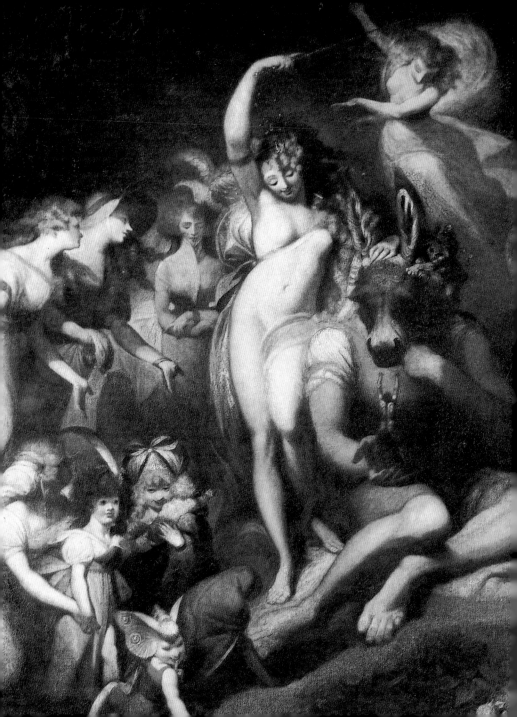

한여름 밤의 꿈 A Midsummer Night's Dream

엇 갈 린 사 랑 ❖ 사 랑 의 밀 약 ❖ 요 정 의 숲 ❖ 사 랑 의 묘 약
뒤 엉 킨 사 랑 ❖ 맹 목 적 인 사 랑 ❖ 티 타 니 아 와 보 텀
다 시 현 실 의 세 계 로 ❖ 세 쌍 의 결 혼 식

❖ 작품 개요

배경: 아테네
장르: 낭만 희극Romantic Comedy
집필연도: 1594-95년
원전: 테세우스와 히폴리타 이야기-플루타르크의
　　　《영웅전》에서 '테세우스의 생애',
　　　요정이야기- 영국의 민간 설화
　　　(확실한 원전이 있는 다른 작품들에 비해 셰익스피어의
　　　독창성과 창의성에 의존해 만들어진 작품이다.)
특징: 셰익스피어 극 가운데 가장 환상적이고 몽환적이며
　　　신비로운 극으로 작가의 뛰어난 상상력이 가장 잘
　　　발휘된 작품이다.

▶ 헨리 퓨젤리, 〈티타니아와
　보텀〉(부분), 1792-93,
　취리히, 취리히 미술관

엇갈린 사랑

아테네의 젊은 연인 두 쌍이 서로 엇갈린 사랑과 부모의 반대로 아픔을 겪고 있었다.

● **감상 point**
낭만주의 시대에 가장
사랑받은 작품

온갖 요정과 마법이
넘쳐나는 〈한여름 밤의
꿈〉은 이성과 합리주의를
강조하던 신고전주의
시대에는 별 주목을 받지
못했다. 하지만 상상과
초자연의 세계를 추구하던
낭만주의 시대가 되자 가장
사랑받는 작품 가운데
하나가 되었다. 특히 많은
낭만주의 화가들이 이
작품에 매료되어 그 어떤
셰익스피어 작품보다 많은
그림들을 전하고 있다.

▶ 워싱턴 올스턴, 〈허미아와
라이샌더〉, 1818년 이전,
워싱턴, 스미소니언 박물관

아테네의 공작 테세우스는 아마존의 여왕 히폴리타와의 결혼식 날을 손
꼽아 기다리고 있었다. 온 나라가 화려하고 성대하게 치러질 공작의 결
혼식 준비로 들떠 있었다. 이때 이지어스라는 노귀족이 딸의 팔을 붙들
고 공작을 알현하러 왔다. 그는 자기가 정해 준 배필과 결혼하기를 마다
하는 딸을 아테네의 법에 따라 처리할 수 있게 허락해 달라고 하였다. 아
테네에는 고대로부터 부친이 택한 남자와 결혼하지 않는 딸은 교수형을
당하든가 수녀가 되어 평생 수녀원에서 독신으로 살든가 해야 한다는 법
이 있었던 것이다.

이지어스의 딸 허미아는 라이샌더를 사랑했고 라이샌더 또한 허미아
를 몹시 사랑하고 있었다. 그런데 이지어스는 허미아를 짝사랑하고 있는
디미트리어스를 사윗감으로 정해 놓고 그와 결혼할 것을 딸에게 강요했
던 것이다. 디미트리어스는 원래 허미아의 절친한 친구 헬레나와 사랑하
는 사이였으나 마음이 변해 허미아를 사랑하게 되었고, 그 사랑이 헬레네
를 몹시 마음 아프게 만들었다.

테세우스 공작은 엇갈린 연인
들의 운명이 가슴 아프기는 했으
나 그렇다고 국법을 무시할 수는
없었다. 그래서 허미아에게 부친
이 선택한 자와 결혼하지 않으면
아테네의 국법에 따라 처벌을 할
수밖에 없다고 말했다. 하지만 허
미아는 자신의 뜻을 굽히지 않았
다. 이런 허미아의 의지에 곤란해
진 공작은 자신의 결혼식 날까지

말미를 줄 테니 그때까지 마음의 결정을 내리라고 했다.

> 허미아:
>
> 소녀는 소녀의 마음이
>
> 그의 족쇄를 차기를 원치 않는
>
> 그런 남편에게 저의 순결을 바치기보다는
>
> 차라리 장미처럼 피었다가
>
> 시들어 죽어갈 것입니다.
>
> (1막 1장 79–82)

◀ 〈라이샌더와 허미아,
아테네를 떠날 계획을
세우다〉, 찰스 램 남매의
《셰익스피어 이야기》(런던,
1901)에서

사랑의 밀약

준엄한 법과 관습 때문에 결혼을 할 수 없게 되자, 허미아와 라이샌더는 사랑의 도주를 하기로 결심한다.

감상 point
셰익스피어에 등장하는 부녀 관계

셰익스피어 작품에 등장하는 많은 아버지들은 엄격한 가부장들이다. 〈오셀로〉에서 데스데모나의 아버지, 〈햄릿〉의 폴로니어스, 〈로미오와 줄리엣〉에서 줄리엣의 아버지, 그리고 리어 왕이 그렇다. 낭만 희극에서 엄격한 부권을 행사하는 아버지들은 딸들이 자신이 선택한 구혼자와 결혼하도록 강요하는 경우가 많다. 그런데 셰익스피어는 결혼 문제에서 이런 부권의 행사에 반항하는 딸들을 많이 그려내고 있다. 이 극에서도 허미아는 아버지의 명령으로 평생의 반려자를 택해야 하는 것은 부당하다고 항의하며 이에 불복하고 사랑하는 연인과 도주하여 비밀 결혼을 하려고 한다.

평생의 반려자를 자신이 아닌 다른 사람이 선택해야 한다는 것이 하도 기가 막히고, 또 그에 따르지 않으면 사형을 당하거나 평생 독신으로 살아야 한다는 말에 허미아의 얼굴은 창백해졌다. 수심에 빠진 허미아에게 라이샌더는 한 가지 제안을 하였다. 아테네에서 조금 떨어진 시골 마을에 과부 숙모가 살고 계시는데, 아테네의 국법이 미치지 않는 그곳으로 도망가서 결혼식을 올리면 어떻겠냐는 것이었다. 허미아는 당연히 라이샌더의 제안을 받아들였고, 두 사람은 다음날 밤에 마을 근처의 숲에서 만나 도망가기로 약속을 했다.

허미아는 떠나기 전 자기와 라이샌더의 계획을 헬레나에게 말해주며, 헬레나는 디미트리어스와 이루어지길 기원해 주었다. 헬레나는 사랑을 찾아 떠나는 두 연인이 몹시 부러웠다. 또한 자기도 허미아 못지않게 아름답다는 소리를 듣는데, 디미트리어스만 그렇게 생각하지 않는 것이 안타까워 한탄했다. 그러면서도 헬레나는 디미트리어스에게 허미아가 비밀 결혼을 위해 도망간다는 사실을 알려줘야 할 것 같았다.

> 헬레나 :
> 아무리 천하고도 천하여 멸시할 만한 것이라도
> 사랑은 훌륭하고 품위 있는 것으로 바꾸어주지.
> 사랑은 눈으로 보지 않고 마음으로 보는 것.
> 그래서 날개달린 큐피드를 소경으로 그린 것.
> 그리고 사랑하는 마음에는 분별심이라고는 조금도 없지.
> 눈은 없고 날개만 있는 것은 물불을 가리지 않는
> 그런 성급함을 나타내는 거야.
> (1막 2장 232-39)

요정의 숲

허미아와 라이샌더가 만난 숲은 요정들이 즐겨 찾는 곳이었다.

허미아와 라이샌더가 만나기로 한 숲은 아테네에서 3마일 정도 떨어진 곳에 있었는데 숲의 요정들이 즐겨 찾는 곳이었다. 요정 나라의 오베론 왕과 티타니아 여왕은 요정들을 거느리고 이 숲에 와서 잔치를 벌이곤 하였다. 그런데 최근 이 두 요정 사이에는 작은 불화가 있었다. 여왕이 인도에서 데려온 한 소년을 지나치게 애지중지하자, 이에 샘이 난 왕이 그 아이를 자신의 시종으로 달라고 한 데서 시작된 것이었다.

여왕은 그 아이를 낳다가 죽은 여자가 자신을 각별히 모셨던 터라 그 아이를 절대로 자기 곁에서 떼어놓을 수 없다며 오베론의 요구를 들어주지 않았다. 그래서 두 요정은 만나기만 하면 서로 다투기 일쑤였다. 요정 나라의 이런 불화는 기후 이상까지 불러 와, 인간 세상에 많은 흉사를 일으켰다. 강물이 범람하는가 하면 기상 이변으로 사계절이 모두 뒤죽박죽이 되어 빨간 장미꽃봉오리에 때 아닌 서리가 내리기도 하고, 동장군이 기승을 부리는 한겨울에 꽃망울이 터지기도 했다.

허미아와 라이

● 감상 point
셰익스피어 낭만 희극

셰익스피어 낭만 희극들은 주로 초기에 쓰여졌으며, 복잡하게 얽힌 젊은 남녀의 아름다운 사랑과 행복한 결혼 이야기가 주요 내용이다. 〈한 여름 밤의 꿈〉, 〈베니스의 상인〉, 〈좋으실 대로〉가 대표적인 낭만 희극이다.

◀ 존 시몬스, 〈티타니아〉, 1866, 브리스틀, 브리스틀 시립 미술관

샌더가 만나기로 한 날 밤에도 요정 왕과 요정 여왕은 각기 테세우스와 히폴리타의 신방에 기쁨과 축복을 주기 위해 이 숲에 행차한 터였다. 둘은 숲에서 마주치자 또 그 소년 문제를 놓고 티격태격 다투었다. 여왕이 요정 나라를 다 준다고 해도 소년은 내어 줄 수 없다고 화를 내며 가 버리자 오베론은 여왕에게 앙갚음을 하겠다고 결심했다.

요정 :

내가 너의 모양새나 생김새를 잘못 본 것이 아니라면

너는 로빈 굿펠로우라는 장난꾸러기 요정이 틀림없어.

우유에 뜬 찌끼를 걷어내고, 때로는 맷돌을 돌려

시골 아가씨들을 놀라게 하고, 숨죽인 아낙네들이

젓고 있는 버터를 소용없게 만들고, 때로는 술이 발효되어

생기는 거품이 생기지 않게 하거나

밤길 가는 사람이 길을 헤매게 만들고는

그 모습을 보고 웃어대는 것이 바로 너지?

(2막 1장 32-39)

▼ 대드는 빅토리아 시대의 화가로 환상과 신비,
요정 등에 대한 당대의 관심을 반영하는 요정
그림들을 많이 그렸다.

화면 정 가운데 아기로 재현된
퍼크가 버섯 위에 앉아 있는데, 이
퍼크는 조슈아 레이놀즈 경이 그린
퍼크(274쪽 참조)와 흡사하다.

이슬방울이 술처럼
달려 있는 메꽃 등불은
기묘한 느낌을 준다.

원형의 틀 안에
아주 세밀하게
그림을 그렸다.

화면 한가운데에 있는 퍼크를 가장
밝게 그리고 화면 가장자리로
갈수록 어둡게 하여 빛과 어둠의
대비를 극적으로 사용하고 있다.

작게 축소된 인간들이 호숫가 초목
위에서 벌거벗은 채 춤을 추고 있다.

▲ 리처드 대드, 〈퍼크와 요정들〉,
1841, 개인 소장

사랑의 묘약

오베론 왕은 첫눈에 사랑에 빠지게 만드는 마법의 꽃즙으로
여왕에게 앙갚음을 하려고 한다.

오베론 왕은 자신의 시종인 장난꾸러기 요정 퍼크를 시켜 큐피드의 화살
이 떨어져 삽시간에 진홍빛으로 물들은 삼색제비꽃을 따오게 했다. 그
꽃의 즙은 잠자고 있는 사람의 눈에 바르면 그 사람이 잠을 깨는 순간 가
장 먼저 본 것을 미칠 듯이 사랑하게 만드는 사랑의 묘약이었다. 오베론
왕은 그 꽃즙을 티타니아가 잠자는 틈을 타서 그녀의 눈에 바를 작정이었
다. 그리고 가능하면 그녀가 깨어나서 가장 먼저 보는 것이 지독하게 못
생긴 것이기를 빌었다.

오베론은 이런 계획을 생각하며 퍼크가 꽃을 따오기를 기다리고 있다
가 허미아를 찾아 나선 디미트리어스와 그를 따라 나선 헬레나가 숲으로
오면서 나누는 대화를 엿듣게 되었다. 디미트리어스가 따라오지 말라고

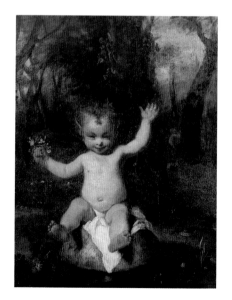

하면 헬레나는 그가 인
정머리 없는 자석처럼
자신을 끌어당긴다고
대답했고, 그가 얼굴만
봐도 진저리가 난다고
하면 그녀는 그를 못
보면 피가 마른다고 말
했다. 또한 여자로서
수치도 모르고 한밤중
에 이런 으슥한 곳까지
남자를 따라 오냐고 하
면 당신의 얼굴만 보면
밤이라도 밤이 아니라
고 대답했고, 날짐승한

▶ 조슈아 레이놀즈 경, 〈퍼크,
로빈 굿펠로우〉, 1789, 개인
소장

274

테 잡아먹히든 말든 마음대로 하라고 하면 제아무리 맹수라도 당신처럼 냉정하진 않다고 대답했다. 이들의 이런 대화를 듣고 헬레나를 가엾게 여긴 오베론 왕은 두 사람이 이 숲을 떠나기 전에 디미트리어스가 헬레나를 죽자 사자 쫓아다니게 해주리라 마음먹었다. 그래서 퍼크가 꽃잎을 가져오자 자신은 티타니아 여왕에게 마법을 걸러 갈 테니, 퍼크에게는 아테네 복장을 한 청년을 찾아 그자의 눈에 꽃즙을 발라주라고 명했다.

헬레나:

인정머리 없는 자석인 당신이 나를 끌어당겨요.

하지만 당신이 끌어당기는 것은 그냥 철이 아니라

강철만큼 진실한 내 마음입니다.

(2막 1장 195-97)

◀ 에드윈 오스틴 애비,
〈티타니아〉, 1893, 뉴헤이번,
예일 대학교 미술관, 에드윈
오스틴 애비 기념 컬렉션

뒤엉킨 사랑

퍼크는 실수로 디미트리어스 대신 라이샌더의 눈에 사랑의 꽃즙을 바르고, 그래서 그는 갑자기 허미아 대신 헬레나를 사랑하게 된다.

감상 Point!

셰익스피어 낭만 희극의 초록 세계(Green world) 대부분의 셰익스피어 낭만 희극에는 〈한여름 밤의 꿈〉에 나오는 요정의 숲과 같은 기능을 하는 장소가 나온다. 셰익스피어의 초록 세계는 도시나 궁정에서 발생한 모든 암투와 갈등이 용서와 화해를 이루도록 만들어 주는 놀라운 치유력을 가진 세상이다.

한편 라이샌더와 허미아는 숲 속에서 길을 잃고 헤매느라 지칠 대로 지쳐 있었다. 라이샌더는 일단 밤을 그곳에서 지내고 날이 밝으면 다시 길을 찾아보자고 했다. 두 사람은 혼전 남녀가 지켜야 할 정도의 거리를 두고 누워 곧 깊은 잠에 빠졌다. 이때 오베론 왕이 말한 아테네 복장의 청년을 찾아 헤매던 퍼크는 라이샌더를 보고 이 자가 바로 요정 왕이 말한 그 매몰찬 자라고 생각했다. 두 사람이 이렇게 떨어져 자는 것도 사내가 무정하여 처녀를 곁에 재우지 않은 것이라 생각했다. 그래서 퍼크는 디미트리어스 대신 라이샌더의 눈에 사랑의 꽃즙을 바르는 실수를 저질렀다.

공교롭게도 이때 디미트리어스의 뒤를 따라 다니던 헬레나가 땅에 누워 잠들어 있는 라이샌더를 발견했다. 그녀는 라이샌더가 혹시 죽기라도

▶ 프랜시스 댄비, 〈'한여름 밤의 꿈'의 한 장면〉, 1832, 올드햄, 올드햄 미술관

한 것은 아닐까 두려워 그를 흔들어 깨웠다. 잠에서 깨어난 라이샌더는
눈을 뜨자마자 처음 보게 된 헬레나에 대한 연정이 가슴 속에서 불같이
치솟았다. 그래서 헬레나의 아름다움을 찬양하며 아름다운 그녀를 위해
서라면 불 속에라도 뛰어들 것이라는 등 사랑의 맹세를 쏟아 부었다. 헬
레나는 라이샌더가 자신을 조롱하려고 장난을 치는 거라는 생각에 오히
려 몹시 불쾌해 하며, 허미아로 만족하라고 쏘아붙이고는 가 버렸다. 꽃
즙의 마법으로 새로운 사랑의 열병을 앓게 된 라이샌더는 아직 잠들어 누
워 있는 허미아에 대한 애정은 사그리 사라져버렸다. 그래서 그 험한 숲
속에 잠들어 있는 허미아를 내동댕이친 채 헬레나를 뒤쫓아 가버렸다.

라이샌더 :

허미아, 거기서 자고 있어라.

다시는 이 라이샌더의 곁에 오지 마라.

단것을 너무 많이 먹으면 위에서 거부감을 느끼고,

사교에 빠졌던 자가 깨닫고 나서 그 사교를 떠나면

무섭게 증오하게 되듯이 내가 그렇다.

포식한 단것이요,

나의 사교인 너에 대한 내 감정도 그렇다.

(2막 2장 134-41)

맹목적인 사랑

● 감상 Point!
〈한여름 밤의 꿈〉의
초록세계
〈한여름 밤의 꿈〉에서는
허미아와 라이샌더의 사랑이
아버지 이지어스의 반대와
아테네의 법에 부딪쳐 시련을
겪게 된다. 그래서 그들은
아테네를 빠져나와 숲으로
간다. 이 숲은 초자연적
존재인 요정 왕과 요정
여왕이 지배하는 세상이다.
테세우스가 지배하는
아테네가 이성과 법의 지배를
받는 세상이라면, 이 숲은
마법과 환상이 지배하는
세상이다. 이곳은 일상적
가치관이 완전히 전복되거나
깨어지는 비논리의 세계요,
변화무쌍한 변형을 겪는
장소이다. 이 숲에서
하룻밤의 광적인 열병을 겪은
뒤 등장인물들은 올바른
사랑을 얻게 된다. 그리고
다시 현실 세계로 돌아와
행복한 결혼을 하게 된다.

▶ 조지프 노엘 페이턴,
〈오베론과 티타니아의 불화〉,
1849, 에든버러, 스코틀랜드
국립 미술관

퍼크의 실수로 모든 것이 엉망이 되었음을 안 오베론은 디미트리어스가
잠들어 있는 사이에 그의 눈에 사랑의 꽃즙을 발랐다. 퍼크에게는 헬레나
를 그 쪽으로 유도해 오도록 시켰다. 퍼크의 실수 때문에 그녀에게 뜨거운
사랑을 호소하게 된 라이샌더도 따라왔다. 이때 디미트리어스가 잠에서
깨어나 헬레나를 보았다. 그는 눈을 뜨자마자 처음 보게 된 그녀를 여신이
니 숲의 요정이니 하며 칭송했다. 방금 전까지도 그렇게 자기를 경멸하고
갖은 모욕적인 언사를 퍼붓던 디미트리어스가 갑자기 이상한 말들을 쏟
아내자, 헬레나는 두 사람이 짜고서 자기를 골리고 있다고 생각했다.

두 사람은 아테네에서 서로 허미아를 사랑한다고 다투었듯이, 이제는
서로 헬레나를 사랑한다고 다투었다. 이때 허미아가 라이샌더의 목소리
를 듣고 달려왔다. 그러자 아테네에서 디미트리어스가 헬레나에게 그랬

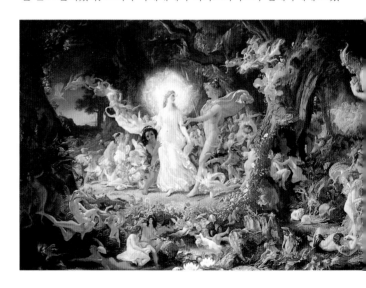

듯이, 라이샌더는 허미아를 에티오피아 깜둥이니 난쟁이니 부르며 박정하게 대했다. 그러자 허미아는 헬레나가 밤새 도둑고양이처럼 다가와 사랑하는 라이샌더의 마음을 몽땅 훔쳐갔다고 생각하고 그녀에게 덤벼들었다. 헬레나는 헬레나대로 허미아까지 모두가 한통속이 되어 자기를 조롱한다고 화를 내었다. 이렇게 퍼크가 실수로 바른 사랑의 꽃즙으로 인해 맹목적 사랑에 빠진 네 연인은 서로 들러붙어 한바탕 사랑싸움을 벌이다 지쳐서 잠이 들었다. 퍼크는 뒤죽박죽된 상황을 정상대로 돌려놓고자 라이샌더의 눈에 다시 한번 사랑의 꽃즙을 발라주었다.

오베론:
큐피드의 사랑의 화살을 맞아
자줏빛으로 물든 꽃즙아.
이 자의 눈동자를 적셔 그의 사랑이 그녀를 보면
하늘에 뜬 금성처럼 찬란히 빛나게 하라.
잠에서 깨어났을 때 그녀가 곁에 있으면
마음의 병을 치유해 달라고 그녀에게 애걸하게 하라.
(3막 2장 102-09)

맹목적인 사랑

페이턴은 티타니아를 성모의 이미지로 표현하고 있다.
빛나는 요정들이 모여 그녀의 머리 뒤에 보통 종교화에서
예수나 성모의 신성함을 나타내기 위해 사용되는 후광을
형성한다. 이는 나중에 그려진 〈오베론과 티타니아의
불화〉(278쪽 참조)에서 더 명확하게 볼 수 있다.

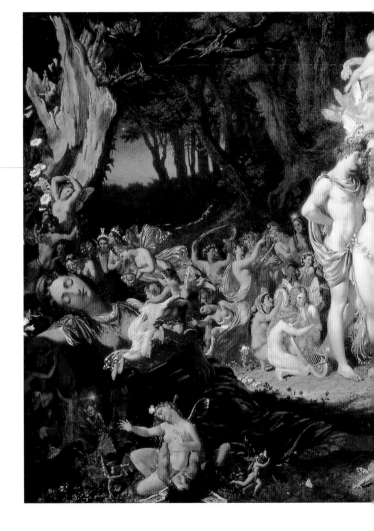

〈오베론과 티타니아의 불화〉와
비교해보면 요정 왕과 여왕의
화해가 자연에 생명과 활기를
불어넣었음을 알 수 있다. 이
그림에서는 초목이 푸르고 꽃들도
선명하게 피어나고 있다.

▲ 조지프 노엘 페이턴 경, 〈오베론과 티타니아의
화해〉, 1847, 에든버러, 스코틀랜드 국립 미술관

퍼크가 마법의 묘약이라도
바르는 듯 남자의 머리
맡에 앉아 있다.

▼ 오베론 왕어 "나의 여왕이어! 이리와 나와 손잡고 저 인간들이
누워 있는 대지를 흔듭시다. 이제 그대와 나도 다시 사이좋게
지내는 거요." 라고 말하는 부분을 형상화한 그림이다.

요정 왕과 요정 여왕의 주위로
셀 수 없이 많은 이야기들이
펼쳐진다. 라파엘 전파
화가답게 화면 가득 세부
묘사를 담고 있다.

대부분의 형상들이
대단히 에로틱한
장면들을 연출하고 있다.

페이턴은 형상들마다 다양한 크기를 부여했다.
요정들의 크기도 저마다 다른데 요정 왕과
여왕이 가장 크고 인간은 그들보다도 훨씬
크게 표현되어 있다.

티타니아와 보텀

요정 여왕 티타니아는 사랑의 묘약 때문에
당나귀 머리를 한 직조공 보텀에게 첫눈에
반했다.

감상 point
〈한 여름 밤의 꿈〉을
구성하는 네 개의 플롯
이 극에는 서로 다른 차원의
존재들로 구성된 네 개의
세계가 있다. 초자연적
존재인 오베론과 티타니아의
세계, 고대 귀족 테세우스와
히폴리타의 세계, 두 쌍의
젊은 연인 허미아와
라이샌더, 헬레나와
디미트리어스의 세계,
그리고 아테네의 날품팔이
노동자들의 세계(혹은
그들이 공연하는 극중극
〈피라머스와 디스비〉의
세계)가 서로 얽혀 상상과
현실 세계를 오가며
전개된다. 그리고 이 네
개의 플롯은 치밀한
구성으로 서로 얽혀 있다.

한편 요정 여왕은 나무숲이 우거지고 꽃향기가 가득한 나무 그늘에 누워 요정들이 부르는 자장가를 들으며 잠이 들었다. 그러자 오베론 왕이 몰래 다가와 잠든 여왕의 눈에 꽃즙을 발랐다.

여왕이 곤히 잠든 나무 그늘 옆 공터에는 아테네에서 날품팔이를 하는 직공들이 모여 있었다. 그들은 테세우스 공작의 결혼식 날 막간극을 공연하려고 〈피라머스와 디스비〉라는 극을 연습하고 있었다. 퍼크가 우연히 이 연습 장면을 보았는데 주인공 피라머스 역을 맡은 직조공 보텀은 그 가운데 가장 나서기 좋아하여 모든 배역에 대해 참견을 아끼지 않았다.

보텀은 자신의 대사를 하고 덤불 속으로 퇴장하여 다음 차례가 될 때까지 기다리고 있었다. 이때 장난기가 발동한 퍼크는 그의 머리를 당나귀 머리로 바꾸어 놓았다. 잠시 뒤 동료들은 그를 보고 소리를 지르며 도망쳤

▶ 에드윈 랜드시어 경,
〈티타니아와 보텀〉,
1851년경, 멜버른, 빅토리아
국립 미술관

282 ❋

다. 보텀은 그들이 자신을 바보로 만들려고 장난을 치는 것이라 생각했다.

보텀은 자기가 조금도 두려워하지 않는다는 것을 보여주려고 콧노래를 부르기 시작했다. 그것은 영락없는 당나귀 울음소리였다. 하지만 이 소리에 잠에서 깬 티타니아 여왕은 눈을 뜨자마자 처음 보게 된 보텀의 모습에 반했고, 당나귀 울음소리도 너무나 아름다운 노래로 들렸다.

여왕은 콩꽃, 거미집, 부나방, 겨자씨 등의 요정들을 불러내 그의 시중을 들게 했다. 그렇게 흉측한 괴물에게 줄 꽃을 찾아나서는 여왕을 보고 오베론 왕이 갖은 모욕을 퍼붓자, 여왕은 제발 참아달라고 간청하며 오베론 왕의 요구대로 인도 소년을 보내주었다. 그리고는 보텀의 몸을 휘감고 잠이 들었다.

◀ 헨리 퓨젤리, 〈티타니아와
보텀〉, 1780-90년경, 런던,
테이트 미술관

원하던 대로 소년을 얻게 된 오베론 왕은 큐피드의 꽃의 마력을 풀어줄 디아나 여신의 꽃즙을 티타니아의 눈에 발라주었다. 티타니아는 잠에서 깨어나 자기가 당나귀에게 반하는 이상한 꿈을 꾸었다며, 자기 옆에 누워 잠들어 있는 보텀을 보고 바라만 봐도 끔찍한 저 얼굴을 어떻게 사랑했을까 의아해했다. 오베론 왕은 퍼크에게 그자의 괴물 같은 머리를 벗겨주라고 명했다.

오베론 :

음악을 울려라! 나의 여왕이여!

이리 와서 나와 손잡고

저 인간들이 누워 있는 대지를 흔듭시다.

이제 그대와 나도 다시 사이좋게 지내는 거요.

내일 밤은 테세우스 공작의 집에서 환희의 춤을 춥시다.

그리고 자손의 번영을 축복해 줍시다.

(4막 1장 84-89)

▼ 기괴하고 환상적인 장면을 즐겨 그렸던
퓨젤리가 그린 여러 점의 〈한여름 밤의 꿈〉
그림 중 하나이다.

요정들이 보텀의 시중을 들고
있다. 한 요정은 보텀의 머리를
만져 주고 있고 또 한 요정은 그의
귀에 류트를 연주해 주고 있다.

보텀의 머리를 당나귀로
변하게 한 장난꾸러기
퍼크가 그들의 모습을
내려다보고 있다.

꿈과 악몽에 매료된
퓨젤리에게 〈한여름
밤의 꿈〉은 당연히
좋은 소재가 되었다.
그는 특히 요정 여왕과
보텀을 소재로 한
회화를 많이 남겼다.

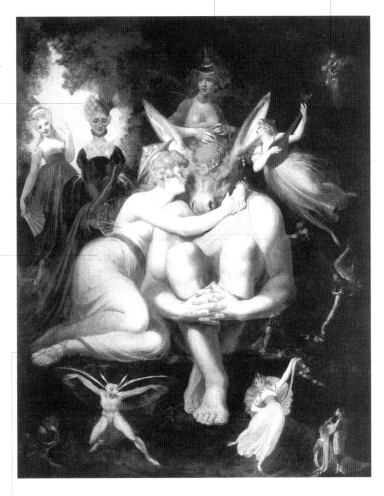

퓨젤리는 이 극이
담고 있는 에로틱한
요소를 티타니아를
통해 잘 전달하고
있다. 그녀는 보텀의
목을 감싸 안고 그의
뺨을 애무하고 있다.

소재나 내용에 있어서 '이성보다는 감성'에 치중했던 퓨젤리는
형식면에서는 신고전주의적 양식을 따랐다. 그의 모든 그림들은
두 개의 대조적인 부분이 대칭을 이루는데, 이 그림에서도
티타니아 부분은 밝고 환희에 넘치게 묘사한 반면 보텀 부분은
어둡고 우울하게 묘사함으로써, 신고전주의의 선과 악, 빛과
어둠이라는 이분법적 대칭과 균형 구도를 표현하고 있다.

▲ 헨리 퓨젤리, 〈티타니아와 보텀〉,
1792–93, 취리히, 취리히 미술관

다시 현실의 세계로

네 젊은이의 사랑의 갈등은 원만히
해결되고 공작 일행은 그들의
꿈같은 지난 밤 이야기를 듣게 된다.

다음 날 새벽, 테세우스 공작과 히폴리타, 이지어스 일행이 사냥을 하러 이 숲으로 왔다가 차가운 바닥에 누워 잠들어 있는 아테네의 젊은이들을 보았다. 공작은 오늘이 바로 허미아가 신랑을 결정하기로 한 날이었음을 떠올렸다. 공작 일행은 뿔 나팔을 불어 잠든 젊은이들을 깨우고 그들에게 자초지종을 물었다.

라이샌더가 허미아와 함께 아테네 법의 위험이 미치지 않는 곳으로 도망가려고 했던 사실을 솔직히 고하자, 이지어스는 격노하여 라이샌더의 목을 쳐 달라고 공작에게 청했다. 이때 디미트리어스가 나서서 자신은 예전처럼 헬레나를 사랑하게 되었노라고 말했다. 디미트리어스의 말을 들은 공작은 이지어스에게 라이샌더의 목을 치라는 간청은 들어줄 수가 없으며, 오히려 자신은 이 두 쌍의 연인들을 자기들과 함께 신전에 데

▶ 조지 롬니, 〈티타니아, 퍼크,
바꿔친 아이〉, 1793, 워싱턴,
폴저 셰익스피어 도서관

리고 가서 백년가약을 맺어주고 싶다고 말했다.

젊은 연인들은 아테네로 돌아가는 길에 공작 일행에게 자신들이 꾼 꿈 이야기를 해주었다. 테세우스 공작과 히폴리타는 그들의 이야기가 무슨 괴상한 동화 속 이야기처럼 통 믿어지지 않았다. 그러나 네 사람의 말이 한결같고 실제로 그들의 마음이 변한 것으로 보아 단순한 꿈만은 아닌 듯, 정말 이상하고 놀라운 일이라고 생각했다. 공작은 이를 사랑이라는 열병이 만들어 낸 환상으로 여겼다.

> 테세우스 :
>
> 연인들이나 미친 사람들은 머릿속이 들끓는 탓인지
>
> 그런 허무맹랑한 환상들을 만들어내지만
>
> 그것은 냉정한 이성으로는 도저히 이해할 수 없는 것이오.
>
> 광인이나 연인이나 시인은 모두 상상력으로
>
> 머리 속이 꽉 차 있는 사람들이오.
>
> ……
>
> 시인의 상상력은 지금까지 알려져 있지 않은 것을 형상화하고
>
> 시인의 펜은 그들에게 확실한 형태를 만들어주며
>
> 존재하지도 않은 것에 거처와 이름을 붙여주는 것이오.
>
> 그런 재주는 뛰어난 상상력이 있기 때문이오.
>
> (5막 1장 4-18)

● **감상 point**

셰익스피어의 상상력이 가장 많이 발휘된 극

이 극에서 테세우스 공작은 두 쌍의 연인들이 숲 속에서 보낸 밤의 일들을 듣고는 연인과 광인, 그리고 시인은 놀라운 상상력이라는 공통점을 갖고 있다고 말한다. 시인의 상상력에 대해 그는 "지금까지 알려져 있지 않은 것을 형상화하고, 시인의 펜은 그들에게 확실한 형태를 만들어주며 존재하지도 않은 것에 거처와 이름을 붙여준다."고 말하는데, 〈한여름 밤의 꿈〉은 셰익스피어가 그런 시인으로서의 상상의 힘을 가장 유감없이 발휘한 작품이라고 할 수 있다.

다시 현실의 세계로

▼ 이 극의 막이 내리기 직전 퍼크는, "우리 요정들은 세 가지
모습을 가졌다는 헤커티 여신을 따라 햇살을 피하여 꿈과 같은
어둠을 좇아 날아갑니다."라고 말한다. 스코틀랜드의
낭만주의 운동을 이끈 스콧은 바로 이 장면을 재현하고 있다.

수평선
아래쪽에서부터
점점 날이 밝아
오고 있다.

퍼크가 몸을 웅크린
채 떠오르는 햇살에
쫓겨 가고 있다.

퍼크의 눈이 하늘에 떠
있는 별과 같이 빛나는
것이 특이하다.

왕관을 쓰고 왕홀을 든 오베론 왕이
나비 마차를 타고 요정들과 함께
날아가고 있다.

퍼크는 종종 토실토실하고 예쁜 남자
아이의 나체상으로 표현되는 큐피드와
비슷한 형상으로 그려지는데, 여기서도
날개 달린 어린아이라는 전형적인
모습으로 재현되었다.

▲ 데이비드 스콧, 〈새벽에게 쫓겨 가는 퍼크〉,
1837, 에든버러, 스코틀랜드 국립 미술관

공작과 히폴리타, 그리고 두 쌍의 연인은 행복한
결혼식을 치렀다.

세 쌍의 결혼식

이때 보텀도 잠에서 깨어났고 그의 머리에 씌어졌던 당나귀 머리도 사라졌다. 그는 연극 패거리들이 자기만 재워 놓고 줄행랑을 쳤다고 생각했다. 그는 어젯밤에 꾼 꿈이 보통 꿈이 아니라고 생각하며, 머리에 뭔가 썼던 것 같아 자꾸 머리를 만져보기도 했다. 그는 동료 피터 퀸스에게 자신의 꿈 이야기를 노래로 써달라고 부탁하기로 했다.

한편 연극 패거리들은 공작의 결혼식이 끝났는데 보텀이 사라져 공연을 할 수 없게 된 것을 아쉬워하고 있었다. 이때 보텀이 나타나 어서 의상을 갈아입고 공연을 하러 가자고 말했다.

그래서 세 쌍의 행복한 신혼부부의 저녁 시간을 메워 줄 여흥으로 보텀 일행이 준비한 어설픈 연극이 공연되었다. 이들의 어설픈 공연을 보고 히폴리타가 이런 시시한 연극은 난생 처음 본다고 말하자, 테세우스 공작은 부족한 부분은 관객의 상상력으로 채우자고 말한다.

감상 point
멘델스존이 작곡한 극음악
〈한여름 밤의 꿈〉
독일의 낭만주의 음악가 멘델스존은 셰익스피어의 〈한여름 밤의 꿈〉을 읽고 환상적이고 기이한 분위기에 깊이 매료되 곡을 쓰기 시작했다. 〈한 여름 밤의 꿈〉의 '서곡'은 멘델스존의 나이가 불과 17세였던 1826년에 작곡되었다. 그 후 1843년에 프러시아 국왕 빌헬름 4세의 요청에 의해 〈한여름 밤의 꿈〉을 위한 나머지 음악을 작곡하여 총 12곡을 만들었다. 이중 결혼행진곡은 바그너의 혼례합창곡과 함께 아직도 일반 결혼식에서 연주되고 있다.

◀ 윌리엄 블레이크, 〈퍽 뒤를 따라가는 오베론과 티타니아〉, 1790-93년경, 워싱턴, 폴저 셰익스피어 도서관

세 쌍의 결혼식

공연이 끝나고 열두 시를 알리는 종소리가 울리자 세 쌍의 신혼부부들은 각자의 신방으로 들어갔다. 인간들이 모두 잠자리에 들자 요정들이 나타났다. 오베론 왕과 티타니아 여왕은 다른 요정들과 함께 춤을 추며 이 세 쌍의 신혼부부의 백년해로와 다산을 기원하는 노래를 불러주었다.

테세우스 :

연극이란 아무리 잘 해도 그림자에 불과한 것이오.

아무리 서툰 연극이라도 상상으로 메우면

그렇게 나쁘지는 않은 법이오.

(5막 1장 208-09)

▶ 윌리엄 블레이크, 〈로스의 노래〉, 1795, 런던, 대영 박물관

▼ 이 극의 마지막 장면으로, 결혼한 세 쌍이 잠자리에
든 뒤 오베론과 요정들이 나타나 그들을 축복하기
위해 노래하고 춤을 추는 장면이다.

부나방이다.

겨자씨이다.

서로 화해를 나눈 티타니아와
오베론이 아주 다정한 포즈를
취하고 있고, 요정들은 한결같이
밝고 즐거운 표정이다.

콩꽃이다.

요정들의 원형 춤은
전통적으로 다산
의식과 관계가 있다.

거미집이다.

오베론 왕은 번쩍이는
은관을 쓰고 꽃 모양의
왕홀을 들고 있다.

▲ 윌리엄 블레이크, 〈춤추는 요정들과 함께 있는 오베론,
티타니아, 퍼크〉, 1786년경, 런던, 테이트 미술관

베니스의 상인 The Merchant of Venice

벨 몬 트 의 상 속 녀 ❖ 안 토 니 오 와 바 사 니 오
고 리 대 금 업 자 샤 일 록 ❖ 샤 일 록 의 딸 제 시 카 ❖ 함 고 르 기
바 사 니 오 의 행 운 ❖ 슬 픈 소 식 ❖ 자 애 로 운 포 샤
포 샤 와 샤 일 록 ❖ 샤 일 록 의 몰 락

❖ 작품 개요

배경: 베니스와 벨몬트
장르: 낭만 희극
집필 연도: 1596-97년경
원전: 스티븐 고슨의 《비방학교》 중 '유태인'
　　　샤일록 원형-크리스토퍼 말로우의 〈몰타 섬의 유태인〉
특징: 청춘 남녀의 애정 이야기에 16세기 영국의
　　　반유대주의라는 서로 다른 두 개의 축을 치밀하게
　　　엮어 낸 작품이다.

▶ 엘리자베스 그린 엘리엇,
〈 '베니스의 상인' 4막 1장〉(부분),
찰스 램 남매의 《셰익스피어
이야기》(필라델피아, 1922)에서,
워싱턴, 미국 국회 도서관

벨몬트의 상속녀

부와 미덕을 겸비한 벨몬트의 상속녀 포샤에 대한
구혼 행렬이 이어지고 있었다.

● 감상 point
베니스의 상인은 누구?
이 극에서 베니스의 상인은
바로 안토니오이다. 하지만
이 극은 안토니오가 아닌
샤일록과 포샤를 중심으로
진행되어 독자들을 의아하게
만든다. 이렇게
셰익스피어의 극에는
작품명이 주인공을 가리키지
않을 때가 종종 있다.
이모젠과 그의 남편
포스튜머스가
주인공이지만 이모젠의
아버지인 왕의 이름이
제목인 《심벌린》도 이런
경우에 해당한다.

베니스 근처의 벨몬트라는 곳에 포샤라는 부유한 상속녀가 살고 있었다. 그녀는 대단히 아름다웠을 뿐만 아니라 고상한 인품까지 갖춰 나폴리, 프랑스, 영국, 스코틀랜드, 모로코 등 사방에서 부와 권력을 자랑하는 청혼자들이 밀려왔다.

하지만 그녀는 수많은 청혼자들 중에서 스스로 신랑감을 택할 수가 없었다. 그것은 아버지가 남겨 놓은 유서 때문이었다. 덕망 높은 성인군자였던 포샤의 아버지는 금, 은, 납으로 된 세 개의 함 가운데 하나에 포샤의 초상화를 집어넣고, 그 초상화가 들어 있는 함을 고른 자와 그녀가 결혼을 하도록 유언을 남겼다. 이는 올바른 인격과 판단력을 지닌 자를 딸의 신랑감으로 택하기 위한 궁리에서 나온 조처였다.

포샤는 이런 아버지의 깊은 뜻을 이해하고 있었고 청춘의 열정이 이성적 판단을 얼마나 방해하는지도 잘 알고 있었다. 그러면서도 스스로 원하는 사람을 택할 수도, 싫은 사람을 거역할 수도 없게 만든 아버지의 유언을 야속하게 여겼다.

그 이유는 그녀가 마음에 품은 한 청년이 있었기 때문이었다. 그는 바로 아버지가 살아 계셨을 때 벨몬트를 방문한 적이 있는 베니스의 바사니오라는 청년이었다. 그래서 그가 이 사랑의 모험에 꼭 참가해 주기를 은근히 기대하고 있었다.

포샤:
제 아무리 이성이 혈기를 억누르는 법을 만들어내도
불같은 혈기는 차가운 이성의 법을 쉽게 뛰어넘어 버리지.
청춘이라는 미친 토끼는 절뚝발이 이성이 쳐 놓은 그물을 쉽게 뛰어넘지.
(1막 2장 17-20)

▼ 브로크만은 비교적 윤곽은 단순화하고 표면을 대단히 매끄럽게
 처리하는 화가이다. 이 그림은 포샤 역과 네리사 역의 미국인 자매
 배우 샬롯 쿠시먼과 수전 쿠시먼을 그린 무대 초상화이다.

풍성한 베니스 식 의상을 입은
두 여인에게서 진중한 아름다움이 배어 나온다.

포샤가 세 개의 함 고르기를 통해 배우자를
선택해야 한다는 아버지의 유언에 대해
한탄하자, 네리사가 그녀를 위로하고 있다.
네리사는 납함을 들고 있다.

포샤를 침울한 분위기로 묘사하여 그녀가
지닌 활기와 위트는 전달하지 못하고
있다. 그녀는 오른손에 황금 함에 들어
있던 종이를 들고 있다.

황금 함은 열려 있고
은으로 된 함은 그
옆에 놓여 있다.

▲ 프리드리히 브로크만, 〈포샤와 네리사〉,
 1849, 워싱턴, 폴저 셰익스피어 도서관

안토니오와 바사니오

바사니오는 포샤에게 구혼하러 가기 위해
절친한 친구 안토니오에게 도움을 구했다.

감상 point

바사니오에 대한
안토니오의 지극한 감정은
우정? 동성애?
안토니오는 친구
바사니오를 위해 자기 살
1파운드를 담보로 유태인
샤일록에게 3천 더컷을
빌린다. 이 같은 행위뿐
아니라 많은 대사들에서
바사니오를 향한
안토니오의 애틋한 감정이
드러나 있다. 이러한
안토니오의 감정을
동성애로 보는 데는
셰익스피어 자신이 동성애
논란에 휩쓸려 있는 상황이
작용을 한다고 볼 수 있다.
셰익스피어가 쓴
《소네트집》에 실린 대부분의
시들이 남성을 향한 연정을
노래한 것이고, 이 시집이
그의 후원자인 사우샘스턴
백작에게 헌정된 것도 그를
동성애 논란에서 자유롭지
못하게 만들었다.
2005년에 개봉된 마이클
레드포드 감독의 〈베니스의
상인〉은 안토니오와
바사니오의 관계를 분명히
동성애 코드로 읽어내고
있다.

이런 포샤의 기대에 어긋나지 않게 바사니오는 그녀에게 청혼하러 갈 작
정이었다. 하지만 다른 쟁쟁한 청혼자들과는 달리, 그는 그녀에게 청혼
하는 데 합당한 수준의 품위와 호화로움을 갖추고 벨몬트에 갈 수 있는
정도의 재력을 갖지 못했다. 당시 귀족 청년들이 흔히 그랬듯이 바사니
오도 미미한 재력으로 감당이 안 되는 호사스런 생활을 해 왔던 것이다.
덕분에 가산을 다 탕진했을 뿐만 아니라 빚도 많이 지고 있었다.

바사니오에게는 안토니오라는 둘도 없는 친구가 있었다. 그는 함선을
여러 척 거느리고 무역을 하고 있는 베니스의 재력가였다. 게다가 인품
도 뛰어나서 베니스 사람들로부터 많은 존경을 받았다. 그는 돈이 없어
그를 찾아오는 사람들에게는 누구에게라도 이자 없이 돈을 빌려주곤 했
다.

안토니오는 바사니오와 각별한 사이였다. 그동안 바사니오는 이미 여
러모로 그에게 많은 신세를 져 왔으며, 안토니오는 그를 위해서라면 돈주
머니든 육체든 재산이든 필요하다면 모두 털어 줄 작정이었다. 그래서
바사니오는 아주 어렵게 포샤에게 청혼하려는 자신의 의사를 설명한 뒤
한번만 더 자신을 도와 3천 더컷을 빌려 달라고 부탁했다. 그러나 마침
안토니오는 전 재산을 해상 무역에 털어 넣은 터라 현금을 갖고 있지 못
한 상태였다.

> 안토니오:
> 나는 이 세상을 있는 그대로 받아들이는 걸세.
> 그래쉬아노. 세상은 모두가 저마다 타고난 역할이
> 있는 무대라네. 내가 맡은 것은 슬픈 역이고.
>
> (1막 1장 77-79)

고리대금업자 샤일록

안토니오는 바사니오에 대한 애틋한 우정 때문에
유태인 고리대금업자 샤일록으로부터 해괴한 조건
하에 돈을 빌린다.

감상 point
유태인과 고리대금업

그래서 그들은 고리대금업을 하는 유태인 샤일록을 찾아가게 되었다. 샤일록은 돈을 이 세상의 그 무엇보다 소중히 여기는 인정머리 없는 수전노였다. 샤일록은 안토니오에 대해 가슴에 응어리진 오랜 원한을 갖고 있었다. 그것은 안토니오가 고리대금업을 하는 샤일록을 경멸하고 무이자로 사람들에게 돈을 빌려주어 그의 장사를 방해하곤 했기 때문이었다. 게다가 안토니오는 너무나 탐욕스러운 샤일록의 비인간적인 행위에 분노하여 그에게 이교도라느니, 사람 죽일 개라느니 욕을 하고 침을 뱉은 적도 있었다.

바사니오에 대한 애정 때문에 안토니오는 이 음흉한 샤일록의 그물에 걸려들게 되었다. 샤일록은 3천 더컷을 석 달 동안 이자도 한 푼 받지 않고 빌려주겠다고 하였다. 다만 증서에 명기된 날까지 돈을 갚지 못할 경우 위약금조로 안토니오의 살 1파운드를 베어 낸다는 조건을 달자고 마치 장난하듯 제안한 것이다. 바사니오는 자기 때문에 안토니오가 그런 차용증서에 날인하느니 차라리 자신이 포샤에 대한 청혼을 포기하겠다고 했다. 하지만 안토니오는 자기 상선이 돌아오면 그까짓 돈을 갚는 것은 문제도 되지 않을 뿐더러 두 달만 있으면 상선이 돌아올 예정이었기에 거리낌 없이 이런 황당한 조건의 차용증서에 날인을 했다.

역사적으로 살펴볼 때 철저한 기독교 사회였던 중세 시대에 유태인들은 기독교로 개종하지 않으면 공직은 물론 기능인 조합인 길드에도 참여할 수 없었다. 따라서 유태인들이 할 수 있는 일이라곤 기독교인들이 하지 않는 '대금업' 뿐이었다. 당시 중세 교회법에는 이자를 받고 돈을 빌려주는 것을 금지하고 있었기 때문이다. 하지만 시대가 변화해 가고 상업 체계가 조금씩 발전하면서 대금업의 역할은 점점 중요해졌다. 따라서 유태인들은 대금업의 전문가가 되었고, 이를 통해 많은 부를 축적할 수 있었다.

안토니오:

저 악마는 제 목적을 위해 성경까지 인용하는군.

사악한 영혼들이 신성한 물건에 대고 맹세하듯이

악당이 짓는 미소 띤 뺨과 같은 거지.

겉은 번지르르하나 안은 썩어 버린 사과처럼 말일세.

(1막 3장 93-96)

▼ 런던 극장가에 일대 혁명을 일으킨 샤일록
역의 찰스 매클린을 그린 무대 초상화이다.

조파니는 샤일록의 얼굴을
연민과 동정을
불러일으키도록 재현했다.

다른 무대초상화들처럼
배경은 단순하게
처리하고 있다.

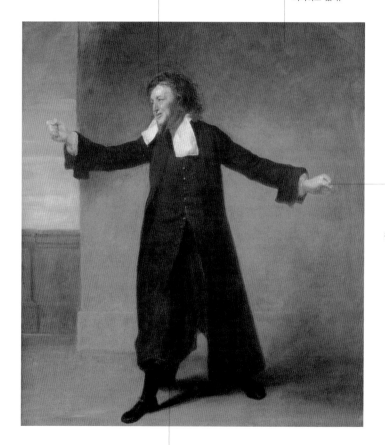

두 주먹을
움켜진 손에서
복수에 대한
갈망이 엿보인다.

샤일록이 딸 제시카의 도망 소식과 안토니오
상선의 파선 소식을 들은 직후의 모습이다.
매클린은 유태인 복장을 하고 있다.

▲ 요한 조파니, 〈샤일록 역의 찰스 매클린〉,
1768년경, 런던, 영국 왕립 극장

샤일록의 딸 제시카

샤일록의 비인간적인 탐욕은 자신의
딸마저도 그를 버리고 도망가게 만들었다.

샤일록이 지독한 수전노였다는 사실은 오랫동안 그의 집에서 종노릇을
해 왔던 론슬롯이 더 이상 배고픔과 그의 닦달을 참지 못하고 샤일록을
떠나 바사니오를 모시기로 한 데서도 알 수 있었다. 그는 돈은 많으나
인정머리 없는 유태인의 집을 나와, 가난뱅이이나 인심이 후한 바사니
오네 집으로 가기로 결심했다. 이렇듯 샤일록은 '단단한 땅에 물이 고
인다'는 속담을 굳게 믿고 남에게 베풀 줄 모르며 그저 움켜쥘 줄만 아
는 자였다.

샤일록의 딸 제시카 역시 아비 곁을 떠날 결심을 하고 있었다. 그녀는
자신이 샤일록의 딸이라는 것이 부끄러웠다. 그래서 바사니오의 친구 로
렌조와 함께 베니스에서 도망쳐 기독교로 개종한 뒤 그와 결혼하기로 언
약을 맺었다. 샤일록이 바사니오가 연 만찬에 참석한 사이 제시카는 아
버지가 애지중지하는 보석과 돈주머니를 챙겨 집을 빠져나왔다. 그녀는
남장을 한 채 로렌조 일행에 끼었다.

집으로 돌아온 샤일록은 제시카가 돈과 보석을 훔쳐 달아난 것을 알
고 정신 나간 사람처럼 한길에서 고래고래 소리를 질렀다. 딸년이 돈과
보석을 갖고 예수쟁이 놈과 도망갔다고. 그에게는 없어진 딸이 문제가
아니었다. 그녀가 가져간 금은보화가 문제일 뿐.

샤일록:

어이구, 이를 어째, 이를 어쩌냐고……

프랑크포트에서 2천 더컷이나

주고 산 다이아몬드가 없어졌어.

……

내 딸년이 보석을 귀에 단 채

● 감상 point
반유태주의의 불씨가 된
여왕 암살 사건
반유태주의는 16세기에 전
유럽의 보편적 담론이었다.
그런데 1594년 영국에서는
이 유태인 배척 사상에 더욱
불을 지른 사건이 발생했다.
이는 엘리자베스 여왕의
전의(典醫)였던 유태인
로드리고 로페스가 스페인
국왕에게 매수되어 여왕을
독살하려 했다는
사건이었다. 그는 결백을
주장하다가 결국 스페인
왕에게 사기를 당해 여왕
독살 음모에 연루됐다고
고백한 뒤 처형당했다. 후에
그는 심한 고문에 거짓
자백을 했다고 말했으며,
여왕 또한 그의 유죄에
의구심을 지녀 사형
집행장에 3개월 동안이나
서명하지 않았다고 한다.

샤일록의 딸 제시카

내 발치에서 뒈져 있으면 좋겠다!
고년이 돈을 지닌 채
관 속에 들어가 있으면 좋겠다고!
(3막 1장 76-82)

▶ 길버트 스튜어트 뉴턴,
《샤일록과 제시카》, 1830,
개인 소장

훌륭한 판단력과 인격을 지닌 자를 딸의 배필로 삼고자 한
아버지의 유언에 따라 포샤의 구혼자들은 함 고르기를 해야 했다.

함 고르기

안토니오의 목숨을 건 보증 덕분에 바사니오는 친구 그래쉬아노와 함께
화려한 청혼길에 오를 수 있었다. 벨몬트에서는 구혼자들의 함 고르기가
계속 이어지고 있었다. 모로코의 영주는 세 개의 함과 그 위에 적힌 문구
들을 찬찬히 살펴보았다. 금으로 된 함에는 '날 택하는 자는 만인이 소망
하는 것을 얻으리라.' 라고 쓰어 있었고, 은으로 된 함에는 '날 택하는 자
는 그 신분에 합당한 것을 얻으리라.' 라고 쓰어 있었으며, 납으로 된 함
에는 '날 택하는 자는 가진 것 모두를 내놓고 모험을 해야 하느니라.' 라
고 쓰어 있었다.

모로코 영주는 포샤처럼 값진 보석이 금보다 못한 것 속에 들어 있을
리가 만무하다고 생각하여 금으로 된 함을 골랐다. 그러자 그 안에서는
해골과 함께 '반짝이는 것이 다 금은 아니다.' 라는 쪽지가 나왔다.

이렇게 잘못된 함을 고른 모로코 영주는 크게 실망하여 서둘러 벨몬
트를 떠났고 이번에는 애러건의 영주 차례였다. 그는 요행을 바라거나
과분한 것을 탐하지 않고 자기 분수에 맞는 걸 고르는 쪽을 택했다. 그래
서 은으로 된 함을 골랐다. 함을 열자 그 안에는 눈을 껌뻑거리고 있는 멍
청이의 초상이 들어 있었다. 그 역시 함을 잘못 골랐던 것이다. 마침내 바
사니오가 함을 고를 차례가 되었다.

> 반짝이는 것이 다 금은 아니다.
> 그대는 이 말을 자주 들었으리라.
> 수많은 사람들이 내 겉모양에 홀려 그 숱한 생명을 팔았느니라.
> 황금으로 도금된 무덤 속엔 구더기가 우글댄다.
> (2막 7장 65-69)
> -금함에서 나온 쪽지

● 감상 point
'함 고르기'가 담고 있는
의미

아버지의 유언에 따라 '함
고르기'를 통해 신랑감을
선택해야 한다는 설정은
단순히 딸의 신랑감 선택에
대한 가부장의 영향력을
재현하고자 한 것만은
아니다. 물론 포샤는 이런
아버지의 유언에 매여 있는
자신의 신세 한탄에 다분히
가부장제에 대한
페미니스트적 비판을 담고
있다. 하지만 이 '함
고르기'가 상징적으로
보여주고 있는 것은
셰익스피어의 많은 작품에
일관적으로 관통하고 있는
주제인 '겉과 속'의
문제이다. 이 게임은
번지르한 외관이나 편견에
쉽게 속는 인간의
어리석음을 보여주며,
외관과 실재를 혼동 말라는
작가의 메시지를 담고 있다.

바사니오의 행운

바사니오는 화려한 금, 은으로 된 함 대신
납함을 선택했고, 그것은 올바른 선택이었다.

바사니오는 포샤의 남다른 배려와 관심 속에 함을 살펴보고 있었다. 그
는 세상만사가 얼마나 표리부동한지 잘 알고 있는 터였다. 그래서 그는
금과 은으로 된 함을 제쳐 두고 납으로 된 함 앞에 서서 "너 보잘 것 없는
납이여, 희망의 약속보다는 오히려 사람을 위협하려는 듯하지만, 장식 없
는 네 모습이 웅변보다 더 내 마음을 감동시킨다." 라고 말하며 그 함을
선택했다. 함을 열자 마침내 아름다운 포샤의 초상화와 함께 '겉모양만
보고 선택하지 않은 자여, 그대는 운이 좋았다. 잘 선택했도다.' 라는 문
구가 적힌 쪽지가 나왔다.

자신이 간절히 원하던 사람이 바른 함을 고르자 기쁨에 찬 포샤는 바
사니오의 손에 반지를 끼워 주었다. 그리고 절대 이 반지를 버려서도 잃
어버려서도 남에게 주어서도 안 되며, 그럴 경우에는 사랑이 변한 걸로
알고 자신이 심히 책망할 거라고 말했다.

바사니오는 너무나 큰 행운을 차지한 나머지 제대로 정신을 가눌 수가
없었다. 바사니오의 친구 그래쉬아노와 포샤의 시녀 네리사는 두 사람을
축하해 주며, 두 사람이 백년가약을 맺을 때 자신들도 함께 짝이 되게 해
달라고 간청했다. 물론 바사니오와 포샤는 쾌히 이를 승낙했다.

포샤:

지금까지는 제가 이 집의 주인이었으며,

하인들의 상전이었으며

제 자신의 여왕이었습니다.

이제부터는 이 집, 하인들, 이 몸까지도

제 주인이시여, 당신의 것입니다.

(3막 2장 167-71)

바사니오의 행운

▼ 웨스톨은 신고전주의 스타일로 역사화와 초상화를 그린 영국 화가이다.
이 그림은 바사니오가 현명하게 납함을 고른 직후의 장면이다.

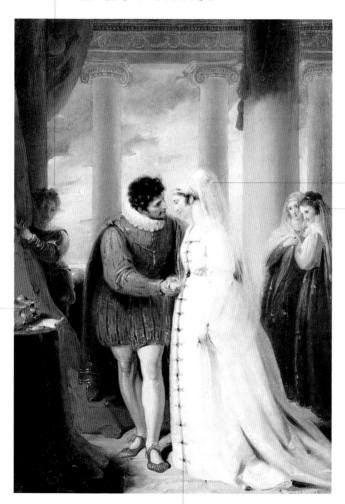

휘장 뒤에서 그래쉬아노가 이들을 지켜보고 있으나
그의 얼굴 표정은 명확히 표현되어 있지 않다.

포샤의 다소곳한
표정에
신고전주의적
여성의 미덕이 담겨
있다.

네리사가 다른
시녀와 함께
사랑하는 두 사람의
성공적인 결합을
축하하듯 미소를
띠고 있다.

화면 한 모퉁이에
놓여 있는 탁자
위에 세 개의
함이 나란히 놓여
있고, 바사니오가
납함에서 꺼낸
쪽지가 탁자 위에
펼쳐진 채 놓여
있다.

바사니오가 올바른 함을 고름으로써
새 신랑을 맞게 된 포샤는
웨딩드레스를 입은 신부의 차림이다.

▲ 리처드 웨스톨, 〈'베니스의 상인' 3막 2장, 포샤와
바사니오〉, 1795, 개인 소장

슬픈 소식

바사니오가 엄청난 행운을 거머쥐고 행복해 하고 있을 때, 베니스로부터 안토니오의 슬픈 소식이 전해져 왔다.

● 감상 point
국제 무역도시 베니스
여러 개의 섬으로 이루어진 베니스는 섬과 섬을 연결하는 수로가 발달하여 일찍이 국제 무역이 성행하는 상업 도시로 발달하였다. 특히 14-15세기에는 해상 무역 공화국으로써 전성기를 맞이했다. 이 작품 속에서도 안토니오는 해상 무역을 하는 거상으로 등장하고 있다.

바사니오의 베니스 친구 살레리오가 로렌조, 제시카와 함께 안토니오의 슬픈 소식을 갖고 왔다. 안토니오의 배들이 난파했다는 소문이 베니스에 파다했을 때, 사람들은 안토니오가 설사 차용증서의 날짜를 못 지킨다 하더라도 샤일록이 진짜로 그의 살을 베리라고는 생각하지 않았다. 하지만 오랫동안 안토니오에게 품고 있던 증오에다가 제시카가 금은보화를 갖고 도망간 일로 심기가 편치 않았던 샤일록은, 위약만 하면 안토니오의 심장을 저며 내고 말 것이라고 공공연히 떠들고 다녔다. 자비를 구하는 안토니오의 친구들에게 샤일록은 그동안 그들이 행한 유태 민족에 대한 멸시를 따지고 들었다.

이제 샤일록의 복수의 칼날을 피할 길이 없다고 생각한 안토니오는 자기의 운명을 받아들이기로 결심하고 바사니오에게 죽기 전에 단 한 번이라도 볼 수 있다면 여한이 없겠다는 편지를 보내왔다. 바사니오는 친구가 자신 때문에 겪고 있는 고통에 몹시 괴로웠다.

> 샤일록:
> 유태인은 눈이 없나? 유태인은 손, 오장육부,
> 사지, 감각, 감정, 정열도 없단 말인가?
> 그대들이 우리를 찔러도 피가 나오지 않는단 말이오?
> 그대들이 간질여도 우린 웃지 않는단 말이오?
> 그대들이 독살해도 우린 죽지 않는단 말이오?
> 그대들이 우릴 모욕해도 복수를 해선 안 된단 말이오?
> (3막 1장 52-60)

▼ 안토니오가 샤일록에게 증서에 명기된 l파운드의 살에 관한 조항을 재고해 달라고 부탁하는 장면이다.

배경은 베니스의 거리, 샤일록의 집 앞이다. 창문이 활짝 열린 것은 제시카의 도주를 암시한다.

전통적으로 유태인은 매부리코로 알려져 있기 때문에 샤일록의 코를 매부리코로 재현하고 있다.

살라리노가 안토니오를 지원하기 위해 함께 왔다.

간수가 안토니오를 법정으로 데려가기 위해 따라오고 있다. 샤일록의 움켜진 오른손과 간수의 칼을 움켜쥔 손이, 증서의 내용이 엄중히 실행될 것임을 상징한다.

샤일록은 화면 왼쪽을 다 채우도록 배치하고 나머지 사람들은 화면 오른쪽에 모두 배치한 점이나, 다른 사람들은 모두 같은 방향을 향하고 있는데 샤일록만 뒤돌아선 자세를 취하도록 한 점 등에서 샤일록의 비중이 느껴진다.

애걸하는 듯한 안토니오의 태도와 거만하게 손짓을 하는 샤일록의 태도가 대비를 이루고 있다. 얼굴 표정 또한 온화한 표정의 안토니오와 인상을 잔뜩 찌푸리고 있는 샤일록의 표정이 대조적이다.

▲ 리처드 웨스톨, 〈안토니오의 애원을 거절하는 샤일록〉, 1795, 워싱턴, 폴저 셰익스피어 도서관

자애로운 포샤

포샤는 상징적인 혼례만 치른 뒤 바사니오에게 서둘러 안토니오를 구하러 가라고 재촉했다.

● 감상 point
이 극에 나오는 남장(男裝) 여주인공들

앞에서도 설명했듯이 셰익스피어 시대에는 여성이 무대에 서는 것이 금지되어 있었다. 그래서 변성기 이전의 소년들이 여장을 하고 여자 역을 하였다. 셰익스피어는 그런 연극사적 제약을 극복하는 방법으로 여주인공들이 다시 남장을 하는 테크닉을 취했다. 이 극에서도 시동으로 변장을 하고 아버지로부터 도망치는 제시카, 법관으로 변장한 포샤, 서기로 변장한 네리사, 이렇게 세 명의 남장 여주인공이 등장한다.

▶ 찰스 에드워드 페루기니(1839-1918), 〈포샤〉

안색이 백지장처럼 창백해진 바사니오는 포샤에게 자기가 벨몬트에 오기 위해 친구 안토니오에게 어떤 신세를 졌으며, 그 때문에 그가 어떤 위기에 몰려 있는지 자초지종을 설명했다.

포샤는 우선 교회에 가서 최소한의 부부의 예를 갖춘 뒤 한시도 지체 말고 안토니오를 구하러 베니스로 가라고 했다. 자애롭고 인정 많은 그녀는 돈은 얼마든지 써도 좋으니 그렇게 훌륭한 친구 분이 바사니오 때문에 머리칼 한 올이라도 다치는 일이 있어서는 안 된다고 말하며, 바사니오를 불운한 친구 안토니오 곁으로 보냈다. 모두들 고귀하고 진실한 우정을 깊이 이해하는 포샤의 배려를 높이 평가했다.

포샤의 역할은 여기서 그치지 않았다. 그녀는 남편이 베니스로 출발하자마자 수도원에 기도를 올리러 간다며 네리사와 함께 집을 나섰다. 하지만 두 사람은 사실 베니스 법정을 향하고 있었다. 길을 나서면서 포

샤는 파두아에 있는 사촌오빠 벨라리오 박사에게 이 사건에 관련된 조언과 함께 법복을 보내 달라고 사람을 보냈다. 또한 그가 이 사건을 맡겠다고 베니스 공작에게 연락하게 한 뒤, 갑자기 병이 나서 부득이하게 벨더자라는 젊지만 유능한 법관을 대신 보낸다는 추천서도 함께 받았다. 물론 벨더자라는 젊은 법관 역은 포샤가 할 몫이었다.

포샤:

친구란 함께 대화를 하고 시간을 보내고

그들의 영혼이 똑같은 우정의 굴레를 지니고 있기에

얼굴 생김새나, 태도, 정신이 모두 비슷하리라 믿기 때문이에요.

안토니오님도 내 주인의 절친한 친구이니

그분과 닮았으리라고 생각하는 겁니다.

내 영혼인 남편과 닮은꼴인 분을 잔악한 손아귀에서

구해내는 데 제가 내놓는 비용은 많은 것이 아니죠.

(3막 4장 11-21)

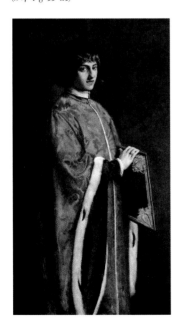

◀ 제임스 드롬골 린턴 경,
　〈포샤〉, 1895년경, 워싱턴,
　폴저 셰익스피어 도서관

포샤와 샤일록

샤일록의 자비를 촉구하던 포샤는 놀라운 기지를 발휘하여 안토니오의 목숨을 구한다.

● 감상 point

베니스의 이방인, 샤일록

샤일록은 자신의 딸에게마저
도 증오를 받는 잔악하고 몰
인정한 인물로, 도주한 딸의
안위는 관심 없고 그녀가 가
져간 다이아몬드와 금화만
아까워하는 냉혈한으로 묘사
되어 있다. 더욱이 안토니오
의 살 1파운드를 베고야 말겠
다고 고집을 피우는 장면에
서는 더 이상 인간적인 면모
를 찾아볼 수가 없다.

하지만 원전을 꼼꼼히 살펴
보면 셰익스피어의 인물 묘
사는 그렇게 단편적이고 일
차원적이지 않다. 자신에 대
한 안토니오의 모욕적 언사
와 행동, 그리고 기독교도들
에 의해 오랫동안 행해진 유
태인들에 대한 경멸을 논하
는 그의 대사에는 인간적인
분노가 강렬하게 투사되어
있으며, 이는 관객의 공감을
끌어낸다.

▶ 엘리자베스 그린 엘리엇,
〈'베니스의 상인' 4막 1장〉,
찰스 램 남매의 《셰익스피어
이야기》(필라델피아,
1922)에서, 워싱턴, 미국
국회 도서관

그들이 베니스 법정에 도착할 때까지 공작과 바사니오는 샤일록의 마수로부터 안토니오를 구하기 위해 온갖 말로 그의 자비를 촉구했다. 하지만 냉혹하고 비정한 샤일록은 요지부동이었고, 안토니오는 더 이상 그의 동정심이나 자비심을 기대하지 않았다. 하지만 바사니오는 자기의 살이든 뼈든 피든 다 주면 주었지, 자신 때문에 안토니오가 피 한 방울이라도 흘리게 할 수는 없다고 울부짖었다.

이때 벨라리오 박사가 추천한 젊은 법관 벨더자가 법정에 모습을 나타냈다. 물론 벨더자는 변장한 포샤였고, 네리사는 법관의 서기로 변장을 하고 있었다. 벨더자는 우선 샤일록에게 자비를 베풀 것을 호소했으

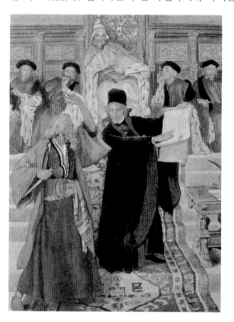

나, 샤일록은 오직 법에 따라 증서를 이행할 것만 고집했다. 바사니오는 벨더자에게 한 번만 법관의 직권으로 법을 굽혀 달라며, 커다란 선을 행하기 위해 작은 부정을 용인하여 달라고 애원했다. 하지만 젊은 법관은 정해진 법을 한 번 바꾸면 그것이 기록되고 관례가 되어 많은 위

법 행위가 반복될 테니 그럴 수는 없다고 말했다. 그러니 증서에 기록된 대로 집행할 수밖에 없다며 안토니오에게 가슴을 내놓으라고 명령했다.

이에 샤일록은 "다니엘 같은 명판결"이라고 환호했고, 안토니오는 바사니오와 마지막 인사를 나누었다. 바사니오는 자신의 생명도, 사랑하는 아내도, 온 세상도 안토니오의 생명보다 귀중하지 않으며, 그를 구할 수만 있다면 이 모든 걸 샤일록에게 제물로 바치겠다고 말했다.

이들의 애달픈 작별이 끝나자 벨더자는 샤일록에게 안토니오의 살을 베라고 명령했다. 하지만 이 마지막 순간에 모든 상황을 180도 뒤집는 단서를 붙였다. 그것은 증서대로 정확히 살 1파운드만 베어야 하며 피는 단 한 방울도 흘려서는 안 된다는 것이었다.

포샤:
자비라는 건 의무가 아니라
하늘에서 이 대지에 내리는
단비와 같은 것입니다.
주는 자와 받는 자를
같이 축복하니 이중으로 축복받는 것이지요.
세상에서 가장 강한 것이며
국왕의 왕관보다 국왕을
더 국왕답게 해주는 덕성입니다.
(4막 1장 181-85)

포샤와 샤일록

안토니오의 살을 잴 저울을 들고
있는 샤일록이 험악한 표정으로
증서를 가리키고 있다.

설리는 포샤를 남장한 모습이 아닌, 자비롭고 여성스러운
모습으로 재현했다. 포샤를 화면 한가운데 정면으로
배치하고 그녀의 머리와 얼굴, 손에 빛을 집중시킴으로서
시선을 포샤에게 모으고 있다.

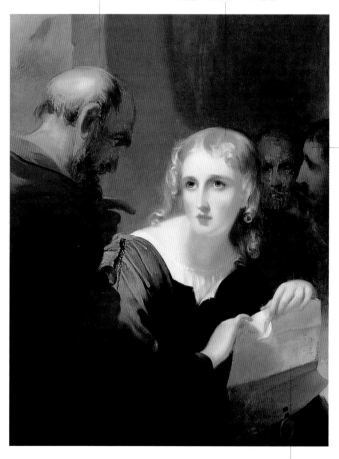

화면의 전경에는 포샤와
샤일록을 크게 배치하고
포샤의 등 뒤로 조그맣게
안토니오와 바사니오를
배치하고 있다.

포샤가 막 증서를 찢으려는
포즈를 취하고 있다.

▲ 토머스 설리, 〈포샤와 샤일록〉, 1835,
워싱턴, 폴저 셰익스피어 도서관

샤일록의 몰락

샤일록은 안토니오의 살 1파운드는커녕 원금까지 포기하고 그냥 법정을 나서려 했다. 하지만 포샤는 샤일록에게 베니스의 국법에는 외국인이 베니스 시민의 생명을 노린 사실이 판명될 경우, 가해자의 재산의 반은 생명을 빼앗길 뻔한 시민의 소유가 되고 나머지 반은 국고로 몰수된다는 조항이 있다고 말했다. 또 가해자의 생명은 공작의 재량에 달려 있다고 말했다. 공작은 그의 생명만은 살려주되 재산의 반은 안토니오에게, 그리고 나머지 반은 국가에 귀속할 것이라고 선고했다. 안토니오는 자기에게 귀속된 재산은 자기가 관리하고 있다가 샤일록이 사망하면 그의 딸 제시카와 사위인 로렌조에게 양도하겠다고 말했다.

모두들 벨몬트로 돌아온 뒤 포샤는 벨더자로 변장했을 때 바사니오로부터 감사의 표시로 받아둔 반지와 벨라리오 박사의 편지를 보여주며, 그 젊은 법관이 자신이었고 서기는 네리사였음을 밝혔다. 게다가 포샤는 안토니오의 상선 세 척이 짐을 가득 싣고 입항하고 있다는 뜻밖의 반가운 소식도 전해주었다. 또한 로렌조와 제시카에게는 샤일록의 재산 양도 증서도 갖다 주었다. 이들 모두에게 포샤는 목마른 자들에게 감미로운 이슬을 내려주는 여신과 같은 존재로 여겨졌다. 모두들 행복에 겨운 가운데 비로소 달콤한 신혼 첫날밤을 맞았다.

감상 point
포샤– 셰익스피어의 가장 이상적 인간형

보통 셰익스피어의 희극에서는 감상적이고 판단력이 부족하여 쉽게 격정에 휩싸이고 남에게 속아 넘어가는 남자들과 달리, 지식과 기지, 용기를 두루 갖춘 여자들이 이상적인 인간형으로 제시될 때가 많다. 그 중에서도 셰익스피어가 가장 이상적인 인간형으로 제시한 사람이 바로 포샤이다. 그녀는 흔히 남성들의 세계라 일컬어지는 법정에서 그 어떤 남성들보다도 뛰어난 기지와 지혜를 발휘하여 자비와 정의를 동시에 구현하는 존재가 된다.

포샤:

까마귀 울음소리도 주변에 아무 것도 없으면
종달새 소리처럼 아름답고, 나이팅게일의 울음소리도
오리가 꽥꽥거리는 낮에는 굴뚝새보다 나은 음악가라고
생각되지 않는 법. 세상 많은 것들이 제때를 만나야
제대로 평가를 받고 완벽해지는 것이지! (5막 1장 102-08)

샤일록의 몰락

둥근 보름달이 환한
달빛을 쏟아주고 있다.

이 그림은 벨몬트의 아름답고
낭만적인 풍경과 5막 1장에
나오는 로렌조의 "달빛이
포근하게 이 둑 위에 잠들어
있구려."(5막 1장 69)라는 대사를
잘 형상화하고 있다.

"여기 앉아 음악 소리에 귀를
기울여 봅시다."(5막 1장
55-56)라는 로렌조의 대사를
바탕으로 루트를 든 악사가
등장하고 있다.

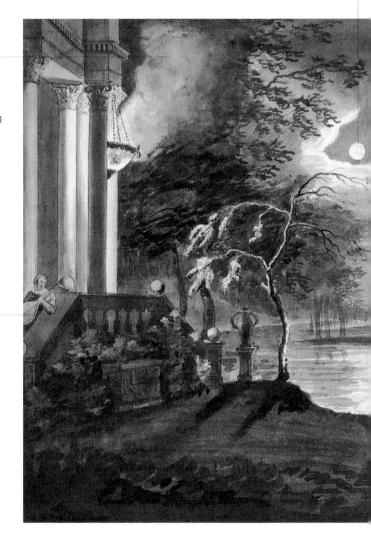

▲ 윌리엄 호지스가 그린 〈'베니스의 상인' 5막 1장〉을 W. 지스가
수채화로 제작, 1807년 이후, 워싱턴, 폴저 셰익스피어 도서관

▼ 호지스는 영국 최초의 전문 풍경화가이다. 그는 전통적인
풍경화에서 벗어나 빛과 어둠을 극단적으로 대비시켜, 다소
거칠고 미완으로 보이는 풍경화들을 그렸다.

바사니오와 포샤가 베니스의 법정으로
떠난 뒤 벨몬트에 남은 제시카와
로렌조가 달빛 아래 물가에 앉아
사랑을 속삭이고 있는 장면이다.

템페스트 The Tempest

추 방 된 프 로 스 페 로 ❖ 프 로 스 페 로 의 섬 ❖ 못 된 괴 물 캘 리 번
요 정 아 리 엘 ❖ 아 리 엘 의 노 래 ❖ 미 란 다 와 의 첫 만 남
사 랑 과 결 혼 의 맹 세 ❖ 알 론 소 일 행 과 환 영
캘 리 번 일 당 의 반 란 ❖ 용 서 와 화 해

❖ 작품 개요

배경: 밀라노와 나폴리에서 떨어진 무인도
장르: 로망스
집필 연도: 1611년
원전: 1609년 버뮤다 섬에서 조난당한 난파선 이야기와 독일
　　　극작가 J. 아일러의 〈아메리카인 시데아의 희극〉
특징: 셰익스피어 말기의 작품으로 종전의 작품들과는 달리
　　　시간, 장소, 행위의 삼일치 법칙을 준수하고 있다.

▶ 모드 틴달 앳킨슨, 〈아리엘〉(부분),
　 1915년경, 런던, 개인 소장

추방된 프로스페로

밀라노의 공작이었던 프로스페로는 동생에게
정권을 빼앗기고 어린 딸과 함께 바다에
버려졌다.

● 감상 point
셰익스피어 후기의 로망스
1608년부터 1611년까지는
흔히 셰익스피어의 완숙한
희비극 또는 로망스 시대로
분류한다. 바로 앞 시기에
격정적인 비극의 세계를
그렸던 셰익스피어는, 이
시기부터 갑자기 용서와
화해가 존재하는 아름답고
온화한 목가적 세계를
그려냈다. 이렇게 습작
태도가 갑자기 바뀐 것은
그가 말년에 인생을
바라보는 시각이 바뀌었기
때문일 것으로 여겨진다.

밀라노의 공작 프로스페로는 학문과 마술을 좋아하여 정치는 동생 안토
니오에게 맡겨두고 자신은 오직 연구에만 몰두했다. 그는 동생을 굳게
믿고 있었으므로 점점 공무를 등한시 하고 마음의 수양만 쌓고 있었다.
그런데 그렇게 믿었던 동생은 정권을 장악하게 되자 흑심을 품기 시작했
다. 결국 그는 프로스페로라는 나무줄기를 덮어 싱싱한 생명의 피를 빨
아먹는 담쟁이가 되었다.

안토니오는 실권뿐 아니라 밀라노의 공작이라는 직위도 탐이 났다.
형의 권력을 탐낸 안토니오는 밀라노와 원수지간이었던 나폴리의 왕 알
론소와 결탁을 했다. 알론소는 안토니오가 해마다 나폴리에 조공을 바치
고 신하의 예를 바친다는 조건으로, 프로스페로와 그의 어린 딸을 추방하
고 밀라노의 통치권을 안토니오에게 주기로 약속했다. 결국 한 개인의
권력에 대한 탐욕 때문에 한 번도 외국에 종속된 적이 없었던 밀라노는
나폴리에 치욕적인 종주국이 되어버렸다.

어느 날 한밤중에 안토니오는 하수인들을 시켜 프로스페로와 그의 세
살도 안 된 딸을 바다 한가운데로 데려가 그곳에 대기하고 있던 썩은 배
에 옮겨 태웠다. 그것은 닻줄도, 돛도, 돛대도 없는 낡은 배였다.

프로스페로 :

쥐들조차도 달아나 버린 다 썩은 배에 우리를 태웠단다.
바다에 대고 울부짖으면 바다가 메아리쳐 포효하고
바람에 대고 한숨을 쉬면 바람이 동정하여 한숨을 쉬면서
선의에 의한 것이기는 하나 피해만 더했다.

(1막 2장 145-51)

▼ 롬니는 화면을 둘로 나눠, 왼쪽 부분에 마법으로 태풍을 일으키는
프로스페로와 미란다를, 화면의 나머지 부분에 태풍과 싸우고 있는
알론소 일행의 모습을 그렸다. 이 구도는 강렬하고 선명한 인상을
남기지만, 흔히 실패한 것으로 평가된다.

아리엘과
요정들이
바다에서 태풍을
일으키고 있다.

태풍을 잠재워 달라고 애원하는 미란다의
모습에서는 강한 태풍의 여파가 감지되나, 오히려
그것이 미동도 없는 프로스페로의 모습과 부조화를
이루고 있다. 왠지 프로스페로와 미란다가 작품과
융합되지 못하고 작품의 부속물처럼 느껴진다.

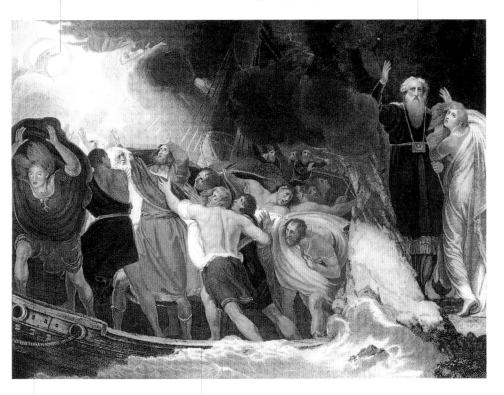

페르디난드가
바다로 뛰어들려는
포즈를 취하고
있다.

난파선과 프로스페로의 거리가 비현실적이다. 프로스페로는
마치 얼어붙은 듯이 서 있으며, 나머지 사람들의 모습에서도
생동감을 찾아볼 수 없기 때문이다.

▲ 조지 롬니가 그린 〈템페스트〉를 벤저민 스미스가 스텐실로
제작, 1797, 샌프란시스코, 샌프란시스코 미술관

프로스페로의 섬

한 무인도에 정착하게 된 프로스페로는 열심히 마법을 익히고 미란다를 교육시키며 살았다.

그때 어린 미란다는 프로스페로를 지켜준 수호천사였다. 그는 너무도 비통하여 눈물을 흘리며 신음하다가도 미란다의 웃는 얼굴을 보면 어떤 고난이 닥치더라도 참고 견디겠다는 결심을 다졌다. 이 음모 수행을 담당한 책임자는 나폴리 사람 곤살로였는데, 그는 원래 인정 많고 심성이 고운 사람이었다. 그는 권좌에서 내몰려 망망대해에 내던져진 두 부녀를 동정해서 옷가지와 여러 가지 물품들을 마련해 주었다. 게다가 책을 좋아하는 프로스페로를 위해 그의 장서에서 그가 나라보다 소중히 여겼던 책들도 몇 권 챙겨다 주었다. 그 중에는 마법 책도 있었다.

프로스페로와 미란다는 바다를 표류하다가 한 황량한 섬에 상륙하게 되었다. 그 섬에는 원래 시코랙스라는 마녀가 살고 있었다. 그녀의 고향은 원래 아르지에였으나 온갖 못된 짓을 하고 끔찍한 마술을 사용한 죄로 추방되어 선원들이 이 섬에다 버리고 갔다. 당시 시코랙스는 임신 중이었다. 그녀는 이 섬에서 주근깨투성이에 물고기 같기도 하고 거북이 같기도 한 괴물 형상의 아들을 낳은 후, 얼마 안 있어 죽고 말았다.

프로스페로는 그 섬에 정착하여 미란다를 기르며 열심히 마법을 익혔다. 미란다는 이 섬 밖에는 또 다른 세상이 존재한다는 것도, 아버지나 자기 외에 또 다른 사람들이 이 세상에 존재한다는 것도 모른 채 이 무인도에서 아름답게 자라났다. 바깥세상의 어지러움을 알지 못한 채 자란 미란다는 더없이 순수했다.

프로스페로 :

네가 날 지켜 주었단다.

넌 하늘이 내려 주신 불굴의 정신을 지닌 듯

얼굴에 미소를 띠고 있었단다.

내가 짜디짠 눈물로 바닷물을 불리고
삶의 무게에 신음을 하다가도
너의 웃는 얼굴을 보면
어떤 환난이 닥쳐온다 해도
참고 견딜 힘을 얻었단다.
(1막 2장 153-58)

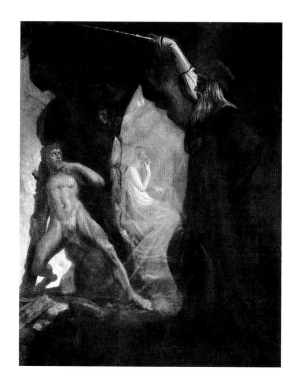

◀ 헨리 퓨젤리, 〈'템페스트' 1막
2장, 프로스페로, 캘리번,
미란다〉, 1806-10,
블루밍턴, 인디애나 대학교
미술관

프로스페로의 섬

▼ 프로스페로가 일으킨 풍랑에 나폴리 왕 일행이 탄 배가 난파되는
것을 안타깝게 바라보는 미란다의 모습을 재현한 것이다.

풍랑에 배들이
뒤집히기 직전이고
돛은 찢어져 있다.

워터하우스의 다른
그림들에서처럼 바다는 광채를
띠고 있다.

배에서 떨어져 나온 식구들이
해안으로 떠밀려왔다.

▲ 존 윌리엄 워터하우스, 〈미란다〉,
1916, 개인 소장

미란다가 풍랑이 몰아치는 파도에 배가 난파하는 장면을
바라보고 있다. 가슴에 손을 얹고 있는 이 포즈는 흔히
수태고지를 받은 성처녀 마리아의 놀람을 표현하는 도상이다.

워터하우스는 표정과 제스처를 통해 감정을 전달하는 능력이
뛰어난 화가이다. 이 그림에서도 심한 바람에 날리는
머리카락을 잡고 가슴에 손이 얹혀진 뒷모습만으로 그녀가
난파자들에 대해 갖는 걱정과 연민을 전달하고 있다.

못된 괴물 캘리번

시코랙스의 아들 캘리번은 미란다를 겁탈하려 한 죄로 프로스페로의 노여움을 사서 모진 일을 하는 그의 종복이 되었다.

감상 point

타자로서의 캘리번

캘리번의 외형이나 성격은 물고기, 거북이, 악당, 괴물, 고양이, 악마 등 대체로 '악' 의 이미지로 그려지고 있다. 그러나 20세기 중반에 들어오면서 제3세계 사람들은 캘리번을 다른 의미로 해석하기 시작했다. 그를 제국주의에 의해 억압받는 식민지 백성으로 이해하게 된 것이다. 이후 현재에 이르기까지 캘리번은 전형적으로 억압받는 소수집단이나 원주민 등으로 해석되고 있다.

프로스페로는 처음에는 섬에 혼자 남겨진 캘리번을 불쌍히 여겨 먹을 것도 주고 가르침도 주었다. 그리고 짐승처럼 울부짖기만 하던 캘리번에게 말을 가르쳐 주어 자기가 하고 싶은 말을 할 수 있게 해주었다. 캘리번도 그런 프로스페로를 무척 따랐다. 그래서 맑은 물은 어디 있으며 기름진 땅은 어디 있는지 등 섬에 대해 자신이 알고 있는 것들을 모두 알려주었다. 이런 캘리번을 고맙게 여긴 프로스페로는 자신과 미란다가 거처로 삼고 있는 바위굴 속에서 함께 지내게 해주었다.

그런데 어느 날 캘리번이 미란다를 겁탈하려고 했다. 이에 분노한 프로스페로는 그를 바위 속에 가두고 종복처럼 부리기 시작했다. 캘리번은 프로스페로 부녀를 위해 불을 때고 땔감을 하는 등 온갖 모진 일을 해야만 했다. 캘리번이 명령을 무시하거나 할 일을 안 하고 빈둥거리면 프로스페로는 마법을 사용해서 그의 손발에 쥐가 나고 온몸이 쑤시게 만들곤 했다. 요정들도 온갖 모습으로 둔갑해가며 그를 괴롭히곤 했다.

캘리번은 프로스페로의 마법이 두려워 그를 따르긴 했지만 늘 불만에 가득 차 있었다. 그는 프로스페로와 미란다가 오기 전까지는 자기가 이 섬의 주인이었으나, 이제 그들에게 섬을 빼앗겼다고 생각했다. 캘리번은 프로스페로가 말을 가르쳐준 덕분에 화가 날 때면 그들 부녀를 욕하고 저주할 수 있었다.

프로스페로:

난 널 불쌍히 여겨 말을 가르치느라

많은 애를 썼고 시시때때로 이것저것 가르쳤다.

자기가 하고 싶은 말도 모르고 짐승처럼

울부짖는 너에게 말을 가르쳐 네 뜻하는 바를

표현할 방도를 가르쳐 주지 않았느냐?

(1막 2장 153-58)

캘리번:

말을 가르쳐준 덕분에 저주도 내릴 수 있게 됐지.

말 가르쳐준 벌로 두 사람 다 염병에나 걸려라.

(1막 2장163-65)

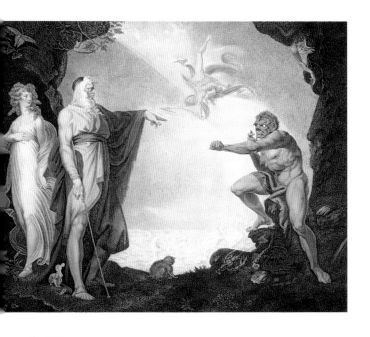

◀ 헨리 퓨젤리가 그린
〈템페스트〉를 장 피에르
시몽이 동판화로 제작, 1797,
샌프란시스코, 샌프란시스코
미술관

못된 괴물 캘리번

아기 천사 형상의 아리엘이
천상의 음악을 연주하여
페르디난드를 이곳까지
유인해 왔다.

프로스페로는 백발의
노인으로 재현되어 있다.
마법의 지팡이와 마법 책은
프로스페로를 나타내는
상징물들이다.

페르디난드는 미란다를 처음
보고 여신이 아닐까
생각한다. 호가스는 그를
여신에 대해 경배하는
포즈로 재현했다.

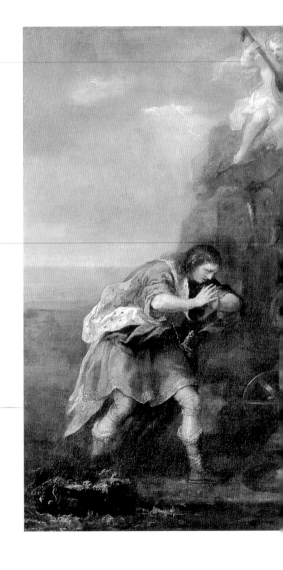

▲ 윌리엄 호가스, 〈'템페스트'의 한 장면〉, 1735년경,
웨이크필드, 윈 컬렉션

미란다를 중심으로 좌우에 잘생기고 매너있는
페르디난드와 기괴하고 험상궂은 캘리번이 대칭을
이루고 있다. 빨간 시트가 깔린 조가비 모양의 옥좌에
앉은 미란다는 성모의 형상으로 미화됐다. 그녀가 걸친
드레이퍼리는 전통적으로 성모가 입는 의상이다.

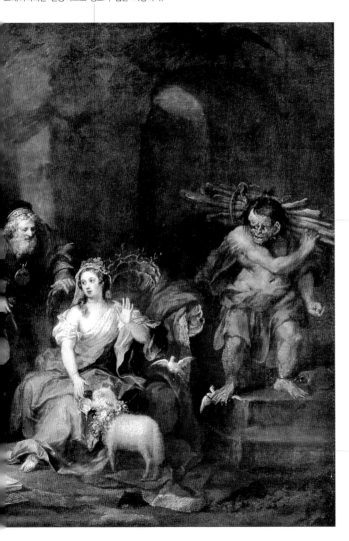

캘리번이 두 부녀를 위해 땔감을
해오고 있다. 그의 두 발에는
물갈퀴가 있고 무릎까지는
비늘로 덮여 있다. 이는 원전에서
그를 물고기라고 부르는 부분을
근거로 한 것이다. 캘리번은
오른발로 평화의 상징인
비둘기를 짓밟고 있는데, 이는
그가 이 섬의 평화나
페르디난드와 미란다의 결혼에
대한 장애물임을 상징한다.

어린 양에게 먹이를 주고 있는
것은 그녀의 순수함과
자비로움을 상징하는 것이다.

요정 아리엘

나무 속에 갇혀있던 시코랙스의 종 아리엘은 프로스페로가
마법으로 풀어주자 그를 섬기게 되었다.

이 섬에는 시코랙스의 종이었던 요정 아리엘도 있었다. 아리엘은 원래 섬세한 요정이었기 때문에 마녀의 천하고 혐오스러운 명령들에 싫증이 나 있었다. 그래서 그녀가 내린 중대한 명령을 거역했고 이에 화가 난 시코랙스는 소나무를 쪼개어 그 틈새에 아리엘을 가둬 놓았다. 그러나 시코랙스는 그녀를 거기서 풀어 줄 수 있는 주문은 알지 못했다. 그러다 마녀가 죽었기 때문에 아리엘은 프로스페로가 이 섬에 올 때까지 12년 동안이나 신음소리를 내며 그곳에 갇혀 있을 수밖에 없었다.

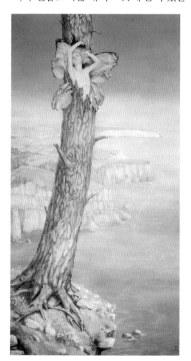

프로스페로는 아리엘의 고통스러운 신음소리를 듣고 마법을 써서 그녀를 꺼내 주었다. 그 뒤부터 아리엘은 일정기간이 지나면 자유를 주겠다는 약속 하에 프로스페로를 섬기게 되었다. 아리엘은 프로스페로의 눈에만 보였다.

그러던 어느 날 나폴리 왕 알론소는 아들 페르디난드, 자신의 동생 세바스찬, 프로스페로의 동생 안토니오와 함께 튀니지에서 열린 딸의 결혼식에 참석했다. 결혼식을 마치고 돌아가는 길에 이들을 실은 배가 마침 프로스페로의 섬 근처를 지나가게 되었다.

▶ 모드 틴달 앳킨슨, 〈아리엘〉,
1915년경, 런던, 개인 소장

그러자 프로스페로는 마법의 힘과 아리엘의 도움으로 태풍을 일으켜 배를 침몰시키고, 배에 탄 이들이 겨우 목숨을 건져 자신의 섬에 상륙하게 만들었다. 배가 난파할 때, 나폴리 왕의 아들 페르디난드가 "악마들이 지옥을 텅 비워놓고 습격해 왔다."고 외치면서 제일 먼저 바다 속으로 뛰어들었다. 미란다는 난파 장면을 보고 눈물을 글썽이며 가슴 아파했다.

미란다:
만약에 아버지가 마법의 힘을 빌어 저렇게 바다를
성나게 하셨다면 다시 잔잔하게 해주세요…….
아아! 남들이 고통당하는 걸 보니 저도 너무 괴로웠어요…….
그들이 외치는 비명 소리가 제 가슴을 흔들었어요.
불쌍한 영혼들이 다 죽었어요.
나에게 신의 힘이 있었다면
바다를 땅 속으로 가라앉혀 버렸을 거예요.
(1막 2장 1-11)

요정 아리엘

▼ 피츠제럴드는 주로 요정 그림과 초상화를 그렸으며 그가 그린 요정의
세계는 어둡고 사악한 요정들이 등장할 때가 많으나, 이 그림은 곧
프로스페로에게서 해방될 아리엘의 기쁜 마음이 잘 표현되어 있다.

화려한 깃털을 가진 새들이
노래를 불러주고 있다.

아리엘이 5막 1장에서 프로스페로가
해방시켜 주기 직전에 부르는 "가지에 달린
꽃그늘 아래 즐겁게 누워 있을 테야." 라는
노래를 형상화한 그림이다.

온통 꽃송이로 만든 옷을
입고 누워 있는 그녀는
마치 산사나무가 요정으로
변신한 것 같다.

노래를 부르고 있는
듯 아리엘의 입이
약간 벌어져 있다.

▲ 존 앤스터 피츠제럴드, 〈아리엘〉,
　1858-68년경, 리버풀, 워커 미술관

아리엘의 노래

프로스페로는 미리 마법을 써서 배 안의 사람들이 머리카락 하나 다치지 않도록 해 두었다. 아리엘은 프로스페로의 명령대로 배가 난파하면서 바다에 빠진 사람들이 몇 무리로 흩어져 무사히 섬으로 떠밀려오게 했다.

프로스페로는 지난 과거의 일들을 처음으로 미란다에게 알려주었다. 자신이 본래 밀라노의 영주였으며 12년 전에 동생 안토니오가 나폴리 왕의 세력을 업고 반역을 일으켰다는 것, 그래서 어린 미란다와 함께 낡은 배에 실려 바다를 떠다니다 이 섬에 이르렀다는 얘기였다. 그리고 12년이 지난 지금, 마침 원수 안토니오와 나폴리 왕이 탄 배가 이 근처를 지나가기에 마법으로 태풍을 일으켜 배를 난파시킨 것이라고 말해 주었다.

나폴리 왕의 아들인 페르디난드는 외따로 섬에 닿자 자신만이 살아남은 줄 알고 몹시 슬퍼했다. 그가 부왕의 조난을 슬퍼하고 있을 때, 공중에서 감미로운 노래가 들려왔다. 천상의 목소리가 부르는 듯한 그 노래를 들으며 페르디난드는 어떤 신비한 존재가 자신의 아버지, 즉 나폴리왕의 죽음을 추도하는 것이라고 생각했다. 그래서 그는 아리엘이 부르는 이 노래에 이끌려 프로스페로의 동굴까지 오게 되었다.

● 감상 point

T. S. 엘리엇의
〈황무지〉에도 인용된
아리엘의 노래

이 장면에서 아리엘이
부르는 노래는 T. S.
엘리엇의 〈황무지〉(1922)와
같은 후대의 문학 작품에
인용되곤 했다. 〈황무지〉
제1장 '죽은 자의 매장'에는
'그의 눈은 진주가
되었네(Those are pearls
that were his eyes).'
행이 인용되어 있다. 이것은
엘리엇이 놀라운 바다의
변화력을 보여주기 위해
인용한 구절이다.

아리엘 :

다섯 길 물 속에 그대의 아버지가 누워 있네.

그의 뼈는 산호가 되었고,

그의 눈은 진주가 되었네.

그의 것은 하나도 사라지지 않고

바다 속에서 변했네.

값지고 기이한 보물로.

(1막 2장 397-402)

아리엘의 노래

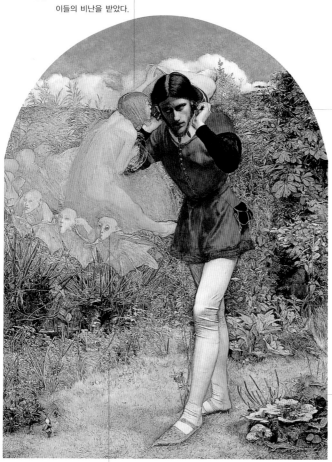

▼ 밀레이가 엄격한 라파엘 전파의 신조에 따라 그린 최초의 그림이다. 대부분의 라파엘 전파의 그림들이 그랬듯이 이 그림도 지나칠 정도로 세밀하게 배경을 묘사하고 있는데, 이는 실제 야외에서 보고 그린 것이다.

아리엘이 박쥐처럼 생긴 생물체들의 등에 올라타고 있다. 밀레이는 이 그림에서 아리엘을 이상화된 모습이 아닌 기괴한 형상으로 제시하고 있어 많은 이들의 비난을 받았다.

아리엘이 페르디난드의 귀에 천상의 음악같은 노래를 부르면서 그를 프로스페로의 동굴까지 유인해 가고 있다.

밀레이가 아주 꼼꼼한 필치로 그려낸 초목의 세부묘사는 라파엘 전파의 특징을 잘 담고 있다. 밝고 선명한 색상 또한 라파엘 전파의 대표적 특성이다.

▲ 존 에버렛 밀레이 경, 〈아리엘에 이끌려오는 페르디난드〉, 1849-50, 워싱턴, 매킨스 컬렉션

아리엘뿐만 아니라 모든 요정들이 투명한 초록 괴물처럼 묘사되었다. 박쥐의 날개를 달고 있는 괴물 형상의 요정들은 많은 이들이 요정에 대해 갖고 있던 이미지에 어긋나는 것이다.

미란다와의 첫 만남

페르디난드가 동굴 근처에 나타나자 프로스페로는 미란다에게 그를 가리켜 보인다. 아버지 외에는 바깥세상의 인간을 본 적 없는 미란다는, "저게 뭐예요? 정령인가요? 어머, 사방을 두리번거리네요. 정말 멋지게 생겼어요."라고 말했다. 프로스페로는 그가 난파당한 사람들 중 하나라고 알려줬다. 하지만 미란다는 그렇게 품위있는 것으로 보아 이 세상 사람이라기보다는 천상의 사람 같다고 생각했다.

한편 미란다를 발견한 페르디난드는 그녀가 아까 노래를 보낸 여신이 아닐까 하고 생각했다. 그래서 미란다에게 "아, 경이로운 분이시여! 그대는 이 지상의 아가씨가 아니십니까?" 하고 물었다. 미란다는 자신이 이 세상의 보통 처녀일 뿐이라고 대답했다. 첫눈에 미란다에게 반한 페르디난드는 아직 그녀가 아무에게도 애정을 주지 않았다면 그녀를 나폴리 왕비로 맞고 싶다고 말했다.

프로스페로는 자신이 원한대로 딸과 페르디난드가 서로에게 첫눈에 반한 것을 보고 흡족했다. 그러나 너무 쉽게 얻은 것은 소중히 여겨지지 않는다는 진리를 알고 있는 프로스페로는 페르디난드의 사랑을 시험해보기로 했다. 일부러 페르디난드를 섬을 염탐하러 온 첩자로 몰아세워 그가 칼을 빼도록 자극하고는 그를 마술로 꼼짝 못하게 해서 패배시켰다.

프로스페로는 페르디난드에게 일부러 궂은일을 시켜 그의 의지를 시험하며, 미란다를 향한 사랑의 깊이를 재보기로 했다. 페르디난드는 프로스페로의 명령에 따라 수천 개의 통나무를 날라다 쌓아올리는 천한 일을 해야만 했다. 하지만 미란다에 대한 깊은 사랑에 빠진 페르디난드는 이런 시련에도 행복하기만 했다.

● 감상 point
아리스토텔레스의 삼일치
법칙을 엄수한 극
셰익스피어는 유럽 대륙에서
엄격히 지켜지고 있던
아리스토텔레스의 삼일치
법칙에서 일탈해 자유로이
극들을 쓴 것으로 유명하다.
하지만 이 극에서는 비교적
아리스토텔레스의 법칙을
준수하고 있다. 이 극의
줄거리는 프로스페로의
섬이라는 한 장소에서, 하루
동안(세 시간 이내)에
이루어지고 있다.

페르디난드 :

어떤 놀이는 힘겹지만

그것이 주는 즐거움이

그 괴로움을 덜어 주지.

천한 일도 보람을 갖고

해낼 수 있는 것이 있고

아주 천한 것도

훌륭한 결과를 가져오기도 하지.

(3막 1장 1-4)

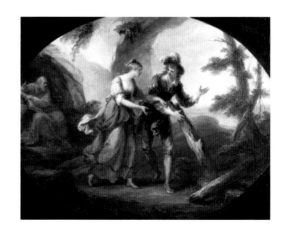

▶ 안젤리카 카우프만.
〈미란다와 페르디난드〉
1782년, 빈, 오스트리아
미술관

마침내 프로스페로는 두 사람의 결혼을 승낙하고 요정들로 하여금 그들의 행복을 기원하는 축하극을 하게 했다.

사랑과 결혼의 맹세

페르디난드는 자신이 한 나라의 왕자이지만 그녀를 처음 본 순간 그녀의 노예가 될 것을 각오했다고 고백했으며, 순수한 미란다 또한 그에 대한 연정을 고백했다. 서로의 사랑을 확인한 두 사람은 곧 결혼을 맹세하게 되었다. 순수하고 아름다운 연인들의 사랑의 속삭임을 지켜본 프로스페로는 마침내 자신의 시험을 잘 이겨낸 페르디난드에게 자기 삶의 보람인 미란다와의 결혼을 허락했다. 그리고는 마법으로 요정들을 불러내어 이들 앞에서 가면극을 공연하게 했다. 요정들은 케레스, 이리스, 유노 등의 여신들로 분해 각자 두 사람의 결혼에 축복을 내려 주었다.

한편 안토니오와 나폴리 왕 알론소, 왕의 동생 세바스찬, 그리고 왕의 충신 곤살로 일행은 섬의 다른 곳에 닿아 있었다. 곤살로는 12년 전 프로스페로가 추방될 때 그를 동정하여 도와주었던 인물이었다. 알론소는 아들 페르디난드가 보이지 않아 비탄에 잠겨 있었다. 곤살로는 그의 마음을 위로하고자 온 정성을 쏟고 있었다.

> 프로스페로 :
> 이 배우들은 모두 요정일세. 이젠 대기 속으로,
> 엷은 대기 속으로 사라져 버렸지.
> 이 허황된 환영처럼 저 구름 위에 솟은 탑도
> 호사스런 궁전도, 장엄한 신전도
> 이 거대한 지구 자체와 지구상의 삼라만상이 다
> 지금 사라져 버린 환상처럼 결국 다 사라져
> 흔적도 남지 않는 법. 우리는 그런 꿈과 같은 존재여서
> 우리의 짧은 인생은 잠으로 막을 내리게 된다네.
> (4막 1장 148-58)

● 감상 point
〈템페스트〉와 〈한여름 밤의 꿈〉의 유사성
두 작품은 마법과 요정이 등장하는 신비롭고 환상적인 이야기라는 점에서 아주 흡사하다. 따라서 두 작품 모두 그 어느 작품들보다 춤과 음악, 환영적 요소 등의 볼거리가 풍부하다. 게다가 두 작품 모두 초자연계와 인간계가 서로 분리되어 있는 것이 아니라 긴밀한 구성으로 융합되어 있으며, 젊은 남녀의 결혼과 즐거운 여흥으로 끝맺는다는 점도 같다. 다만 사랑과 결혼이 주된 주제인 낭만희극인 〈한여름 밤의 꿈〉과는 달리, 희비극인 〈템페스트〉는 음모, 반목, 반란 등 비극에서 흔히 보는 소재들도 담고 있다.

사랑과 결혼의 맹세

발레라도 하는 듯한 그녀의
포즈를 분홍빛 휘장이
만들어낸 원이 더욱 경쾌하게
만들어 주고 있다.

아리엘은 팔찌, 발찌,
머리의 화관으로
우아하게 장식되어
있다. 왼손에는
나뭇가지가 들려 있고
박쥐를 맨 별로 만든
끈이 오른손 검지에
묶여 있다.

아리엘이 박쥐를
타고 즐겁게
하늘을 날고
있다.

미란다와 페르디난드가 서로 사랑을 속삭이고 있다. 퓨젤리의
많은 그림들에서 여자가 남자를 안고 있듯이 이 그림에서도
페르디난드는 미란다의 품에 안겨 있다. 미란다는 흔히 순진하고
청순한 모습으로 재현되는데, 이 그림에서는 열정적인 빨간
드레스를 입고 농익은 요염한 모습으로 그려졌다.

▲ 헨리 퓨젤리, 〈아리엘〉, 1800-10년경, 워싱턴,
폴저 셰익스피어 도서관

알론소 일행과 환영

아리엘은 괴조로 둔갑하여 나타나 나폴리
왕과 안토니오가 과거에 프로스페로에게
저지른 간악한 행위를 질책했다.

왕자를 찾아 헤매던 나폴리 왕과 곤살로는 피곤에 지쳐 잠이 들었다. 그러자 안토니오는 세바스찬에게 마침 페르디난드 왕자도 익사한 것 같으니 왕과 곤살로를 죽이고 왕위를 차지하라고 종용했다. 세바스찬은 안토니오의 전례를 따라 자신도 형을 죽이고 나폴리를 차지하기로 결심했다. 두 사람이 검을 빼들어 왕과 곤살로를 찌르려는 순간, 프로스페로의 명을 받은 요정 아리엘이 위험을 알리는 노래를 불러 곤살로를 깨웠다. 곤살로는 눈을 뜨고 두 사람이 칼을 빼든 것을 보고는 급히 왕을 깨웠다. 다급해진 세바스찬은 근처에서 맹수 소리가 들려서 검을 뺐다고 둘러댔다.

이들은 다시 페르디난드를 찾아 섬을 헤매고 다녔다. 그런데 어딘가에서 신비로운 음악이 들리며 기이한 모습을 한 생물체들이 풍성하게 차려진 식탁을 들고 나타났다. 그리고는 식탁을 둘러싸고 춤을 춘 뒤 식사를 권하듯 절을 하고는 사라졌다. 그들의 이상한 모습, 거동, 음악에 경이로워 하며 왕 일행이 식사를 하려고 자리에 앉자, 갑자기 천둥 번개가 치며 괴조 하피의 모습으로 변한 아리엘이 나타나 식탁을 쳤다. 그러자 순식간에 잔칫상이 사라져 버렸다.

왕 일행이 아리엘을 향해 검을 뽑자 그녀는 그들을 비웃으며 그들이 당한 조난은 죄 없는 프로스페로와 그의 딸을 바다에 내다버린 데 대한 바다의 복수라고 호통쳤다. 그리고 알론소의 아들도 그 죄로 신이 빼앗아 간 것이며, 앞으로는 그들에게 죽음보다 더한 고통이 따라다닐 것이라고 말했다. 그리고 마지막으로 충고를 덧붙였다. 그들의 머리 위로 천벌이 떨어질 것이나 피할 길은 단 한 가지뿐이니, 그것은 진정으로 참회하고 깨끗한 생활을 영위하는 것이라고.

● 감상 point
프로스페로=셰익스피어?
아리엘을 통해 향연 장면을 연출한 프로스페로를 셰익스피어와 동일시하는 주장들이 있어 왔다. 이 연극을 지켜본 프로스페로는, "아리엘, 하늘의 괴조 역은 참 잘했다. 음식을 채가는 장면도 근사했다. 대사도 내 지시대로 한마디도 빠뜨리지 않고 잘했다. 단역의 요정들도 생동감을 줬고, 내가 시키는 대로 제각기 역할을 잘해 주었다."라고 말한다. 흔히 작가를 언어의 '마법사'라고 비유하는 데서도 그런 주장의 개연성을 볼 수 있다.

아리엘:

너희들 죄 많은 세 인간아, 이 속세와 그 속에 있는

모든 것을 지배하는 운명의 여신이

아무리 먹어도 질리지 않는 저 바다로 하여금

너희 놈들을 사람들이 살지 않는

이 섬에 토해 놓게 만든 것도 너희같이 악한 놈들은

사람들 사이에서 살기에 적합하지 않기 때문이다.

(3막 3장 53-58)

▶ 데이비드 스콧, 〈아리엘과
 캘리번〉, 1837, 에든버러,
 스코틀랜드 국립 미술관

캘리번 일당의 반란

캘리번은 왕의 바보들과 합심하여
프로스페로의 권력을 빼앗으려는 음모를
꾸민다.

그 사이 나폴리 왕의 주정뱅이 요리장 스테파노와 어릿광대 트린큘로가
섬을 헤매다가 캘리번과 만나게 된다. 스테파노가 캘리번에게 술을 주
자 그는 이런 천국의 술을 가지고 있는 스테파노를 하늘에서 내려온 신
으로 여겨 그의 앞에 무릎을 꿇었다. 그리고 그의 충실한 부하가 되겠으
니 프로스페로를 물리치고 이 섬의 지배자가 되어달라고 부탁했다. 스
테파노가 그러겠다고 약속하자 술에 취한 캘리번은 "자유다! 만세다!" 라
고 외쳤다. 그들은 프로스페로의 마법책을 뺏고 그를 없애버리기로 작
전을 짰다.

이것을 엿들은 아리엘이 이 사실을 프로스페로에게 알렸다. 프로스
페로는 바위굴에 있는 화려한 옷을 꺼내어 나무에 걸어두게 했다. 그 옷
을 못된 도둑놈들을 잡는 미끼로 사용하려는 것이었다. 역시 트린큘로와
스테파노는 이 옷에 한눈이 팔려 프로스페로를 제거하는 일 따위는 잊어
버렸다. 이때 사나운 개로 변신한 요정들이 나타나 세 사람에게 덤벼들
었다. 캘리번, 스테파노, 트린큘로는 이 개들에 쫓기어 도망을 갔다.

> 캘리번:
>
> 이 분들은 요정이 아니라면
>
> 훌륭한 사람들인가 봐.
>
> 대단한 신이야.
>
> 천국에서 만든 술을
>
> 가지고 있는 걸 보니.
>
> 저 사람 앞에 무릎 꿇어야지.
>
> (2막 2장 121-23)

◀ 로버트 스머크, 〈괴물을 만난
스테파노〉, 1798년경,
워싱턴, 폴저 셰익스피어
도서관

캘리번 일당의 반란

▼ I막 2장에서 아리엘이 페르디난드를 동굴로 유인하면서 부른, "금빛 모래사장으로 와서 손에 손을 잡아라……, 발걸음도 가볍게 우아하게 왔다갔다 춤추어라, 예쁜 요정들아……"라는 노래를 재현한 것이다.

캘리번, 스테파노,
트린큘로 일당이다.

아치 모양의 바위는
이 장면의 전형적
도상이다.

섬에 혼자 당도한
페르디난드이다.

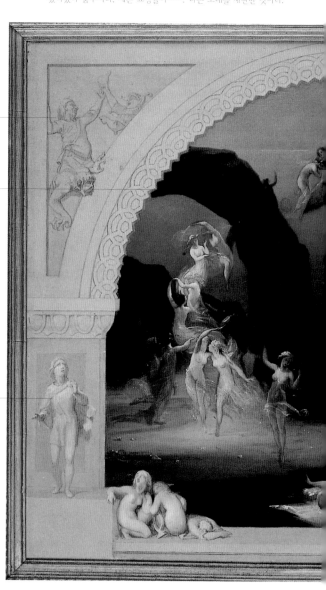

▲ 로버트 허스키슨, 〈"황금빛 모래사장으로
오세요."〉, 1847, 개인 소장

별이 빛나는 밤에 요정들이
흥겹게 춤을 추고 있다.

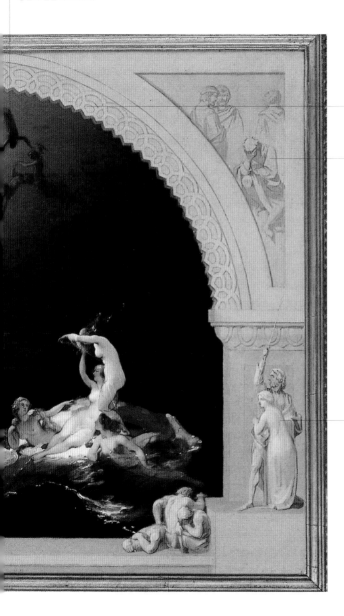

프로시어니엄(액자 무대) 안에서 동작이
일어나도록 그린 것으로 보아 무대
초상화임을 알 수 있다. 무대 틀에는
극의 주요 인물들이 그려져 있다.

페르디난드가
행방불명되어 실의에 빠진
나폴리 왕 일행이다.

프로스페로가 지팡이를 높이 든
것으로 보아 태풍을 일으키는 장면인
것 같다. 미란다가 프로스페로의
옷자락에 매달려 그의 마법을
거둬들이라고 애원하고 있다.

용서와 화해

프로스페로는 잘못을 뉘우친 나폴리 왕과 화해한 뒤 마법을 포기하고 밀라노로 돌아가기로 결심한다.

● **감상 point**

헉슬리의 〈멋진 신세계〉

영국의 작가 헉슬리의 소설
〈멋진 신세계(Brave New
World)〉(1932)는
공상과학소설이다. 이것은
인간이 인공수정으로
대량생산되어 유전자의
우열로 인생이 결정되는
디스토피아적인 미래를 그린
소설이다. 이때 '멋진
신세계' 라는 말은 반어적인
뜻으로, 이 소설의 배경이
되는 세상을 빈정거리고
있다. 바로 이 장면에서
처음 많은 사람들을 보게
된 미란다의 대사에서
차용한 제목이다. "어머나,
신기하기도 해라! 여기
이렇게 훌륭한 사람들이
많이 와 계시다니! 인간은
참 아름다운 것이구나! 이런
사람들이 있다니, 아, 멋진
새로운 세계야!"

넋이 나간 나폴리 왕 일행은 아리엘에게 이끌려 프로스페로의 동굴 앞으로 왔다. 이때 프로스페로는 그동안 모든 것을 마법의 힘으로 할 수 있었지만 이제 마법을 포기하기로 결심한다. 그는 요정들에게 천상의 노래를 연주하게 하여 심약해진 그들의 정신을 치유한 다음, 제정신이 돌아온 나폴리 왕 앞에 마법사가 아닌 예전의 밀라노 영주의 모습으로 나타나 정중하게 인사를 했다. 놀란 나폴리 왕은 자신이 과거에 저지른 짓에 대해 용서를 빌면서 그의 왕국을 돌려주리라 약속했다. 프로스페로는 뉘우치고 있는 왕을 너그러이 용서하고 곤살로에게 감사를 표했다. 그리고 안토니오와 세바스찬에 대해서는 그들이 저지르려 했던 역모에 대해 조용히 위협하여 꼼짝 못하게 만들었다.

나폴리 왕이 아들을 잃은 것에 대해 애통해 하자, 프로스페로는 자신의 영토를 돌려준 것에 대한 보답을 하겠다며 동굴의 장막을 걷고 다정히 체스를 두고 있는 미란다와 페르디난드를 보여주었다. 나폴리 왕과 페르디난드는 살아서 다시 만난 것을 기뻐하며 부둥켜 안았다.

페르디난드는 나폴리 왕에게 신의 섭리로 자신의 아내가 된 미란다를 소개했다. 나폴리 왕은 아들과 미란다의 약혼을 축복했다. 프로스페로는 일행과 밀라노로 돌아가기로 했다. 침몰했던 배는 마법의 힘에 의해 조금도 훼손되지 않은 채 해안에 정박해 있었다. 프로스페로는 아리엘에게 자유를 주며 자신들이 떠날 때 순풍을 보내달라고 마지막 부탁을 했다.

프로스페로 :

그자들의 흉악한 행위는 뼈에 사무쳤지만 난 복수를 억제하고
더 고귀한 이성에 따르고자 한다. 덕이 복수보다 더 고귀한 행동이니.

(5막 1장 21-28)

▼ 5막 1장에서 프로스페로가 나폴리 왕에게 페르디난트가
살아있음을 보여주기 위해 동굴 안으로 안내하자 미란다와
페르디난트가 체스를 두고 있는 장면을 그린 수채화이다.

페르디난드는 대단히 화려하게
차려입은 젊은이로 그려졌다. 그의
이런 인위적인 모습은 순수한 모습의
미란다와 극적 대비를 이룬다.

배경에 어렴풋이
프로스페로의 모습이 보인다.

탁자 위에 체스판과
체스들이 놓여 있다.

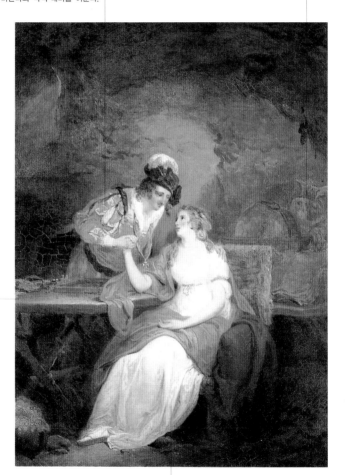

순수함의 상징인 미란다는
여기서도 자애로운 성모의
이미지로 재현되었다.

▲ 프랜시스 휘틀리(1747-1801), 〈 '템페스트' 5막 1장,
장막을 열고 체스를 두는 페르디난드와 미란다를
발견하다〉, 개인 소장

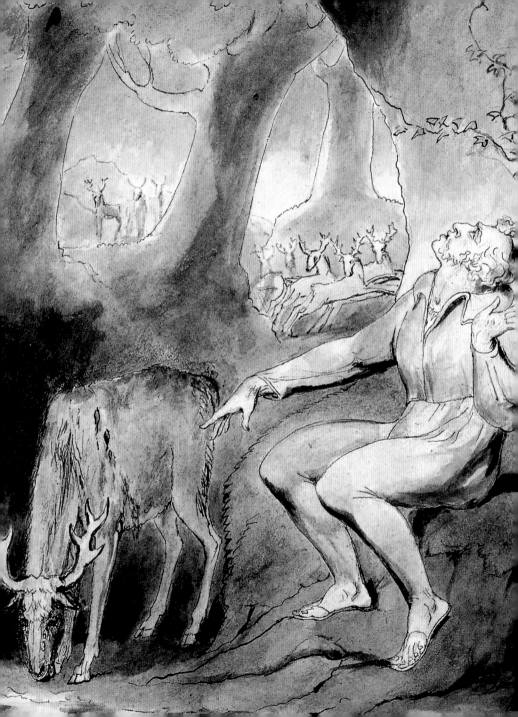

좋으실 대로 As You Like It

로 잘 린 드 와 실 리 아 ✤ 첫 눈 에 반 한 사 랑
재 회 ✤ 사 색 가 제 이 퀴 즈 ✤ 네 쌍 의 연 인 ✤ 화 해 와 결 혼

✤ 작품 개요

배경: 프레더릭 공작의 궁궐과 아든의 숲
장르: 낭만희극Romantic Comedy
집필 연도: 1599-1600년
원전: 1590년에 발행된 토머스 로지의 산문 로망스
〈로잘린드-유퓨즈의 주옥 같은 구문〉
특징: 셰익스피어의 극 중 그의 생태주의가 가장 잘 담겨
있는 작품이다.

▶ 윌리엄 블레이크,
〈제이퀴즈와 상처 입은
수사슴〉(부분), 1806, 런던,
대영 박물관

로잘린드와 실리아

추방당한 전 공작의 딸 로잘린드와
왕권을 찬탈한 현 공작의 딸 실리아는
우애가 깊은 사촌 자매였다.

감상 point
셰익스피어가 그린
유토피아, 아든 숲

아든 숲은 〈한여름 밤의
꿈〉에 나오는 숲처럼 요정이
출몰하는 곳은 아니지만
신비로운 치유의 힘을 지닌
점에서는 유사하다. 이
숲에서 다양한 계층의 네
쌍이 사랑을 맺게 되고,
도시에서 벌어졌던 형제간의
골육상쟁이 회개와 용서를
통해 해결된다.

동생인 프레더릭 공작에게 권력을 찬탈당하고 추방당한 전 공작은 아든
숲에서 의적 로빈 훗처럼 살고 있었다. 그는 자진해서 귀양길에 오른 많
은 부하들과 함께 세상 시름을 잊고 풍류를 즐기며 지냈다. 그에게는 로
잘린드라는 딸이 하나 있었다. 프레더릭 공작은 원래 로잘린드도 그 아
비와 함께 추방하려 했다. 그러나 자신의 딸 실리아가 로잘린드를 추방
하면 자기도 함께 떠나겠다고 울고불고 하는 탓에 어쩔 수 없이 로잘린드
를 궁궐에 남아 실리아와 함께 지내도록 했다. 하지만 로잘린드는 추방
당한 아버지를 생각하며 웃음을 잃고 늘 우울해 했다.

그러던 어느 날, 로잘린드가 세상 사람들의 호감과 동정을 사서 실리
아의 명성을 가로채고 있는 것에 분개한 프레더릭 공작은 로잘린드에게
열흘 안에 궁궐을 떠날 것을 명령했다. 그런 아버지의 처사에 화가 난 실
리아는 로잘린드와 함께 보석과 패물을 가지고 도망치기로 결심했다. 키
가 큰 로잘린드는 사냥꾼으로 변장을 하고 실리아는 그의 양치기 여동생
으로 변장을 했다. 그들은 공작의 어릿광대 터치스톤을 꾀어 함께 전 공
작이 머물고 있는 아든 숲을 향해 떠났다.

> 전 공작 :
> 속세와 멀리 떨어진 우리의 이곳 생활은
> 나무에서 말을 듣고, 흐르는 물을 책 삼으며
> 돌에서 좋은 가르침을 배우고,
> 삼라만상에서 선을 발견하지.
> (2막 1장 15-17)

밀레이 경이 라파엘 전파 특유의 세밀 묘사로 아든 숲속의
남장한 로잘린드의 모습을 재현한 그림이다.

밀레이는 아든 숲의 가을 풍경을 담고
있다. 붉고 노란 나뭇잎들이 바닥을
덮고 있으며, 배경에 조그맣게
사슴들의 모습이 보인다.

로잘린드는 올란도가 나무에 걸어놓은
사랑의 쪽지를 들고 있다. 올란도의
연시를 읽고 대단히 감상적인 기분에
빠져 있음이 그녀의 표정에 역력하다.

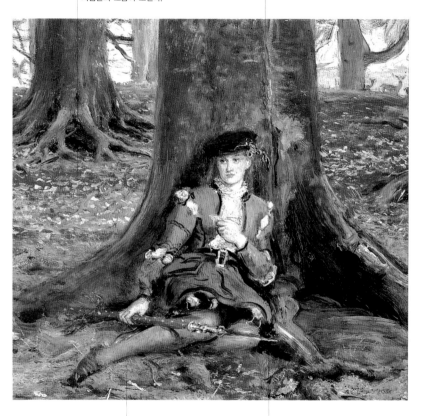

라파엘 전파답게 세부 묘사가
세밀하여 로잘린드가 앉아있는 나무
주위로 자란 풀과 이끼가 너무도
사실적으로 표현되어 만지면 그
부드러운 느낌이 느껴질 듯하다.

남장을 하고 창을 든
로잘린드가 아든 숲의 우람한
나무에 기대어 앉아 있다.

▲ 존 에버렛 밀레이 경(1829-96), 〈숲 속의
로잘린드〉(부분), 리버풀, 워커 미술관

첫눈에 반한 사랑

로잘린드는 형의 구박을 받으며 천덕꾸러기로 살고 있는 귀족 청년 올란도와 서로 첫눈에 사랑에 빠졌다.

● 감상 point
아버지를 무시하는
셰익스피어의 딸들
셰익스피어는 가부장적인
아버지와 그에 저항하는
딸과의 대립 관계를 종종
다룬다. 이 작품에서도
실리아는 아버지가
큰아버지를 추방하고 사촌
언니 로잘린드까지 추방하려
하자, 〈베니스의 상인〉의
제시카처럼 아버지의 보석과
패물을 훔쳐 로잘린드와
함께 도망을 간다. 또한
로잘린드는 아든 숲에서
오랜만에 추방당한 아버지를
만났으나, "지금 아버지
얘기 따위는 뭐 하러 하니?
올란도 같은 분이
있는데."(3막 4장 35-36)
라는 대사를 통해 아버지의
존재를 완전히 무시한다.

로잘린드는 궁궐을 떠나기 전날 밤에 궁 근처에서 열린 씨름 시합을 보게 되었다. 이 씨름에는 아버지가 자기 몫으로 천 크라운이나 남겨 주었으나 사악한 형 때문에 교육도 제대로 받지 못하고 천덕꾸러기로 살고 있는 젊은 귀족 청년 올란도가 출전했다. 올란도의 상대는 천하무적 씨름꾼인 찰스라는 자였는데, 그는 이미 두 출전자를 병신으로 만들어 놓은 터였다. 프레더릭 공작을 비롯한 많은 사람들은 약해 보이는 올란도의 출전을 포기시키려고 애썼다. 로잘린드와 실리아도 절대 승산이 없는 데다 위험하기까지 한 시합을 포기하라고 처음 보는 올란도를 설득했다.

하지만 이미 자포자기 상태에 있던 올란도는 결국 시합을 벌여 놀랍게도 천하무적 씨름꾼을 보기 좋게 물리쳤다. 로잘린드는 그 멋진 청년이 아버지의 충신이었던 롤랜드 경의 아들이었음을 알고는 연심이 생겨

나 자신의 목걸이를 풀어 그에게 건네주었다. 올란도도 로잘린드에게 첫눈에 반했으나 그녀의 갑작스런 애정 표시에 당황하여 고맙다는 말조차 하지 못했다.

그러나 불운한 이 두 연인은 이렇게 사랑에 빠지자마자 이별을 해야 했다. 로잘린드는 프레더릭 공작으로부터 추방 명령을 받았고, 올란도

▶ 로버트 워커 맥베스,
〈로잘린드〉, 1888, 《그래픽》
소장

또한 늙은 하인 애덤과 함께 도망길에 올라야 했다. 이는 올란도가 씨름에 이긴 뒤 사람들로부터 더욱 칭찬이 자자해지자 이를 시샘한 형 올리버가 그를 제거할 음모를 세웠기 때문이었다.

올란도:

아, 가엾은 올란도,

내동댕이쳐진 것은 바로 너로구나!

찰스가 아니라 그보다

훨씬 약한 분이 너를 정복하고 말았구나!

(1막 2장 240-41)

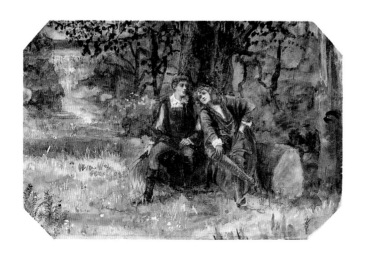

◀ 월포드 그레이엄 로버트슨,
〈'좋으실 대로' 4막 1장〉,
1896, 아든 숲과 의상
디자인을 위한 포트폴리오,
워싱턴, 미국 국회 도서관

첫눈에 반한 사랑

씨름이나 그네타기 같은 소재는
로코코 화가들이 추구한 유희적
분위기를 잘 보여준다.

올란도가 공작과 귀족들,
로잘린드와 실리아 등이
지켜보는 가운데 씨름 장사
찰스를 쓰러뜨린 장면이다.

찰스의 빨간 자켓과 로잘린드의 흰 드레스,
실리아의 파란 드레스가 화려한 색상 대비를
보여주고 있다. 이들의 의상에서 로코코 풍의
화려함을 느낄 수 있다.

▲ 프랜시스 헤이먼, 〈'좋으실 대로'의 씨름 장면〉,
 1740–42년경, 런던, 테이트 미술관

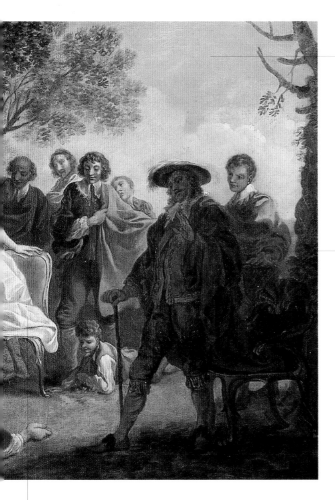

밝은 색깔의 하늘도 로코코
회화에 흔히 등장하는 배경이다.

공작이 이젠 됐다는
신호인 듯 손짓을
하고 있다.

올란도의 승리에 놀라기도 하고
기쁘기도 하여 로잘린드가 의자에서
일어나는 장면이 동적으로
표현되었다.

재회

로잘린드와 올란도는 아든 숲에서 다시 만났다.

감상 point
희극 속 여주인공들의 다변

셰익스피어의 비극 속
여주인공과 희극 속
여주인공의 가장 대비되는
특징은 그들의 침묵과
다변이다. 비극 속
여주인공들은 대체로
수동적이고 말이 없다. 반면
희극 속 여주인공들은
대단히 기지가 넘치고
남성들과 언어 게임을
벌이는가 하면, 성적인
농담을 주고받는 데도 별
거리낌이 없다. 이 극에
등장하는 로잘린드는 그
대표적 인물이다. 쉴 새
없이 재잘대며 자신의 말을
가로막는 로잘린드에게
실리아는, "제발 언니의 혀
좀 조용히 시켜줘요. 함부로
튀어나오지 않게."(3막 2장
232-33)라고 말한다.

로잘린드, 실리아는 각각 개니미드와 앨리너라는 가명을 쓰기로 했다. 이들이 터치스톤과 함께 아든 숲 근처에 다다랐을 때, 일행 모두 기진맥진한 상태였다. 그들은 다행히 코린이라는 소작농의 주선으로 양 목장을 구입하고 그곳에 머물게 되었다.

이즈음에 올란도와 늙은 하인 애덤도 아든 숲에 도착했다. 그러나 애덤은 노쇠와 허기를 이기지 못하고 쓰러지고 말았다. 다급해진 올란도는 먹을 것을 찾아 숲속을 헤매다 잔칫상을 벌이고 있는 전 공작 일행과 조우한다. 전 공작은 한 눈에 올란도가 충신 롤랜드 경의 자제임을 알아차리고, 허기에 지친 애덤과 올란도를 무리에 거두어 주었다.

이렇게 전 공작 일행에 합류하여 숲속에서 세월 가는 것도 잊고 유유자적하는 생활을 하게 된 올란도는 로잘린드에 대한 그리움에 사로잡히게 되었다. 그는 온 숲속의 나뭇가지마다 로잘린드를 향한 자신의 사랑과 그녀를 찬미하는 글귀를 적어 걸어 두었다. 로잘린드도 이 쪽지들을 보게 되었고 그런 행동을 한 자가 자신이 사모하는 올란도라는 사실도 알게 되었다. 로잘린드는 자신을 알아보지 못하고 개니미드라는 남자로 알고 있는 올란도에게, 자기를 로잘린드라 생각하고 사랑을 고백하는 연습을 하자고 제안했다.

전 공작:
우리만이 불행한 것이 아님을 알았을 걸세.
이 넓고도 넓은 세상이라는 무대에는
우리가 맡고 있는 장면보다 더 슬픈 연극이
벌어지고 있는 걸세.
(2막 7장 136-39)

▼ 라파엘 전파 화가답게 세밀한 배경 묘사 속에
변장한 로잘린드와 실리아를 담아내고 있다.

개니미드로 변장한
로잘린드는 올란도의
연시들을 읽고 감상에 젖어
빨간색 창에 기대 앉아 있다.

배경의 생생한 초목
묘사나 화려한 원색의
사용에서 라파엘 전파의
경향이 확연히 드러난다.

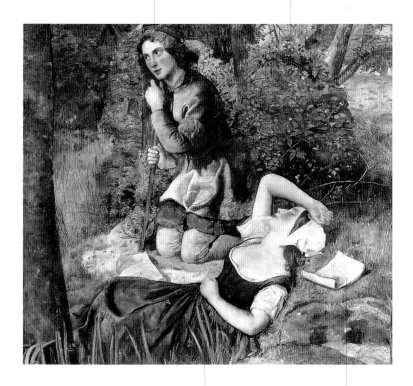

양치기 소녀 앨리너로
변장한 실리아는 풀밭에
누워 있다.

바닥에는 올란도가
나무에 붙인 사랑의
연서들이 놓여 있다.

▲ 월터 호웰 드버렐(1827-54), 〈아든 숲에서
개니미드와 앨리너로 변장한 로잘린드와
실리아〉(부분), 게이츠헤드, 시플리 미술관

사색가 제이퀴즈

● **감상 point**
제이퀴즈의 입을 통한 셰익스피어의 생태담론 이 극과 〈겨울 이야기〉는 셰익스피어의 자연에 대한 애착이 가장 많이 담겨있는 작품들이다. 특히 제이퀴즈는 사냥을 하는 전 공작 일행을 짐승들의 영역을 침범한 찬탈자로 보거나 나무에 연서를 쓰는 올란도를 보고 "제발 나무껍질에 연가를 써서 더 이상 나무를 손상시키지 말아 주십시오."(3막 2장 247-48)라고 부탁함으로써 자연보호론자로서의 면모를 보여준다.

전 공작의 신하 중에는 우울증에 걸린 사색가 제이퀴즈가 있었다. 그는 풍류를 즐기는 다른 일행과 달리 홀로 자연을 벗삼아 인생과 인간의 속성을 탐구하며 지냈다. 전 공작 일행이 사슴 사냥을 하면 그는 화살에 맞아 피와 눈물을 흘리는 사슴을 보며 동료들을 심히 비난했다. 짐승들의 영역이었던 곳을 침범하여 빼앗고 그들을 죽이거나 쫓아낸 동료들 또한 찬탈자요, 폭군이라는 것이었다.

그는 어릿광대 터치스톤을 보고는 전 공작에게 자신도 맘껏 세상을 풍자하고 조롱할 수 있게 광대옷을 한 벌 맞춰달라고 요구했다. 그는 이 극에서 인생을 7막으로 된 한 편의 연극으로 비유한 유명한 대사를 한다. 즉, 인생이란 제1막은 아기 역이요, 제2막은 개구쟁이 학생 역, 제3막은 사랑에 빠진 젊은이 역, 제4막은 명예욕에 불타 오르는 군인 역, 제5막은 배에 기름이 끼고 진부한 문구를 늘어놓는 법관 역, 제6막은 수척한 노인 역, 제7막은 망각에 빠져 다시 어린아이가 되는 역이라는 것이다.

이렇게 세상만사를 허무하게만 느낀 그는 나중에 프레더릭 공작이 노수도사를 만나 회개한 뒤 모든 권력을 형에게 돌려주고 수도 생활을 시작했을 때, 전 공작을 따라 궁궐로 돌아가지 않고 프레더릭 공작을 따르기로 결심한다.

▶ 요한 조파니(1733-1810),
〈터치스톤 역의 토머스 킹〉,
런던, 개릭 클럽

제이퀴즈 :

이 세상은 모두가 하나의 무대요,

남자든 여자든 모두 배우에 불과하지.

그들은 무대에 들락날락하며

살아있는 동안 여러 역을 하게 되지.

(2막 7장 139-42)

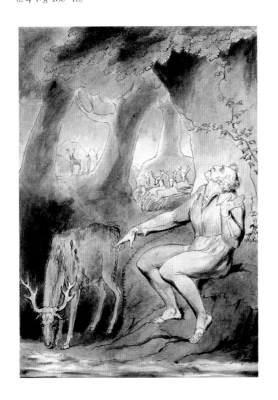

◀ 윌리엄 블레이크,
〈제이퀴즈와 상처 입은
수사슴〉, 1806, 런던, 대영
박물관

사색가 제이퀴즈

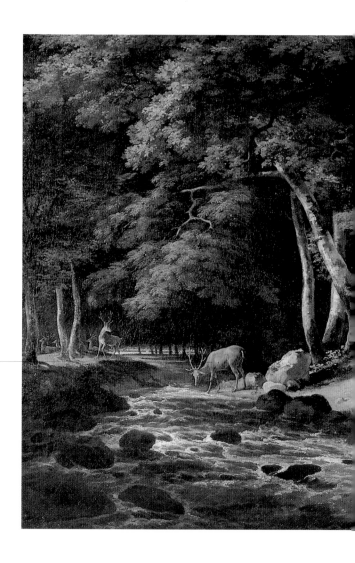

"불행해지면 친구란
거들떠보지도 않는 법"이란
제이퀴즈의 명상을 재현하기
위해 상처입은 수사슴을 다른
무리들과 떨어져 홀로 있게
묘사했다.

▲ 윌리엄 호지스, 조지 롬니, 서리 길핀, 〈제이퀴즈와 상처 입은
수사슴〉, 1788-89년경, 뉴헤이번, 예일 대학교 영국 미술 센터

이런 제이퀴즈의 모습을 전
공작에게 아뢰는 에미언스의
모습이 보인다.

자유분방하게 자란
나무들은 영국적 숲의
특징을 담은 것이다.

우울한 사색가 제이퀴즈가 공작
일행의 사냥 때문에 상처입은
수사슴의 아픔을 함께 아파하고
슬퍼하는 장면이다.

네 쌍의 연인

아든 숲에서는 네 쌍의 남녀가 얽히고 설킨 사랑에 빠져 있었다.

● 감상 point

머리에 뿔난 남편들

셰익스피어의 작품 속에는 머리에 뿔난 남편(cuckoldry)에 대한 언급이 빈번히 등장한다. 예로부터 아내가 바람을 피우면 남편의 머리에 뿔이 돋는다고 전해지는데, 이 극 속에서는 특히 터치스톤과 로잘린드의 대사 속에 그에 대한 언급이 여러 차례 나온다. "대체 그 뿔이 뭐 제 것인가, 마누라가 시집올 때 지고 온 거지. 그럼 뿔은 가난뱅이의 독점물인가? 아니지. 아무리 고상한 사슴이라도 초라한 사슴 못지않게 커다란 뿔은 돋치구 있지."라는 터치스톤의 대사와, "달팽이는 재산을 가지고 올 뿐 아니라, 자기 부인의 부정에 선수를 쳐서 미리 머리에 뿔을 달고 오지요."라는 로잘린드의 대사가 가장 대표적이다.

▶ 필립 리처드 모리스,
〈오드리〉, 1888, 《그래픽》
소장

아든 숲에서는 네 쌍의 남녀가 사랑의 열병을 앓고 있었다. 우선 올란도는 개니미드가 로잘린드라고는 생각도 못한 채 그녀에 대한 그리움을 개니미드에게 털어놓고 있었다. 둘은 실리아를 주례로 삼아 가짜 결혼식을 올리기도 했다.

한편 아든 숲 근처에 살고 있는 실비어스라는 양치기 청년은 피비라는 양치기 처녀를 몹시 사모했다. 그러나 그녀는 실비어스에게 차갑고 모질기만 했다. 그런 실비어스를 불쌍히 여긴 개니미드는 피비의 분수도 모르는 냉정함을 비난했으나, 피비는 자신에게 모욕적인 비난을 퍼붓는 개니미드에게 첫눈에 반하고 말았다. 그녀는 실비어스를 통해 개니미드에게 연애편지를 보내곤 했다. 또한 아내가 바람나는 것을 두려워한 터치스톤은 순수한 시골 처녀 오드리와 결혼하기로 작정을 한다.

한편 올란도의 사악한 형 올리버 또한 아든 숲에 오게 되었다. 씨름

시합 후 올란도가 롤랜드 경의 아들임을 알고 그를 체포하려 했던 프레더릭 공작이, 올리버에게 동생을 잡아오지 않으면 그의 토지와 전 재산을 몰수하겠다고 위협했기 때문이다. 오랜 여행에 지친 올리버는 숲속에서 깜빡 잠들었고, 그런 그를 구렁이와 암사자가 잡아먹으려고 노렸다. 때마침 그곳을 지나가던 올란도가 구렁이를 쫓고 암사자를 때려눕혀 형을 위기에서 구했다. 그러나 그 과정

에서 상처를 입고 쓰러지고 말았다. 잠에서 깨어난 올리버는 상처를 입어가며 자신을 구해 준 동생을 보고 그간의 잘못을 뉘우치게 되었고, 올란도는 자기 대신 형을 개니미드에게 보내 소식을 전하게 했다. 올리버는 개니미드의 집에서 실리아를 보게 되고 두 사람 또한 첫눈에 서로 사랑에 빠졌다.

로잘린드 :

남자들이란 구혼할 때는 4월이지만

결혼하고 나면 12월이지요.

여자도 처녀 때는 5월이지만

결혼하고 나면 변덕스러워지지요.

(4막 1장 134-36)

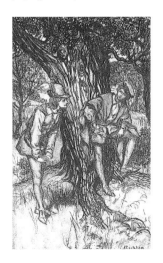

◀ 아서 래컴, 찰스 램 남매의
《셰익스피어 이야기》
(1909)에서

화해와 결혼

마침내 형제들 사이에 화해가 이루어지고 네 쌍의 연인들이 행복한 결혼을 하게 된다.

● **감상 point**
연극적 요소가 다양하고 풍부한 극

이 극은 네 쌍의 사랑과 결합, 놀이로서의 연극 행위, 변장과 사람 잘못 알기 등, 즐거움의 요소를 두루 담고 있다. 이야기의 줄거리가 느슨하기는 하지만, 전체적으로 볼 때 통일성이 있는 작품이다. 궁정과 전원, 문명과 자연 사이의 대립 구도를 볼 수 있으며, 재치있는 어릿광대 터치스톤과 우울한 사색가 제이퀴즈의 등장은 이야기에 활기를 주고 흥미를 더한다.

로잘린드가 개니미드라는 남장 신분을 벗고 그들 앞에 나타나자 전 공작은 그리운 딸과, 올란도는 사랑하는 연인과 재회하게 되었다. 비로소 그간에 벌어졌던 모든 혼란과 무질서가 바로잡히고 모든 것이 제자리를 찾게 되었다. 올란도와 로잘린드, 올리버와 실리아, 터치스톤과 오드리, 피비와 실비어스 네 쌍의 결혼식이 행복하게 치러졌다.

궁궐에서 형의 권력을 찬탈했던 프레더릭 공작도, 동생 올란도 몫을 가로채고 그를 구박했던 올리버도 아든 숲으로 와서는 자신들의 잘못을 회개하고 새 사람이 되었다. 프레더릭 공작은 좋은 인사들이 속속 전 공작을 찾아 아든 숲으로 간다는 소식을 듣고 전 공작을 제거하기 위해 군대를 이끌고 숲으로 왔다. 그러나 도중에 한 늙은 수도사의 가르침에 감화를 받아 잘못을 뉘우치고 전 공작으로부터 빼앗은 모든 것을 형에게 돌려주고 속세를 떠나 수도 생활을 하기로 결심했다. 또한 자신의 생명을 구해준 동생을 보고 회개하게 된 올리버도 아버지에게서 물려받은 집과 재산을 모두 올란도에게 양도하고 자신은 실리아와 함께 아든 숲에 남아 양이나 치며 살기로 결심했다.

> 터치스톤:
> 정숙함은 구두쇠처럼
> 못생긴 여자 속에 살게 마련입니다요.
> 마치 진주가 더러운 굴 속에
> 들어있는 것처럼 말입죠.
> (5막 4장 57-59)

▼ 터치스톤이 시골 처녀 오드리에게 구애하는 장면이다. 이 작품에는 총 네 쌍의 연인이 나오나, 남자가 입은 광대 의상으로 볼 때 이들은 터치스톤과 오드리이다.

터치스톤은 오드리와 결혼식을 올리려는 장면들에서 결혼한 여성들의 성적 방탕을 풍자하는 재담을 늘어놓는다. 아내가 바람을 피우면 남편의 머리에 뿔이 돋는다는 오쟁이진 남편 이야기를 담아내기 위해 휴즈는 뿔이 달린 짐승들을 두 연인의 배경에 여러 마리 그려 넣었다.

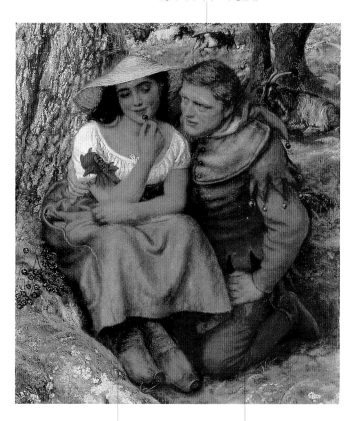

오드리는 수줍은 듯 상기된 얼굴로 살짝 고개를 돌리고 있으나 그녀의 표정에 행복감이 배어 나오고 있다.

터치스톤은 무릎을 꿇고 프로포즈를 하고 있다.

▲ 아서 휴즈(1832-1915), 〈'좋으실 대로'에 나오는 장면들〉(부분), 리버풀, 워커 미술관

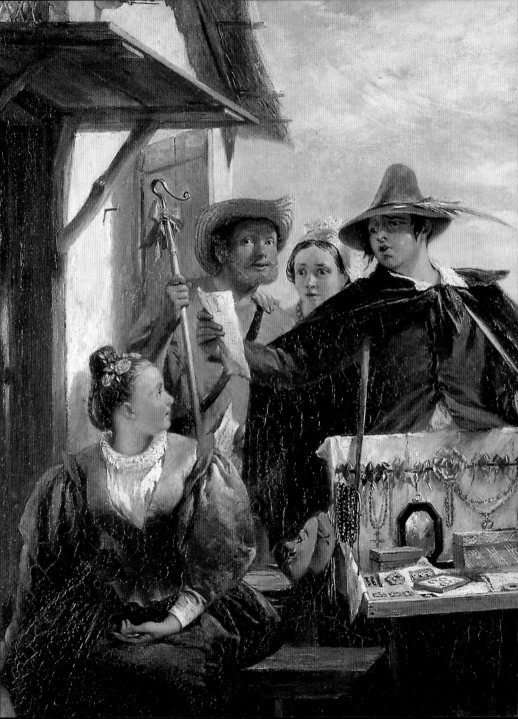

겨울 이야기 The Winter's Tale

레온테스의 질투심 ❖ 질투심이 부른 비극
헤르미오네의 죽음 ❖ 페르디타와 플로리젤 ❖ 헤르미오네의 환생

▶ 찰스 로버트 레슬리,
〈아우토리쿠스〉(부분),
1823-36, 런던, 빅토리아
앨버트 미술관

❖ 작품 개요

배경: 이탈리아의 시칠리아와 보헤미아
장르: 로망스 또는 희비극
집필 연도: 1611년 초
원전: 로버트 그린의 〈판도스토〉(1582년)
특징: 전반부(3막 4장까지)와 후반부로 크게 두 부분으로
　　　　나누어져 있다.

레온테스의 질투심

시칠리아의 왕 레온테스는 아내 헤르미오네와 친구 폴릭세네스의 사이를 의심해 질투심에 사로잡힌다.

● **감상 point**

희비극(Tragicomedy)
이 극은 비극 〈오셀로〉와
대단히 비슷한 주제와
플롯을 지니고 있다. 순결한
부인에 대한 남편의
맹목적인 질투가 아내를
죽음으로 몰아가는
지점까지는 거의 비슷하다.
하지만 갑자기 상황이
반전되어 죽었던 아내가
살아나고 용서와 화해로
극이 끝난다. 이렇듯 비극의
패턴으로 진행되다가 갑자기
반전되어 해피엔딩으로
끝나는 극을 희비극이라고
한다. 셰익스피어는 4대
비극의 시기가 지난 뒤 이런
희비극을 집필했다.

시칠리아의 왕 레온테스는 보헤미아의 왕 폴릭세네스와 막역한 친구 사이이다. 절친한 친구를 만나고 싶었던 레온테스는 폴릭세네스를 시칠리아에 초대했다. 폴릭세네스가 9개월간의 시칠리아 체류를 마치고 본국으로 돌아가려 하자 레온테스는 무척 아쉬워했다. 본인이 극구 말려도 친구가 뜻을 꺾지 않자 아내 헤르미오네 왕비에게 친구를 설득해 줄 것을 부탁했다. 헤르미오네 왕비가 간곡하게 좀더 체류해줄 것을 부탁하자 폴릭세네스도 어쩔 수 없이 좀더 머물기로 결심한다. 그런데 자신의 뜻을 그렇게 만류하던 친구가 쉽게 아내의 말을 따르자 레온테스는 갑자기 이상한 눈으로 두 사람을 의심하게 된다.

한 번 이런 의심이 일자, 보고 듣는 모든 것이 그 의혹을 뒷받침하는 것으로 해석되었다. 결국 이 이상한 의심으로 인해 친구에 대한 뿌리 깊은 애정은 순식간에 사라지고 증오만이 싹텄다. 그래서 자신의 신하인 카밀로에게 폴릭세네스를 독살하라고 명령했다. 왕의 위험한 억측에 놀란 카밀로는 그의 어리석은 명령을 받아들일 수가 없었다. 그래서 카밀로는 레온테스의 음모를 폴릭세네스에게 알리고 그와 함께 보헤미아로 도망을 갔다. 하지만 레온테스는 그들의 도주야말로 그들의 유죄를 입증하는 것이라고 단정했다.

> 레온테스:
> 부정한 아내를 가진 남편이 모두 절망한다면
> 남자들의 십분의 일이 목을 맬 것이다.
> ……
> 결론적으로 말해 아랫배를 지켜 줄 바리케이드는 없다.
> (1막 2장 198-204)

헤르미오네가 정숙하다는 신탁 결과를 듣고도
레온테스가 그녀를 단죄하려 할 때, 아들이
죽었다는 청천벽력같은 보고가 들어왔다.

질투심이 부른 비극

헤르미오네 왕비의 부정을 기정사실로 여긴 레온테스 왕은 어린 마밀리우스 왕자를 어미에게서 떼어놓고 왕비를 감옥에 가뒀다. 이때 헤르미오네 왕비는 임신 중이었다. 레온테스는 뱃속의 아이까지도 폴릭세네스의 아이라고 의심했다. 광적인 질투심에 사로잡혀 비이성적인 판단을 하는 왕에게 안티고누스를 비롯한 많은 신하들이 왕비의 결백을 진언했으나, 그의 의구심은 조금도 사그라들지 않았다. 레온테스는 아폴로 신전으로 사신을 보내 왕비의 결백 여부에 관한 신탁을 받아오게 했다.

왕비는 감옥에서 레온테스를 쏙 빼닮은 공주를 낳았다. 안티고누스

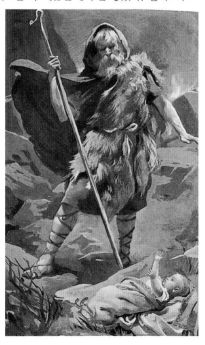

의 아내 파우리나가 갓 낳은 공주를 왕에게 데려와 보여주나, 그 아기를 불륜의 결실이라고 믿는 왕은 안티고누스에게 아기를 국경 너머의 황야에 내다 버리라고 명령했다. 그리고 왕비에 대한 재판을 열어 그녀에게 보헤미아의 왕과 카밀로와 공모하여 국왕의 생명을 노렸다는 대역죄를 뒤집어씌웠다. 그때 왕비의 무고를 알리는 신탁의 봉함이 도착했다. 그러나

감상 point
전반부와 후반부의 대칭적 구조
이 극은 3막까지의 전반부는 주로 시칠리아 궁정에서 발생한 질투, 증오, 불화로 인한 파괴의 세계를 그리고 있다. 계절적 배경도 겨울이다. 반면 후반부는 보헤미아의 양털깎기 축제의 사랑과 즐거움, 시칠리아에서의 용서와 화해 및 재결합, 환생으로 구성되어 있다. 전반부와는 대칭적으로 계절적 배경이 새 생명이 피어나는 화창한 봄으로 바뀌어 창조의 세계가 되는 것이다.

◀ 해럴드 카핑, 〈 '겨울 이야기'
3막 3장〉, 찰스 램 남매의
《셰익스피어 이야기》(런던,
1901)에서, 워싱턴, 미국
국회 도서관

왕은 신탁마저도 무시하고 재판을 계속 진행시켰다.

　바로 그 순간 마밀리우스 왕자가 어머니를 염려하며 시름시름 앓다가 사망했다는 보고가 들어왔다. 신을 모독한 자에게 신속하고도 무서운 벌이 내린 것이었다.

헤르미오네:
저에게 생명은 슬픔과 같으니 아까울 것이 없으나
명예는 자손에게까지 이어지는 것이니
그것만은 지켜야겠습니다.
(3막 2장 42-44)

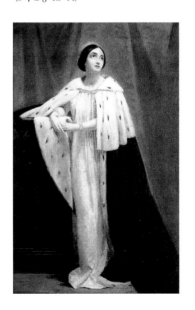

▶ 찰스 로버트 레슬리,
　〈헤르미오네〉, 1856년경,
　리버풀, 워커 미술관

아들의 사망 소식을 들은 헤르미오네는 정신을
잃고 쓰러졌고 곧 사망했다는 전갈이 전해졌다.

헤르미오네의 죽음

아들의 사망 소식을 들은 헤르미오네는 심한 충격으로 그 자리에서 쓰러
져 움직이지 않았다. 그리고 얼마 지나지 않아 파우리나가 그녀가 사망
했다고 레온테스에게 보고했다. 그제야 왕은 비로소 맹목적 질투심에서
벗어나, 자신의 광증이 불러일으킨 엄청난 결과에 대해 자책하며 심한
비통에 잠겼다. 파우리나는 왕의 어리석은 질투가 저지른 포악을 목청껏
조롱했다.

　한편 갓난아기를 버리라는 명령을 받은 안티고누스는, 꿈속에서 왕비
가 나타나 소원한 대로 아기 이름을 '페르디타'라고 짓고 보헤미아 해변
으로 데려갔다. 아기를 해안에 놓고 떠나려는 순간 갑자기 커다란 곰이

나타나 안티고누스
를 순식간에 잡아먹
어 버렸다. 그때 잃
어버린 양을 찾으러
돌아다니던 한 양치
기가 페르디타를 발
견했다. 아기 옆에
는 엄청난 금은보화
가 담긴 함이 놓여
있었다. 양치기에
게는 이미 바보같은
아들이 하나 있었으
나, 그는 페르디타
를 데려다 자식처럼
길렀다.

감상 point
아리스토텔레스의 3일치
법칙에서 극단적으로
이탈한 극
이 극은 시칠리아에서
시작해서 보헤미아로 무대가
옮겨졌다가 다시
시칠리아에서 끝난다. 또한
3막과 4막 사이에는
16년이라는 시간의 갭이
있으며, 플롯도 레온테스의
질투라는 단일 사건만 다룬
것이 아니라 플로리젤
왕자와 페르디타의
사랑이라는 부플롯이 있다.
이처럼 이 극은 단일 시간,
단일 장소, 단일 플롯이라는
3원칙에서 파격적으로
벗어나 있다.

◀ 헨리 퓨젤리(1741-1825),
〈'겨울 이야기'의
페르디타〉(부분)

365

헤르미오네의 죽음

레온테스:

인정도 많고 명예를 중시하던 그(카밀로)는

나의 친구인 보헤미아 왕에게 내 음모를 알려주고

누구나 알고 있는 막대한 재산을 이곳에 버려두고

명예만을 간직한 채 불확실한 장래에 스스로를 맡겼다.

과인이 녹슬다 보니 그가 빛이 나는구나!

그의 깨끗함이 과인의 행실을 더욱 추하게 만드는구나!

(3막 2장 165-72)

▶ 찰스 로버트 레슬리,
〈플로리젤과 페르디타〉,
1837, 런던, 빅토리아 앨버트
미술관

페르디타와 플로리젤

● 감상 point
축제와 신분의 전복

그로부터 16년 후, 폴릭세네스의 아들 플로리젤 왕자는 양치기의 손에서 아름답게 자란 페르디타와 사랑에 빠졌다. 그는 농부로 변장을 하고는 페르디타의 마을에서 열린 양털깎기 축제에 참석하고 있었다. 이 축제에서 페르디타는 꽃의 여왕 역을, 플로리젤은 여왕을 수행하는 농부 역을 했다. 한편, 폴릭세네스 왕은 아들이 양치기의 딸과 사랑에 빠졌다는 사실을 알고 카밀로와 함께 변장을 하고 양치기의 집을 방문했다.

한창 춤잔치가 벌어진 가운데, 방물장수 아우토리쿠스가 온갖 것이 잔뜩 든 행상을 들고 나타나 사랑하는 연인에게 선물을 사주라며 호객행위를 했다. 그러나 페르디타와 플로리젤은 이미 서로의 진실한 마음을 주고받았으니 사랑의 선물 따위는 필요없다고 말했다. 두 사람의 진심을 믿게 된 양치기는 변장을 한 폴릭세네스와 카밀로에게 자신의 여식과 그 젊은이의 혼인에 증인이 되어달라고 부탁했다. 그러자 폴릭세네스 왕은 자신의 정체를 드러내고, 왕자가 자기 허락도 없이 천한 양치기 처녀와 결혼하려 한 것에 대해 불같이 화를 냈다. 페르디타에게도 왕자를 홀렸다며 심한 욕설을 퍼부은 왕은, 두 번 다시 두 사람이 만나면 부자간의 정을 끊어버리겠다고 하고는 궁으로 돌아가버렸다.

축제 행사 중에는 흔히 가장 행렬이 있게 마련인데 이때 신분의 전복 현상이 일어난다. 보통 왕은 거지로, 거지는 왕으로 자신의 신분과 반대되는 역할로 가장을 한다. 이 극에서도 양치기의 딸인 페르디타는 여신의 역을, 플로리젤 왕자는 농부의 역을 하고 있고, 왕과 고관 대작인 카밀로도 촌부로 변장을 하고 나타난다.

플로리젤 :

제 여인은 이런 하찮은 것들을 갖고 싶어 하지 않아요.

그녀가 저에게 바라는 선물은 이 가슴 속에 있는 것이지요.

마음속으로는 이미 다 주었지만

아직 표현하지는 않았지요.

(4막 4장 358-61)

페르디타와 플로리젤

"난 인쇄된 노래가 좋아요. 인쇄될
정도면 진짜일 테니까." 라는 원전의
대사대로 아우토리쿠스는 종이에
인쇄된 노래를 부르고 있다. 주인공
플로리젤과 페르디타는 이
그림에서는 삭제되어 있다.

'광대(Clown)' 라는
이름으로 등장하는
페르디타의 의붓
오빠이다.

▲ 찰스 로버트 레슬리, 〈아우토리쿠스〉, 1823-36, 런던,
빅토리아 앨버트 미술관

▼ 속기 쉬운 촌사람들에게 잡다한 물건을 팔러
다니는 방물장수 아우토리쿠스를 그린 것이다.

배경의 자연 풍경은 레슬리의
절친한 친구였던 풍경화가 존
컨스터블이 도와주었다고 한다.

이 두 여인은 광대에게
선물을 사달라고 조르는
모프사와 도르카스이다.

광대가 모프사에게
사주기로 약속한
리본과 장갑이다.

헤르미오네의 환생

레온테스는 딸 페르디타를 만나게 되고 기적과
같이 헤르미오네도 환생한다.

● 감상 point

〈겨울 이야기〉에 나타난
생태여성주의

이 극의 전반부는
레온테스의 질투로 초래되는
남성에 의한 파멸이, 그리고
후반부는 페르디타와
헤르미오네, 파우리나 등
여성들에 의한 소생이
지배한다. 즉 남성이
가부장의 힘을 남용하여
생명의 모태인 여성을
탄압하자 시칠리아는
생명력이 쇠퇴하여
황폐화된다. 그런 황폐화를
상징하는 것이 바로 아들
마밀리우스의 죽음이다.
그러나 생명력의 상징인 딸
페르디타가 돌아오자
시칠리아는 다시 생명력을
잉태하기 시작하며, 그
상징으로 죽은 줄 알았던
헤르미오네가 소생한다.

▶ 아서 래컴, 〈파우리나,
 휘장을 걷다〉, 찰스 램
 남매의 《셰익스피어
 이야기》(1909)에서

카밀로는 플로리젤 왕자와 페르디타에게 시칠리아의 왕을 찾아가서 아
버지 폴릭세네스 왕의 화해의 뜻을 전하라고 했다. 방물장수와 옷을 바
꿔 입은 왕자와 페르디타는 배를 타고 보헤미아를 빠져 나와 시칠리아로
갔다. 16년이란 긴 세월 동안 레온테스는 재혼도 하지 않고 낮이나 밤이
나 왕비의 유령에게 시달리며 지냈다. 그때 보헤미아의 왕자와 왕자비가
그를 찾아왔고 곧이어 그들을 잡으러 폴릭세네스 왕이 도착했다. 레온테
스와 파우리나는 페르디타를 보는 순간 헤르미오네 왕비를 보는 듯한 착
각에 빠졌고, 곧이어 도착한 양치기 부자를 통해 페르디타의 비밀이 모두

밝혀졌다. 레온테스는 자
신의 귀한 딸을 고이 키워
준 양치기 부자에게 감사
를 표하며, 그들을 귀족으
로 만들어 주었다. 그리고
귀족이 된 그들은 방물장
수 아우토리쿠스를 하인
으로 삼았다.

페르디타의 소망에 따
라 모두가 파우리나의 집
에 있다는 헤르미오네 왕
비의 동상을 보러 갔다.
동상은 마치 헤르미오네
가 환생이라도 한 듯 그녀
와 너무도 흡사했다. 그리
고 잠시 후, 놀랍게도 동상

은 기적처럼 살아 움직이기 시작했다. 왕비는 죽은 것으로 알려졌으나, 사실은 살아서 딸이 살아 있을 거라는 신탁을 믿고 숨어 지냈던 것이다. 하지만 레온테스는 그것을 기적으로 여겼다. 한꺼번에 아내와 딸을 되찾은 레온테스는 신에게 감사하며 모두에게 자신의 어리석었던 행동을 사죄했다. 그리고 남편 안티고누스를 잃은 파우리나를 카밀로와 맺어주었다.

플로리젤 :
잘 살아야만 사랑도 지켜지는 것입니다.
고난이 닥치면 사랑의 싱싱하던 모습도,
뜨거운 열정도 바뀌기 마련입니다.
(4막 4장 574-76)

조지 크룩섕크, 〈허언의 참나무〉(부분), 1857, 뉴헤이번, 예일 대학교 영국 미술 센터

Comedy
그 외의 희극

심벌린

■이모젠의 정절

심벌린 왕으로부터 추방 명령을 받고 영국을 떠나 있는 이모젠의 남편
포스튜머스는 아내의 정절을 의심하게 된다.

● **감상 point**

작품개요

배경: 고대 브리튼과 로마

장르: 로망스

집필연도: 1609~10년경

원전: 심벌린 이야기–
홀린셰드의 《연대기》,
벨라리어스와 납치된
왕자 이야기–
작자미상의 희곡
〈사랑과 행운의 진귀한
승리〉(1582년),
이모젠의 정절
이야기– 보카치오의
《데카메론》 제2일
아홉 번째 이야기

특징: 다중의 사건이
복잡하게 얽혀 있어
깊이 있는 심리적
탐구는 부족하다.

▶ 존 H. F. 베이컨, 〈'심벌린'
1막 1장〉, 1903, 《셰익스피어
전집》(뉴욕, 1907)에서,
워싱턴, 미국 국회 도서관

브리튼이 아직 로마의 간섭을 받던 시절에 심벌린이라는 왕이 있었다.
그에게는 두 아들이 있었으나 둘다 갓난아기 때 행방불명이 되었고, 아내
는 딸을 낳다 세상을 떠났다. 이모젠이라는 외동딸과 살던 심벌린 왕은
새 왕비를 맞이하였는데, 그 왕비에게는 클로튼이라는 전 남편의 소실이
있었다. 어리석은 클로튼은 아름다운 이모젠을 사랑했고, 왕과 왕비도
그 둘이 결합하기를 바랬다. 그러나 이모젠은 아버지의 소원과는 달리
클로튼보다 신분은 낮으나 그보다 훨씬 고결한 포스튜머스의 아내가 되
었다. 불 같은 성미를 지닌 심벌린 왕은 포스튜머스를 추방했다. 부부가
생이별을 하는 날 이모젠은 포스튜머스에게 다이아몬드반지를 주었고
포스튜머스는 이모젠에게 금팔찌를 주었다.

로마에서 망명 생활을 하던 중 자신의 아내가 완벽한 여자라고 철썩
같이 믿고 있는 포스튜머스에게 이아키모라는 한 이탈리아 젊은이가 자
신이 이모젠의 정절을 꺾어보겠
다며 내기를 걸었다. 이에 포스
튜머스는 이모젠이 준 반지를
선뜻 내주며 내기에 응했다.

포스튜머스:

나를 위해 이 팔찌를

끼어 주시오.

이건 사랑의 수갑이오.

나의 아름다운 죄수에게

이 수갑을 채우겠소.

(1막 2장 52~54)

■포스튜머스의 의심

이아키모가 간악한 방법으로 자신이 이모젠의 정절을 꺾었음을 증명하자,
포스튜머스는 충복에게 아내를 죽이라고 명했다.

이아키모는 첫 만남에서 이모젠의 정절을 꺾을 수 없음을 알게 되자, 이
모젠의 방에 자기 짐을 맡기겠다고 하고는 짐을 넣은 궤짝에 숨어 들어
갔다. 그리고 모두가 잠든 한밤중에 궤짝에서 나와 이모젠의 방의 특징
과 그녀의 젖가슴 아래에 난 점 등을 알아낸 뒤, 그녀의 팔에서 팔찌를 빼
내어 로마로 돌아갔다. 이아키모는 이런 증거들을 대며 자신이 이모젠의
정절을 꺾었다고 포스튜머스에게 말했다.

　순진한 포스튜머스는 쉽사리 아내의 부정을 단정짓고는 분노에 사로잡
혔다. 그래서 충복에게 편지를 보내 그녀를 살해하게 했다. 이모젠을 돌보
고 있던 포스튜머스의 충복 피사니오는 주인의 의심이 허무맹랑한 것임을
알았으나 명령을 어길 수는 없었다. 그래서 이모젠에게 남장을 시켜 으슥
한 곳으로 유인해 데려갔으나, 차마 그녀를 죽이지 못하고 모든 사실을 털

● 감상 point

남성의 질투 3부작
-〈오셀로〉, 〈겨울 이야기〉,
〈심벌린〉

셰익스피어는 이 세
작품에서 남성들이 아내의
정절을 의심하여 살인이라는
극단적인 방법으로 단죄하는
내용을 전개하고 있다.
세 작품 모두에서 여성들은
순결하나 남성들의 질투심은
광적으로 치달아 결국
아내를 죽음으로 내몬다.
아내가 죽음을 맞은 뒤에는
반드시 자책하고 후회하며
아내의 미덕을 찬양하는
것도 공통적인 점이다.

◀ 제임스 배리, 〈이모젠의
침소에 있는 궤짝에서
나오는 이아키모〉,
1788-92년경, 더블린,
아일랜드 국립 미술관

심벌린

▲ 〈'심벌린' 3막 6장, 남장을
한 이모젠〉(부분)

어놓았다. 그리고는 그녀에게 로마군의 시종으로 숨어들어가 목숨을 건지라고 말하며 포스튜머스에게는 피묻은 이모젠의 옷을 보냈다.

이모젠과 헤어지면서 피사니오는 예전에 왕비가 명약이라며 주었던 약을 이모젠에게 건네주었다. 사실 이 약은 왕비가 포스튜머스를 죽이기 위해 준비한 독약이었다. 그러나 왕비의 사악함을 알고 있던 전의는 그녀의 주문을 어기고 독약이 아니라 잠시 죽은 듯이 잠에 빠지는 약을 지어주었고, 이를 독약이라고 믿은 왕비는 피사니오에게 명약이라고 속여 건넸던 것이다.

남장을 하고 숲속을 혼자 헤매던 이모젠은 이 숲에 숨어살고 있던 심벌린 왕의 옛 신하 벨라리어스의 동굴에서 함께 지내게 되었다. 그는 왕의 분노로 추방당하자 복수심에 왕의 두 아들인 귀데리어스와 아비라거스를 납치해 와서 자신의 자식인 양 키워왔다. 결국 이모젠은 두 오라버니와 함께 형제처럼 지내게 된 것이다. 그러던 어느 날 병에 걸린 이모젠은 피사니오가 준 약을 마시고 죽음과 같은 잠에 빠져들었다. 귀데리어스와 아비라거스는 이모젠의 갑작스런 죽음에 깊은 슬픔에 빠졌다.

> 귀데리어스 : 번갯불도 겁내지 마라.
> 아비라거스 : 으르렁거리는 천둥소리도 무서워 마라.
> 귀데리어스 : 세상의 경솔한 비방도 괘념치 마라.
> 아비라거스 : 너의 희비는 끝났다.
> 함께 : 젊은 연인들을 포함한 모든 연인들도
> 　　　너처럼 흙으로 돌아갈 것이다.
>
> 　　(4막 2장 270-75)

▼ 영국의 주간 신문 《그래픽》 지는 1888년 '셰익스피어 여주인공전'을 열었다. 그때 총 21명의 여주인공들이 그려져 전시되었다. 이 그림은 그 중 하나이다.

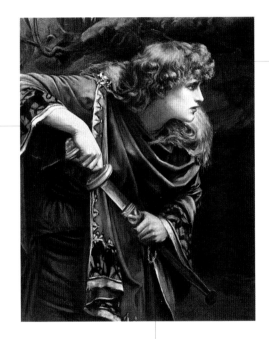

이 장면은 남장을 한 이모젠이 벨라리어스의 동굴 앞에서 내부를 살펴보는 장면이다.

이 전시회는 셰익스피어의 여주인공들을 이상화하고 미화하여 재현한 것으로 유명하다. 이 그림에서도 풍성한 금발과 백옥같은 피부, 빨간 입술이 여성의 미를 한껏 발산하고 있다.

남장을 하고 칼을 반쯤 빼어든 모습으로 이모젠임을 나타냈지만 얼굴은 여전히 아름다운 여인의 것이다.

▲ 헤르베르트 구스타브 슈말츠, 〈이모젠〉, 1888, 《그래픽》 소장

심벌린

재회

아내가 죽었다는 보고를 들은 뒤 포스튜머스는 자신이 저지른 짓을 후회하며
영국과 로마의 전쟁에서 조국을 위해 목숨을 바치기로 결심했다.

감상 point

바보 클로튼의 세레나데가
아름다운 가곡으로

이 극의 2막 3장에서
이모젠과 결혼하고 싶어하는
클로튼은 아침마다 악사를
데리고 이모젠의 창 아래서
세레나데를 부른다.
'아름다운 것들이 모두
깨어났으니 그대도
깨어나라' 라는 이 노랫말을
슈베르트가 한 술집에서
읽고는 즉석에서 곡을
붙였다고 한다. 그것이 저
유명한 슈베르트의
세레나데이다.

한편 새 왕비의 아들 클로튼은 이모젠을 찾아 숲으로 왔다가 귀데리어스
의 칼에 목이 잘렸고, 아들을 잃은 왕비는 나중에 자살을 했다. 그러다 브
리튼군과 로마군 사이에 교전이 벌어지고, 심벌린 왕의 군대는 로마군에
밀리고 있었다. 그때 왕의 두 아들과 벨라리어스가 포로로 잡힌 심벌린
왕을 구해주고, 농부로 변장하여 로마군과 대항하던 포스튜머스와 함께
로마군을 격퇴시켰다.

마침내 심벌린 왕의 군대가 승리를 거두게 되고 그 사이의 모든 음모
와 비밀들이 백일하에 밝혀졌다. 사악한 이아키모가 포로로 잡힘으로써
이모젠과 포스튜머스의 오해도 풀렸고, 심벌린 왕은 전쟁에 승리했을 뿐
만 아니라 잃어버렸던 두 아들과 딸, 옛 충신까지 한꺼번에 찾게 되었다.
심벌린 왕은 그들 모두에게 자신의 성급함이 저지른 잘못을 용서 빌었고
자신 또한 로마의 병사들에게 자비를 베풀고 로마와 화친을 맺었다.

이모젠 :

어째서 당신의 부인을 그렇게 버리셨나요?

바위 위에 서 계시다고 생각하고

다시 한 번 저를 밀어보세요.

포스튜머스 :

나의 영혼이여, 나무에 매달린 열매처럼

그렇게 내게 꼭 붙어 있어요.

나무가 죽을 때까지 말이오.

(5막 5장 261-64)

십이야(十二夜)

▪남장한 바이올라

배가 난파당해 쌍둥이 오라버니를 잃은 바이올라는 남장을 하고
공작의 시종이 되었다.

쌍둥이 남매 세바스찬과 바이올라가 탄 배가 폭풍에 휩쓸려 서로 헤어지게 되었다. 선장의 도움으로 여동생 바이올라는 일리리아 해안에 상륙하게 되었다. 여자의 몸으로 낯선 이국땅에서 살 길이 막막해진 바이올라는 남자로 변장을 하고 세자리오라고 이름을 고친 뒤, 선장의 도움으로 그 나라를 다스리고 있던 오시노 공작의 몸종이 되었다.

오시노 공작은 오랫동안 올리비아라는 백작의 딸에게 구혼을 하고 있었다. 그러나 올리비아는 자신을 아끼던 오라버니가 세상을 뜬 뒤로 그 슬픔에 7년 동안이나 바깥 출입도 하지 않고 베일을 쓴 채 생활하고 있었다. 공작은 세자리오에게 올리비아를 향한 자신의 사랑을 털어놓고 얘기하곤 했다.

그런데 안타깝게도 세자리오, 즉 바이올라는 마음속으로 공작을 사모하고 있었다. 하지만 그 사랑을 표현하지 못하고 짝사랑의 아픔을 견디어야 했다. 그런 세자리오에게 공작은 올리비아를 찾아가서 자신의 진심을 전해달라고 부탁했다. 그렇게 만나게

▲ 프레더릭 리처드 피커스길,
〈 '십이야' 의 올시노와
바이올라〉(부분), 1859

● 감상 point
작품개요

배경: 발칸 반도 서부
아드리아 해 동쪽에
있었던 고대 국가
일리리아

장르: 낭만 희극

집필연도:
1599~1600년 사이

원전: 바네이브 리치가 쓴
《이제 군인은 그만》 중
'아폴로니우스와
실러의 이야기'

특징: 초기 희극
〈실수연발〉처럼
쌍둥이로 인한 혼란이
야기하는 희극적
상황을 전개한다.

된 올리비아는 세자리오를 보는 순간 그를 사랑하게 되었다. 그래서 7년 동안이나 걸치고 있던 베일을 들추고 자신의 얼굴을 세자리오 앞에 드러냈다.

> 광대 :
>
> (노래 부른다)
>
> 사랑하는 나의 님이여, 어디를 가시나요?
>
> 발길을 멈추고 진정한
>
> 사랑이 다가오는 소리를 들으세요.
>
> 높게도 낮게도 부를 수 있는 사랑의 노래를.
>
> (2막 3장 40-42)

▶ 찰스 로버트 레슬리,
〈 '십이야' 의 올리비아〉,
1855년경, 필라델피아,
펜실베이니아 미술 아카데미

▼ 세자리오로 변장한 바이올라가 오시노 공작의
심부름으로 올리비아를 만나러 간 장면이다.

프리스는 이 그림에서 원전과는
달리 올리비아의 의상을 검은
상복으로 그리지 않았다.

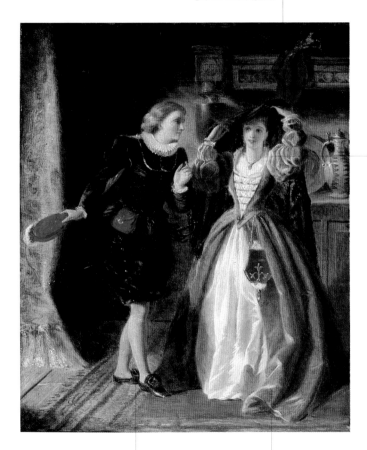

그녀의 표정이나
분위기도 상중의
엄숙함은 전혀 없고
즐겁고 쾌활하다.

바이올라는 칼을 차고 남장을
하긴 했으나 얼굴 모습은
여자로 그려져 있다.

올리비아는 오라버니의 죽음을 애도하여 7년
동안 베일을 쓴 채 지내왔다. 그러나 세자리오를
보는 순간 첫눈에 반해 마침내 베일을 걷고
얼굴을 드러냈다

▲ 윌리엄 포웰 프리스, 〈베일을 벗는 올리비아〉,
1874, 워싱턴, 폴저 셰익스피어 도서관

십이야(十二夜)

▪올리비아의 사랑

공작이 사랑하는 올리비아는 공작의 심부름을 오는 세자리오를 몹시 사랑하게
되었다.

감상 point

12야(夜)란?

크리스마스로부터 12일이
지난 1월 6일을 말하며
크리스마스 축제 기간의
마지막 날이다. 이 날은
아주 즐겁고 유쾌하게
즐기는 축일로 흔히
악의없는 장난과 농담을
하는 날이다. 이 극에서
토비 벨치 경 일당이
말볼리오를 골려주는 것도
이런 유희 가운데 하나이다.

세자리오는 그녀의 아름다움을 찬양하고 오시노 공작의 사랑의 마음을 전
했다. 그러나 올리비아는 공작의 사랑을 받아들일 수 없다고 말하고 하인을
시켜 세자리오에게 자신의 반지를 전했다. 바이올라는 금방 올리비아가 헛
되이 자신을 사랑하게 되었음을 눈치챘다. 그러나 아무것도 모르는 공작은
세자리오에게 계속해서 올리비아를 향한 자신의 애정을 전해달라고 부탁
했다. 바이올라가 오시노 공작에 대한 자신의 짝사랑을 표현하기 위해 그의
앞에서 부른 노래를 올리비아 앞에 가서 불러주라고 부탁하기도 했다.

바이올라가 다시 공작의 부탁으로 올리비아를 보러 갔을 때 올리비아
는 자신의 사랑을 솔직히 고백했다. 바이올라는 자신은 그 어떤 여자도
사랑할 수 없다고 선언했다. 한편 올리비아의 술주정뱅이 사촌 토비 벨
치 경은 앤드루 에이귀치
크 경을 꼬드겨 올리비아
에게 구애를 하게 했다.
어느 날 토비 경, 앤드루,
올리비아의 하인 페스테,
올리비아의 시녀 머라이
어는 올리비아의 집사인
말볼리오가 그들의 경박
한 태도를 꾸짖자 그에 대
한 보복으로 그를 골려주
기로 한다. 그들은 올리
비아가 보냈음을 암시하
는 익명의 사랑의 편지를
그에게 보냈다.

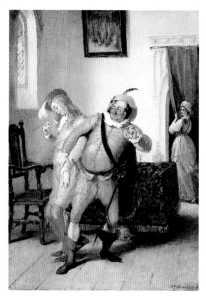

▶ 윌리엄 해밀턴, 〈술에 취해
흥청거리는 토비 벨치 경과
앤드루 에이귀치크 경〉,
1792, 워싱턴, 폴저
셰익스피어 도서관

말볼리오는 그 편지에 지시되어 있는 대로 이상한 복장을 차려입고 올리비아에게 갔다. 놀란 올리비아는 그가 미친 줄 알고 토비 경에게 그를 감금하라고 시켰다.

공작:

남자란 아무리 잘났다고 하지만

여자들보다 생각이 경솔하고

변덕이 심해서 쉽게 열망하고 들뜨기도 쉽지만

곧 식어 이내 사라져버리지.

(2막 4장 33-36)

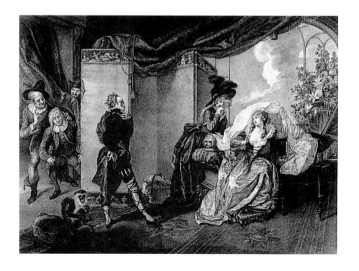

◀ 요한 하인리히 람베르크가
그린 〈십이야〉를 토머스
라이더가 동판화로 제작,
1794, 워싱턴, 폴저
셰익스피어 도서관

십이야(十二夜)

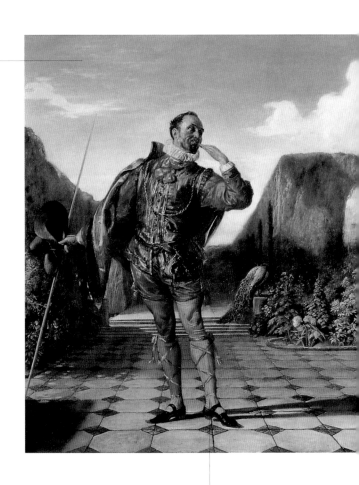

올리비아의 화려한 의상이나
푸른 하늘, 희극적 장면 등에서
로코코 양식을 느낄 수 있다.

머라이어 등에게 속은 줄 모르는 말볼리오가 노란
스타킹에 대님을 엇갈려 맨 이상한 복장을 하고
올리비아에게 손 키스를 보내고 있다.

그의 불손한 행동에 놀란
올리비아는 머라이어에게
몸을 돌리고 있다.

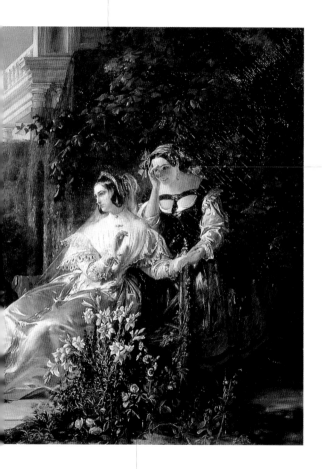

사건의 내막을 모두 알고 있는
머라이어는 얼굴을 가리고
터져나오는 웃음을 참고 있다.

꽃이나 새, 개 등이 아주 세밀하게 그려져
있으나 전반적으로 색상이 다소
어두침침하다.

▲ 대니얼 매클리스, 〈‘십이야’ 3막 4장〉,
1840, 런던, 테이트 미술관

▪쌍둥이가 일으킨 혼동

세바스찬도 일리리아로 오게 되고 많은 사람들이 쌍둥이 남매를 혼동하는
사건들이 발생한다.

올리비아가 세자리오를 사랑한다는 것을 알게 된 겁쟁이 기사 에이귀치
크가 세자리오에게 결투를 신청했다. 하지만 두 사람 모두 결투를 두려
워하는데 토비 경 일당이 자꾸 부추기고 있었다. 그때 세바스찬을 구해
주었던 선장인 안토니오가 나타나 바이올라를 세바스찬인 줄 알고 결투
에서 구해준다. 하지만 바이올라는 당연히 안토니오를 알아보지 못하고,
오래 전에 공작의 친척을 위해한 적이 있었던 안토니오는 체포되었다.

잠시 뒤 진짜 세바스찬이 그 결투 장소를 지나가는데 에이귀치크가
다시 결투를 걸어왔다. 세바스찬은 당당히 칼을 빼들고 대응했다. 이때
올리비아가 뛰어나와 자신 때문에 봉변을 당한 것을 사과하며 그를 집 안
으로 데리고 들어갔다. 세바스찬을 세자리오로 착각한 그녀는 세자리오

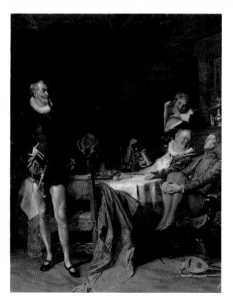

▶ 에두아르트 그루츠너
(1846-1925), 〈십이야 2막
3장〉, 개인 소장

가 아까와는 달리 자
신에게 호의적인 모
습을 보이자 용기를
내어 청혼을 했다.
물론 세바스찬은 아
름다운 올리비아의
청혼을 흔쾌히 받아
들여 두 사람은 당장
결혼식을 올렸다.

공작은 올리비아
의 결혼에 절망하고
자신의 시종이 연인
을 가로챈 것에 몹시
분노했다. 하지만 두

쌍둥이 남매의 사연을 알게 되고 남장을 벗고 아름다운 여자로 돌아온 바이올라를 보고는 그녀를 공작부인으로 맞아 들였다.

> 신분이 높게 태어난
> 사람도 있고 노력해서 높은 신분을
> 얻는 사람도 있으며
> 누군가에 의해 갑자기
> 신분이 높아지는 사람도 있다.
> ―가짜 올리비아의 편지 중에서
> (2막 5장 145-47)

◀ 헨리 윌리엄 번버리,
〈'십이야' 3막 4장, 앤드루
에이귀치크와 바이올라의
결투〉, 1784-85, 카디프,
웨일스 국립 미술관

세자리오로 남장한 바이올라의
몸을 뒤로 뺀 자세와 표정에서
결투에 대한 두려움이 전해진다.

페이비언이 세자리오를
부추기고 있다.

▼ 1771년에 드루리 레인 극장에서의 공연을 보고 그린 무대화로,
벨치 경과 페이비언 등이 겁쟁이 에이귀치크 경을 부추겨서
세자리오에게 결투를 걸게 만드는 장면이다.

술주정뱅이 토비 벨치 경이 짓궂게
에이귀치크를 부추기고 있다.

칼을 조금 빼기는 했지만
에이귀치크 또한 겁에 질려
있는 것은 마찬가지이다.

▲ 프랜시스 휘틀리, 〈바이올라 역의 엘리자베스 영, 토비 벨치 경 역의
제임스 러브, 앤드루 에이귀치크 역의 제임스 윌리엄 도드, 페이비언
역의 프랜시스 월드론〉, 1772, 맨체스터, 맨체스터 시립 미술관

말괄량이 길들이기

■ **파도바의 말괄량이**

파도바에서 성을 잘 내고 아무에게나 큰 소리로 욕을 해대는 말괄량이로 유명한 카타리나에게 구혼자가 나타났다.

● **감상 point**

작품개요

배경: 이탈리아 파도바

장르: 희극

집필연도: 1592~94년 사이

원전: 작자 미상의
〈말괄량이 길들이기〉

특징: 셰익스피어의 작품 중
서극이 있는 유일한
극이다. 〈말괄량이
길들이기〉라는 본
극은 결국 극중극인
셈이다.

파도바의 큰 부자 밥티스타에게는 두 딸이 있었다. 큰 딸인 카타리나는 성격이 거칠고 성도 잘 내며 험한 말투를 지닌 말괄량이인데 비해 둘째 딸 비앙카는 얌전하고 유순한 규수였다. 그래서 카타리나는 혼기가 찼는데도 불구하고 청혼을 하는 자가 없었으나, 비앙카에게는 많은 구혼자들이 그녀의 사랑을 얻으려 몰려들었다. 그러나 밥티스타는 큰딸을 시집보내기 전에는 절대 비앙카를 시집보내지 않겠다고 선언하여 많은 구혼자들이 안타까워했다.

그런데 페트루키오라는 자가 많은 지참금을 준다면 자신이 카타리나와 결혼을 하겠다고 나섰다. 카타리나를 만났을 때 그는 무엇이든지 거꾸로 말했다. 그녀를 세상에서 가장 아름답고 얌전한 여자라고 말하는가 하면 그녀를 카타리나 대신 케이트라고 불렀다. 그의 이상한 말투와 행동 때문에 카타리나는 그와 결혼하고 싶지 않았지만 그는 막무가내였다. 결국 두 사람의 결혼은 성사되었으나, 결혼식 날 페트루키오는 결혼식장에 늦게 나타나 카타리나의 애를 태웠을 뿐만 아니라 너무도 희한한 복장과 행동으로 결혼식을 엉망으로 만들었다.

> 하인 1 :
> 실성은 우울증에서 온다고 합니다.
> 그래서 나리께서 연극을 한편 보시고
> 마음을 즐겁고 유쾌하게 가져
> 수많은 병을 막으시고 수명을 연장하는 것이
> 좋을 듯하다고 합니다.
> (서극 133-36)

▼ 라파엘 전파 회가인 윌리엄 홀먼 헌트의 시사를 받은 마티노가
카타리나와 페트루키오의 첫 만남을 재현한 그림이다.

커튼의 문양 속에 자연의 풍경을 담아
실내 장면에서 보여줄 수 없는 자연에
대한 라파엘 전파의 취향을 살리고 있다.

비록 실내 장면이지만 라파엘 전파 회화의
특징인 세밀하고 정밀한 묘사를 볼 수 있다.
의자 위의 악기와 악보, 대리석 기둥의 무늬
등은 마치 사진을 찍은 듯 사실적이다.

두 사람의 의상은
색상만 보라색과
녹색으로 다를 뿐,
벨벳과 공단이라는
같은 소재에 서로
비슷하게
디자인되었다.

카타리나는 뚱한
표정으로 시선을
내리깔고 드레스에
달린 금속 장식만
만지작거리며
페트루키오를
무시하고 있다.

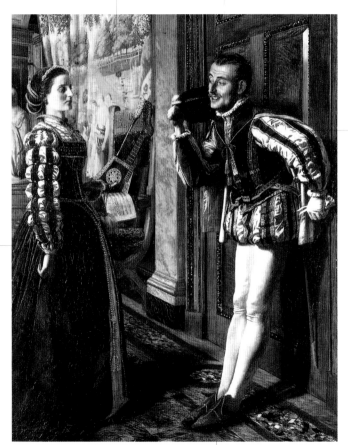

반면 그녀에게 모든 것을 반대로 말하기로
결심한 페트루키오는 그런 그녀의
무관심에도 희희낙락하고 있다.

▲ 로버트 브레이스웨이트 마티노(1826-69),
〈 '말괄량이 길들이기' 의 카타리나와 페트루키오〉,
옥스퍼드, 애시몰린 미술관

■ 페트루키오의 카타리나 길들이기

페트루키오는 카타리나를 먹이지도, 재우지도 않으면서 그녀보다 더 거친 행동과
말투로 그녀의 성격을 고쳐갔다.

결혼식이 끝난 뒤 그들은 페트루키오의 시골 별장으로 갔다. 그는 일부
러 하인들에게 심하게 욕을 해대고 때리며 성을 내곤 했다. 음식이 나오
면 음식에 대해 온갖 트집을 다 잡아 못 먹게 했고 잠자리에 들면 잠자리
를 잘못 꾸몄다고 하인들을 꾸짖으며 잠을 자지 못하게 했다. 그러면서
도 그런 그의 행동이 모두 카타리나를 위한 것이라고 말했다. 옷과 모자
를 사준다며 옷장수와 잡화상을 데려와서는, 카타리나가 맘에 들어하는
모자도 이상하다며 트집을 잡고 멋지게 만들어온 새 옷도 트집을 잡아 못
입게 했다. 장인을 만나러 갈 때도 아침을 밤이라 우기며 억지를 부리고,
이를 바로잡으려 하면 안 가겠다며 주저앉곤 했다.

● 감상 point
이 극의 서극

술주정뱅이 땜장이 슬라이가
외상값 때문에 술집
여주인과 싸우고 나서 술에
취해 길거리에서 쓰러져
잠들어 있었다. 장난기가
발동한 그 마을의 영주가
그를 자기 침대로 데려가
고급 옷으로 갈아입히고
모든 하인들에게 연기를
시켰다. 슬라이가 잠에서
깨어났을 때 그가 원래 지체
높은 귀족이고 그동안의
생활은 오랜 병중에 겪은
허상인 것처럼 믿게
만들라는 것이었다. 그리고
그 병든 마음을 치료하기
위해 유쾌한 희극을
준비하는데, 그 희극이 바로
〈말괄량이 길들이기〉인
것이다.

▶ 엘리엇 그레고리
 (1854-1915), 〈카타리나
 역의 아다 레한 양〉(부분),
 스트랫퍼드어폰에이번, 왕립
 셰익스피어 극단

카타리나는 자기가 원하는 바를 얻기 위해서는
남편의 비위를 맞춰야 한다는 것을 깨달았다. 강
한 목소리와 거친 행동대신 유순하고 고분고
분한 태도로 그를 마음대로 움직일 수 있
다는 것을 터득한 것이다. 그런 요령을
익힌 뒤에야 비로소 그녀는 비앙카의 결
혼식을 보러 친정에 갈 수 있었다. 파도바
사람들은 모두들 유순하고 순종적인 부인
으로 변한 카타리나를 보고 몹시 놀랐다.
그녀는 호텐쇼의 부인과 새 신부가 된
비앙카에게 바람직한 여인상에 대한
훈계까지 한다.

카타리나 :

남편은

우리들의 주인이요, 생명이자,

보호자이시며 우리들의 머리요,

군주이십니다……

그러나 신하가 군주에게 충성을 다해야 하듯이

아내도 남편에게 그런 의무를 지니고 있는 것입니다.

(5막 2장 147-56)

◀ 토머스 스토서드,
〈카타리나와 재단사〉, 제임스
히스가 동판화로 제작(1803)

베로나의 두 신사

프로테우스의 배신

프로테우스는 친구의 연인인 실비아를 사랑함으로써
자신의 연인 줄리아와 친구 밸런타인을 배신하게 된다.

● **감상 point**

작품개요

배경: 베로나와 밀라노

장르: 낭만 희극

집필연도:
1592~93년

원전: 줄리아와
　　　프로테우스의 사랑 -
　　　몬테마요르의 전원
　　　낭만극 〈디아나
　　　이나모라다〉
　　　사랑과 우정 사이의
　　　갈등 - 존 릴리의
　　　〈유퓨즈〉

특징: 초록 세계, 남장
　　　여주인공, 여러 쌍의
　　　사랑의 갈등, 결혼
　　　축하연으로 막이
　　　내리는 등 전형적인
　　　낭만 희극의 특징을
　　　지니고 있다.

베로나에 밸런타인과 프로테우스라는 두 신사가 살고 있었다. 두 사람은 막역한 친구 사이였으나 밸런타인이 견문을 넓히러 밀라노로 가게 되어 이별을 하게 되었다. 프로테우스는 줄리아라는 여인을 사랑하고 있었고 그녀에 대한 그의 열정은 사랑 따위에 관심이 없는 밸런타인의 놀림의 대상이었다.

밸런타인이 밀라노로 떠난 뒤 줄리아에게 연서를 보낸 프로테우스는 그녀로부터 답장을 받게 되었다. 그런데 그 편지를 읽다 아버지에게 들키자 밀라노에 있는 밸런타인에게서 자신을 밀라노로 초청하는 편지가 왔다며 거짓말을 했다. 마침 아들의 견문을 넓혀야겠다고 생각하고 있던

아버지는 당장 밀라노로 가라고 명했다. 프로테우스는 줄리아와 서로 반지를 주고 받으며 영원히 변치않는 사랑을 약속하고 밀라노로 갔다.

밀라노에서 밸런타인은 아름다운 공작의 딸 실비아에게 빠져 그동안 자신이 그렇게나 경멸하던 사랑의 열병을 앓고 있었다. 그러나 공작은 투리오라는 청년을 딸의

▶ 〈'베로나의 두 신사', 5막
4장〉, 보이델 프린트

반려자로 점찍어 두고 있었다. 투리오보다 밸런타인을 사랑하는 실비아
는 밸런타인과 함께 도망가기로 약속하였다. 이 즈음에 밀라노로 오게
된 프로테우스는 실비아를 보고는 첫 눈에 반해 줄리아에 대한 사랑과
밸런타인과의 우정도 잊어버리고 말았다. 그는 공작에게 밸런타인이 실
비아와 함께 도주하려 한다고 밀고했고, 이에 격분한 공작은 밸런타인을
밀라노에서 추방했다.

> 밸런타인 :
> 사랑을 비난한 죄로 사랑이
> 나의 넋나간 눈에서 잠을 쫓아내고 있네.
> 그리고 내 두 눈을
> 내 마음의 슬픔을 지켜보는
> 파수꾼으로 만들었네.
> (2막 4장 128-30)

■사랑과 우정의 회복

프로테우스는 자신을 찾아 밀라노까지 온 줄리아를 다시 사랑하게 되고 깨졌던
우정도 되찾았다.

● 감상 point
사랑과 우정 사이
이 극은 르네상스 시대에
자주 논의되던 주제인
사랑과 우정 사이의 갈등을
다룬 극이다. 프로테우스는
친구 밸런타인의 연인
실비아를 보는 순간 그녀를
사랑하게 되어 밸런타인과의
우정을 포기한다. 반면
밸런타인은 프로테우스가
진심으로 자신의 행동을
사죄하자 그에게 실비아도
양보하겠다고 말한다. 그는
우정을 위해 사랑을 포기한
것이다.

한편 프로테우스에 대한 그리움을 참지 못한 줄리아는 몸종 루체타와 남
장을 하고 밀라노로 갔다. 그 곳에서 줄리아는 프로테우스가 친구의 연
인 실비아의 창가에서 사랑의 세레나데를 부르고 있는 것을 들었다. 그
러나 그런 비열한 애인을 향한 줄리아의 마음은 변함이 없었다. 그녀는
세바스찬이란 이름의 남자로 변장하여 프로테우스의 몸종이 되었다. 프
로테우스는 그 몸종이 줄리아라고는 꿈에도 생각하지 못하고 실비아에
게 편지와 선물을 보내는 일을 시키곤 했는데, 한번은 줄리아가 그에게
주었던 사랑의 정표인 반지까지 그녀에게 갖다 주라고 보냈다.

한편 밀라노에서 추방당한 밸런타인은 밀라노 근처 숲속에 사는 도적
들의 두목이 되었다. 실비아가 밸런타인을 찾아 만토바로 가다가 그 도
적들에게 잡혔다. 실비아가 밸런타인 앞으로 끌려가는 도중 그녀를 찾아
나선 프로테우스가 그녀를 도적들로부터 구해냈다. 몸종으로 변장한 줄
리아를 곁에 두고 프로테우스가 실비아에게 청혼을 했으나, 실비아가 이
를 거부하자 프로테우스는 강제로 그녀를 범하려 들었다. 이때 밸런타인
이 나타났다. 프로테우스는 옛 친구를 보고 그간의 일을 모두 사죄했다.
그러자 사람 좋은 밸런타인은 친구를 용서했을 뿐만 아니라 실비아에 대
한 사랑도 친구에게 양보하겠다고 했다. 그 소리를 들은 줄리아는 정신
을 잃고 쓰러졌다. 이제껏 데리고 다니던 몸종이 줄리아인 것을 알게 된
프로테우스는 그녀의 지순한 사랑에 감동하여 사라졌던 애정이 다시 싹
트게 되었다. 그렇게 두 쌍의 연인은 서로 화해하고 자신들이 원래 사랑
하던 짝에게 돌아갔다.

이때 밀라노 공작과 투리오가 나타났다. 겁쟁이 투리오는 밸런타인이
결투를 신청하자 자신을 사랑하지 않는 여자를 위해 목숨을 걸고 싶지 않
다고 물러났다. 이런 투리오의 비겁한 태도에 분개한 공작은 용감한 밸

런타인과 실비아의 혼인을 허락했다. 두 쌍의 연인은 밀라노 공작의 궁
으로 돌아가 성대한 결혼식을 치렀다.

프로테우스 :

열이 나면 다른 열을 쫓아버리고

힘주어 두드리면 못 한 개가

다른 못을 빼내듯이 나의 옛 사랑의 기억은

새로운 상대 때문에 완전히 사라졌어.

(2막 4장 188-91)

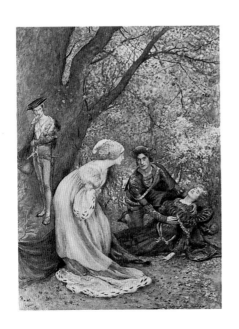

◀ 존 H. F. 베이컨 〈 '베로나의
두 신사' 5막 4장〉, 《윌리엄
셰익스피어 전집》(뉴욕,
1907)에서, 워싱턴, 미국
국회 도서관

베로나의 두 신사

몸종으로 변장하고 사랑하는 남자를 따라
나선 줄리아는 밸런타인의 이런 말에 절망한
듯 힘없이 나무에 기대고 있다.

밀라노에서 추방되어 이 숲으로
들어와 산적 두목이 된
밸런타인은 갑옷을 입고 있다.

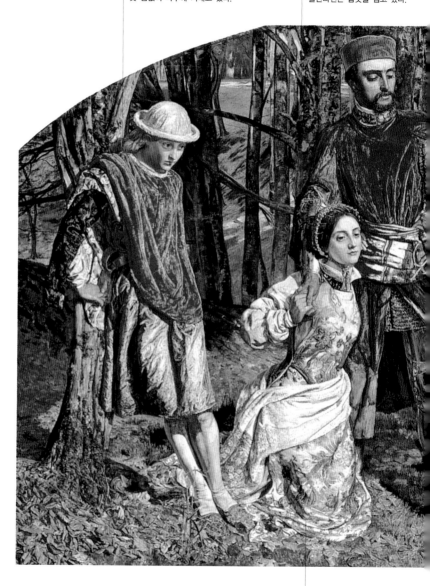

화려한 꽃무늬 드레스를 입은 실비아는
당대의 유명한 모델 엘리자베스 시달이다.

▼ 프로테우스가 실비아를 겁탈하려할 때 밸런타인이 나타나 구한 장면을 헌트가 전형적인 라파엘 전파 양식으로 재현한 그림이다.

실비아의 아버지인 밀라노 공작 일행이 보인다.

밸런타인은 그의 손을 잡음으로써 그의 사죄를 진심으로 받아들였다. 그는 나아가 우정을 위해서라면 실비아도 양보할 수 있다고 말한다.

라파엘 전파 화가들이 흔히 그랬듯이 헌트도 이 낙엽이 진 숲을 그리기 위해 켄트의 한 숲에서 지냈다고 한다.

친구를 배반하고 친구의 여자를 범하려 한 프로테우스가 무릎을 꿇고 사죄하고 있다.

▲ 윌리엄 홀먼 헌트, 〈프로테우스로부터 실비아를 구하는 밸런타인〉, 1851, 버밍엄, 버밍엄 미술관

헛소동

■ 헤로와 클라우디오

메시나 지사의 딸 헤로는 피렌체의 영주 클라우디오와 사랑에 빠져 결혼을 약속했다.

● 감상 point
작품개요

배경: 시칠리아 섬의 메시나

장르: 낭만 희극

집필연도: 1598~99년

원전: 존 해링턴 경이 번역한 이탈리아 시인 아리오스트의 서사시 〈미친 올란도〉, 반델로의 〈이야기〉

특징: 헤로와 클라우디오의 주플롯과 베네디크와 베아트리체의 부플롯이 서로 얽혀 있다.

메시나의 지사 레오나토에게는 헤로라는 얌전한 딸과 베아트리체라는 말괄량이 조카딸이 있었다. 어느 날, 전장에서 용감히 무공을 세우고 고향으로 돌아가던 외국인 영주들이 메시나를 지나가다 레오나토를 방문했다. 피렌체의 영주인 클라우디오는 참하고 품위있는 헤로의 아름다운 모습에 반하였다. 아라곤의 공작 돈 페드로의 도움으로 곧 두 사람의 결혼식 날이 잡혔고, 그 날을 기다리는 동안 지루함을 덜기 위해 이들은 즐거운 음모를 꾸몄다. 그것은 서로 앙숙인 베아트리체와 베네디크를 속여 서로 사랑하게 만드는 것이었다. 기지의 대결이라면 세상 누구에게도 뒤지지 않을 이 두 젊은 남녀는 둘 다 결혼을 경멸하고 독신을 주창했으며, 서로 독설로 상대를 이기려고 만나기만 하면 으르렁거렸다. 레오나토, 돈 페드로, 클라우디오, 헤로가 모두 합심하여 베아트리체에게는 베네디

▶ 윌리엄 해밀턴이 그린 〈헛소동〉을 장 피에르 시몽이 동판화로 제작(부분), 1790, 워싱턴, 폴저 셰익스피어 도서관

400 ✦

크가 그녀를 열렬히 사랑한다고 믿게 만들고, 베네디크에게는 베아트리체가 그를 몹시 사랑한다고 믿게 만들었다. 다른 사람들의 입을 통해 상대의 뛰어난 미덕과 자신을 사랑한다는 말을 들은 두 사람은 지금까지와는 다른 눈으로 상대를 바라보게 되었고, 자신들도 모르게 상대에 대한 관심과 애정이 싹트게 되었다.

밸더자 :
너무 우울하고 무거운 슬픈 노래는
이제 그만 불러요. 그만 불러요.
여름날 처음 핀 나뭇잎처럼
남자들의 거짓말은 늘 그러했으니
그만 한숨지어요.
(2막 3장 70-74)

▪ 사랑의 시련

클라우디오는 사악한 음모에 속아 헤로의 정절을 의심하여 결혼을 파기했다.

돈 페드로 공작에게는 돈 조반니라는 배다른 동생이 있었다. 그는 사악하고 냉소적이며 음흉한 자였다. 공작에게 악의를 품고 있던 그는 보라키오라는 사악한 자와 함께 공작과 클라우디오를 불행 속에 몰아넣을 음모를 꾸몄다. 그는 헤로가 잠든 뒤 그녀의 몸종 마르가레테에게 헤로의 옷을 입혀 헤로의 침실 창문에서 보라키오와 이야기를 나누도록 했다. 그리고는 그 장소로 공작과 클라우디오를 데리고 가서 헤로가 단정치 못한 여성이라고 믿게 만들었다. 어리석게도 클라우디오와 공작은 돈 조반니의 음모에 걸려들었다. 클라우디오는 결혼식장에서 신부에게 더러운 여자라고 욕을 하였고, 공작도 그런 상스러운 여자와 친구를 결혼시키려 한 것을 후회한다고 했다.

헤로는 그 자리에서 실신했다. 베네디크와 베아트리체, 그리고 신부만이 그녀의 순결을 믿었다. 아버지인 레오나토조차도 실신한 딸에게 다시는 눈을 뜨지 말라며 비통해 했다. 잠시 후 헤로는 정신을 차렸으나, 신부는 레오나토에게 그녀가 죽은 것처럼 장례를 치르라고 하였다. 그 사이 보라키오가 체포되어 모든 진실을 털어놓았다. 클라우디오는 레오나토에게 순결한 헤로를 의심한 잘못을 빌고 어떤 벌이라도 받겠다고 했고, 레오나토는 헤로를 닮은 그녀의 사촌과 결혼을 하라고 요구했다. 결

▶ 매튜 윌리엄 피터스가 그린
〈헛소동〉을 장 피에르 시몽이
동판화로 제작, 1790,
워싱턴, 폴저 셰익스피어
도서관

혼식 날 그 사촌이 바로 헤로임이 밝혀졌고 고난을 겪은 두 연인은 행복하게 결합하였다. 이어서 베네디크와 베아트리체도 행복한 결혼식을 올렸다.

클라우디오 :
그대 외모에 드러난 아름다움의 절반만이라도
그대 마음속에 지녔다면
정말 훌륭한 여인이 되었을 텐데!
그러나 이젠 이별이오.
가장 더럽고도 가장 아름다운 여인이여.
(4막 1장 100-04)

◀ 찰스 로버트 레슬리,
〈베아트리체〉, 1850년경,
하트퍼드, 워즈워스 애서니엄

자에는 자로

준엄한 안젤로

공작을 대신해 엄격한 법과 질서를 표방하고 나선 안젤로는 혼전 성관계를 맺은 클라우디오에게 사형 선고를 내렸다.

감상 point

작품개요

배경: 비엔나

장르: 문제 희극(Problem comedy)

집필연도: 1603–04년

원전: 지랄디 친디오 《작은 이야기 100편》, 조지 웨트스톤의 희곡 《프로모스와 카산드라》(1578년)

특징: 다른 희극들처럼 흥겹고 재미있다기보다는 어둡고 신랄하다.

비엔나 공국을 다스리던 공작은 자신의 자비로운 통치로 인해 풍기가 문란해지고 도덕이 해이해진 것을 통탄했다. 그래서 엄격하고 강직한 생활을 하는 것으로 널리 명성을 떨치던 안젤로를 자신의 직권 대리인으로 임명하고 전권을 위임했다. 공작은 비엔나를 떠나 있겠다고 했으나, 사실은 수도승으로 변장을 하고 안젤로의 통치를 관찰하였다. 엄격한 법의 준수를 표방하고 나선 안젤로는 결혼 전에 줄리엣이라는 여성에게 아이를 배게 한 클라우디오에게 법대로 사형을 언도했다. 그들은 서로 사랑하는 사이였으므로 많은 이들이 클라우디오의 사면을 청원했다. 그러나 안젤로는 의지를 굽히지 않았다.

감금되어 죽음을 기다리고 있는 클라우디오를 위해 예비 수녀인 그의 누이 이사벨라는 자비를 베풀어 오빠를 석방해 달라고 안젤로에게 탄원했다. 이 사벨라를 본 안젤로는 그녀의 아름다움에 사로잡혀 자기가 단죄하려고 한 것과 똑같은 욕망이 마음속에서 자라나는 것을 느꼈다. 그 욕정

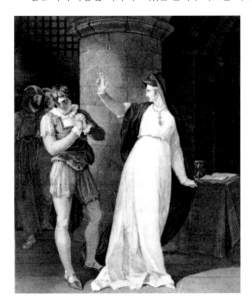

▶ 윌리엄 해밀턴의 〈클라우디오를 비난하는 이사벨라〉를 J. 휘틀러가 동판화로 제작(부분), 1794

을 억누르지 못해 그는 이사벨라의 순결을 자신에게 바치면 오빠를 사면
해주겠다는 사악한 제안을 하였다.

> 이사벨라 :
>
> 인간은, 찰나의 권세를 걸친
>
> 오만한 인간은 자신이 유리처럼
>
> 부서지기 쉬운 존재라는 본질을 모르고
>
> 성난 원숭이처럼 높은 하늘 앞에서
>
> 온갖 해괴한 짓거리들을 행해 천사들을 울린다.
>
> (2막 2장 118-23)

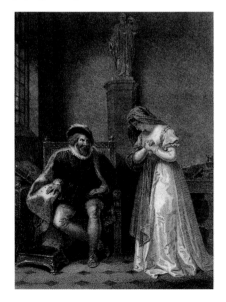

◀ 로버트 스머크의
 〈안젤로에게 청원하는
 이사벨라〉를 J. 휘틀러가
 동판화로 제작, 1797

자에는 자로

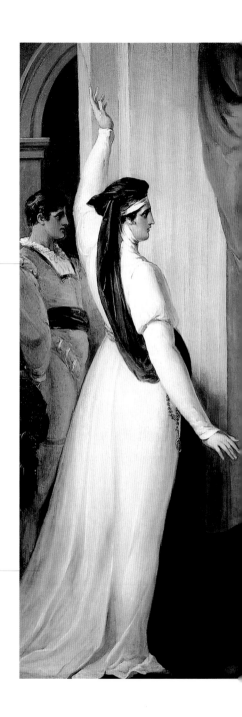

이사벨라에게 안젤로를 만나
청원하도록 부탁하는 심부름을
담당한 클라우디오의 친구
루치오이다.

이사벨라는 가장 크게 그려졌으며,
흰 수녀복에 검은 두건을 쓰고
안젤로 앞에 꼿꼿이 서 있다.

▲ 윌리엄 해밀턴, 〈안젤로에게 호소하는 이사벨라〉,
　　1793, 워싱턴, 폴저 셰익스피어 도서관

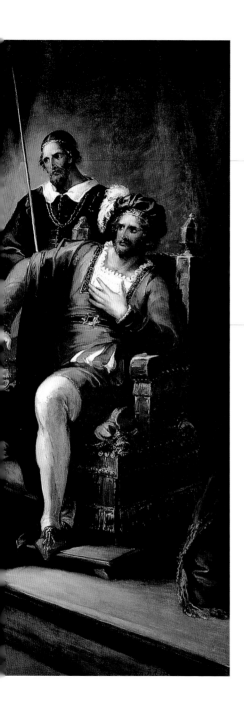

▼ 이사벨라가 오라비를 위해 안젤로에게 탄원하는
장면이다. 해밀턴은 이 그림에서 비굴하게
애걸하지 않고 당당한 모습으로 자비를 호소하는
이사벨라의 도덕적 영웅주의를 강조한다.

클라우디오가 갇혀 있는
감옥의 간수이다.

반면 안젤로는 이사벨라에 비해
왜소해 보인다. 그는 이사벨라의
아름다움에 사로잡힌 듯 벌겋게
상기된 얼굴에 흠칫 놀라는
모습이다.

■안젤로의 모순

공작은 안젤로가 순결한 처녀를 희롱하고 그 오라비의 목숨까지 제거하려는
것을 교묘히 막고는 정체를 드러내어 사태를 수습했다.

감상 point

문제 희극 또는 어두운
희극
해피엔딩의 형식을
취하면서도 이전의 정통
희극과는 달리 암울한
색조가 짙은 희극들을
일컫는다. 대체로 4대
비극을 쓴 시기에 쓰인 이런
희극들로는 〈자에는 자로〉,
〈끝이 좋으면 다 좋아〉,
〈트로일러스와 크레시다〉가
속한다.

이사벨라가 감옥에 갇힌 오빠에게 안젤로의 사악한 제안에 대해 말하는
것을 공작이 엿들었다. 공작은 이사벨라에게 안젤로의 제안을 받아들이
게 하고는, 그 약속 장소에 이사벨라가 아닌 안젤로가 예전에 버린 여인
마리아나를 보냈다. 마리아나는 폭풍우로 오라비와 전 재산을 잃은 뒤
안젤로에게 버림받았으나 여전히 그를 사랑하고 있었다.

비열한 안젤로는 욕정을 채우고도 다음 날 클라우디오를 사면하겠다
던 약속을 어기고 그의 머리를 베라는 명령을 내렸다. 공작은 클라우디오
대신 그날 죽은 다른 자의 머리를 안젤로에게 갖다 바치도록 조치를 했다.

그리고 나서 공작은 다음 날 공작의 의관으로 돌아와, 자신이 암행을
했다는 사실과 안젤로의 그간의 비열한 행적을 모두 낱낱이 밝혔다. 하

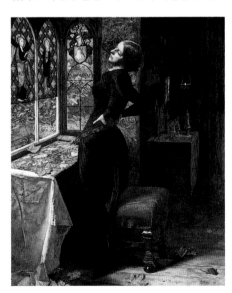

▶ 존 에버렛 밀레이 경,
〈마리아나〉, 1851, 개인 소장

지만 법대로 준엄하
게만 통치한 안젤로
와는 달리 그에게
자비를 베풀어 너그
러이 용서하고 마리
아나와 결합하게 했
다. 클라우디오가
살아 있음도 밝히고
그 또한 줄리엣과
행복하게 결합하도
록 했다. 그리고 자
신은 순결하고 고결
한 이사벨라에게 청
혼을 했다.

▼ 안젤로를 만난 뒤 이사벨라가 감옥에 갇힌 클라우디오를 찾아와
차신의 정절을 지킬 수 있게 해달라고 말하는 장면이다. 헌트는 이
그림 속에서 그의 중세주의적 경향을 보여주고 있다.

정확한 세부 묘사를
강조했던 라파엘 전파
화가였던 헌트는 이
감옥의 배경을 그리기
위해 실제 감옥을 보고
그렸다고 한다.

클라우디오가
줄리엣에게 구혼할
때 연주했던 류트가
벽에 걸려 있다.

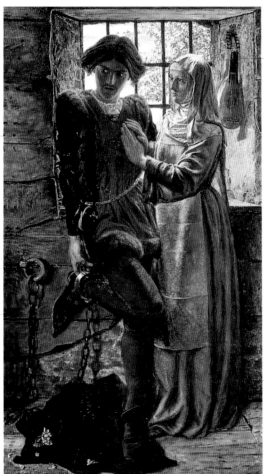

원전에서는 이 장면의
이사벨라가 다소
냉정하고 매몰차게
묘사되어 있다. 그러나
헌트는 그녀의 이미지를
온화하게 재현하여
'순결'이라는 중세적
덕목을 지닌 여성으로
이상화하고 있다.

동생의 정절을
바쳐서라도 살고자 하는
클라우디오는 그녀의
애원을 외면하고 있다.

그의 발목에
족쇄가 채워 있다.

▲ 윌리엄 홀먼 헌트, 〈클라우디오와 이사벨라〉,
1850, 런던, 테이트 미술관

실수연발

에게온은 잃어버린 쌍둥이 아들들을 찾아 목숨을 걸고
적대국인 에페수스에 발을 디뎠다.

감상 point

작품개요

배경: 에페수스

장르: 상황 희극

집필연도: 1594년

원전: 플라우투스의
《메내크미》

특징: 쌍둥이 주인과 쌍둥이
하인에 대한 사람들의
착각 때문에 벌어지는
일련의 소동으로,
인물의 성격이나
재치있는 말장난이
아닌 쌍둥이라는
특수한 상황이 웃음을
유발시킨다.

시라쿠사의 늙은 상인 에게온이 에페수스 거리에서 발각되어 공작 앞에 끌려왔다. 당시 에페수스의 법에는 시라쿠사 상인이 에페수스에서 발각되면 몸값 천 마르크를 지불하던가 아니면 사형을 당한다는 엄한 법이 있었다. 공작은 그런 엄한 법이 있음을 알면서도 에페수스에 발을 들여놓은 사연을 물었다.

노인은 에피담룸이라는 곳에서 쌍둥이 형제를 낳아 둘 다 안티폴루스라고 이름 짓고, 같은 때 태어난 다른 집의 쌍둥이 형제를 자기 아이들의 몸종으로 삼았다. 그들이 자란 뒤 고향 시라쿠사로 돌아가다가 바다에서 폭풍을 만나 아내와 큰아들, 그리고 큰아들의 몸종과 헤어지게 되었다. 그 뒤 노인은 작은아들과 그 아이의 몸종과 살았는데, 작은아들은 18세가 되던 해에 어머니와 형을 찾아 떠났다. 그리고 7년이란 세월이 흘렀고 노인은 벌써 5년째나 아들을 찾아 세상을 헤매 다니고 있었다. 그러다 마침내 적대국인 에페수스까지 오게 된 것이다. 공작은 에게온의 불행한 이야기를 듣자 노인이 가여웠다. 그래서 하루 말미를 줄 테니 벌금낼 돈을 구해오라며 풀어 주었다.

> (시라쿠사의) 안티폴루스 :
> 이 세상에서 나는 다른 물방울을 찾느라
> 넓은 바다 속에 떨어진 한 방울의 물방울 같구나.
> (본 적 없으나 궁금한) 동료를 찾으러
> 바다로 떨어져 자신의 존재를 상실하게 된.
> (1막 2장 35-38)

▼ 에게온의 아내가 자신의 쌍둥이 아들 중 큰아들과
　그 아이의 몸종과 함께 코린토스의 어부들에 의해
　구조되는 장면이다.

대단히 건장해 보이는 근육질의
어부들이 그들을 구조하고 있다.

쌍둥이 몸종
가운데 형이다.

에게온의 아내가 상체를 다 드러낸 채
관능적이면서도 여신과 같은 숭엄함을 지닌
모습으로 묘사되어 있다. 그녀는 큰아들을 배
위에 안고 손을 들어 구조를 요청하고 있다.

▲ 〈'실수 연발' 1막 1장, 난파 장면〉,
　보이델 프린트

실수연발

두아들과의 상봉

그때 에게온의 쌍둥이 아들이 모두 에페수스에 있었고 이들로 인해 일대 혼란이 벌어지고 있었다.

에게온의 큰아들은 에페수스에서 20년째 자리잡고 살고 있었다. 그는 아드리아나라는 여인과 결혼도 하고 부자가 되어 있었다. 그런데 우연히 그날 어머니와 형을 찾아 떠돌아다니던 작은아들과 그의 몸종도 에페수스에 당도하여 있었다. 그리고 그날 하루 종일 두 쌍의 쌍둥이 형제와 그들의 몸종 형제들로 인한 우스꽝스런 혼란들이 벌어졌다. 에게온의 쌍둥이 형제는 둘 다 이름이 안티폴루스였고 그들의 몸종들인 쌍둥이 형제는 둘 다 이름이 드로미오였다. 큰아들의 아내를 비롯하여 많은 사람들이 이 쌍둥이들을 혼동하여 일대 소란이 벌어졌다. 그러다 결국 에게온은 이들이 자신의 쌍둥이 아들임을 알게 되었다.

갑자기 두 아들을 다 찾은 에게온에게 또 다른 반가운 소식이 기다리고 있었다. 큰아들과 그의 몸종을 어부들에게 빼앗기고 그 슬픔으로 수녀원에 들어가 원장 수녀가 된 아내 에밀리아까지 찾게 된 것이다. 에게온의 큰아들이 공작에게 아버지의 몸값을 지불하려 했으나 공작은 그를 너그러이 사면해 주었다. 작은아들 안티폴루스는 형수의 동생인 루시아나와 결혼했다.

> 아드리아나 :
> 남편이시여,
> 당신은 느티나무고 저는 덩굴입니다.
> 강했던 당신과 결혼하여 약한
> 저도 당신의 강한 힘을 받아 강해집니다.
> (2막 2장 185-87)

페리클레스

▪기구한 운명

페리클레스는 바다에서 아이를 낳던 아내가 죽는
비극적인 일을 겪는다.

티레의 왕 페리클레스는 안티오크의 왕의 딸에게 구혼하러 갔다가 안티
오쿠스 왕과 딸이 근친상간을 하고 있다는 비밀을 알게 되었다. 그 비밀
을 알아낸 것에 대한 보복이 두려워 페리클레스는 티레를 떠나 모험을
하게 되었다. 그는 우선 식량난으로 고생하고 있는 타르수스로 옥수수를
가득 싣고 갔다. 클레온 왕과 디오니자 왕비를 비롯하여 타르수스 백성
들은 페리클레스를 극진히 대접했다.

페리클레스는 티레로 돌아가던 중 폭풍을 만나 펜타폴리스에 난파하
게 되었다. 마침 다음날 펜타폴리스의 왕 시모니데스가 공주의 남편을
뽑기 위해 마상시합을 열었다. 페리클레스는 이 시합에서 우승하여 아름
다운 타이자 공주를 아내로 맞이했다. 그러던 어느 날 페리클레스 대신
티레를 다스리고 있던 충신 헬리카누스로부터 안티오쿠스 왕과 그의 딸

● 감상 point
작품개요

배경: 안티오크, 티레,
미틸레네, 타르수스 등

장르: 로망스

집필연도: 1607–08년 사이

원전: 존 가우어의 《사랑의
고백》 중 '티레의
아폴로니우스 이야기'

특징: 헤어졌던 가족들이
기적적으로 다시
만나고 죽은 줄
알았던 아내가
살아있는 등, 비현실적
내용이 많은 전형적인
로망스이다.

◀ 조지 웹, 〈페리클레스〉,
1807년 이후, 워싱턴, 폴저
셰익스피어 도서관

이 하늘에서 내린 불벼락을 맞아 죽었다는 소식과 함께 티레의 백성들이 공석인 왕위에 자신을 앉히려 한다는 소식이 왔다. 페리클레스는 임신 중인 왕비와 티레로 돌아가기로 했다.

그런데 왕비는 배 위에서 딸을 낳고는 숨을 거두고 말았다. 페리클레스는 선원들의 요청에 따라 성난 파도를 잠재우기 위해 아내의 시체를 바다에 던져야 했다. 그는 관에다 많은 보석을 넣고 아내의 신분을 밝히는 글과 함께 장례를 잘 치러달라는 부탁의 글을 적어 넣었다. 이 관을 에페수스의 유능한 의사 케리몬이 발견했다. 그리고 그는 아직 숨이 다하지 않은 왕비를 살려내었다. 남편과의 이별을 슬퍼한 타이자 왕비는 디아나 신전의 여사제가 되었다.

페리클레스 :
바람과 비와 천둥이여, 기억하라.
속세의 인간은 그저 그대들에게
무릎 꿇어야만 하는 존재인 것을.
(2막 1장 2-3)

■ 운명의 반전

아내에 이어 딸까지 잃는 슬픔을 경험한 페리클레스에게
기적처럼 두 사람이 모두 살아 돌아온다.

페리클레스는 딸의 이름을 '바다' 라는 뜻의 마리나라고 짓고 타르수스
왕과 왕비에게 양육을 부탁했다. 페리클레스에게 큰 은덕을 입은 바 있
는 두 사람은 그녀를 애지중지 키웠다. 그러나 세월이 흐르고 마리나가
곱게 성장하여 칭송을 받을수록 자신들의 딸이 궁색해지는 데 질투심을
느낀 왕비는 하인을 시켜 그녀를 죽이게 하였다. 하인은 그녀를 해적들
에게 빼앗기고 말았으나 왕비에게는 죽였다고 보고했다.

성장한 딸을 보고 싶
어 타르수스에 온 페리
클레스는 딸이 죽었다
는 소식에 크게 애통해
하며, 너무나 기구한 자
신의 운명에 말을 잃었
다. 그가 미틸레네에 도
착했을 때는 벌써 석 달
째 말을 한 마디도 하지
않고 있었다. 그런데 해
적들에게 납치된 마리
나는 이곳의 사창가에
팔려와 있었다. 그녀는
자신의 정조에 신의 마
법이 걸려 있다는 기지
에 찬 거짓말로 남자들
이 목숨까지 걸며 그녀
를 탐하지 못하도록 하

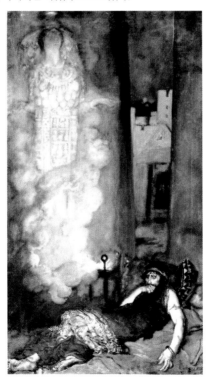

● 감상 point
셰익스피어의
후기극—로망스

셰익스피어가 말년에 쓴
〈페리클레스〉, 〈심벌린〉,
〈겨울 이야기〉, 〈템페스트〉를
로망스라고 한다. 로망스
극의 특징은, 첫째로 내용이
동화처럼 현실감이
떨어지며, 둘째로 전반은
비극적이고 후반은
희극적이어서 해피엔딩으로
끝난다. 그래서
희비극(Tragi-comedy)이
라고도 한다. 셋째, 죽은 줄
알았던 이들이 기적적으로
살아나 가족이나 연인과
재회하는 내용이 많다.

◀ 에드윈 오스틴 애비,
〈디아나가 페리클레스의
꿈에 나타나다〉, 1902,
뉴헤이번, 예일 대학교
미술관, 에드윈 오스틴 애비
기념 컬렉션

고 있었다. 그녀의 기지와 언변은 미틸레네에 소문이 자자했다. 그래서 페리클레스가 이곳에 도착했을 때 그의 다문 입을 열 수 있는 사람으로 여겨져 불리어 왔다.

마리나는 기구한 운명으로 슬퍼하는 페리클레스에게 자신의 더욱더 기구한 운명을 이야기하면 위로가 되리라 생각하고 자신의 이야기를 해 주었다. 결국 두 부녀는 서로를 알아보고 행복한 재회의 기쁨을 나누었다. 잠시 뒤 잠이 든 페리클레스에게 디아나 여신이 나타나 에페수스에 있는 자신의 신전을 참배하라고 명했다. 결국 그곳에서 페리클레스는 기적처럼 살아나 여사제가 된 타이자 왕비를 만났다. 한편 마리나를 죽이려 했던 타르수스의 왕과 왕비는 백성들이 폭동을 일으켜 성에 불을 질러 태워 죽였다.

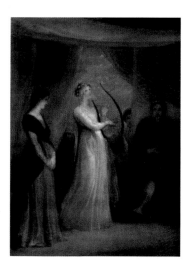

▶ 토머스 스토서드,
〈페리클레스 앞에서
노래하는 마리나〉(부분),
1825년경, 워싱턴, 폴저
셰익스피어 도서관

페리클레스 :

시간은 인간을
지배하는 왕이다.
인간을 낳는 부모이자
그를 묻는
무덤이기도 하다.
(2막 3장 45-46)

끝이 좋으면 다 좋아

아름답고 재주 많은 헬레나는 천한 집안
출신이라는 이유로 남편의 박대를 받았다.

유명한 의사의 딸인 헬레나는 아버지가 돌아가신 뒤 로시용 백작부인의
보호를 받으며 그 집에서 살고 있었다. 아름답고 재주도 뛰어난 그녀는
백작부인의 아들 버트램을 사모하고 있었으나 신분이 낮은 탓에 지체높
은 귀족 버트램에 대한 자신의 사랑을 드러낼 수 없었다. 그러다 아버지
로부터 물려받은 비법으로 왕의 병을 치료해준 헬레나에게 왕은 마음에
드는 자를 고르면 그가 누구든 그 사람과 결혼하게 해주겠다고 했다. 물
론 헬레나는 주저없이 버트램을 선택했다.

하지만 버트램은 자기 집에 얹혀살던 신분이 낮은 여자와 결혼하고
싶은 생각이 추호도 없었다. 왕의 명령을 어길 수가 없어 억지로 결혼을
하기는 했지만 아내는 어머니인 백작부인에게 보내놓고 자신은 피렌체
공작의 군대에 들어가 전쟁에서 공을 세우고 있었다. 그는 헬레나에게
자신의 손에 끼고 있는 반지를 얻게 될 때나 남편이라고 부르라며, 그런
일은 아마 절대 일어나지 않을 거라고 장담했다. 남편의 사랑을 얻지 못
한 헬레나는 슬픔 속에 백작부인의 따스한 위로를 받으며 지내다가 마침
내 남편을 찾아 피렌체로 가게 되었다.

귀족 1 :
우리 인생의 거미줄은
좋은 일과 나쁜 일이
함께 얽혀 짜여진 것이다.
(4막 3장 68-69)

● 감상 point
작품개요
배경: 로시용, 파리, 피렌체
장르: 문제희극
집필연도: 1601-06년 사이
원전: 보카치오의
《데카메론》 중 3일째
날 9번째 이야기,
'나르보나의 길레타
이야기'
특징: 극의 내용이 어둡고
무겁지만 행복한
결말로 끝나는
문제 희극이다.

끝이 좋으면 다 좋아

▼ 〈끝이 좋으면 다 좋아〉는 화가들이 즐겨 그린 작품이 아니지만,
휘틀러는 이 작품을 소재로 한 그림을 네 점이나 남기고 있다.
이것은 헬레나가 프랑스 왕의 병을 치료해준 뒤의 장면이다.

신랑감 고르기에
참여한 다른 귀족들이
뒤에 줄지어 서 있다.

휘틀러는 중심인물 세 사람의 손동작을
강조했다. 헬레나에게 선택된 버트램은 신분이
낮은 그녀와 결혼하기를 거부하는데, 그의 화난
표정과 손동작이 그 거부의사를 나타내고 있다.

한 병사가
미늘창을 들고
서 있다.

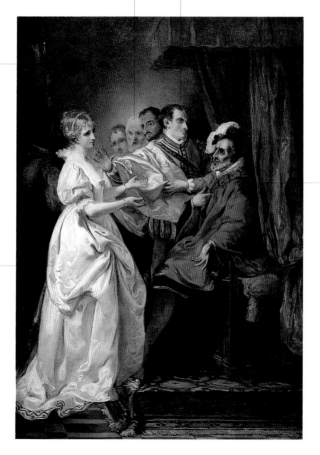

프랑스 왕은 자신을
살려준 보답으로
헬레나에게 맘에 드는
신랑감과 결혼하게
해주겠노라고 약속한다.
아직 그의 얼굴에
병색이 완연하다.

버트램의
노골적인
거부에도
헬레나의 표정은
차분해 보인다.

▲ 프랜시스 휘틀러, 〈프랑스 왕 앞에 선 헬레나와
버트램 백작〉, 1793, 워싱턴, 폴저 셰익스피어 도서관

헬레나의 지혜

헬레나는 기지를 발휘하여 남편에게서 반지를 얻어내고 마침내 그의 사랑도
얻게 된다.

남편을 찾아 피렌체로 간 헬레나는 장교가 된 남편이 한 품위있는 과부
의 딸 디아나에게 구애를 하고 있음을 알게 되었다. 버트램이 조강지처
를 버렸다는 소문이 파다했으므로 정숙한 디아나는 그의 끈질긴 구혼을
뿌리치고 있었다. 헬레나는 자신이 바로 버트램의 아내라는 것을 밝히고
그들의 도움을 받아 남편을 속이기로 했다. 디아나로 하여금 버트램을
소원대로 그녀의 방으로 받아들이게 한 뒤, 디아나 대신 자신이 그와 밤
을 보낸 것이다. 어두워 얼굴을 잘 확인할 수 없는데다 평소에 관심을 두
지 않은 헬레나의 뛰어난 말솜씨와 매력에 빠진 버트램은 그녀의 요구대
로 사랑의 징표로 반지를 빼 주었다. 그때 헬레나가 죽었다는 잘못된 소
식이 프랑스로부터 왔다. 버트램은 자신이 그토록 싫어하는 아내가 사라
졌다는 데 안도하여 고향으로 돌아가기로 했다. 헬레나도 디아나 모녀와
함께 뒤따라 프랑스로 왔다.

　　로시용에서는 헬레나의 장례가 치러지고 있었고 왕도 참석했다. 그
런데 왕 자신이 헬레나에게 하사한 반지를 버트램이 끼고 있는 것을 보
고 왕은 그가 아내를 미워한 나머지 목숨을 앗은 것으로 의심하여 그를
체포하려고 했다. 이때 헬레나가 나타나 모든 정황을 설명하고 버트램에
게는 그가 요구한대로 그의 반지를 손에 넣었음을 입증했다. 버트램은
그날 밤 그렇게 매력적으로 느껴졌던 여인이 자신의 진짜 아내였음을 알
고는 진정 아내를 사랑하는 남편이 될 것을 약속했다.

> 왕 :
> 지나간 과거의 기억이 쓰라릴수록
> 새 날은 달콤한 것이오.
> (5막 3장 328)

● 감상 point
잠자리 바꿔치기
이 극에서 셰익스피어는
'잠자리 바꿔치기' 계략을
사용한다. 헬레나는 디아나
대신 그녀의 침실로 들어가
남편 버트램과 밤을 보낸다.
이 계략은 〈자에는
자로〉에서도 사용되는데,
이사벨라 대신 안젤로에게
버림받은 마리아나가 그와
잠자리를 같이한다.

끝이 좋으면 다 좋아

▼ 이 그림은 왕의 병사들이 파롤레스를 잡아
버트램의 행방을 취조하는 장면이다.

파롤레스는 버트램의 친구로 말 많고 겉치레를 좋아하는
자이다. 그는 버트램이 어쩔 수 없이 헬레나와 결혼하자
그에게 프랑스를 떠나 피렌체 공작의 장수가 되라고 권한다.

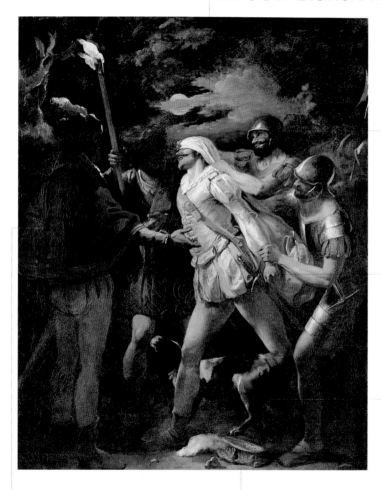

병사들이
파롤레스의 눈을
가리고 있다.

원전의 내용대로
파롤레스는 한껏
차려입은 차림새를 하고
있다. 심하게 저항하는
듯 그는 주먹을 불끈
쥐고 있다.

횃불을 든 자의
다리 밑에 개가
충성스러운
모습으로 그려져
있다.

대장으로 보이는 자가 버트램의
행방을 묻고 있다.

파롤레스의
호화스러운 모자가
바닥에 떨어져 있다.

▲ 프랜시스 휘틀리, 〈기습당해 눈이 가려진
파롤레스〉, 1792년경–1793, 개인 소장

사랑의 헛수고

■ **왕 일행의 다짐**

나바르 왕과 세 명의 귀족들은 학문에 정진하기
위해 여자와 음식을 멀리하기로 맹세했다.

나바르의 왕 페르디난드는 비론, 롱거빌, 듀메인이라는 세 명의 귀족과
함께 세속적 쾌락을 추구하지 않고 학문에 열중하기로 결심했다. 그래서
단식을 하는가 하면 여성들을 궁 안에 들여놓지 않기로 다짐했다. 그때
프랑스 궁정을 방문한 한 스페인 사람 돈 아마도로부터 자신이 숲속에서
연애중인 광대 커스터드와 시골 창녀 자퀴네타를 체포했음을 알리는 편
지를 받았다. 나바르 왕은 이 광대 커스터드에게 1주일간의 단식이라는
처벌을 내린 뒤 귀족들과 함께 수행에 들어갔다.

아이러니하게도 이들을 고발했던 돈 아마도는 자퀴네타를 사랑하게
되었다. 그는 장문의 연서를 써서 자퀴네타에게 전해달라며 커스터드에
게 주었다. 이때 프랑스의 공주가 로잘라인, 머라이어, 캐서린이라는 세
명의 아가씨들과 함께 나바르 왕을 접견하러 왔다. 궁정에 여인들을 들
여놓지 않기로 맹세한 왕과 귀족들은 궁정 밖으로 나가 공주 일행을 만
났다. 그러나 나바르 왕은 공주를 보는 순간 사랑에 빠졌고, 나머지 귀족
들도 각각 세 명의 아가씨들을 사랑하게 되었다. 그래서 비론은 로잘라
인에게 보내는 편지를 커스터드에게 전해달라고 부탁했다. 광대 커스터
드는 돈 아마도가 자퀴네타에게 보내는 편지와 이 편지를 바꿔서 전달하
는 실수를 저질렀다.

아마도 :

사랑은 요물이요, 악마다.

사랑만큼 못된 천사도 없지.

(1막 2장 162-63)

● **감상 point**

작품개요

배경: 나바르 궁정

장르: 풍속 희극

집필연도: 1593~94년, 혹은
1597~98년

원전: 원전이 확인되지 않은
작품 중 하나이다.

특징: 다른 낭만 희극들과는
달리 사랑하는 남녀의
결혼으로 극이 끝나지
않고 결혼을 약속하고
막이 내린다.

사랑의 헛수고

▼ 돈 아마도가 자신이 자퀴네타를 사랑하게 되었음을 시종 모스에게 고백하는 장면이다. 이 극은 도덕, 체면 등을 내세우는 자들의 위선을 풍자하는 희극으로, 돈 아마도의 이야기는 주플롯의 주제를 변주하는 부플롯이라고 볼 수 있다.

돈 아마도는 자신이 부도덕하다고 고발했던 커스터드를 통해
자퀴네타에게 연서를 보내고자 한다. 이런 어리석은 도덕군자를
풍자하기 위해 윌킨슨은 그를 어릿광대 같은 모습으로 재현했다.

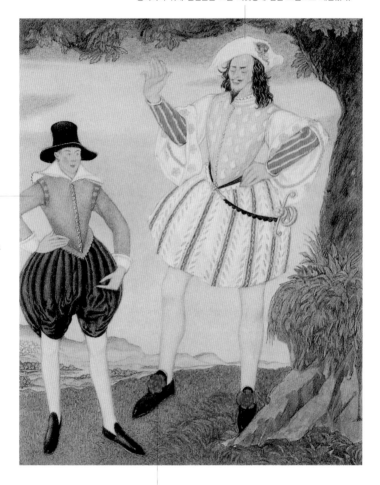

돈 아마도에 비해
그의 시종 모스는
아주 작게 그리고
있는 것이 흥미롭다.

▲ 노먼 윌킨슨, 〈사랑의 헛수고〉,
《배우들의 셰익스피어 시리즈》(1924)에서,
워싱턴, 미국 국회 도서관

신발에 달린 커다란 빨간 꽃이 그의
모습을 더욱 희극적으로 만든다.
그의 태도 또한 대단히 거들먹거리는
자세이다.

■ 서약의 파기

프랑스 공주 일행 때문에 그들의 서약은 물거품이 되고 만다.

비론은 왕이 한적한 곳에서 공주에게 보내는 편지를 읽는 것을 숨어서 보았다. 또 롱거빌이 그곳으로 오자, 비론과 왕은 숨어서 롱거빌이 머라이어에게 보내는 편지를 읽는 것을 들었다. 듀메인이 나타나자, 이번엔 롱거빌도 숨어서 듀메인이 캐서린에게 보내는 사랑의 연시를 읽는 것을 들었다. 롱거빌이 모습을 나타내고는 듀메인이 사랑에 빠진 것을 비난했다. 그러자 왕이 나가 듀메인과 롱거빌이 모두 서약을 파기했다고 비난했다. 이번에는 비론이 모습을 드러내고는 왕도 공주와 사랑에 빠지지 않았냐고 추궁했다.

이때 자쿼네타가 편지를 가져와 비론에게 주었다. 당황한 비론은 편지를 바로 찢어 버렸지만, 그 조각에서 자신의 이름이 드러나자 로잘라인을 사랑한다고 고백했다. 네 사람은 지난날의 서약을 잊고 사랑하는 여인들에게 고백을 하기로 했다.

왕자 일행은 러시아 사람들로 변장을 하고 여인들에게 고백을 하러 갔다. 그러자 여인들은 남자들이 각자에게 보낸 사랑의 표시를 바꿔 들고 가면을 쓴 채 그들을 맞이하여, 남자들이 각각 다른 상대에게 사랑을 고백하게 만들었다. 그리고 왕자 일행이 원래대로 옷을 갈아입고 다시 나타나자, 여성들은 자신들한테 속은 러시아 남성들 얘기를 하며 왕자 일행을 놀렸다.

그때 프랑스에서 왕이 돌아

● 감상 point

풍속희극(Comedy of manners)

당시 궁정에서 매우 인기있던 주제 가운데 하나인 사랑을 다룬 이런 희곡을, 풍속희극 또는 풍습희극이라고 한다. 풍속희극은 궁정 문화나 귀족들의 행동방식에 대해 생생하게 묘사함으로써 귀족 사회의 남녀의 윤리의식, 풍습, 위선적 언행 불일치 등을 보여준다. 그들의 위선을 조롱하는 풍자적이고 위트 있는 대화가 특징이다.

◀ 프랜시스 휘틀리가 그린 〈로잘라인에게 왕으로부터 받은 선물을 보여주는 공주〉를 W. 스켈턴이 동판화로 제작, 1793

가셨다는 전갈이 왔다. 공주 일행은 남성들에게 일년 동안 수련 생활을 하다 다시 청혼을 하면 승낙하겠다고 약속하고 떠났다.

비론 :

여자들은 이 세상을 보여주는 책이요,

이 세상을 담아내는 예술이요,

이 세상을 양육하는 학원이다.

(4막 3장 348-49)

▶ 노먼 윌킨슨, 〈페르디난드,
비론, 듀메인, 롱거빌〉,
《배우들의 셰익스피어
시리즈》(1924)에서, 워싱턴,
미국 국회 도서관

원저의 즐거운 아낙네들

▪폴스태프의 계략

궁핍한 생활에서 벗어나기 위해 폴스태프는 부잣집
부인들을 유혹하기로 한다.

전쟁이 끝나고 윈저로 돌아온 폴스태프는 가터 여관에 머물면서 매일매일 술로 살았다. 술값도 충당할 수 없을 정도로 궁핍한 생활을 하던 그는 부잣집 부인네들을 꼬드겨 돈을 뜯어낼 계획을 세웠다. 그래서 포드 부인과 페이지 부인에게 똑같이 사랑을 고백하는 편지를 보냈다. 하지만 폴스태프로부터 똑같은 편지를 받고 화가 난 두 여인은 합심하여 이 음흉한 기사를 골려 주기로 했다. 그래서 카이어스의 가정부인 퀴클리 부인을 시켜 폴스태프에게 포드 부인과 만날 시간을 알려주었다.

한편 폴스태프의 부하인 피스톨과 님이 그런 사실을 두 부인의 남편들에게 일러바쳤다. 페이지는 자기 아내를 믿었으나 포드는 그렇지 않았다. 포드가 자신의 신분을 숨기고 폴스태프에게 접근하여 그를 떠보자, 폴스태프는 자랑삼아 온갖 과장을 섞어가며 포드 부인과 만나기로 한 시간과 장소를 말했다. 원래 두 부인은 폴스태프를 만나면 남편이 들이닥쳤다는 핑계를 대고

● 감상 point
작품개요
배경: 윈저
장르: 소극(笑劇)
집필연도: 1597년경
원전: 1593년에 공연됐던
〈질투의 희극〉, 조반니
피오렌티노의
〈어리석은 사람〉
특징: 대부분의 대사가
운문이 아니라
산문으로 되어 있다.
〈헨리 4세〉, 〈한여름
밤의 꿈〉의
등장인물들이
재등장한다.

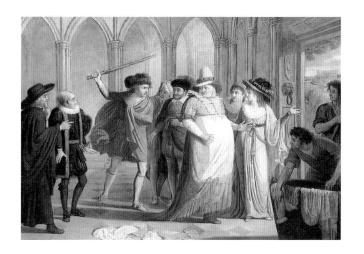

◀ 제임스 더노(1745-95),
〈'윈저의 즐거운 아낙네들'
4막 2장, 포드의 집〉, 개인
소장

그를 숨겨서 내다버릴 커다란 광주리를 준비했다. 그런데 질투심에 사로잡힌 포드가 실제로 들이닥쳐 폴스태프는 진짜 광주리에 숨어야 했고 계획대로 하인들이 광주리를 더러운 강물에 던져버렸다.

내가 그대를 왜 사랑하는지 그 이유는 묻지 마세요.
사랑은 이성을 엄중한 안내자로 삼기는 해도
상담역으로는 인정하지 않으니까요.
(2막 1장 4-6)
—폴스태프의 편지 중에서

▶ 매튜 윌리엄 피터스가 그린
〈윈저의 즐거운 아낙네들
2〉를 장 피에르 시몽이
동판화로 제작, 1793,
워싱턴, 폴저 셰익스피어
도서관

▼ 포드 부인과 페이지 부인이 폴스태프를 광주리에 숨기고 있는 장면이다. 두 연인은 폴스태프에게 포드 씨가 왔다고 속여 그를 광주리에 숨긴 뒤 강물에 던져버리려고 했다.

격자 무늬 창문에 나뭇잎들이 무성하게 그려져 있다. 나무 기둥을 뒤덮어버리는 무성한 잎은 남성의 힘을 압도하는 여성의 힘을 상징한다.

부인들의 표정이 아주 즐거워 보인다. 여성의 성을 지배할 수 있으리라는 남성의 환상에 대한 그녀들의 즐거운 복수 때문이다.

폴스태프의 시종 로빈의 놀란 표정은 포드 씨가 실제로 들이닥치고 있음을 말해준다.

창문 너머로 템즈 강 위의 보트들이 보인다.

두 부인이 폴스태프를 광주리에 넣고 천으로 덮으려 하고 있다. 두 부인의 복장은 레이스 장식이 화려할 뿐만 아니라 젖가슴을 드러내어 대단히 육감적으로 재현되어 있다. 이것은 여성들의 성을 지배하려는 남성(폴스태프)에 비해 여성의 파워가 더 강함을 보여주는 것이다.

▲ 매튜 윌리엄 피터스, 〈원저의 즐거운 아낙네들 1〉, 1793년, 폴저 셰익스피어 라이브러리

■놀림감이 된 폴스태프

두 부인들은 기지와 지혜로 폴스태프를 실컷 골려 준다.

폴스태프로부터 지난번에 광주리에 숨어 도망을 쳤다는 말을 들은 포드는 포드 부인과 폴스태프가 두 번째 만났을 때는 광주리를 뒤졌다. 그러나 부인들은 그 사이에 폴스태프를 늙은 마녀로 변장시켜 빼돌렸다. 두 부인들은 마침내 남편들에게 모든 사실을 고백했다. 그리고 그동안 아내들이 음흉한 폴스태프를 골려주기 위해 그와 만났음을 알게 된 남편들은 부인들과 함께 그를 골려줄 계획을 세웠다.

윈저의 숲에서 사냥꾼 허언으로 변장한 폴스태프가 숫사슴의 뿔을 쓰고 두 부인과 만나 이야기를 나누고 있는데 숲속에서 이상한 소리가 났다. 두 부인이 질겁을 하고 도망간 뒤 요정 여왕과 장난꾸러기 요정 퍼크, 고블린, 사티로스 등이 나타나 폴스태프를 마구 공격했다. 이들은 퀴클리 부인 등이 변장을 한 것이었다. 마침내 두 부인의 남편들이 나타나 그간의 폴스태프의 행적을 폭로하고 비난하지만 결국 그를 용서해 주었다.

한편 페이지 부인의 아름다운 딸 앤의 결혼이야기가 부플롯으로 나온다. 앤은 아름다울 뿐만 아니라 많은 유산을 상속받게 되어 있어 많은 이들이 그녀에게 청혼을 해 왔다. 그 중에서 페이지는 지방 판사 셸로우의 사촌동생인 얼간이 슬렌더를,

▶ 토머스 프랜시스 딕시, 〈앤
페이지〉, 1862, 워싱턴, 폴저
셰익스피어 도서관

페이지 부인은 괴팍한 프랑스 의사인 카이어스를 점찍었으나, 앤은 결국
점잖은 신사 펜턴을 선택한다.

> 욕정은 불순한 욕망으로
> 불붙은 새빨간 불길.
> 생각하면 할수록 가슴을 태우며
> 그 불길은 점점 더 높이 타오른다.
> (5막 5장 96-99)
> -요정의 노래 중에서

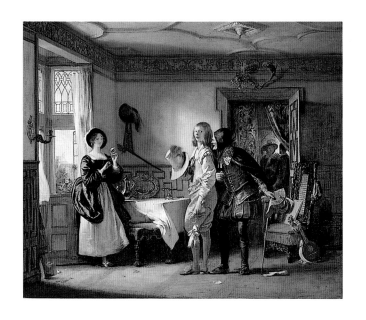

◀ 찰스 로버트 레슬리,
〈샐로우의 도움을 받아 앤
페이지에게 구혼하고 있는
슬렌더〉, 1825, 뉴헤이번,
예일 대학교 영국 미술 센터

윈저의 즐거운 아낙네들

퀴클리 부인이 즐거운
듯 바라보고 있다.

원전에서는 퀴클리 부인이 요정 여왕으로
변장하여 무리들을 이끄나, 이
그림에서는 앤 페이지를 요정 여왕으로
그려냈다. 그녀는 요정들에게 폴스태프를
공격하라고 명령하는 듯하다.

▲ 조지 크뤽섕크, 〈허언의 참나무〉, 1857, 뉴헤이번,
　예일 대학교 영국 미술 센터

땅바닥에 쓰러져 괴롭힘을 당하고
있는 폴스태프의 얼굴은 벌겋게
취기에 달아올랐다.

▼ 유부녀들을 희롱하려 한 폴스태프를
앤, 퀴클리 부인 등이 변장하고
나타나서 혼내주는 장면이다.

원전에서는 나중에
등장하지만 이 그림에서는
포드와 페이지도
폴스태프를 괴롭히는 데
한몫 하고 있다.

이상한 소리에 놀란 척 두
부인네가 도망가고 있다.

사티로스로 변장한 휴
에반스이다.

폴스태프가 부인들의 요구로
사냥꾼 허언으로 변장을 하기
위해 쓰고 온 사슴탈이 앞에
벗겨져 있다.

허언이 흔들어댄다는
쇠사슬이 나뒹굴고 있다.

트로일러스와 크레시다

■ **크레시다를 사랑한 트로일러스**

트로이의 왕자 트로일러스는 그리스 편이 된
사제의 딸 크레시다를 사랑하게 되었다.

● **감상 point**

작품개요

배경: 트로이 전쟁 중의
 트로이와 그리스 진영

장르: 문제 희극

집필연도: 1602년경

원전: 호메로스의
 《일리아드》,
 초서의 서사시
 〈트로일러스와
 크리세이드〉

특징: 장르가 애매한 극이다.
 처음에는 단순한
 역사극으로
 분류됐다가 이후
 비극으로 분류
 됐으며, 현재는 어두운
 희극 또는 문제
 희극으로 분류된다.

▲ 조지 롬니가 그린 〈고함치는
 카산드라〉를 프랜시스
 리거트가 동판화로
 제작(부분), 1795, 워싱턴,
 폴저 셰익스피어 도서관

트로이 전쟁이 7년째 접어들던 해에 트로이의 프리아모스 왕의 막내아들 트로일러스는 그리스 편이 된 트로이의 사제 칼카스의 딸 크레시다와 사랑에 빠졌다. 그때 트로일러스의 큰 형이자 트로이군의 대장인 헥토르가 그리스 군에 1:1 결전을 신청했다. 그리스 최고의 장수인 아킬레우스는 그가 몹시 사랑하는 동료 병사 파트로클루스와 시간을 보내느라 전투에 참여하지 않고 있었다. 기지에 넘치는 율리시스는 아킬레우스의 자존심을 상하게 만들어 그가 다시 싸우도록 만들기 위해, 헥토르의 상대를 아킬레우스 대신 자만심에 가득 찬 아작스로 결정했다.

트로이 진영에서는 프리아모스 왕의 자녀들이 모여 헬레나를 돌려주고 전쟁을 종결하자는 그리스 측의 제안에 대해 논의하고 있었다. 프리아모스 왕의 맏아들 헥토르와 딸 카산드라는 전쟁을 그만두고 화친을 맺자는 의견이었으나, 트로일러스는 명예의 실추를 내세워 전쟁을 계속하기를 주장했다.

헥토르와 아작스의 결전이 벌어지기 전날 밤, 크레시다의 숙부 판다루스의 주선으로 만난 트로일러스와 크레시다는 하룻밤을 함께 지새우며 영원히 변치 않는 사랑을 약속하는 징표를 나누었다.

> 트로일러스 :
>
> 왜 트로이 성벽 밖에서 싸워야 하는가?
>
> 내 마음 속에서 이토록 잔인한 결투가
>
> 벌어지고 있는데.
>
> (1막 1장 2-3)

■크레시다의 변심

그리스 진영으로 가게 된 크레시다는 그리스 장수 디오메데스와 사랑에 빠져 변심하게 된다.

그런데 크레시다의 아버지 칼카스가 그리스 장수들에게 자신의 딸과 트로이 포로와의 교환을 요청했다. 그리스 장수들이 요청을 받아들여 크레시다는 그리스 진영으로 오게 됐다. 그날 밤 율리시스는 트로일러스를 칼카스의 막사로 불러들여 크레시다가 디오메데스의 여인이 되기로 약속하는 장면을 엿보게 한다. 그녀는 트로일러스가 사랑의 징표로 준 것까지 디오메데스에게 주었다.

다음 날 온 가족의 불길한 예감에도 불구하고 헥토르는 전투를 하러 나갔다. 사랑하는 여인의 변절로 분노에 찬 트로일러스도 그를 따라 나왔다. 헥토르의 군대가 그리스 군을 물리쳤으나 이때 아킬레우스가 아끼던 파트로클루스가 전사한다. 그의 죽음이 아킬레우스를 다시 전장으로 불러냈다. 결국 아킬레우스는 헥토르를 죽이고 그의 시체를 트로이 성벽 주위로 끌고 다녔다. 헥토르의 죽음을 애도하기 위해 트로이 군대는 트로이 시로 돌아왔다. 트로일러스는 헥토르의 죽음과 크레시다의 변절에 대한 복수를 다짐했다.

크레시다 :

남자들은 아직

손에 넣지 못한 것은

실제 값어치보다

높이 평가하지.

(1막 2장 294-95)

● **감상 point**

왜 문제희극인가?

"욕정과 전쟁이 만사를 망친다."라는 대사처럼 이 작품에서 영웅주의, 순수한 사랑 등 기존의 가치는 모두 해체되며 어떠한 대안도 제시되지 않는다. 헥토르를 살해하는 아킬레우스의 승리는 극도의 술수와 비겁의 극치로 그려져 있다. 크레시다 역시 변절의 화신이다.

◀ 〈'트로일러스와 크레시다' 5막 3장〉, 보이델 프린트

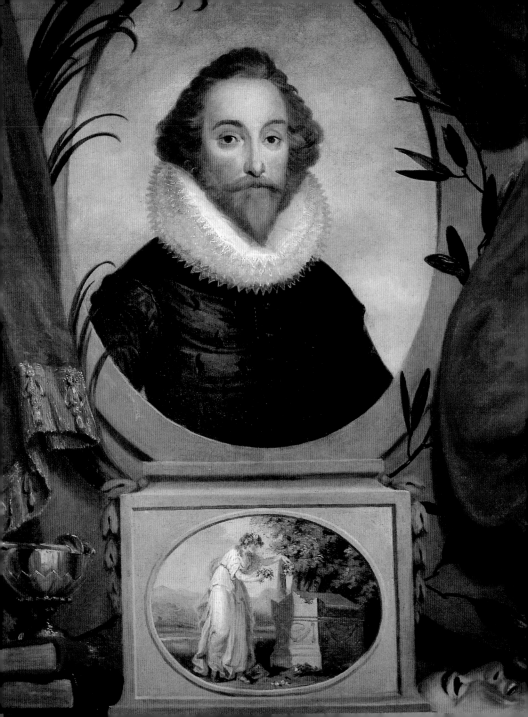

부록

셰 익 스 피 어 의 생 애 ✥ 작 품 연 보 ✥ 명 화 속 의 셰 익 스 피 어

▶ 안젤리카 카우프만,
〈이상적인 셰익스피어의
초상화〉(부분), 1781년 이전,
스트랫퍼드어폰에이번, 왕립
셰익스피어 극단

❖ 셰익스피어의 생애

셰익스피어(1564-1616)에 대해서는 그의 작품이 누리는 유명세에 비해 알려진 바도 없고 기록도 남아 있지 않다. 게다가 최근에는 진짜 셰익스피어가 누구냐에 대한 논란이 끊이지 않고 있다. 여기서는 통상적으로 학계에서 받아들여지는 셰익스피어의 생애에 대해 정리해보았다.

셰익스피어는 영국에 르네상스가 한창 꽃피었던 엘리자베스 1세 때 영국 중부 지방에 있는 워릭셔의 스트랫퍼드어폰에이번에서 태어났다. 그는 부유한 상인의 아들로 어린 시절을 행복하게 보내며 마을의 문법학교를 다녔다. 그러나 13세 때 집안이 몰락하여 더 이상의 교육은 받지 못했다. 그러나 당시 스트랫퍼드의 그래머 스쿨은 라틴어 문학과 고전문헌에 대한 훌륭한 교육을 제공했기 때문에 대학 진학의 기회는 갖지 못했지만 셰익스피어의 학식과 교양이 크게 뒤떨어지지는 않았을 것이다. 그는 18세 때 자기보다 8살이나 나이가 많은 앤 해서웨이와 결혼하여 3남매를 두었다.

셰익스피어는 1580년대 말부터 런던의 극장에 견습배우로 고용되어 활동했을 것으로 추정된다. 그에 관한 최초의 언급은 1592년에 대학 출신 극작가 로버트 그린이 그를 두고 비방한 것으로 보이는 구절이 있다. '대학도 나오지 않은 시골 촌뜨기가 런던 극장가를 흔든다'는 글로 셰익스피어를 공격한 것이다. 이 글로 보아 이때에는 이미 셰익스피어가 인기 있는 극작가가 되었음을 짐작할 수 있다. 그는 궁내부장관 극단(나중에 제임스 1세가 등극한 뒤에는 '왕의 극단'으로 이름을 바꿈)에 소속되어 전속 극작가 겸 극단 공동 경영자이자 배우로 활동하면서 약 20년 동안 37편의 극을 썼다. 그리고 1592년부터 3년 동안 페스트 때문에 극장이 폐쇄되자 2편의 서사시 〈비너스와 아도니스〉, 〈루크리스의 겁탈〉을 써서 자신의 후원자였던 사우샘프턴 백작에게 바쳤다.

당시에는 연극의 인기가 대단해서 극단들은 끊임없이 새로운 레퍼토리를 개발해야 했다. 그래서 셰익스피어도 그런 끝없는 요구를 만족시키기 위해 독창적인 이야기를 창조하기보다는 많은 원전에서 소재를 빌려와서 극을 썼다. 주로 그리스 로마신화나 플루타르코스가 쓴 〈영웅전〉, 홀린셰드가 쓴 〈영국, 스코틀랜드, 아일랜드의 연대기〉 같은 책들에서 빌려왔다. 하지만 빌려온 것은 이야기의

뼈대뿐이었고 셰익스피어는 그 이야기에 살을 붙이고 변형을 주어서 독자적 작품을 창조해냈다.

셰익스피어는 말년에 고향으로 돌아가 평온한 여생을 보내다가 1616년 4월 23일 생을 마감했다. 그런데 그 날짜가 묘하게도 생일과 같은 날이었다. 셰익스피어가 죽인 지 7년 뒤인 1623년에 그의 극단 동료였던 존 헤밍즈와 헨리 콘들이 그의 희곡 전집을 발간했다.

그런데 셰익스피어의 진위에 대한 의문이 오랫동안 끊임없이 제기되어왔다. 많은 학자들이 그의 학력 등을 고려해 봤을 때 그의 작품들이 정말 그의 작품이 아닐지도 모른다는 주장을 제기해 왔다. 최근에도 영국의 유명 연극배우와 연출가 287명이 스트랫퍼드의 셰익스피어가 그가 쓴 것으로 알려진 작품들의 원작자가 아닐 것이라는 내용의 '합리적 의심 선언'을 발표했다. 그동안 셰익스피어의 작품을 쓴 실제 인물로는 토마스 베이컨, 크리스토퍼 말로 등 당대의 극작가와 지성인들이 거론되어왔다. 하지만 진짜 셰익스피어가 누구이든 우리가 숭배하는 자는 실제로 37편의 희곡을 쓴 작가일 것이다.

_윌리엄 블레이크, 〈상상으로 그린 셰익스피어 초상화〉, 1800-03, 맨체스터, 맨체스터 시립 미술관

❖ 작품 연보

(셰익스피어 작품의 정확한 집필 시기는 알려져 있지 않고 모두 추정 연대이다.

또한 학자들의 의견이 저마다 다르다.)

1591년	《헨리 6세》 2부, 3부
1592년	《헨리 6세》 1부
1592-93년	《리처드 3세》, 《베로나의 두 신사》
1592-94년	《말괄량이 길들이기》
1593년	《타이터스 앤드로니커스》
1593-94년	《사랑의 헛수고》
1594년	《실수연발》
1594-95년	《한여름 밤의 꿈》
1595년	《로미오와 줄리엣》, 《리처드 2세》
1596-97년	《베니스의 상인》, 《헨리 4세》 1부, 2부
1597년	《윈저의 즐거운 아낙네들》
1598년 이전	《존 왕》
1598-99년	《헛소동》
1599년	《줄리어스 시저》, 《헨리 5세》
1599-1600년	《좋을실 대로》, 《십이야十二夜》
1600-02년	《햄릿》
1601-06년	《끝이 좋으면 다 좋아》
1602년	《트로일러스와 크레시다》
1603-04년	《자에는 자로》
1604년	《오셀로》
1604-05년	《리어왕》
1605-08년	《아테네의 다이먼》
1606년	《맥베스》
1606-07년	《안토니와 클레오파트라》
1607-08년	《코리오레이너스》, 《페리클레스》
1609-10년	《심벌린》
1611년	《겨울 이야기》, 《템페스트》
1612-13년	《헨리 8세》

❖ 명화 속의 셰익스피어

셰익스피어의 작품들은 성경, 그리스 로마 신화와 함께, 다른 예술 장르의 콘텐츠로 가장 많이 사용된 소재이다. 극 공연은 물론이고 음악, 미술, 발레, 영화 등의 콘텐츠로서 무궁무진하게 활용되어왔고, 현재도 끊임없이 새로운 창작으로 거듭나고 있다.

그 가운데 셰익스피어를 소재로 한 그림들은 그 수에서나 미술사에 끼친 기여도에서나 절대 무시할 수 없는 장르이다. 리처드 알티크는 1700-1900년 사이에 문학 작품을 소재로 그려진 영국 회화 약 2300점 가운데 셰익스피어의 작품을 토대로 한 작품이 5분의 1에 해당한다고 계산했다.

보이델 셰익스피어 갤러리

1786년에 존 보이델은 영국에는 역사화에 뛰어난 화가가 한 명도 없다고 빈정대는 외국 평론가들의 주장에 치욕을 느끼고 영국의 영웅들을 주제로 그린 그림들을 판화로 제작해 보급함으로써, 대륙에 뒤져 있던 영국 회화의 수준을 끌어올릴 계획을 세웠다. 그리고 그 소재의 원천으로 셰익스피어를 선택했다. 벤저민 웨스트, 조지 롬니, 조슈아 레이놀즈 경, 제임스 배리, 조지 니콜과 같은 당대 영국 최고의 화가들로 하여금 셰익스피어의 작품 장면을 그리게 하여 영국 역사화의 문을 연다는 야심 찬 계획에 착수했던 것이다. 이렇게 하여 보이델은 영국 최고의 화가들로부터 34점의 작품을 받아 1789년 폴 몰에 '보이델 셰익스피어 갤러리The Boydell Shakespeare Gallery'를 개장했다.

보이델이 영국적인 역사화 전통을 수립하기 위해 셰익스피어에 의존했다는 사실을 통해 셰익스피어의 작품이 영국 회화사에서 갖는 의미를 엿볼 수 있다. 보이델은 당대 최고의 화가들이 그린 셰익스피어 장면 그림들을 인쇄하여 널리 퍼뜨림으로써 셰익스피어 장면 그림을 대중화시키고 셰익스피어를 상업화한 최초의 인물이 되었다. 이렇게 그려진 그림들로 셰익스피어 작품의 여러 장면들이 대중들의 머리 속에 지워지지 않고 남을 수 있게 되었다.

시대별 셰익스피어 수용 경향

셰익스피어 작품을 소재로 한 그림들은 신고전주의, 낭만주의, 라파엘 전파 등, 회화 양식의 변화에 따라 그 재현 방식도 달라졌으며 시대별로 즐겨 그려진 소재도 달라졌다. 예를 들어 진지하고 숭엄한

미를 추구했던 신고전주의 시대에는 주로 셰익스피어 작품의 장엄한 비극적 장면들이 그려졌다. 상상력과 몽상적 주제에 탐닉했던 낭만주의 시대에는 셰익스피어 작품의 초자연적 요소들이 즐겨 그려졌으며, 조신한 여인들에 대한 물신주의가 강했던 빅토리아 시대에는 아름다운 여주인공들의 이상화된 인물화가 주로 그려졌다.

● 18세기: 영국적 스타일과 대륙적 스타일

18세기에 셰익스피어 작품을 재현한 영국 화가들의 화풍에는 서로 대비되는 두 양식이 있었다. 하나는 영국적 전통에 따라 그린 그림이고, 다른 하나는 대륙의 회화 양식을 따른 것이었다. 셰익스피어 작품을 역사화의 소재로 처음 사용한 윌리엄 호가스는 영국적 특징을 지닌 회화 양식으로 주로 영국 사극 속의 희극적 장면들을 그렸다. 셰익스피어는 고전적 예술 규범에서 벗어나 독창적인 스타일로 문학 활동을 한 작가이다. 그래서 그의 작품들은 라틴 문학, 프랑스 문학, 이탈리아 문학과 대비되는 영국적 순수함과 토착성을 지닌 것으로 평가되어 왔다. 호가스는 이런 점에서 미술계의 셰익스피어라고 할 수 있다. 유럽 대륙의 미술과 화가들에 대해 거부감을 지녔던 호가스는 궁정화풍에 저항하여 풍속화를 주로 그렸다. 그래서 호가스는 비극 속의 장대한 영웅들의 이야기보다는 영국 역사극 중에서도 가장 해학적인 소재를 택해 마치 한 폭의 풍속화처럼 그려내었다.

아이러니하게도 영국적 회화 전통을 수립하기 위해 셰익스피어에 의존한 보이델 화파의 화가 중 당시 신고전주의 사조에 경도되어 있던 자들은 이탈리아식 회화 양식을 통해 셰익스피어 작품을 그렸다. 예를 들어 신고전주의 화풍을 지닌 조슈아 레이놀즈 경이나 제임스 배리는 이탈리아 르네상스 화가들의 양식으로 셰익스피어 장면들을 형상화했다. 그들은 셰익스피어의 장엄한 무운시, 숭고한 인물들의 영웅적 행위들을 재현해 낼 회화 양식의 모델로 미켈란젤로나 라파엘로에 의존했다.

● 낭만주의 시대의 경향

낭만주의는 예술적, 사회적, 정치적 문제들에 대해서 합리적이고 이성적으로 접근하기보다는, 인간의 감정과 본능, 직관적 통찰력을 중요시했다. 그들은 사회보다 개인을 중시하였으며, 이성과 법칙보다는 감정과 비이성, 신비, 직관, 상징 등을 더 중시했다. 낭만주의는 미술을 아카데미와 관습, 기존의 미적 취향들로부터 해방하는 데 큰 역할을 담당했다. 그들은 아카데미의 권위에 도전했으며, 당시 미

술 시장에서 큰 영향력을 행사하고 있던 부르주아 계급의 보수적인 취향에 대해서도 거부감을 지니고 있었다.

낭만주의의 핵심이 되는 미학적 신념을 두 가지만 말한다면 첫째는 자연에 대한 동경 및 찬양이요, 둘째는 창조적 상상력일 것이다. 그래서 낭만주의 회화의 큰 두 가지 주제도 자연과 초자연이었다. 자연에 대한 동경 때문에 풍경화 장르가 크게 발전했고, 개인의 감정과 비이성, 신비 등을 강조한 탓에 초자연적 현상과 몽상적 경험을 소재로 한 그림들이 많이 그려졌다. 셰익스피어는 그 두 가지 주제에 모두 좋은 모델을 제공하고 있었다. 많은 희극 작품 속에서 셰익스피어가 제시하고 있는 초록 숲은 풍경화가들에게 영감을 주었으며, 마녀, 요정, 유령 등은 몽상과 환상적인 소재를 좋아하는 낭만주의 화가들의 상상력을 자극했다.

● 빅토리아 시대의 경향

19세기 영국에서는 문학을 소재로 한 그림들이 계속 유행하였고, 다른 모든 일상용품처럼 셰익스피어 그림들도 대량 생산되었다. 그 그림들은 판화, 값싼 복제품, 도화, 앨범 등의 형태로 일반 대중들에게 유포되어 그 원전이 된 셰익스피어 작품에 대한 관심을 불러일으켰다. 조신한 여성상을 강조하던 19세기에는 셰익스피어 작품의 여주인공들을 그러한 여성의 전형적 모델로 이용하는 경향이 있었다. 1888년에 런던에서 열렸던 '셰익스피어의 여주인공전'이 그 좋은 예이다.

● 라파엘 전파

18세기 말부터 근세의 합리주의에 등을 돌리고 정신주의적 입장에서 내면세계의 표현을 지향하는 화가들이 있었다. 이들은 르네상스가 도래하기 직전까지를 정신적이고 상상력이 충만한 순수의 시대로 보고 당시의 미술로 회귀하고자 했다. 이들 화가들은 문학과 신화에서 작품의 소재를 찾았다. '이야기 전달'이라는 회화의 오랜 전통을 중요하게 여긴 것이다.

이런 경향은 영국에서 라파엘 전파에 속하는 화가들에 의해 활발한 미술 운동으로 전개되었다. 윌리엄 홀먼 헌트, 존 에버렛 밀레이 경, 단테 가브리엘 로제티 등은 1848년 라파엘 전파를 결성하고 라파엘로 이전의 자연주의적 수법을 빌어 정신성이 반영된 주제를 표현하였다. 그들은 라파엘로의 부자연스러운 형식성과 빅토리아 시대 회화의 위선과 허식에 저항하여 실제 자연을 배경으로 한 생생

한 색채와 세밀한 묘사가 특징적인 그림들을 그렸다. 즉 라파엘 전파 화가들은 자연의 형태를 이상화하거나 이러한 형상들을 전체적인 구도 안에서 조합하는 대신, 엄격한 자연주의를 바탕으로 철저한 관찰에 의해서 세부 묘사를 하였다. 이들에 의해 영국 회화는 고전적인 역사화에서 새롭고 상징적인 사실주의로 옮겨가게 된다. 라파엘 전파는 셰익스피어 작품을, 오랫동안 역사화의 소재로 이용되어 온 그리스 로마 신화, 성경과 동급으로 끌어올리는 데 기여한 바가 크다고 할 수 있다.

● 현대 회화의 경향

유럽의 회화에서 역사화는 대대로 미술 장르의 서열에서 최고의 지위를 누려 왔다. 역사화는 17세기부터 본격적으로 그려지기 시작하여 19세기 이전까지 화가들이 가장 그리고 싶어 하는 1급 주제로 급부상하였다. 아카데미에서도 역사화는 그림의 제왕 행세를 하다가 19세기에 인상주의 회화가 주류를 이루면서 쇠퇴하게 되었다. 이와 함께 셰익스피어 작품을 소재로 한 회화도 예전만큼 그려지지는 않았다. 하지만 지금도 여전히 화가들이 찾는 소재 가운데 하나로 남아 있다.

20세기 들어 칼 카스탄과 같은 미국 화가들이 셰익스피어 작품들을 추상화로 그렸다. 다다이즘 및 초현실주의 운동에 참가하다가 사진에 의한 빛의 조형에 흥미를 갖게 되어 레이요그래프 rayograph를 창시한 미국 화가 맨 레이는, 1940년대 말에 〈셰익스피어 방정식〉이라는 초현실주의 추상화 연작 20점을 그렸다. 추상화가 스탠리 헤이터는 오필리아의 익사 장면을 연작으로 그렸으며, 스테파노 쿠수마노는 큐비즘 양식으로 〈데스데모나〉, 〈오필리아〉, 〈로미오와 줄리엣〉을 그렸다.

셰익스피어 그림이 갖는 의의

셰익스피어의 작품을 소재로 그려진 그림들은 그 그림을 그린 화가 개인의 셰익스피어에 대한 해석을 담고 있을 뿐만 아니라 각 시대별 셰익스피어 수용 경향까지 파악할 수 있게 해준다. 따라서 이 그림들은 셰익스피어에 대한 시대별 수용과 해석을 보여주는 '비언어적 비평'으로 그 중요성을 재평가하고 셰익스피어 연구 카테고리 안에 수용해야 한다.

또한 셰익스피어 그림 중에는 공연장에서 공연을 보고 그린 무대화가 많이 남아 있다. 이런 그림들은 당대의 공연 풍속도와 경향, 무대 장치와 배경, 유명 배우와 그들의 의상, 소품 등에 대한 정보를 직접적으로 제공해주는 귀중한 자료가 된다.

❖ 참고문헌

고위공, 《문학과 미술의 만남: 상호 매체성의 미학》, 미술문화, 2004.

리틀, 스티븐 저, 조은정 역, 《손에 잡히는 미술 사조》, 예경, 2005.

버틀러, 주디스 저, 김윤상 역, 《의미를 체현하는 육체》, 인간사랑, 2003.

본, 윌리엄 저, 마순자 역, 《낭만주의 미술》, 시공사, 2003.

브라운, 론 저, 엄우흠 역, 《자살의 미술사》, 다지리, 2003.

빈드먼, 데이비드 저, 장승원 역, 《18세기 영국의 풍자화가 윌리엄 호가스》, 시공사, 1998.

스트릭랜드, 캐롤 저, 김호경 역, 《클릭, 서양미술사》, 예경, 2004

시카고, 주디 저, 박상미 역, 《여성과 미술: 열 가지 코드로 보는 미술 속 여성》, 아트북스, 2006.

신성림, 《여자의 몸: 그림 속 여자, 그녀들의 섹슈얼리티》, 시공사, 2005.

야자키 요시모리, 나카무라 겐이치 저, 이수민 역, 《그림을 보는 법》, 아트북스, 2005.

조용훈, 《문화 기호학으로 읽는 문학과 그림》, 효형출판, 2004.

진중권, 《춤추는 죽음 1,2》, 세종 서적, 2005.

철학 아카데미 저, 《철학, 예술을 읽다》, 동녘, 2006.

추피, 스테파노 저, 서현주, 이화진, 주은정 역, 《천년의 그림 여행》, 예경, 2006.

파노프스키, 에르빈 저, 이한순 역, 《도상 해석학 연구》, 시공사, 2003.

파노프스키, 에르빈 저, 마순자 역, 《파노프스키의 이데아》, 예경, 2005.

프라츠, 마리오 저, 임철규 역, 《문학과 미술의 대화》, 연세대 출판부, 1986.

하우저, 아놀드 저, 백낙청, 반성환 역, 《문학과 예술의 사회사 2: 르네쌍스, 매너리즘, 바로끄》, 창작과 비평사, 2005.

Allen, Brian, *Francis Hayman*, New Haven & London: Yale UP., 1987.

Ashton, Geoffrey et al, *Shakespeare and British Art*, New Haven: Yale Center for British Art, 1981.

Boydell, John and Josiah, *Boydell's Shakespeare Prints*, Mineola & New York: Dover, 2004.

Cannon-Brooks, Peter Ed, *The Painted Word: British History Painting:1750-1830*, Suffolk & New York: The Boydell Press, 1991.

Cars, Laurence Des, *The Pre-Raphaelites: Romance and Realism*, New York: Harry N Abrams, 2000.

Fairchild, Arthur H.R. *Shakespeare and the Arts of Design: Architecture, Sculpture and Painting*, New York: Lemma, 1972.

Greene, Henry, *Shakespeare and the Emblem Writers*, Montana: Kessinger Publishing, 2003.

Honour, Hugh, *Romanticism*, New York: Francis Lincoln, 2000.

Jameson, Anna, *Shakespeare's Heroines*, New York: Gramercy Books, 2003.

Kiefer, Carol Solomon, *The Myth and Madness of Ophelia*, Massachusetts: Mead Art Museum, 2001.

Lucie-Smith, Edward, *Sexuality in Western Art*, London: Thames and Hudson, 1997.

Maquerlot, Jean-Pierre, *Shakespeare and the Mannerist Tradition*, Cambridge: Cambridge UP., 1995.

Martineau, Jane et al, *Shakespeare in Art*, London & New York: Merrell, 2003.

Mass, Jeremy, *Victorian Painters*, New York: Harrison

House, 1978.

Merchant W. Moelwyn, *Shakespeare and the Artist*, London: Oxford UP., 1959.

Nicholl, Charles, *Shakespeare and His Contemporaries*, London: National Portrait Gallery, 2005.

Paulson, Ronald, *Book and Painting: Shakespeare, Milton and the Bible: Literary Texts and the Emergence of English Painting*, Knoxville: U. of Tennessee P., 1982.

Pearce, Lynne, *Woman., Image, Text: Readings in Pre-Raphaelite Art and Literature*, Toronto & Buffalo: U. of Toronto P., 1991.

Phillpotts Beatrice, *The Book of Fairies with 40 Superb Paintings in Full Color*, New York: Ballantine Books, 1978.

Pressly, William L, *A Catalogue of Painting in the Folger Shakespeare Library*, New Haven & London: Yale UP., 1993.

Salomon, Malcolm C., *Shakespeare in Pictorial Art*, London: Elibron Classics, 2004.

Schultze, Jurgen, *Art of Nineteenth-Century Europe*, Barbara Forryan Trans, New York: Harry N. Abrams, 1970.

Shakespeare, William, *Hamlet with Sixteen Lithographs by Eugene Delacroix*, New York, London & Ontario: Paddington Press, 1976.

Sillars, Stuart, *Painting Shakespeare: The Artist as Critic, 1720-1820*, Cambridge: Cambridge UP., 2006.

Strong, Roy, *And When Did You Last See Your Father?: The Victorian Painter and British History*, London: Thames and Hudson, 1978.

Studing, Richard, *Shakespeare in American Painting*, London & Toronto: Associated University Presses, 1993.

Trippi, Peter, *J. W. Waterhouse*, New York: Phaidon, 2005.

 "연극이란 아무리 잘 해도 그림자에 불과한 것이오.
아무리 서툰 연극이라도 상상으로 메우면
그렇게 나쁘지는 않은 법이오."

— 한여름 밤의 꿈, 5막 1장